被遗忘的一代
第四代导演影像录

李燕 —— 著

复旦大学出版社

目 录

绪　论　第四代导演与现代电影　　　～ 001

上编　第四代导演的电影观念

第一章　历史的承担：对现代电影的自觉追求　　　～ 021
　　第一节　美学宣言："电影语言的现代化"　　　～ 022
　　第二节　关于电影本体观念的思考与探索　　　～ 031
　　第三节　"走向思想"：艺术自我的困惑　　　～ 041

第二章　现代意识的渗透：第四代导演的启蒙精神　　　～ 049
　　第一节　对"人"的重新发现和深切关注　　　～ 050
　　第二节　对现代化的追求和反思　　　～ 060
　　第三节　对理想价值的永恒呼唤　　　～ 070

第三章　"淡化"与断裂：第四代导演的叙事变革　　　～ 080
　　第一节　"戏剧式电影"叙事的断裂　　　～ 081
　　第二节　"情节淡化"与回归　　　～ 099

第四章　"视觉启蒙"：第四代导演的造型意识 ～ 111
　　第一节　造型意识的觉醒和发展 ～ 111
　　第二节　从纪实走向写意 ～ 122
　　第三节　造型及其与叙事的结合 ～ 130

第五章　影响与选择：第四代导演的美学资源 ～ 139
　　第一节　对巴赞纪实美学的借鉴与"误读" ～ 140
　　第二节　法国新浪潮电影与"作者意识" ～ 152
　　第三节　民族美学传统的继承与转化 ～ 160

下编　第四代导演的电影创作

第六章　黄健中：人性·美学·电影 ～ 175
　　第一节　《小花》和现代电影技巧潮流 ～ 176
　　第二节　"两起两落"的艺术探索 ～ 178
　　第三节　商业应变与艺术迷失 ～ 182
　　第四节　"心灵的轨迹"与"不松弛" ～ 186

第七章　张暖忻：从纪实到"生活流" ～ 193
　　第一节　《沙鸥》与纪实美学的引入 ～ 194
　　第二节　《青春祭》："超越纪实" ～ 197
　　第三节　"生活流"中的普通人 ～ 201
　　第四节　夹缝中的艺术探索与叙事断裂 ～ 203

第八章　郑洞天：纪实·真实·现实主义 ～ 211
　　第一节　从《邻居》到《鸳鸯楼》 ～ 212
　　第二节　艺术自我与主旋律的融合 ～ 218

第三节　郑洞天的电影理想与理想电影　～222

第九章　吴贻弓：''诗电影''的美学延续　～226
　　第一节　从《巴山夜雨》到《城南旧事》　～227
　　第二节　走到极致的"情节淡化"　～233
　　第三节　回归传统叙事和家庭伦理　～237
　　第四节　温柔敦厚的民族电影　～242

第十章　胡炳榴：声音里的乡土中国　～250
　　第一节　从"田园三部曲"走向都市　～251
　　第二节　《乡音》：温情的眷恋与反思　～255
　　第三节　新时期乡土电影的美学走向　～260

第十一章　吴天明：中国"西部电影"的开创者　～264
　　第一节　追梦的脚步永不停息　～265
　　第二节　《老井》：西部悲歌与民族颂歌　～268
　　第三节　重拾精神价值与叙事传统　～273
　　第四节　吴天明与中国"西部电影"源流　～278

第十二章　丁荫楠：为伟人塑像的"电影诗人"　～284
　　第一节　都市电影里的艺术思索　～284
　　第二节　《孙中山》：史诗气质的中国巨片　～286
　　第三节　从伟人传记片到人文传记片　～290
　　第四节　丁荫楠与新时期传记片的突破　～295

第十三章　黄蜀芹：女性导演的"女性意识"　～305
　　第一节　难忘的"青春三部曲"　～306

第二节 《人·鬼·情》：女性导演的自我表达　～ 310
　　第三节 市场化困境与艰难转型　～ 313
　　第四节 中国女性电影的萌发　～ 316

第十四章 谢飞：影坛"儒将"及其艺术坚守　～ 323
　　第一节 从青春田野到人性反思　～ 324
　　第二节 从《本命年》到《香魂女》　～ 328
　　第三节 民族风情中的理想主义　～ 333
　　第四节 "深水静流"的艺术坚守　～ 336

参考文献　～ 343

后记　～ 349

绪　论
第四代导演与现代电影

代际划分是一种社会学的研究方法，所谓"代"，既是一种生物学事实，同时又是一种社会事实，但简单地以十年为界将现当代作家或艺术家划分为不同的代际群，无疑是"有失随意与牵强"[①]。因此，学术界更重视以能足够形成代际区分的重大历史事件作为划分标准，如李泽厚、刘小枫、许纪霖等学者都曾依据自己对近现代历史的理解对近百年来中国的知识分子进行代群划分。在学界对知识分子进行代际划分的影响下，中国电影界在20世纪80年代也开始使用代际划分的概念，不过这种划分似乎又有些许不同，而最初被命名的一代导演是随着《一个和八个》《黄土地》等影片上映而备受瞩目的"第五代导演"。

每一个时代都孕育有属于它的艺术家，而艺术史的划分从来都不是截然分明的，如果过于武断，只会造成艺术发展脉络的割裂。在世界电影研究中，对电影导演进行代际划分的方法似乎并不多见，但不少评论家逐渐接受并明确提出了对中国电影产生以来的电影制作者（主要是导演）进行"五代划分"。这种划分方式有助于人们更加清晰、明朗地把握中国电

① 何言宏、王珺：《对话文学理论家何言宏：理解 Z 世代》，《中国教育报》2021年4月2日，第4版。

影历史发展的脉络,因此逐渐被人们认同并接受。

"第四代导演"的命名是以第五代导演为参照所进行的回溯性定位。通常所说的"第四代导演"包含着这样一个人生轨迹、电影观念和文化心态大体相同的导演群体:它以20世纪60年代北京电影学院的毕业生为主体,包括别的艺术院校和电影厂培养起来的中青年导演,其中的代表人物有吴贻弓、吴天明(西影)、丁荫楠、黄健中、滕文骥(北影)、胡炳榴、杨延晋(上戏)等,还有张暖忻、黄蜀芹、陆小雅、王好为、王君正、史蜀君等女性导演。第四代导演大多在"文革"前接受过系统的电影教育,打下了扎实的艺术功底。"文革"开始后,第四代导演被时代裹挟着,进工厂、下农村,度过了激情燃烧的青春岁月,但与电影渐行渐远。"文革"结束后,他们才得以重返影坛。

第四代导演曾经是20世纪80年代初的"新锐导演",是"84、85年电影界的主持人"①。他们阵容强大、人数众多,年龄和个性差异也较大,但由于时代和政治因素,他们在中国影坛占据主导地位的时间并不长。他们开始电影创作的时候,面对的是第三代导演的卓越成就,其后,他们的学生——第五代导演以更为先锋和前卫的姿态迅速占领了历史舞台,并与他们同台竞技。因此,学者倪震把他们视为"在历史的夹缝中奋力拼搏的一代"②。而在学者戴锦华看来,第四代电影艺术家是没有神话庇护的一代,他们的艺术是挣脱时代纷繁和痛楚的现实/政治,朝向电影艺术的纯正,朝向人类永恒的梦幻式的一次突围③。

不可否认,第四代导演有其思想和艺术上的致命弱点,但第四代导演对传统电影观念的突破、创新和各具特性的艺术追求,都具有不可忽视的历史价值和意义。作为承上启下的一代,他们迎着新时期思想解放的大

① 彭新儿:《第四代——我国电影的主持人》,《电影评介》1988年第2期。
② 倪震:《一个完美的人是孤独的》,载于王人殷主编:《东边光影独好·黄蜀芹研究文集》,北京电影出版社2002年版,第51页。
③ 戴锦华:《斜塔:重读第四代》,《电影艺术》1989年第4期。

潮，迅速弥合中国电影的断裂，完成了中国电影艺术本体的回归和影像本体的确立，拍摄了《城南旧事》《老井》《野山》《人鬼情》《香魂女》等一大批优秀影片。他们不断探索创新，大胆借鉴欧洲现代电影，同时传承了中国电影的民族传统和美学风格，完成了引领中国电影从传统走向现代的历史使命。因此，对第四代导演"桥梁"价值和自身电影艺术创作的深入思考与阐释，是中国电影史研究中不可忽略、不可跨越的一环。

一、第四代导演及其创作概述

作为一个艺术群体，第四代导演在电影历史舞台上绽放的周期稍微短暂了一些，他们活跃在影坛的时间集中在1979—1987年。基于时代的变化和第四代导演的自身发展，这一群体的创作历程大体可以分为以下三个阶段。

第一阶段，1979—1983年，这是第四代导演崛起并迅速进入创作的黄金期。在这一时期，第四代导演迫切要求改变中国电影落后于世界电影的现状，他们大胆地追求电影语言的现代化，并大量学习、借鉴现代电影语言技巧，积极引介巴赞纪实美学，在理论和创作两个方面大胆探索着中国现代电影的创建之路。

第四代导演大多在"文革"前接受过系统的学院教育，观摩了大量经典名片，阅读了许多外国电影理论著作，打下了扎实的艺术功底。毕业后，不少第四代导演曾跟随第二、三代导演进行电影实践，受到他们的指导与熏陶。如吴贻弓在海燕电影厂先后给著名导演孙瑜、沈浮、徐韬、鲁韧做助手，在初次执导《巴山夜雨》时又深受吴永刚导演诗意抒情艺术风格的熏染；吴天明曾在《红雨》剧组给崔嵬导演当场记；黄健中也先后跟随崔嵬、陈怀皑担任《小兵张嘎》《北大荒人》的助理导演；张暖忻、黄蜀芹亦曾跟随谢晋导演拍摄《摇篮》等影片。"文革"中，不少第四代导演在工厂和农村积累了丰富的生活经验。可以看出，第四代导演在开始独立拍摄影片之前，大多经历了一个漫长的艺术积累期，因此"文革"结束后，第四

代导演重返影坛,迅速释放出了被压抑多年的艺术才华与激情。

1979年,第四代导演拍摄出14部影片为新中国成立30周年献礼,其中,《小花》(张铮、黄健中)、《苦恼人的笑》(杨延晋)、《生活的颤音》(滕文骥)三部影片以其大胆的艺术探索成为当年电影界瞩目的焦点,也成为第四代导演崛起的标志。在《春雨潇潇》(胡炳榴)、《小街》(杨延晋)等最初创作的一批影片中,第四代导演有意识地使用了闪回、时空交错、急速变焦等一系列现代电影语言,从艺术技巧形式的层面对现代电影进行了探索。同年,发表于《电影艺术》第3期的《谈电影语言的现代化》一文被视为第四代导演的艺术宣言,该文引发了电影界对电影与戏剧、电影与文学的关系以及电影语言的现代化与电影性等问题的热烈讨论。与此同时,法国电影理论家巴赞的纪实美学理论也被引介,张暖忻执导的《沙鸥》和郑洞天执导的《邻居》是最早、最具纪实风格的两部第四代导演影片。

经过不断深入的思考、讨论和大胆实践,第四代导演彻底突破了长期禁锢电影发展的政治话语,实现了电影艺术本体的回归。同时,借助巴赞纪实美学理论和对长镜头等电影语言的学习和实践,第四代导演不断告别戏剧式电影,追求情节淡化,从而打破了中国电影传统中占据主流的"影戏"观,确立了电影的影像本体。1982—1983年,《城南旧事》(吴贻弓)、《如意》(黄健中)、《逆光》(丁荫楠)、《都市里的村庄》(滕文骥)、《乡音》(胡炳榴)等一批优秀影片相继出现,都从根本上突破了传统戏剧式电影的基本模式,引领中国电影逐步完成了从传统走向现代的深刻而根本的转变。

第二阶段是1984—1987年[①],第四代导演继续深入探索现代电影,形成了第二个创作高潮。

在这一阶段,第四代导演从"说什么"和"怎么说"两方面更为深入地

① 2003年7月,郑洞天在"与共和国一起成长——首届中国电影研讨会"上说道:"这是一次从学术意义上说晚了15年的会议,……合适的时间应该是1987年。"

探索现代电影，他们在自己的电影中，不断反思现实的现代化进程、反思沉重民族历史和文化，并不断探索电影的影像美学，他们在这两个方向上的努力和收获，也让第四代电影越发呈现出浓郁的现代电影的美学面貌和思想气质。

时至今日，人们依然不断回望那个风云激荡、万象更新、诗情蓬勃的20世纪80年代，那无疑是中国社会历史巨变的特定时期。随着改革开放的展开，实现现代化成为整个民族的共同渴盼，而随之而来的是传统与现代、变革与守旧的冲撞也引发了人们对民族历史和传统文化的重新审视，文艺领域的"寻根"热潮自然涌现。在电影界，第五代导演出手不凡，《一个和八个》（张军钊）、《黄土地》（陈凯歌）等影片都给第四代导演带来了极大震动。在这样的时代背景下，第四代导演再度爆发出压抑已久的艺术激情和反思精神，拍摄出自己的代表作，如《海滩》（滕文骥）、《良家妇女》（黄健中）、《青春祭》（张暖忻）、《野山》（颜学恕）、《湘女萧萧》（谢飞）、《孙中山》（丁荫楠）、《老井》（吴天明）、《人·鬼·情》（黄蜀芹）等影片，并荣获了各种国内外重要奖项。这些影片以深刻的现代思想和启蒙意识反映出第四代导演在"人"的觉醒、民族文化传统的再认识等方面都有了更深邃的思考。通过这些影片，第四代导演全面记录了新时期的时代面貌和现代化进程，真实反映了人们在社会变革中的价值观念、伦理道德和审美心理的变化，表达出对国家民族的强烈忧患意识，实现了邵牧君称赞的三个调整，即"超越技巧层、涉足题材、哲理层"，"超越电影观念层、探首文化观念层"，"突破再现层，接触表现层"[①]。

第四代导演对现代思想和启蒙精神的表达必然依赖于电影独特的艺术语言，由此导致其造型意识的不断强化。在这一阶段，他们不仅拍摄出了真实性与倾向性完美结合的《野山》，而且还拍摄了具有鲜明表意造型

① 邵牧君：《中国电影创新之路》，载于罗艺军主编：《中国电影理论文选》（下册），文化艺术出版社1992年版，第407—410页。

风格的《海滩》《良家妇女》《青春祭》《湘女萧萧》《孙中山》《人·鬼·情》等优秀影片。通过这些影片，第四代导演积极开掘影像的象征意义，给影片增加了理性思考和哲理意蕴的成分，促进了中国电影造型风格的现代化和多样化。

第三阶段是1987年之后。在政治、经济等因素的影响下，第四代导演群体发生分化，面对电影体制改革和票房的沉重压力，他们对探索现代电影的艺术热情遭遇了新的制约和压抑，不同程度地表现出对电影市场的不适应及其"夹缝中求生存"的艰难与消退。

第四代导演大多是"学院派"，他们把电影视为表达个人思索的纯粹艺术，他们对电影艺术的探索契合了20世纪80年代以精英文化和启蒙意识为主调的时代旋律，这种特定的时代背景和精神思潮也有力促使第四代导演电影美学观念的独立与开放。但这种电影艺术的探索需要与观众的审美期待和中国电影体制改革同步进行。新时期开始，电影市场迅速复苏和回暖后，1984—1989年的中国电影艺术探索不断深入，成绩显著，但也因远离观众而遭到冷遇，观影人数锐减。电影生产与观众多元化的精神需求之间的矛盾日益凸显，武打片、警匪片、侦探片、言情片、喜剧片等娱乐性影片开始冲击和占领电影市场。20世纪80年代中期开始，中国开始电影体制改革，长期以来生长在统购包销的计划经济体制之中的第四代导演被推向市场。随后，1987年全国故事片创作会议首次明确提出要"突出主旋律、坚持多样化"，1988年，电影界掀起了一场轰轰烈烈的关于娱乐片的讨论，"娱乐片主体论"的观点开始浮现。1992年，中国开始引入好莱坞大片，迈出了全球化的步伐。此后，中国电影日益形成了艺术片、娱乐片和主旋律影片三足并立、共存互补的态势和格局。

随着市场化、娱乐化、全球化的逐步推进，中国电影从阳春白雪的殿堂艺术逐渐转变为大众休闲、娱乐的文化消费产品，电影的审美功能、教化功能被渐渐弱化。面对时代的变化，第四代导演一边自我调整以适应市场和观众的需求，一边坚守对电影的艺术追求，但此时的电影已"不可

能像 80 年代那样充满异类喧哗和叛逆……电影文化中的先锋性、前卫性、实验性因素被降低到了最低点"①。面临沉重的市场压力,第四代导演群体出现分化,有的渐渐退出影坛,如杨延晋;有的用更多时间在学院教学,如郑洞天、谢飞;有的走上了行政岗位,如吴贻弓;有的选择了出国,如吴天明在美国生活六年。因此,在 1987 年后,"第四代作为一种现象、一种思潮,已经在学术意义上结束"②。此后,尽管第四代导演不再以集体面貌出现,但一些颇具艺术个性和创新能力的第四代导演仍然活跃于影坛,拍摄出了《本命年》(谢飞,1990)、《阙里人家》(吴贻弓,1992)、《香魂女》(谢飞,1993)、《变脸》(吴天明,1995)、《安居》(胡炳榴,1997)等荣获国内外大奖的优秀影片。

与历代导演群体相比,第四代导演在中国电影发展进程中具有转折性意义,他们的电影具有不可忽视、不可代替的美学价值,他们的成功与不足都具有值得深思的历史价值和意义。我们应该充分理解、挖掘第四代导演独特的艺术风貌及其成因,公允地评价他们为推进中国电影从传统向现代的转型和创建中国现代电影所作出的不可磨灭的贡献,进而为当下全球化语境中的民族电影发展提供思考和借鉴。

二、第四代导演的美学坐标:现代电影的追求与确立

为诠释第四代导演对创建中国现代电影所作的贡献,我们首先应当回答这样一个问题:什么是现代电影?对这个问题的思考将有助于我们建立一个衡量第四代导演及其影片的美学标准。

作为一种"机械复制时代的艺术",电影自诞生以来就被打上了"现代"的烙印,有着许多传统艺术所不具备的特征。但是,这种"出身"只是表明电影具有现代化、科技化的物质属性,并不意味着电影从一产生就具

① 尹鸿:《世纪之交:90 年代中国电影备忘》,《当代电影》2001 年第 1 期。
② 黄健中:《"第四代"已经结束》,《电影艺术》1990 年第 4 期。

有与"现代戏剧""现代绘画""现代雕塑"等概念相同的审美现代性。

第二次世界大战后,特别是20世纪五六十年代以来,电影与其他艺术门类、社会现实以及观众的关系都发生了显著的变化,电影自身各艺术要素的关系及电影的本性也随之发生变化。对此,法国的马尔丹、美国的巴赫曼、英国的彼尔逊和罗德等电影理论家和评论家先后提出了自己的思考,但并未对"现代电影"达成一致的看法。

新时期开始,"现代电影"这一名词就被人们多次提及,不少理论家都曾描述和阐释过自己对现代电影的理解。电影历史学家李少白认为,"现代电影,是指有声电影产生以后,发展到四五十年代之交,经过意大利新现实主义、法国新浪潮以及此后以欧洲为主的各种先锋性电影的革新创造,并为主体电影所吸收而形成的一种电影","它在作品的内涵上,立意题旨上,在故事的编织和叙事方式上,人称视点上,在表现技巧和画面造型上,总之它的整个银幕形态,都有自己时代的特点"[1]。郑雪来在《现代电影观念探讨》一文中通过现代电影与传统电影的对比,大致勾勒出了现代电影的基本面貌,例如,传统电影注重编造故事,现代电影注重生活的真实感;传统电影是导演代替观众得出结论,现代电影让观众自己给出结论;传统电影以诗电影、戏剧电影为主导,现代电影的结构更加倾向于散文化[2]。虽然他们都试图对现代电影的内涵和外延作出自己的界定,但仍未能指明现代电影的本质。

那么,现代电影的"现代"究竟包含什么?

可以肯定,现代电影的"现代"并不等同于文学与戏剧的"现代",而是有着属于自己的特定时间范围。如果要为现代电影寻找一个明确的起点,1942年美国导演奥逊·威尔斯执导的《公民凯恩》或可被视为现代电影的萌芽。然而,更多的理论家倾向于这样的观点:是诞生于第二次世

[1] 李少白:《影心探颐:电影历史与理论》,文化艺术出版社1991年版,第421页。
[2] 郑雪来:《电影学论稿》,中国电影出版社1986年版,第178—182页。

界大战废墟之上的意大利新现实主义电影画出了传统电影与现代电影的分界线。郑雪来就明确提出:"一般来说,现代电影是从二战后算起,即以意大利新现实主义电影为开端。"①还有不少学者则认为法国新浪潮运动是西方现代电影的肇始,它与意大利新现实主义分化后的费里尼、安东尼奥尼以及伯格曼等北欧导演的创作一起,最终形成了席卷欧洲的现代电影潮流。法国电影学家马赛尔·马尔丹曾说:"从爱森斯坦以来,电影已经显示了它的特性,而从安东尼奥尼起,电影又走上了一条有更大发展前途的道路。"②他所说的这条道路就是现代电影之路。可见,仅从时间上界定现代电影是不充分的,这不仅会造成种种争议,而且会导致现代电影范围的外延无限扩大。

与这种寻找起点的界定方式不同,美国电影理论家李·R.波布克尝试从电影的美学特征入手提出自己对现代电影的理解。在他看来,有11位导演是最具代表性的现代导演,他们在19世纪五六十年代集中拍摄了《第七封印》(伯格曼)、《野草莓》(伯格曼)、《广岛之恋》(阿仑·雷乃)、《去年在马里安巴德》(阿仑·雷乃)、《四百击》(特吕弗)、《筋疲力尽》(戈达尔)、《八部半》(费里尼)、《红色沙漠》(安东尼奥尼)、《白日美人》(布努艾尔)、《罗生门》(黑泽明)等具有鲜明的现代电影特征的影片③。不难看出,在经历了20世纪20年代的蒙太奇电影、20世纪三四十年代的戏剧电影之后,世界电影整体呈现出一种更接近生活原有形态的多侧面、多层次的美学面貌,剧作结构、造型意识、场面调度及蒙太奇运用等方面的变化也促成了电影风格的丰富多变,而写实化、内心化、个性化和哲理化成为这一时期电影最为明显的美学特征。

实景拍摄、移动拍摄等更为灵活的摄影方式所提供的技术支持,和法国电影理论家巴赞的纪实美学的理论支持,使得现代电影在影像上比传

① 郑雪来:《电影学论稿》,中国电影出版社1986年版,第176页。
② [法]马赛尔·马尔丹:《电影语言》,何振淦译,中国电影出版社1980年版,第222页。
③ [美]李·R.波布克:《电影的元素》,伍菡卿译,中国电影出版社1992年版,第184—214页。

统电影具有更加强烈的视觉真实性,更加逼真地还原了现实世界的原貌。这也就是克拉考尔所说的"物质现实的复原"。同时,一种艺术从摹写现实世界到表现人的心灵世界是其自身发展的一种必然,小说和戏剧在进入20世纪后都出现了一个明显"向内转"的倾向,电影也表现出这样的倾向。因此,现代电影摒弃了戏剧化的矛盾冲突和曲折离奇的故事情节,开始迈向更加深广的表现领域——人的精神与心灵世界。《八部半》《红色沙漠》《野草莓》《广岛之恋》等影片利用电影时空及音画结合的艺术特长,直接用视觉影像描绘人物的内心世界,生动形象地表现了人物内心细微、隐秘的情感、情绪甚至是潜意识的变化,体现出了现代电影的内心化美学特征。

现代电影对导演个人风格的重视和强调导致了法国新浪潮电影运动中"作者电影"观念的产生,即以电影语言抒发个人情感、书写自我思想,由此形成了一种独特的个性化风格。法国电影理论家亚·阿斯特吕克认为,现代电影进入了一个"摄影机——自来水笔"时代,"电影作者用他的摄影机写作,犹如文学家用他的笔写作"[1],这也是他提及的11位导演及其创作的影片所体现出的一大美学特征。与个性化相联系的是现代电影的另一显著特征——哲理性,这种哲理性来自导演的人生观、哲学观及其对社会人生的独特思考。伯格曼、安东尼奥尼、费里尼等导演的影片几乎就是他们对自我思想和哲学观念的影像阐释。因此,法国电影理论家马赛尔·马尔丹认为,现代电影不仅仅是一种艺术语言,更是一种艺术存在[2]。

但是,无论是对现代电影起点的确定还是对现代电影美学特征的阐发,都未能回答这样一个问题:与传统电影相比,现代电影中的"现代"蕴含着哪些质的不同?事实上,现代电影与传统电影的"质"的不同,主要表

[1] [法]亚·阿斯特吕克:《摄影机——自来水笔,新先锋派的诞生》,刘云舟译,《世界电影》1987年第6期。
[2] [法]马赛尔·马尔丹:《电影语言》,何振淦译,中国电影出版社1980年版,第4页。

现在电影语言技巧、电影本体观念以及电影所表现的精神与思想意识这三个方面,其中,现代精神和现代思想意识的表达是确立现代电影的根本所在。

　　首先,现代电影的出现带来了电影语言和形式技巧的明显变化。20世纪40年代之前,电影通过对文学、戏剧等艺术的借鉴和自身的积极尝试,形成了注重叙述故事、刻画人物性格、编织情节结构、讲求演员表演等艺术特点,同时找到了电影的蒙太奇语言技巧。这些形式技巧长期使用并日益成熟,成为通常所说的传统电影语言。由于胶片感光性增强和同期录音等技术的发展,现代电影在叙事、剪辑、影像造型等语言形式上发生了许多变化,例如,在电影叙事上减少说明的部分,用跳接、自我介入或其他主观性的手法来打破传统的叙事技巧,叙事结构更加自由、更加多样化;镜头转换不仅可以出现在上下段落之间,也可以出现在同一段落中间;造型表现力增强,影像从暗喻走向象征;等等。这些现代电影语言极大改变了电影的艺术面貌。美国电影理论家斯坦利·梭罗门也因此提出了"电影的现代精神就等于全部有趣的现代技巧的总和"[1]的论断。

　　其次,现代电影最终确立了电影的影像本体观。虽然早期电影理论家努力论证电影与其他艺术不同,但他们仍把电影比喻为"活动的绘画""视觉的戏剧""光的音乐""视觉交响乐"等,显示出对电影本体认识的模糊。20世纪20—40年代,人们对电影本体的认识有所进步,这一时期最主要的电影理论是苏联的蒙太奇理论。苏联蒙太奇理论强调电影艺术的基础就是蒙太奇,把每一个镜头与画面的意义都归于蒙太奇的剪接与拼合。20世纪40年代中期到50年代,以巴赞和克拉考尔为代表的电影纪实理论派崛起,他们坚持从摄影机出发,认为"电影按其本质来说是照相的一次外延"[2],在确保电影真实性的同时,强调了电影与生活的同构的

[1] [美]斯坦利·梭罗门:《电影的观念》,齐宇、齐宙译,中国电影出版社1986年版,第236页。
[2] [德]齐格弗里德·克拉考尔:《电影的本性——物质现实的复原》,邵牧君译,中国电影出版社1993年版,第3页。

多义性和开放性,由此完全确立了电影的影像本体观念。

最后,技巧形式与电影本体观念的"现代"并不是现代电影的决定性因素。作为一种具有"现代性"的艺术形式,现代电影必然包含着强烈的现代思想意识,传达着电影艺术家对现代社会的认识与理解、思考和批判——这也是确定现代电影的最根本的标准。与所有的现代艺术一样,现代电影必然包含着对现代性的追求,如对国家民族走向科学、自由、民主、进步的理性思考,对个性解放的呼吁和个人价值的肯定等;也必然包含着对现代性的反思,如对社会现代化进程中工具理性对人性的异化、道德错位、价值沦丧、精神危机的批判等。正是对现代思想的追求和表达才使现代电影具备了现代艺术应有的文化内涵和思想深度。

那么,现代电影与现代主义电影(或称现代派电影)又有什么区别和联系呢?对这个问题的思考和回答将有助于我们进一步深入理解现代电影。

学者李欧梵指出,"中国文学的'现代',从字面上讲,或从其历史内涵上讲,并不完全包括 Calinescu 所讲的艺术上的、审美上的现代主义的层次"[①]。这种"不完全包括"同样体现在中国电影之中。从 20 世纪 80 年代之初,一些电影理论家在对现代电影加以积极倡导的同时,也一直对现代主义电影表示反对和批判。比如,邵牧君把现代主义电影概括为无理性、无情节、无人物性格的"三无主义";郑雪来从现代主义影片体现出的哲学、美学观念,总结出它的三个特点,即表现社会生活的荒诞不经、人性本恶、非理性的自我表达,并提醒人们注意,60 年代下半以来,"电影中的现代主义表现却转而采用一种'左'的外表"[②]。究其原因,是政府从未放弃对电影意识形态的严格把控,如电影界曾对影片《太阳和人》进行集中讨论和严厉批判。虽然理论家们极力区分"现代电影"与"现代主义电影",

[①] 李欧梵:《未完成的现代性》,北京大学出版社 2005 年版,第 41 页。"Calinescu"即美国后现代主义理论家卡林内斯库。

[②] 郑雪来:《电影学论稿》,中国电影出版社 1986 年版,第 201 页。

但事实上他们所做的也只是把意大利新现实主义电影之外的现代电影统统归为现代主义电影,而没有严格区分两者的异同。

尽管"现代电影"与"现代主义电影"在所包含的具体影片上有一些重合之处,但两者毕竟分属两个不同层面的美学概念。从区分标准上看,现代电影是与传统电影相对而言的,它的美学本质在于用影像化的现代电影语言表达具有现代意识的思想观念。而现代主义电影则是与现实主义电影、后现代主义电影相对而言的,它在现代主义哲学思潮和美学思潮及其他现代主义艺术的影响下形成,具有现代主义的精神实质。当然,也并不排除在某种情形下现代主义电影也是现代电影。美国学者杰姆逊在《后现代主义与文化理论》一书中对现代艺术的精神特征作出了这样的总结:乌托邦式的幻想,宗教式的情节,表达的危机,孤独、焦虑、绝望,对时间的敏感和追溯,颠覆性和隐含的精英意识等。这些精神特征在许多现代主义电影和现代电影中都可以找到。

从以上分析可以看出,中外电影研究者在使用"现代电影"一词时,其意义不在于指称电影产生于现代这一基本的历史事实,而在于表明某种关于电影"精神气质"的标准和立场。的确,"现代电影"不仅仅是一个历史概念,更是一个美学概念,它为我们评价和衡量第四代导演为创建中国现代电影所作的独特贡献提供了价值尺度。

三、研究缘起与全书构思

近年来,对百余年来的中国电影史的研究主要集中在"两端":一端是注重对第一、二、三代导演(从郑正秋、夏衍、蔡楚生、费穆到水华、凌子风、谢铁骊、谢晋等)及其代表性作品的研究;另一端是密切关注张艺谋、陈凯歌等披着诸多荣誉光环的第五代导演、有"新锐"之称的第六代导演,以及当下的"新生代"导演;而对第四代导演的研究,尤其是群体性研究,则较为薄弱和沉寂。

从现有的研究成果来看,对第四代导演整体研究的重要论文有戴锦

华的《斜塔：重读第四代》(《电影艺术》1989年第4期)、罗艺军的《盘点第四代——关于中国电影导演群体研究》(《影视艺术》2002年第6期)、李道新的《第四代导演的历史意识及其在中国电影史上的独特地位（上、下）》(《海南师范学院学报（社会科学版）》2002年第6期、2003年第1期)、陈旭光的《论第四代导演与现代性问题》(《北京大学学报（哲学社会科学版）》2004年第1期)、张步中的《分裂的文本 矛盾的心态——新时期第四代导演创作论》(《南京师范大学文学院学报》2004年第3期)等。郑国恩的《中国第四代电影摄影及摄影师研究》(《电影艺术》1990年第3期)、胡克的《第四代电影导演与视觉启蒙》(《电影艺术》1990年第3期)、张东钢的《第四代导演电影表演美学观念特征浅探》(《当代电影》1999年第1期)等文章，对第四代导演及其创作的某一方面进行了专题研究。还有一些学者尝试将第四代与第五代加以比较论述，如弘石的《关于第四、五代电影导演的断想》(《电影电视艺术研究》1989年第4期)、张成珊的《第四代和第五代文化分野》(《艺术世界》1990年第2期)、厉震林的《艺术人格：第四、五代电影导演的批评札记》(《戏剧艺术》1995年第4期)等。这些文章多注重在两代导演之间形成对比，呈现和把握两代导演各自的美学特色，并未集中于对第四代导演这一艺术群体展开全面阐述。

特别要提及的是第四代导演自我思考和自我评价等方面的一些文章，如郑洞天的《仅仅七年——1979—1986中青年导演探索回顾》(《当代电影》1987年第1期)、黄健中的《第四代已经结束》(《电影艺术》1990年第3期)、吴贻弓与汪云天的《承上启下的群落——关于第四代导演的对话》(《电影艺术》1990年第4期)等。这些文章为我们揭示了某些深层和内在的事实。

2003年7月19—20日，《电影艺术》杂志经过三年筹备，举办了"与共和国一起成长——首届中国电影导演研讨会"，会后出版了由王人殷主编的第四代导演研究书系，有《灯火阑珊·吴贻弓研究文集》《东边光影独好·黄蜀芹研究文集》《梦的脚印·吴天明研究文集》《电影被我不断发

现·丁荫楠研究文集》《沉静之河·谢飞研究文集》《不思量，自难忘·王好为研究文集》《豪华落尽见真淳·胡炳榴研究文集》《心与草·郑洞天研究文集》等12册。该书系为第四代导演研究留下了较为详细和权威的材料。

进入21世纪，第四代导演渐渐从公众视线消失，但他们优秀的电影创作及其在中国电影史中的独特贡献和地位都不容忽视，对他们的研究除影片座谈、导演访谈和作者研究外，对第四代导演进行个体研究的硕博士学位论文也陆续出现。仅以张暖忻为例，就有《繁华此日成春祭——张暖忻电影创作论》（西南大学2010年硕士学位论文）、《张暖忻导演研究》（西南大学2012年硕士学位论文）、《求索"崭新的影片"——张暖忻电影现实主义论》（华东师范大学2015年博士学位论文）等。但截至2021年，除了对吴天明、吴贻弓、谢飞、丁荫楠等导演个体的创作历程展开较为充分的描述和分析，对第四代导演的群体研究并未深入，甚至以"第四代导演"为书名、对第四代导演艺术群体加以美学观照的研究专著尚未出现。深度思考第四代导演及其艺术创作将有助于我们重新认识20世纪特别是新中国成立以来在现代国家建构进程中的政治、经济、文化等制度建设与中国电影创作的复杂关联，通过这种情境和联系，也可找到对第四代导演更独特、更具"现场感"的阐释，进而揭示这一代电影人及其创作的历史脉络与现代命运。

一位电影理论家指出："80至90年代的华语电影已为中国人谱写了骄傲，标志这一历史书写潮流的是传统电影向现代电影的转变。"[①]第四代导演在这个潮流中的历史贡献是独特而显著的，如果从创建中国现代电影的角度去审视第四代导演，把他们放在传统电影与现代电影、中国电影与世界电影的纵横对比中，可以更好地阐释和确定第四代导演的历史意义及其美学价值。由于种种历史原因，中国电影在新中国成立后受到

① 杨远婴：《华语电影十导演》，浙江摄影出版社2000年版，第9页。

了越来越多的束缚和压抑，尤其是"文革"十年，中国电影几乎停止发展，与世界电影的巨大差距。"文革"结束后，中国进入了一个全面复苏的新时期，各种文艺从自我封闭中苏醒，并渐渐呈现出一次现代化转型。如何尽快实现传统电影向现代电影的转型，使被阻断、被抛出世界电影潮流的中国电影重新回归与世界电影的对话，是这一时期中国电影必须解决的问题。这一历史使命落到了第四代电影人的身上，对这一代人来说，这是命运的偶然，但对整个中国电影的艺术发展而言，这又是一个历史的必然。在这种时代背景下，第四代导演自觉追求电影语言的现代化，恢复和确立了电影的艺术本体和影像本体，为中国电影注入了深刻的启蒙精神和现代思想，并在叙事和造型两个基本层面完成了对传统戏剧式电影的变革，推动了中国电影从传统向现代的转型，为中国现代电影的建构作出了巨大贡献。

本书以中国电影的现代化进程为时间维度，采用群体研究与个体研究相结合的方法，考察第四代导演群体特殊的历史境遇，梳理他们对巴赞纪实美学的接受及误读，盘点他们在散文电影、西部电影、乡土电影、传记电影、女性电影、音乐电影等领域所作出的艺术探索和突破，力争较为全面地呈现第四代导演独特的精神气质、艺术风貌和美学价值，客观审视和考察第四代导演为探索和创建中国现代电影作出的历史贡献，阐释他们在中国电影发展中的独特地位。

本书试图将第四代导演的艺术创作置于"文革"后整个国家的现代性想象及文化领域逐步回归的总体背景中进行考察，通过具体的影片文本分析，阐释他们对"现代性"这一意义深远的"工程"的参与、同构抑或是艰难超越。因此，回顾并厘清这些问题，不仅有利于人们理解第四代导演作品的时代价值和经典气质，还能深度揭示中国现代性话语起源时期的第四代导演及其电影言说的内外困境。

电影研究常用文本研究和泛文本研究两种思路：文本研究偏重对电影的编、导、表、摄等艺术整体和美学特性的研究；泛文本研究侧重对电影

以外能够对电影产生影响的因素的研究,如社会背景、意识形态、地域文化、道德观念、审查制度、观众审美接受等。本书将两种研究思路相结合,结合电影美学、文学改编、国家政策、观众变迁等研究方法和视角,以全面呈现第四代电影独特的艺术风貌和美学价值,剖析第四代导演在戏剧与影像、传统与启蒙、个人与时代、诗化与纪实、艺术与商业、世界与民族、娱乐与人文等两难中的困顿与选择,为中国电影当下和未来的发展提供参考与启示。

全书分为上下两编,具体架构如下。

上编主要从历史和理论层面着手,通过阐释第四代导演对现代电影观念的追求与逐步深入,彰显出他们对中国电影发展中的独特地位以及他们对中国现代电影构建和发展所作出的独特贡献。共分五章:第一章主要从学习现代电影语言、探寻建构电影影像本体和加深思想内容的现代性三个方面来分析第四代导演对现代电影的理解和追求;第二至四章分别从现代思想的渗透、叙事手法的变革、造型意识的觉醒来具体解析第四代导演所创建的现代电影的基本形态,以及遗留的缺憾;第五章则从对欧洲现代电影的借鉴和对中国文化与美学传统的创造性转化两个方面,寻找第四代导演创建中国现代电影的美学资源和动力。

下编主要从第四代导演集体中选择了张暖忻、吴贻弓、吴天明、丁荫楠、胡炳榴等九位代表导演,进行重点阐释,并对《小花》《苦恼人的笑》《城南旧事》《乡音》《沙鸥》《邻居》《野山》《良家妇女》《青春祭》《老井》《孙中山》《人·鬼·情》等代表性影片进行文本细读,以较为全面地展现第四代导演在题材选择、思想表达、影像语言、艺术风格等方面的群体艺术风貌。由于篇幅关系,本书无法涵盖更多的第四代导演及影片,实属憾事。

上编　第四代导演的电影观念

第 一 章
历史的承担：对现代电影的自觉追求

1979年，中国文艺界在喧哗与躁动中开始了一次集体性的现代转型，意识流小说和朦胧诗最早崭露头角，表现出强烈的个性意识和对政治文化传统的反叛，这种思潮很快延伸到美术、戏剧、电影领域。在这样的历史语境下，中国电影同样面临着从传统向现代的转变：在理论上表现为对传统电影观念的全面反思，在创作上表现为从影片内容到语言形式的全面创新。而促使中国电影产生现代转型的艺术先锋就是第四代导演。

第四代导演对现代电影的自觉追求主要表现在三个方面：第一，追求电影语言的现代化，大胆学习、借鉴现代电影的语言技巧，彻底改变中国电影语言陈旧落后的面貌；第二，恢复被政治不断压抑乃至取代的电影的艺术独立性，探索电影的影像本体；第三，用电影传达现代观念和启蒙意识，深化电影的思想内涵。经过一系列的理论争鸣和创作实践，第四代导演基本实现了这三个方面的艺术追求，使新时期的中国电影得到了一次全面的观念更新。

第一节　美学宣言:"电影语言的现代化"

作为一种舶来的艺术形式,中国电影的发展一直伴随着与世界各国电影的交流。新中国成立以后,由于意识形态和冷战的原因,好莱坞电影遭到了摒弃,苏联电影成为中国电影学习和效仿的主要对象,中国电影逐步失去了世界电影更多交流,导致与世界电影的发展潮流脱节,"文革"期间,电影更是成为"重灾区",出现了严重的艺术倒退。而在此期间,意大利新现实主义电影、法国新浪潮电影相继出现,从根本上改变了世界电影的艺术面貌。"文革"结束,国门大开,中西文化开始了继"五四"之后的又一次全方位的交流碰撞。在这个民族与世界、传统与现代相互交汇的历史时期,中国电影迅速修复自身受到的重创,而如何缩短与世界电影的艺术差距、创建丰富而多维的现代电影,成为摆在中国电影人面前的历史重任。而第四代导演无疑就是这一历史任务的承担者。

第四代导演怀着巨大的理论热情,积极思考电影是什么、电影的社会功能、电影与现实的关系、电影与观众的关系等一系列基本的电影美学观念问题。《谈电影语言的现代化》就是他们最有力的美学宣言。该文回顾了世界电影历史上几次重要的电影语言变革,指出现代电影对电影语言探索的四种主要趋势,旗帜鲜明地表达了第四代导演对现代电影的热切追求:"为了尽快发展我国的电影艺术,我们必须自觉地、尽快地对我们的电影语言进行变革。"[①]

激烈的思考与讨论点燃了中青年导演高涨的热情。在谢飞导演家中的书柜里,珍藏着一本"荣宝斋"特制的古式纸褶子,上面用毛笔写着这样一段话:"1980年4月5日,时值清明,我们在北海聚会,相约,发扬刻苦

① 张暖忻、李陀:《谈电影语言的现代化》,《电影艺术》1979年第3期。

学艺的咬牙精神,为我们民族电影事业做出贡献,志在攀登世界电影高峰。莫道海角远,但肯扬鞭到有时。"并附有二三十位青年导演的亲笔签名①。这份"北海读书会"的倡议书可以视为第四代导演的另一面精神旗帜。北海读书会活动持续了五六次,影响甚广,这种思想碰撞、相互激励的艺术氛围一直延续到20世纪80年代后期,有力地推动了第四代电影导演群体的形成和他们美学风格的汇流。

那么,第四代导演对"电影语言现代化"的追求主要体现在哪些方面?他们的追求是否得以真正实现?"电影语言现代化"对于创建中国现代电影的意义是什么?对这些问题的回答可以帮助我们清晰地看到第四代导演是如何迈出追求现代电影的第一步的。

第四代导演以学习、借鉴现代电影语言作为追求现代电影的开端,固然是因为电影语言等形式层面的东西较易模仿,但促使他们作出这种选择的真正动力,是他们对传统戏剧式电影的不满和推进中国电影从传统向现代转变的迫切愿望。张暖忻曾这样描述当时中国电影语言的陈旧落后:"1976年以后我们的电影故事片生产虽然恢复了,大家的电影观念却还停留在五十年代或六十年代的水平,在相当一段时间内生产的影片还停留在因袭五六十年代的习惯手法上,因而有明显的陈旧、过时之感。"②

在"影戏观"的主导下,中国传统电影大多注重故事本身,对电影语言的理解和应用一直停留在戏剧观念上,电影语言的任务变成单纯地对内容进行图解,如"屋里说一段,院里说一段,街上说一段,车上说一段,空镜头渲染情绪,变焦距速推速拉强调局部;音乐响起,紧拉慢唱;蒙太奇时空交错,利用对比、对衬、对仗手段,使两个不相关的镜头衔接在一起,造成第三意念……"③在这种以故事为艺术重心的传统电影中,语法规范也极为陈旧,通常先表现故事发生的地点,然后表现人物的位置关系,最后才

① 参见谢飞:《"第四代"的证明》,《电影艺术》1990年第3期。
② 张暖忻、李陀:《谈电影语言的现代化》,《电影艺术》1979年第3期。
③ 丁荫楠:《电影不断被我认识》,《当代电影》1985年第2期。

表现故事本身。在镜头上的安排是先有全景,然后是中景、近景、特写,依照这个顺序组接镜头。直到"文革"结束,中国电影大都停留在讲故事的阶段,电影特有的艺术语言一直没有受到足够的重视。

"文革"结束后,不少电影人并未立即摆脱传统电影及"文革"模式的深刻影响,如《大河奔流》《十月的风云》等影片依然停留在"文艺为政治服务"的思想禁锢中,不仅思想内容大同小异,还明显残存着正面人物概念化、反面人物漫画化的艺术弊端,第四代导演在担任助理导演或副导演时都曾参与拍摄不少戏剧式电影,因此他们对传统的电影语言手法十分熟练并颇感厌倦,同时,他们逐渐观摩到大量外国现代电影作品,为中外电影的巨大差距而感到震惊。张暖忻说:"1976年以后,我们有机会看到一些国外近年来拍的各种流派的影片,看了之后觉得耳目一新,发现电影观念在这十年间有了大变化,令人大有'洞中方一日,世上已千年'之慨。"①因此,他们追求电影语言现代化的愿望也更加迫切。

影片《小花》(图1-1)是第四代导演对"电影语言现代化"的最初也是最集中和典型的一次尝试。这部影片采用了意识流电影最为典型的多时空、多场景相互交错的叙事结构,在彩色影像中不断插入黑白片段来表示倒叙、回忆、梦境和联想,而且通过色彩的强烈对比和迅速变化,把过去、现在和幻觉交织在一起。此外,《小花》也对闪回这一现代电影技巧的一次全面实验,如用小花的噩梦表现其父母的惨死,用9个简短的黑白片镜头插在5个彩色片镜头里,其中最长的镜头4秒,最短的只有不到0.4秒。

图1-1 《小花》海报

① 张暖忻:《电影眼睛和电影剧作》,《电影创作》1982年第4期。

由杨延晋、邓一民联合执导的《苦恼人的笑》(图1-2)是另一部大胆追求"电影语言现代化"的典型作品。该片在表现主人公傅彬的心理发展和遭遇时不断穿插主人公的幻觉和回忆,以回忆表现他与妻子的初恋等美好生活,以幻觉部分揭露他对"四人帮"的丑恶本质的认识及其他陷入苦恼和内心挣扎的原因。《苦恼人的笑》对现代电影语言的借鉴还突出表现为对隐喻、象征、荒诞等手法的运用,这些具有深刻隐喻色彩和象征意义的表现梦境、幻觉镜头画面,使该片成为中国电影中为数不多的具有现代派意味的影片。

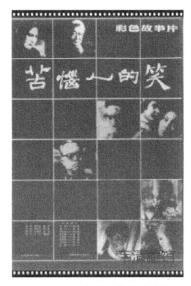

图1-2 《苦恼人的笑》海报

此外,1979—1982年的一系列第四代电影,如《生活的颤音》《春雨潇潇》《乡情》《小街》《如意》《逆光》《我们的田野》等影片,都不同程度地使用了时空交错式结构、闪回和内心独白等现代电影技巧,并从西方现代电影中借鉴了声画分立、声画对位、变速摄影、旋转镜头和急速变焦等技巧。在剪辑上,第四代电影很少再使用划出、划入等传统技巧,而开始采用定格、分割画面等现代技巧。有些影片还故意打破了传统电影中全景与特写之间不能对接的艺术禁忌,在不同景别、不同场景之间进行大胆跳接,如《小街》一片,为了展示人物情绪的骤然跌宕而使用了两极镜头和大俯大仰的对跳组接。

可以看出,第四代导演在极短的时间内对现代电影语言技巧进行了集中的"恶补式"学习和运用,"从创作实践的角度对传统的戏剧式电影模式发起了冲击"[①]。经过他们大胆的艺术创新,当时中国电影语言陈旧落

① 陈犀禾:《蜕变的急流——新时期十年电影思潮走向》,《当代电影》1986年第6期。

后的艺术面貌迅速得以根本改变,打破了传统戏剧式电影的时空限制被打败,电影视觉画面、时空自由等艺术特性被充分发挥出来,陈旧、僵化的传统电影语言发生了第一次巨变。

然而在当时不少人批评第四代导演不顾影片内容、脱离生活真实,对西方电影技巧进行了不当的应用或造成了非必要的"滥用"①,甚至有人担心他们会"滑向现代派"。从新时期中国电影的历史进展来看,产生这股技巧主义的热潮是必然的,它源于第四代导演急于赶上世界电影的热望,也是他们长期被压抑的创造力的一次爆发。此时还有一种无形无名的驱动力,即来自观众的驱动力,"中国电影发行期渠道中的三类影片(国产复映片、译制片、香港地区影片)在观众中的巨大反响,及在这一参照系下观众对电影语言革新的期待和辨别"②,也是触发第四代导演集中进行现代电影语言实践的社会文化原因。

可以肯定的是,对形式的简单模仿与技巧的生硬堆砌绝不是第四代导演的艺术目的,也不是他们追求的"电影语言的现代化"。谢飞在《电影的镜头与镜头组接》《真实、现实主义及其他》等文章中清醒地指出技巧练习与电影语言现代化之间的差距,他批评道:"近年来我国银幕上高速降格摄影、彩色黑白交替使用、定格、多画面等手法风行一时,以为这就是电影语言的现代化。"③在第四代导演看来,"电影语言现代化"的含义首先在于打破陈旧的电影语法,创造出更具形象性和视觉性的画面,而时空交

① 其中包括一些来自中国香港、台湾地区以及境外的电影同行的批评。1980年2月《电影通讯》所载唐书璇的谈话对《苦恼人的笑》的技巧使用提出了尖锐批评,指出影片呈现出"不经过判断、分析,把各种手法全都混进去"的杂乱无章。1983年1月29日《参考消息》上一篇摘录自法国《问题周刊》的谈论中国电影的短文中,有一段话引起了人们注意,该文批评中国的许多导演滥用技术和舞台装置等手法来拍电影,如变焦距镜头、慢镜头、倒叙、画外音等。台湾著名影评人焦雄屏、美国著名电影评论家乔治·S.赛姆赛尔教授等也都对第四代电影中的技巧使用提出了批评。
② 徐峰:《裂解与期望的年代——新时期初年的中国电影景观速写》,《当代电影》1998年第6期。
③ 谢飞:《电影的艺术形式》,《电影创作》1982年第3期。

错、闪回、梦境和幻觉等电影语言,是对影像造型、声音和画面、时间和空间等电影自身艺术特性的更深发掘,它比传统电影语言更丰富生动,更富有艺术表现力。可见,第四代导演所追求的是对电影艺术独特性的重新发掘与拓展,这种现代电影语言必须是影像的、心理的、电影的,而不是戏剧的、文学的、政治的。

1981年,青年电影制片厂先后出品了《沙鸥》《邻居》两部影片,导演张暖忻和郑洞天打破了当时电影中普遍存在的戏剧化套路,运用长镜头、实景拍摄、非职业演员等塑造电影语言,努力接近生活本来的面貌。紧随其后,《见习律师》《逆光》《如意》《都市里的村庄》和《他在特区》等一批影片相继出现,开始了对纪实美学观念及长镜头、实景拍摄、自然光效等电影语言的集中学习。

《沙鸥》的导演张暖忻"有意识地追求一种纪实性的风格",力争"使整部影片带有一种纪录式的真实、自然的效果"①。《邻居》表现出对纪实美学更全面的艺术尝试,郑洞天抛弃了单个镜头在构图、角度、景别上的设计和蒙太奇句子的隐喻性,而是"分了比较多的全景和长镜头,并在这些镜头中尝试随人物活动展示环境,人物和摄影机共同运动等技巧"②,给观众带来流畅、自然的生活感觉。

第四代导演大多是学院派,他们极为熟悉苏联蒙太奇学派的镜头切分,甚至产生了某种程度的审美厌倦,因此,他们被纪实美学提倡的长镜头、开放式构图和真实的画外空间深深吸引。第四代导演对长镜头的探索运用是显而易见的,最初几部纪实色彩明显的第四代电影在镜头数量上都少于正常影片的镜头总数(表1-1),其中丁荫楠的《他在特区》只有182个镜头,成为1983年之前使用镜头最少的一部国产影片。

① 张暖忻:《挖掘普通人的心灵美——〈沙鸥〉创作中的一些想法》,《电影研究》(人大复印资料)1981年第12期。
② 郑洞天、徐谷明:《用电影代人民立言——〈邻居〉导演艺术总结》,载于王人殷主编:《心与草·郑洞天研究文集》,中国电影出版社2009年版,第52页。

表1-1　第四代导演代表影片镜头统计表

导演	代表影片	镜头总数	一般影片的镜头数
张暖忻	《沙鸥》	498个	500—600个
郑洞天	《邻居》	440个	
胡炳榴	《乡音》	321个	
滕文骥	《都市里的村庄》	460个	
韩小磊	《见习律师》	320个	
丁荫楠	《逆光》	182个	
黄健中	《如意》	485个	

对于长镜头这一现代电影语言，不少第四代导演都经历了一个明显的学习和摸索过程，才得以掌握其拍摄方法。郑洞天回忆自己拍摄《邻居》时曾想多用长镜头和全景镜头来表现一种生活流的现代感，但由于功力和技术原因，时常无法达到原来的设想。丁荫楠在拍摄《他在特区》前去上海参加年度故事片创作会议，听到最多的就是"长镜头多信息"的观念，因此他在拍摄《他在特区》时曾花费整整一个星期的时间精心设计场面调度、反复排练，最终成功地拍摄了第一个长镜头。在这部以"长镜头为主体"[①]的影片中有9个400英尺[②]左右的镜头，如"夫妻夜话"的镜头段落长达4分钟，丁荫楠克服种种困难，通过摄像机的推拉摇移等，将夫妻的言行、房内的布置及后景中看电视的儿女同时展现出来，组成了真实而连续的生活图景。正是通过这样有目的、有意识的学习和实践，第四代导演才逐渐掌握了长镜头的拍摄方法。

巴赞纪实美学具有丰富的理论内涵，它指涉的"不仅是镜头的长短（倒是'内部蒙太奇'式的长镜头对长度更为强调），而是对电影的剧作、剪

① 丁荫楠：《一百八十二个镜头的由来》，载于王人殷主编：《电影不断被我发现·丁荫楠研究文集》，中国电影出版社2002年版，第65页。
② 1英尺约为30.48厘米。

辑、表演、声音、摄影等各个方面提出一系列新的创作主张和原则"①。因此,除了长镜头的大量使用,第四代导演还较多地借鉴了实景拍摄、偷拍、自然光效、同期录音、非职业演员、加入新闻资料片段等一系列纪实手法。

第四代导演抛弃了传统电影以内景为主的取景方式,大量使用生活实景拍摄,展现了环境的逼真性。《沙鸥》(图1-3)全片都是在实景中拍摄的,共用了北京和广州两地的45个场景。此外,偷拍和抢拍不仅可以忠实再现生活的原貌,而且打破了传统封闭式的画面构图,使影片具有一种动态的美感,影片《逆光》追求具有记录性和随意性的画面构图,"甚至有意造成纪录片式的偷拍、抢拍的效果"②。《沙鸥》《如意》《逆光》和《都市里的村庄》等影片都抛弃了戏剧式的光效,实现了自然光效的彻底、统一。

图1-3 《沙鸥》剧照

图1-4 《沙鸥》女主角(女排队员奚姗姗饰演沙鸥)

不少第四代导演倾向于采用非职业演员,追求"不表演的表演",如导演张暖忻就选择女排队员奚姗姗担任《沙鸥》一片的女主角(图1-4)。这些非职业演员的加入使第四代电影中的表演远离了虚假、做作、夸张的戏剧化表演。此外,加入新闻调查和资料片这种纪实手法在第四代电影中也时有体现,如杨延晋导演的《T省的84·85年》就

① 李陀:《长镜头与电影的纪实性》,载于钟惦棐主编:《电影美学:1982》,中国文艺联合出版公司1983年版,第97页。
② 魏铎:《也谈创新——〈逆光〉摄影浅得》,《电影艺术》1983年第7期。

运用一个画外音随时对片中人物的思想和行为进行某种评述、判断或新闻式的报道。

第四代导演对纪实手法的借鉴和使用促使中国传统电影语言发生了第二次根本变革。从"左翼"时期开始,中国电影的艺术语言主要是蒙太奇,而这种蒙太奇又主要是普多夫金式的而不是爱森斯坦式的。普多夫金认为,蒙太奇的基本特性和作用在于镜头的分切、组合。他说:"把各个分别拍好的镜头很好地连接起来,使观众终于感觉到这是完整的、不间断的、连续的运动——这种技巧我们惯于称之为蒙太奇。"[1]第四代导演对长镜头等现代电影语言的借鉴使用,很好地纠正了中国电影过多依赖连接式蒙太奇而导致的艺术弊端。

在现代电影中,写实性和生活化的视觉影像取代了激烈的矛盾冲突和曲折的故事情节,要创建中国现代电影,第四代导演就必然要清除电影中的虚假感,削弱强烈的戏剧性。因此,他们有意识地借鉴纪实美学,充分发挥电影影像的记录和再现功能,追求细节真实,淡化和削弱尖锐、人为的戏剧冲突,使电影最大限度地贴近生活真实。而电影理论家钟惦棐大声疾呼要在真实的基础上建立电影的美学观,"没有真,认识价值和美学价值都无从谈起"[2]。这与第四代导演对纪实美学大规模的探索实践不无关联。

第四代导演通过上述两个阶段对现代电影语言的自觉追求与补课式的学习,促使中国电影在影像上渐渐呈现出崭新的面貌。总体来说,这种让观众感到无比新鲜的现代电影面貌主要体现为:抛弃了戏剧化的传统电影语言,实现了电影影像语言、画面镜头的视觉化;使中国电影变得更真实,由戏剧化转向生活化、心理化;从以编织、叙述故事为主变为注重对现代思想内涵的表达。

[1] [苏]普多夫金:《普多夫金论文选集》,罗慧生、何力、黄定语译,中国电影出版社1962年版,第135页。
[2] 钟惦棐:《中国电影艺术必须解决的一个新课题:电影美学》,《文艺研究》1981年第4期。

在任何一个时代,文艺的革新都是从创建新的形式开始的,而就本质而言,任何一种艺术形式的出现都源于思想的革命,这也就是巴赫金所说的,艺术形式并非外在装饰已经找到的内容,而是第一次发现的内容。第四代导演对现代电影语言的学习与运用和对电影语言形式的革新,也正是出于对这种思想内容的表达需要。杨延晋曾指出:"电影语言现代化的意义是:如何表现现代人,镜头如何深入到现代人的内心世界,如何开掘人的心灵中的潜意识,而不是依赖于人为地编织情节或语言来图解。"①可见,第四代导演追求"电影语言现代化"的根本动力来自他们对现代电影影像本体的思考,更来自他们希望通过电影艺术创作表达现代精神和启蒙意识的强烈愿望。可以说,"电影语言的现代化"仅仅是第四代导演追求现代电影的一个起点,从这个起点开始,他们逐步深入对现代电影观念层面和思想内涵层面的探索与变革。

第二节 关于电影本体观念的思考与探索

张暖忻曾说:"新的语言当然是跟新的想法相适应的。它主要是诉说含义,而不是故事;它直接表现某些现实,因此使电影恢复了它真正的性质,那就是一种形象艺术的性质。"②这表明,第四代导演对现代电影语言的追求和运用必然会将他们引向一个更深层次的美学目标——恢复中国电影的艺术本体并进而确立其影像本体。

本体论(ontology)一词最早出现于 17 世纪。1941 年,美国"新批评"的代表人物之一约翰·克洛·兰色姆在《新批评》一书中,将"本体"引入

① 杨延晋、吴天忍:《探索与追求——〈小街〉艺术总结》,载于文化部电影局《电影通讯》编辑室、中国电影出版社本国电影编辑室合编:《电影导演的探索 2》,中国电影出版社 1983 年版,第 377 页。
② 张暖忻、李陀:《谈电影语言的现代化》,《电影艺术》1979 年第 3 期。

文艺学研究，主张用客观的、科学的"本体批评"代替传统的社会学和心理学的批评，从而确立了文艺学中的"本体论"和"本体批评"的概念。

作为一种独特的艺术样式，电影的本体是什么呢？它是运动的、视觉的影像，是种种属于电影特有的艺术语言和美学手法的集合。但长期以来，我国一直过于注重电影的"载道"功能，而忽视了电影自身的种种艺术特点，忽略了对电影本体的思考。尤其是"十七年"中，高度政治化的戏剧式电影美学（当时中国电影唯一的银幕美学）一方面使电影成为政治的工具和附庸，另一方面又使电影失去了它独特的艺术属性。因此，解除电影与政治的捆绑，寻求电影的艺术独立性，确立电影的影像本体，就成为第四代导演追求现代电影必然要完成的艺术使命。

那么，影响第四代导演建立电影影像本体的障碍有哪些？换句话说，第四代导演由传统的"影戏观"向现代电影影像本体观念的努力需要经过哪几个必要的步骤呢？在这个过程中，第四代导演又得到了什么理论力量的支持呢？

第四代导演寻找电影本体的第一步，是针对"十七年"和"文革"时期对电影艺术本体的压抑和替换，疏离电影与政治的关系，抛弃"工具论"，确立电影独立的艺术地位。

美国新历史主义理论家伊格尔顿认为，纯粹的文学性、艺术性作为标准的文学史标准只是一种学术神话，因为"政治一开始就在那里"了。中国文艺的发展历程完全印证了这一观点。毛泽东的《在延安文艺座谈会上的讲话》明确指出："无产阶级的文学艺术是无产阶级整个革命事业的一部分"，"是整个革命机器中的'齿轮和螺丝钉'"[1]。从新中国成立到"文革"结束，国家意识形态持续不断地影响、左右乃至禁锢着中国文艺的发展，电影更是被捆绑在政治的战车上，逐步沦为政治宣传和政治斗争的

[1] 毛泽东：《在延安文艺座谈会上的讲话》，载于《毛泽东选集》（第三卷），人民出版社1991年版，第865—866页。

工具。1949—1953年年初这段时间，围绕着对影片《武训传》（图1-5）的批判和私营电影业的"社会主义改造"，中国电影开始被赋予参与创建社会主义民族国家的历史重任，成了马克思列宁主义、毛泽东思想的宣传工具和政治、思想、文化诸领域争夺无产阶级领导权的斗争工具。20世纪60年代以后，国内政治形势继续"左倾"，体现在文艺领域为"反帝""反修"和"阶级斗争"下的大规模政治动员，电影的功能也由政治宣传教化的"工具"进一步演变为"团结人民、教育人民、打击敌人、消灭敌人"的"武器"。

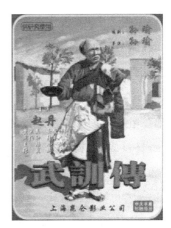

图1-5 《武训传》海报

应该承认，任何文艺形式都有不同程度的政治倾向和政治功能，但"十七年"中的文艺观念不仅仅强调文艺的政治作用，更不断强化了一个观念，即把文艺的本体视为政治，把文学视为政治的派生物。可以说，"十七年的文艺观念的第一层次是文艺从属于政治，第二层次则是政治作为文艺本体"①。在这样的时代条件下，电影艺术本体也被政治本体所置换和取代，电影作为艺术的本性被压抑和扭曲，只有它作为意识形态的一面被不断强化、放大，直至彻底变成图解政策、配合中心任务的工具。

与其他艺术样式相比，电影的艺术独立性遭到了更多、更强的政治压抑。从1951年影片《武训传》遭到粗暴批判，到电影指导委员建立后对电影题材的严格审查；从"只能写十三年"，"变成写英雄人物是'根本任务'，再从英雄人物到只能写主要英雄人物……"②随后，在"左"倾激进的

① 包忠文主编：《当代中国文艺理论史》，江苏教育出版社1998年版，第107页。
② 钟惦棐：《电影文学断想》，《文学评论》1979年第4期。

政治潮流中,大批优秀影片甚至被批为"毒草",众多电影工作者遭到恶毒的诬陷和批斗。著名电影理论家钟惦棐被戴上了"反对党的文艺方针,企图把电影这一最有力的武器引导到脱离党的领导、脱离党的文艺方针"①的"右派"帽子;瞿白音的《关于电影创新问题的独白》一文也被诬为"在电影问题上反党反社会主义的一个纲领"②。1957—1977年,阶级斗争日益成为电影的核心内容,戏剧性冲突成了表现阶级矛盾和阶级斗争的直接工具,构图、光线、影调等电影的艺术元素随之成了特定的政治话语。在"文革"中,这一切被推向极致,最终形成了所谓的"三突出"创作原则和"敌远我近、敌俯我仰、敌暗我明、敌冷我暖"的荒谬公式。

"文革"结束后,这种根深蒂固的政治束缚依然残存。1978年,影坛出现的"解放派"与"凡是派"的斗争和1979年《大众电影》上的《水晶鞋与玫瑰花》剧照事件③,都真切地表明束缚文艺发展的极"左"思潮仍盘踞在人们的思想深处。这极大地阻碍了电影工作者对现代电影的追求。所以,第四代导演为寻找电影本体迈出的第一步,就是挣脱政治对电影的束缚,使电影成为一种真正的"自律"的艺术。

第四代导演为挣脱政治束缚而采用的主要策略是"直言对形式的探索",要理直气壮、大张旗鼓地讨论电影语言,因为在他看来,"形式即内容,形式又有其独特的审美价值",同时"形式反作用于内容"④。

电影常常直接或间接地反映当时的社会、政治、经济状况,中国电影

① 陈荒煤:《捍卫党的文艺为工农兵服务的方针》,《中国电影》1958年第1期。
② 参见吴荫循:《电影创新的两条道路——斥瞿白音〈关于电影创新问题的独白〉》,《电影艺术》1964年第Z1期。
③ 1979年,《大众电影》第5期的封底刊登了一幅英国童话故事片《水晶鞋与玫瑰花》中王子与灰姑娘接吻的剧照。不久,编辑部就收到了一封署名为新疆某建设兵团宣传干事问英杰的读者来信,来信向编辑部及电影界发出质问:"你们竟堕落到和这种资产阶级杂志没有什么区别的程度,实在遗憾!我不禁要问,你们在干什么?难道我们的社会主义中国,当前最需要的是拥抱和接吻吗?你们这样做,我看是居心不良,纯粹是为了毒害我们的青少年一代……"来信中渗透着极"左"思潮和大批判的口吻。
④ 黄健中:《〈如意〉:中国意味与诗化品格》,载于黄健中:《风急天高——我的20年电影导演生涯》,作家出版社2001年版,第9页。

与其所处的时代生活和社会历史之间的紧密联系尤为突出。因此,在中国电影的发展中,几乎没有给纯粹的艺术实验留下任何位置,理论界也多讲内容决定形式,很少研究形式对内容的反作用,似乎一讨论形式问题就是唯美主义、艺术至上、形式主义。针对中国电影艺术形式长期被压抑、被忽视的历史及现状,第四代导演首先从追求"电影语言的现代化"入手,强调电影语言和形式技巧的独立性与审美价值,捍卫了电影的艺术独立性。谢飞导演明确指出:"我以为电影是一种形式,是艺术家运用论文和小说形式那样准确无误地表达自己思想和意愿的一种语言,一种独特的艺术形式。"①

在肯定第四代导演对现代电影语言和艺术形式的注重之外,也有批评家曾意味深长地指出,对巴赞纪实美学的引介也是第四代导演反对电影"工具论"的策略性表述,"在提倡电影纪实性的同时,说电影不能作为一种政治宣传的工具而出现,提出纪实美学的思想动机实际上就在这里"②。现代电影观念认为,电影是一种能够表现深刻思想内涵和哲理意蕴的艺术,它是一个绝对自主的艺术主体——这恰恰是我国电影创作中一直匮乏的一种观念。第四代导演对电影艺术本体的恢复和强调,表现了他们对现代电影本体的理论探索。

其次,第四代导演确立电影影像本体的第二步,是针对整个中国电影的"影戏"传统,理清电影与戏剧、文学的关系,从而明确电影的本体既不是戏剧,也不是文学,而是影像。

电影传入中国之际被命名为"影戏",从最初具有杂耍娱乐性质的"戏",到用摄影机拍摄记录下来的"戏",电影在早期发展中对戏曲、戏剧的借用导致"电影是戏剧的一种"这一观念形成并流传开去。"影戏观"的基本内涵是在处理"影"与"戏"的关系时以"戏"为本,以"影"为末,认为

① 谢飞:《电影的艺术形式》,《电影创作》1982年第3期。
② 参见西北:《科学精神与多元化格局——电影理论与批评学术讨论会综述》,载于中国艺术研究院电影电视研究所编:《影视文化》(第2辑),文化艺术出版社1989年版,第88页。

"影"只是完成"戏"的表现手段。20世纪30年代,苏联蒙太奇理论的引入对影戏观造成了一次不小的冲击,经过吸收和调整后,影戏观逐渐成为中国电影的主导观念和"超稳定系统"①,统治了中国电影近百年的发展。它的双层结构表现为"在外层是一个带有浓厚戏剧化色彩的技巧理论体系",在深层"则孕育着一种从功能目的论出发的电影叙事本体论"②。影戏观曾有助于提升早期电影的艺术地位,但随着时代发展,它又极大地阻碍了中国电影的多样化、现代化。

在这场论争中,第四代导演坚决地站在抛弃"拐杖说"和坚持"离婚说"的一方,他们对戏剧式电影报以批判、摒弃的态度。张暖忻说:"时至今日,我们写出的大量电影剧本,拍出的大量新影片,还都基本上遵循着所谓戏剧式电影这一种程式。"她批评"在我们的一些电影工作者当中,一想到电影,一谈到电影,就离不开戏、戏剧矛盾、戏剧冲突、戏剧情节这些东西"③的做法。黄健中也认为:"现在我们许多影片的表现手法倒退了,普遍存在的一个问题就是只注重故事本身。编剧无穷无尽地编戏,导演无穷无尽地把戏拍到画面上,镜头的任务变成只单纯图解内容,不给人以任何的回味的余地,我们常听到观众埋怨我们的影片的画面表现得太白、不含蓄,正是这个缘故。"④这些批评都包含第四代导演渴望冲破传统影戏观的强烈愿望。

在《小花》《苦恼人的笑》等一批创新之作中,第四代导演利用时空交错、闪回等现代电影语言,充分发挥了电影时空自由灵活的艺术特性,改变了戏剧式电影的时空结构。随后,第四代导演借鉴巴赞纪实美学,拍摄出了《沙鸥》《邻居》《城南旧事》《乡音》等影片,从根本上颠覆了讲求情节

① 陈犀禾:《中国电影美学再认识》,《当代电影》1986年第1期。
② 钟大丰:《"影戏"理论历史溯源》,《当代电影》1986年第3期。
③ 张暖忻、李陀:《谈电影语言的现代化》,《电影艺术》1979年第3期。
④ 黄健中:《电影应该电影化》,载于黄健中:《风急天高——我的20年电影导演生涯》,作家出版社2001年版,第166页。

发展起承转合、设置尖锐矛盾冲突的戏剧式电影,显示了第四代导演对现代电影影像观念的探索。

第四代导演为什么要强烈反对戏剧式电影呢?原因之一,是出于反对虚假、恢复中国电影的现实主义精神的艺术要求。"文革"结束后,广大观众对电影中充斥的虚假、浮夸风气万分厌恶,强调电影的真实性成为共同的呼声。第四代导演旗帜鲜明地反对虚假电影,他们深刻地认识到虚假电影既是荒诞时代政治生活的产物,又有着艺术思维方面的深刻渊源。正如张暖忻指出的:"除了反映的内容和思想的虚假之外,在表现形式上强烈的戏剧化色彩,也是造成影片虚假的一个重要原因。"①因此,第四代导演要求电影迅速摆脱人为编造过度的戏剧性,力求使电影最大限度地贴近生活,真实地反映现实社会问题和真实的人生。原因之二,第四代导演受到欧洲现代电影的深刻启发,加深了对电影艺术独特性的认识,他们看到世界电影艺术在当代的一种发展趋势是在"电影语言的叙述方式上,越来越摆脱戏剧化的影响,而从各种途径走向更加电影化"②。

第四代导演革新戏剧式电影、冲破"影戏"观束缚的努力,体现出一种可贵的电影意识的觉醒。电影与戏剧是两种不同的艺术,电影独特的艺术语言是镜头、画面、影像等,并由此构成了电影特有的蒙太奇、声画对立、心理时空营造等艺术特性。在中国电影诞生后的第一个十年,郑正秋、张石川等第一代电影人为确立电影的艺术地位,提升电影的文化品格,较多依赖于戏剧艺术。随着电影艺术的发展、成熟,电影表现出来的艺术自立性越来越强,而传统电影在叙事结构、舞台造型、表演等方面对戏剧的过多依赖,也日渐束缚和局限了电影自身的进步。电影与戏剧在艺术形式和美学特性方面的显著不同,注定了它们之间的必然分化。作为对传统戏剧式电影的反叛,第四代导演要求在电影语言技巧、电影叙

① 张暖忻:《让历史真实回到银幕》,《人民电影》1978年第10—11期。
② 张暖忻、李陀:《论电影语言的现代化》,《电影艺术》1979年第3期。

事、造型等方面走向"电影化""影像化",体现出了他们对电影独特的艺术特性的清醒认识和重视。

在理论界围绕电影与戏剧的关系展开讨论的同时,张骏祥在一次电影导演总结会议的发言中提出了"电影就是文学——用电影表现手段完成的文学"[①]的论点。1983年,他又一次重申:"要想完全撇开各种艺术的,尤其是文学的规律和功能,追求所谓'独立',结果恐怕只能是走进所谓'纯电影'的死胡同,而真正的'纯'电影是没有的。"陈荒煤也提出电影千万不要忘了文学。这些都引起了人们对电影与文学关系的再思考。的确,电影与文学(尤其是小说)在叙事上表现出更多的相似性,通过对小说叙事方式的学习,电影才逐渐成为一种成熟的叙事艺术,而好的文学底本可以为电影提供曲折离奇的情节、生动深刻的人物,因此,注重电影的文学基础、文学价值成为中国电影创作的一个传统,《祝福》(桑弧)、《林家铺子》(水华)、《早春二月》(谢铁骊)等优秀影片几乎都是由经典的现当代文学作品改编而成的。

张骏祥、陈荒煤在这一时期提出"文学价值说",目的是防止第四代导演在电影技巧和形式方面用力过多,导致对叙事和主题内涵的忽视和抛弃。但对文学性的依赖必然带来对电影自身艺术特性的忽视,导致对电影特有的艺术语言形式的发掘不够。从美学角度来说,文学和电影在观察生活和表现生活的方法、手段上存在根本不同——文学是以文字描绘使人展开想象,而电影则是以视觉画面为主,需要通过影像讲述故事、营造气氛,表达导演对现实的思考和认识。郑洞天导演就指出,文学的思想性、人物形象和性格塑造等因素一旦化作银幕形象,就不能再用文学的框架来套,导演调动各种电影手段来补充和丰富更是超越了文学的规范。

著名电影评论家钟惦棐指出:"诸种艺术均需发展其自身,不然就不

① 张骏祥:《用电影表现手段完成的文学——在一次导演总结会议上的发言》,《电影文化》1980年第2期。

足以说明自己,它和其他艺术的联系是暂时的、有条件的;而发展自己是永远的、无条件的。"①他的这一观点无疑是对第四代导演的有力支持。电影语言现代化、电影与戏剧和文学,都是探讨电影作为一门综合艺术与它所借鉴的其他艺术之间的关系问题,论争从不同角度触及了电影的本性。在讨论中,第四代导演始终站在电影的立场上,强调发展电影自身的艺术特性,主张电影应该"电影化",而不是戏剧化或文学化。在具体的创作实践中,第四代导演从追求"电影语言的现代化"入手,努力寻找电影特殊的艺术语言形式,不断增强影片的造型意识,开掘电影的艺术表现潜力。钟惦棐曾在详细研究后分析了《城南旧事》《如意》《都市里的村庄》(图1-6)、《见习律师》(图1-7)等影片,认为这些影片忠实地坚持了"电影必须成为电影的"这一"毫不动摇的立场"②。

图1-6 《都市里的村庄》海报

图1-7 《见习律师》海报

从第四代导演的整体创作来看,他们从来没有走到让张骏祥等老一辈电影家所担心的颠覆叙事、进入"纯电影"乃至现代派电影的极端。相

① 钟惦棐:《电影文学要改弦更张》,《电影新作》1983年第1期。
② 钟惦棐:《电影美学:1982》,中国文艺联合出版公司1983年版,第348页。

反,他们很好地继承了中国电影重视文学底蕴的传统,《城南旧事》《如意》《良家妇女》《青春祭》《人生》《老井》《人·鬼·情》等一大批第四代电影都对小说或戏剧原著进行了富有创新精神的艺术改编,用影像化的电影艺术语言很好地传达并丰富了原著的文学性与思想性。在改编中,第四代导演充分利用了画面、构图、景别、镜头运动、剪辑的艺术处理,以及色彩、光线、声音、场景空间等造型手段,增强了影片的表现力、感染力和冲击力。第四代导演对电影时空特性的挖掘和影像造型的重视,弘扬了电影的影像本体意识,对中国传统电影的思维模式和基本经验造成了一次强烈冲击,促进了20世纪80年代中国电影形态的整体革新。

同样,第四代导演引介巴赞纪实理论也并非局限于对纪实美学手法的使用,其更深的艺术目的也是促进电影影像本体的确立。张暖忻曾这样说:"巴赞的电影美学对中国电影界产生的最重要的影响并不是什么纪实美学风格的风靡……而是一个问题的提出,这就是:什么是电影?"①巴赞认为电影的影像与客观现实中的被摄物是同一的,电影再现事物原貌的独特本性是电影美学的基础。因此,巴赞强调电影对物质现实的复原,强调电影是照相的延伸,最终确立了电影的影像本体观。可见,影像本体论是巴赞纪实美学的基石。随着历史的发展,我们可以越来越清楚地看出:在寻找电影本体的道路上,第四代导演借助巴赞纪实美学理论,挣脱了"文学性"和"戏剧性"的束缚,并最终确立了中国电影的影像本体。这就是北京电影学院1985级毕业生所提及的:"为了解决电影性、戏剧性和文学性的纠缠,引进了巴赞理论,希望在巴赞长镜头理论的真实性上调和文学电影思想的现实与非文学电影思想的纪实之间的差异。"②

长期以来,我国注重对于电影"载道"功能的研究,使电影蒙上了浓厚的伦理学乃至政治伦理学的色彩,却忽视了研究电影自身自由、感性和审

① 叶舟:《探索,还只是开始——与张暖忻对话》,《电影新作》1987年第3期。
② 北京电影学院"八五"级导、摄、录、美、文全体毕业生:《中国电影的后"黄土地"现象——关于一次中国电影的对话》,《电影电视研究》1993年第10期。

美的种种特点。而随着对戏剧性、文学性与电影性的探讨与思考,第四代导演完成了"四个分化":电影作为艺术家表达个人经验和思考的艺术媒介从社会政治宣传工具中分化出来;电影(政治艺术片)向艺术电影、商业电影、实验电影等的分化;创作主体从共性向个性的分化;电影理论从创作实践中超脱并独立出来。经过逐次分化,电影艺术的自律性与独特性日渐得以突显。所谓"自律",就是使电影摆脱政治附庸和工具的地位,把电影创作从僵化的政治教条中解放出来;所谓"独特",就是区分电影与戏剧、文学等其他艺术样式的不同,使电影的艺术特性和独特的表现手段最终得到明确。至此,中国电影终于找回失落已久的艺术主体,并确立其影像本体的观念。

第三节 "走向思想":艺术自我的困惑

从第四代导演的艺术发展过程可以看出,他们迅速完成了对闪回、逐格拍摄、声画对位、变焦乃至长镜头等现代电影语言技巧的学习是一个集中而短暂的过程,随后,他们把"电影语言的现代化"和现代电影观念两相结合,以更加电影化的方式挖掘和承载现代启蒙思想。谢飞导演就曾用"三步走"来形象地描述第四代导演从语言技巧到本体观念、再到艺术思想这一探索现代电影的过程。

那么,第四代导演为什么会从"电影语言的现代化"迅速"走向思想"呢?

首先,在"十七年"和"文革"时期的电影创作中,"领导出思想、作家出艺术、群众出生活"的荒谬理念导致了当时中国电影思想的僵化和苍白。与陈旧的电影语言相比,这种思想上的禁锢才是阻碍中国电影发展的真正拦路虎,这也是第四代导演不得不面临的情况。因此,钟惦棐在首次中国电影评论年会上鲜明地提出了"社会观念和电影观念的更新"问题。他

指出，在改革开放的历史巨变语境下，任何"小农式的苟安、封建式的闭关锁国基础上形成起来的社会意识必须更新，这是有关电影题材内容和人物塑造的根本问题"①。邵牧君也曾提出："中国电影的创新应当以加强影片的现代性为主线。何谓影片的现代性？由于科技的发展而给电影带来新的技巧可能性，这当然会给影片增加现代的色彩，但不会自动地加强影片的现代性……现代性是影片所传达的信息的现代性。"②张暖忻也认为："现代感，绝不是有些人简单理解的快速、慢速、停格、闪回等技巧的花哨堆砌，而是要体现在骨子里。"③的确，电影语言技巧的现代化和电影的影像本体观念并不能确保一部影片进入现代电影的行列，思想的现代性才是更为重要的决定因素，电影创作者的思想观念如果跟不上时代的步伐，必然会造成影片传达出狭隘、片面甚至是错误的观点，进而导致作品思想内涵的肤浅。因此，第四代导演开始紧跟时代的步伐，不断自我反思，建构开放多元的社会观、历史观、人生观、道德观等思想观念，从观念更新的角度审视历史、观照当下、剖析人性，避免对人物进行偏颇的"道德化"审判。

我们还应该在广阔的时代背景下来理解第四代导演"走向思想"的探索。黄健中说："第四代电影的出现是与思想解放运动同步，在思想解放运动的号召下诞生的。"④他的描述点明了第四代导演现代意识的起点。"文革"结束后，人道主义、个性、民主、科学和审美等人们并不陌生的价值观念再次回归，思想解放、回到"五四"启蒙精神成为这一时代的中心话题。学者陈晓明这样描述自己此时的心情："既渴望理想，又缺乏理想，在

① 钟惦棐：《论社会观念与电影观念的更新》，《电影艺术》1985 年第 2 期。
② 邵牧君：《中国电影创新之路》，《电影艺术》1986 年第 9 期。
③ 张暖忻：《我们怎样拍〈沙鸥〉》，《电影通讯》1981 年第 8 期。
④ 吴贻弓、倪震、李少白、张颐武、陈旭光、陆小雅、王学新、黄会林、林洪桐、陆绍阳、黄健中、郑国恩、黄式宪、王志敏、延艺云、尹鸿、孙沙、郑洞天、彭吉象、王君正、谢飞、华克、吕晓明、邵牧君、张华勋、干学伟、张刚：《壮志未减 心仍年轻——"与共和国一起成长"研讨会发言摘录》，《电影艺术》2003 年第 5 期。

70年代末,大概有许多人都和我相似,是抱着这样的复杂心情,扑进思想解放的热潮的吧。"①这段话也准确描述了第四代导演当时的精神状态,时代热潮激发了他们表达自我的强烈愿望——这种宝贵的艺术家自我意识在"文革"中被冷酷地压抑、淹没。随着社会思想解放的不断展开,第四代导演越发认识到,一个电影艺术家应该对社会、时代、人生持有独特而深刻的思考与认识。1980年,吴贻弓、郑洞天等人从尊重艺术规律的角度重提"导演中心论",其目的就在于张扬自我的艺术个性,用电影表达自身对社会、对人的独特发现和思考,努力使电影"成为一种创作者个人气质的流露和感情的抒发"②,成为"创作者的社会人生体验,创作者的世界观、文化知识、艺术修养、性格特征的表述"③。因此,他们以锐意创新的勇气,将被压抑和淹没多年的关于个体、理性、自由和民主等的现代思想观念释放出来,在完成电影观念更新的同时致力于社会观念的更新,成就了中国新时期电影的辉煌开篇。

与"电影语言的现代化"的追求和对电影本体观念的探索相比,第四代导演的现代意识,或曰通过他们的影片所传达出的"信息的现代性",为第四代电影注入了思想深度和宝贵的人文内涵,也使中国电影从思想性、哲理性的层面体现出现代电影的明显特征。那么,第四代导演的现代意识有哪些基本表现?这些现代意识又使他们的电影具有了怎样不可替代的历史价值呢?

学者李欧梵指出:"如果要研究现代文学的话,你要界定什么是现代性,什么是中国的现代性的问题。"④这种界定同样可以作为研究中国现代电影的理论前提。在分析第四代导演的现代意识之前,我们必须先理

① 陈晓明:《人文关怀:一种知识和叙事》,载于罗岗、倪文尖编:《90年代思想文选》(第一卷),广西人民出版社2000年版,第344页。
② 张暖忻:《我们怎样拍〈沙鸥〉》,《电影通讯》1981年第8期。
③ 吴天明:《传输心灵讯息》,《当代电影》2003年第1期。
④ 李欧梵:《未完成的现代性》,北京大学出版社2005年版,第57页。

解"现代意识"和"中国现代意识"的基本含义。

在西方,现代意识或现代性产生于文艺复兴时期,经过18世纪的启蒙运动得以确立,随后又经历了从现代到后现代的过程。在每一段历史进程中,人们的现代意识都发生着巨大的变化:从启蒙主义的主体原则、理性原则的确立,对历史进步的呼唤,到现代主义对理性、进步的反思,再到后现代主义对启蒙主义和现代主义的颠覆。从本质上看,现代性的精神核心是人的理性和主体性,理性取代了上帝,成为对现存事物的价值评判标准,而人类正是凭借理性思考建立起了自己的主体性和在世界的中心地位。同时,现代意识与不可逆转的时间观念和直线式的历史意识密切关联,无时无刻地呼唤着社会不断向前发展。20世纪60年代出现的反思和颠覆现代性的后现代思潮则从另一个层面延续了现代意识。

中国现代意识在西方现代意识的启迪下产生,但又有自己独特的历史内涵,它的源头是五四新文化运动。"五四运动实际是思想运动和社会政治运动的结合,它企图通过中国的现代化以实现民族的独立、个人的解放和社会的公正……五四运动的基本精神是抛弃旧传统和创造一种新的、现代化的文明以'挽救中国'。"[1]"五四"以后,科学、进步、理性、自由、民主、个体等现代观念日益深入人心,成为中国现代意识的基本内涵。在20世纪80年代,随着各种西方思潮和文化观念的涌入,曾经照耀过五四运动的启蒙精神再次点燃了人们的心灵,"反封建""人的重新发现与人道主义""民族灵魂的发现与重铸"等成为这一时期的思想主题。这些带有鲜明时代色彩的现代意识在第四代电影中均有所体现。

对"人"的关注是第四代导演现代意识的鲜明体现之一。以黄健中导演为例,他的作品和其中的人物"参与了80年代中国新时期以来关于人、

[1] [美]周策纵:《五四运动:现代中国的思想革命》,周子平等译,江苏人民出版社1996年版,第490—491页。

人情、人性等思想解放思潮"①，如《小花》表现了战争中的亲情与人性，《如意》歌颂了普通人心中真诚美好的人性，《一个死者对生者的访问》讲述了主人公英勇地挺身而出后遭到残害却被漠然置之的真实事件，审视了人性的怯懦自私。事实上，从《小花》《苦恼人的笑》等第一批创新之作开始，第四代导演就大胆突破题材禁区，抒写人情人性，关注普通人的命运，而《城南旧事》《乡音》《良家妇女》《青春祭》《老井》《孙中山》和《人·鬼·情》等一批艺术电影，在描述人性（尤其是女性）的觉醒以及确立人（尤其是女人）的自我价值等方面，都进行了极为深刻的思索。

20世纪80年代是改革开放的时代，人们抱着对现代化的美好想象展开了一场从农村到城市、从经济到政治的全面改革，表现出他们对现代文明的渴求。随着改革的推进，城市意识和商品意识日渐在国民心中滋生，中国传统文化与西方现代文明的冲突也渐渐暴露，一场反思和批判中国传统文化的"文化热"就此展开。在这场"文化热"中，人们普遍认为要清除传统文化在人们心理上的积淀，为改革的深入和时代的前进清除思想上的阻力和障碍。由于特定的成长经历与教育背景，第四代导演被先天地赋予了社会责任感、历史使命感和深沉的忧患意识，他们通过电影真实地记录着中国现代化的历史进程，切实地反映出人们在社会变革时期于价值观念、伦理道德和审美心理等方面的变化，表达出对现代化进程的深入思考和对国家民族未来的强烈忧思。

如果说对"人"的重新发现和关注，对科学民主、自由进步的向往，对现实改革的忧思和对传统文化的反思共同构成了第四代导演对现代性的追求，那么，对现代性的反思则体现出第四代导演的另一种现代意识。"现代性的概念既包含对过去的激进批评，也包含对变化和未来价值的无

① 参见中国电影资料馆"中国电影人口述历史·黄健中访谈录"原始档案，2013年3月采访。

限推崇。"①从美国学者卡林内斯库的话中可以看出,反叛和革新就是现代性的标志,而这种以"反抗现代性"的面貌出现的现代意识就是对现代性的反思。自19世纪作为"现代性的第一次自我批判"②的浪漫主义开始,这种现代意识对工业革命以来的种种现代化后果——主体的扩张、进步的异化、缺乏信仰的世俗生活、人类的精神困境等表达出质疑、反省与批判。这种现代性的反思在第四代导演的电影创作中已开始有所体现,他们在记录中国现代化进步的同时,也反思了在此过程中出现的破坏自然、人性扭曲、人情冷漠等问题,并真诚而执着地呼唤着真、善、美和对价值理想的重建。这种对现代性的反思无疑体现出第四代导演富有现代意义的精神品性,也造就了他们这一艺术群体独特的气质面貌。

"现代性"在电影中的特定含义不仅表现为对"人"的关注和表现,还包含电影导演艺术个性和独特品格的确立。从这个意义上来说,每一位第四代导演都需要同时实现社会观念和电影观念这两个层面的自我突破和不断更新。电影导演首先要找到自我,才能塑造出有血肉、有气息、有灵魂的人物形象,才能拍摄出以"人"为中心的现代电影。后现代主义理论家杰姆逊指出,每个人都生活在特定的历史语境中,我们的思想、情感、生活方式、思维方式包括语言,都是由这样一个语境给予或者说制约的,我们终究是生活在一个"他人引导"的世界中。阿尔都塞也认为,每一个人都是特定意识形态环境的产物,他同时也维护和延续着这种意识形态而无法彻底逃离和摆脱。同样,第四代导演也无法摆脱自身的历史语境,无法彻底逃离以各种力量形式出现的"他人引导"。从第四代导演成长的历史时期来看,他们和新中国的知识分子一起走过了被异化、被"非

① [美]马泰·卡林内斯库:《现代性的五副面孔》,顾爱彬、李瑞华译,商务印书馆2002年版,第103页。
② 转引自刘小枫:《诗化哲学》,山东文艺出版社1986年版,第6页。

知识分子"①的过程,这也是20世纪中国知识分子共同面临的文化困境,因此在第四代电影中不时会暴露出他们自身的思想局限。例如,丁荫楠在《逆光》中并没有让廖星明身上所体现的拼搏进取等新思想占主导位置,而是让他在陈列着各种国外品牌电器的橱窗前徘徊;谢飞在《我们的田野》中让返城知青在面对都市生活时流露出某种不安和困惑,并让主人公陈希南最终选择"重新回归"农村;吴天明在《人生》中对刘巧珍的高度赞美和对高家林自我奋斗精神的否定,显示出第四代导演对传统和乡村的情感滞留和对现代都市文明的偏见。这些缺乏说服力的思想观念都曾一度引发广泛争议。

更令人叹息的是,作为一代知识分子,第四代导演总是从纯艺术角度认真而真诚地思考电影,他们不断反省自身的缺憾,不断追求着对现代思想和艺术自我的表达,为中国新时期的电影注入深刻的哲学与文化思考,但他们追求新颖独特的艺术探索时,也一步步远离和遗忘了观众的审美需求和趣味。随着中国电影体制改革和娱乐片潮流的盛行,张暖忻、吴贻弓、吴天明、黄健中、胡炳榴、黄蜀芹等一大批第四代导演都对骤然出现的商业大潮感到特别不适,他们不约而同地陷入了艺术与商业的困境。虽然他们也试图调整自己,拍摄了《少爷的磨难》《雾宅》《龙年警官》《画魂》等商业电影,努力把自己的艺术追求、思想表达与市场需求、观众喜好结合在一起,但最终还是在艺术与商业之间摇摆,并产生了强烈的自我怀疑。

无论时代和审美风尚如何变迁,现代意识的有和无、深刻与肤浅,都是衡量中国现代电影的一个重要标准,现代精神的建构对创建中国现代

① 黄平:《当代中国大陆知识分子的非知识分子化》,载于罗岗、倪文尖编:《90年代思想文选》(第一卷),广西人民出版社2000年版,第198页。此文指出,1949年之后,"由于制度规范与话语转换的双重作用,中国知识分子在毛泽东时代经历了一个较为深刻的非知识分子的过程"。这种"非知识分子"的力量在于机关化单位的约束、对知识分子的思想改造、反右和"文革"。这种"非知识分子"也可以被理解为知识分子被"异化"。

电影具有重要价值。在20世纪80年代的思想解放中,第四代导演紧跟时代,历经了伤痕、反思、纪实等时代大潮,拍摄出了一批具有人文思想和艺术格调的优秀影片,使第四代电影呈现出独特的现代电影精神面貌,并在很大程度上丰富和深化了中国现代电影的内涵。相比之下,第四代电影既不同于第五代电影的民俗化和寓言化,也不同于第六代电影的个人化和边缘化,而是有着不可替代的现实意义和美学价值。进入20世纪90年代,中国电影中的现代意识日渐黯淡,人文精神渐渐消逝,影坛充满了英雄时代的创世回忆、清官良民的盛世故事、喜说戏说的滑稽演绎以及血雨腥风的暴力奇观。在这样的时代语境中,第四代电影中的现代意识越发值得深入探索与重新发掘。

第二章
现代意识的渗透：第四代导演的启蒙精神

作为富有理论素养和创新勇气的一代导演，第四代导演不仅从电影语言技巧和电影观念层面追求和探索现代电影，而且把这种追求渗透、落实在自己的艺术实践中，拍摄出了一大批具有独特艺术价值和美学风格的现代影片。现代思想意识的传达对中国现代电影的创建具有决定性意义，因此，考察第四代导演如何创建中国现代电影，应首先从他们影片的思想内涵入手，探究第四代电影是否传递出深刻的启蒙精神、人文关怀和现代意识。

作为充满人文意识的一代知识分子，第四代导演充满了关注现实的理性精神和关怀国家、民族命运的忧患意识。他们用电影艺术再现了中国从挣脱"文革"伤痕到进入改革开放的艰难步伐，记录了现代化进程给广大农村和城市带来的普遍、深刻的巨大变化，也反映了在此过程中人们面对的困难和问题。他们不仅饱含激情地去推动整个社会的现代转型，而且深刻反思了传统文化的弊端，希冀铲除人们思想深处积存下来的封建意识，同时也颇具先见性地反思了我们为追求现代化所付出的代价。这些都是第四代导演对"五四"启蒙精神的继承，也是他们现代意识的最好体现。

第一节　对"人"的重新发现和深切关注

对"人"的重新发现和关注是第四代导演现代意识的最鲜明体现。我们所说的第四代导演对"人"的重新发现是相对于"五四"时期对"人"的发现与"文革"中"人"的消失而言的。

在中国漫长的专制制度下,人的价值被蔑视、践踏,重视个人的观念始终没有形成。直到"五四"时期,一股肯定人的价值、要求人性解放的思想潮流才开始出现,最明显的标志就是鲁迅的创作和周作人提出的"人的文学"。在《人的文学》这篇文章中,周作人对"人的文学"的解释是用人道主义立场对人生诸多问题加以记录和研究的文学,而人道主义就是对人有一种很深的同情心。周作人认为文学有两个任务:一个是正面的,就是要描写一种有人道的、理想的生活;另一个是批评的,就是要批判非人的、兽性的生活。这种人道主义观念和精神深刻地影响了后来的文学。但在"左翼"文艺思潮中,人情、人性和人道主义长期被视为资产阶级的东西,被置于"阶级性"和"党性"的对立面。

"十七年"(1949—1966)期间,人情、人性更是被当作"修正主义"的同道而备受打击,使中国电影中"人的焦点"逐渐虚化。对此状况,巴人曾直言不讳道:"我们当前文艺作品中最缺少的东西,是人情,是出于人类本性的人道主义。"[①]他的批评对象自然也包含电影。1957年"反右运动"之后,对作为人的个体的关注和尊重更是被指认为"万恶之源"的"个人主义",《洞箫横吹》等一批影片被扣上了宣扬"资产阶级人性论"的帽子,人情、人性最终被划为电影的禁区。随着"左"倾思潮的愈演愈烈,"人"

① 巴人:《论人情》,载于上海师范学院中文系文艺理论教研室主编:《文艺理论争鸣辑要》(上),上海文艺出版社1983年版,第155页。

的概念逐渐被从中国电影中摒除,由此导致很多影片彻底沦为政治思想的传声筒和阶级斗争的晴雨表,中国现代电影的创建遭到了空前的重挫。但正如波兰导演基耶斯洛夫斯基的坦率之言:"政治并不真正重要……它没有资格干预和解答任何有关我们最基本的人性或人道问题。"①

"文革"结束后,思想解放的思潮汹涌而来,"它主要表现为三个特点,一是对历史的反思,二是人的重新发现,三是对文学形式的新的探求。而中心思潮是对人的发现"②。1978年,朱光潜发表文章试探性地复述了文艺复兴至19世纪西方资产阶级文艺家有关人道主义、人性论的言论。随后,钱谷融再次阐释了"文学即人学"。此后,理论界有关人性、人情、人道、人学等方面的论述越来越多,人的价值、人性复归、人道主义成为新时期文艺界各种思潮中的最强音,马克思《1844年经济学哲学手稿》中的异化理论更为这场热潮增加了深度。可以说,在这一时期,对"人"的渴望、追求和呼唤构成了一个充满意识形态意味的集体症候。

在这种历史语境下,第四代导演大胆冲破题材禁区,把镜头对准了个体的人,张扬人性、表现人情、呼唤人道,拍摄出了《小花》《巴山夜雨》《苦恼人的笑》《乡情》《小街》《城南旧事》《如意》等第一批优秀之作。此后,尽管时代在不断发生变化,第四代导演始终以"人"作为艺术表现的中心,呼唤人的精神解放,强调个人价值的实现,连续拍摄出了《人生》《良家妇女》《湘女萧萧》《青春祭》《老井》《人·鬼·情》等一批影片。这些影片具有鲜明的人道主义色彩和深刻的"人学"价值,在国内外赢得了很高的声誉。有评论家这样称赞第四代导演:"不管他们影片中描写的人物如何差别,艺术风格如何千差万别,有一点是共同的,那就是对于人的关怀,对于人

① [美]达纽西亚·斯多克编:《基耶斯洛夫斯基论基耶斯洛夫斯基》,施丽华、王立非译,文汇出版社2003年版,第147页。
② 刘再复:《性格组合论》,上海文艺出版社1986年版,第27页。

性的关怀,对人的热爱,觉得人应当怎么生存,我们希望他们怎么生存。"①对这种赞誉,第四代导演是当之无愧的。

在完成了对"人"的重新发现之后,如何实现对"人"的关注成为第四代导演共同的艺术主题。这种对"人"的关注首先表现为对人情、人性淋漓尽致地抒写。

第四代导演在第一个阶段的创作主要集中于对友情、爱情、亲情等"人之常情"的抒发与歌颂。黄健中在《小花》拍摄之前就表示:"寓理于情,以情动人——我们想这应成为这部影片区别以往我国战争片的主要特征。"②他放弃拍成炮火硝烟的战争片,而是以战争为背景,着力描写兄妹三人的命运,抒发了纯美真挚的兄妹情、战友情、军民情,充满着浓郁的人性色彩。在1979年6月8日召开的影片《小花》座谈会上,出现了两种评价意见,一种是充分肯定这部影片的艺术突破,使战争题材有了新意,而另一种则认为影片为了抒情掩盖了战争的真实性和残酷性,甚至认为李谷一演唱的电影插曲《妹妹找哥泪花流》过于"软绵绵",无法表现翠姑抢救战友的坚韧,但电影理论家钟惦棐则充分肯定了该片对人情、人性的抒写,并将原片名《觅》改为《小花》。

图2-1 《乡情》海报

在影片《乡情》(图2-1)中,男女主人公田桂、翠翠之间既是兄妹又是恋人的双重关系使亲情和爱情融合在一起,而田桂面临的也不是敌我之间或阶级之间的尖锐矛盾,而是一场养育之情和生育之情的情感争夺,争

① 吴贻弓、倪震、李少白、张颐武、陈旭光、陆小雅、王学新、黄会林、林洪桐、陆绍阳、黄健中、郑国恩、黄式宪、王志敏、延艺云、尹鸿、孙沙、郑洞天、彭吉象、王君正、谢飞、华克、吕晓明、邵牧君、张华勋、干学伟、张刚:《壮志未减 心仍年轻——"与共和国一起成长"研讨会发言摘录》,《电影艺术》2003年第5期。

② 黄健中:《思考·探索·尝试——影片〈小花〉求索录》,《电影艺术》1980年第1期。

夺的双方(养母对生母)之间也有不同程度的救命恩情,影片以"鲜明的审美意识,描绘出具有我国民族素质的那种单纯美,讴歌了我国普通劳动人民勤劳朴实的品格、纯洁善良的心灵、高尚无私的情操"[①]。《城南旧事》更是一部包含浓郁情感的言情之作,全片以淡淡的哀伤、沉沉的相思为情感基调,集合各种视听形象的综合力量,使感伤、诗意的情绪不断积累、延续、弥漫、扩散,最后以红叶叠化推向高潮,使观众深深地沉浸于浓得化不开的离愁别绪中。抒发人的自然、美好的情感,追求人内心的和谐、完善,是文艺作品最重要的价值所在,但在"以阶级斗争为纲"的岁月中,人们失去了心灵的和谐、宁静,精神陷入压抑、孤独的状态,第四代电影对人情、人性的抒写化解了人们心灵上的郁结和隔膜,实现了人与人的沟通和共鸣。

深刻挖掘和批判对人性造成压抑、扭曲、异化的社会和文化,是第四代电影关注人的第二个表现。

杨延晋、黄健中最早从人性扭曲的角度展开了对"文革"的揭批与控诉。影片《苦恼人的笑》被誉为用视觉影像写作的"电影杂文"。导演在影片开头就明确表示:"这个故事描写的既不是神,也不是鬼,而是一个普普通通的人,就像生活中的你我他。"该片严肃思考了在那个黑白颠倒、人妖不分的罪恶年代里,人性与兽性、人性与奴性的斗争和挣扎。《小街》(图2-2)借助被遮蔽的女性性别意识提出人性复归的问题。《如意》以探索和

图2-2 《小街》海报

表现人性为美学目标,片中校工石大爷与金格格两位老人之间的爱情超

[①] 胡炳榴、王进:《拍摄〈乡情〉的体会》,载于文化部电影局《电影通讯》编辑室、中国电影出版社本国电影编辑室合编:《电影导演的探索2》,中国电影出版社1983年版,第190页。

越了阶级、地位而延续了一生,证明了超越阶级性的普遍人性。这些影片与《泪痕》《苦难的心》和《神圣的使命》等最早一批揭露"四人帮"罪恶、反映"文革"生活为内容的"伤痕影片"有极大的不同,第四代导演力求从人性的角度揭示这场文化浩劫的社会根源和历史根源。在《苦恼人的笑》和《小街》中,压抑人性的是"文革"中极度高压的政治体制。而在《良家妇女》《湘女萧萧》等影片中,压抑人性的是数千年来沉积在人们心底的封建意识。《良家妇女》借贵州山区"大媳妇小丈夫"的习俗,批判了封建婚姻制度对女性的束缚和戕害。《湘女萧萧》同样批判了封建婚姻制度对萧萧自然人性的压抑。正是在第四代导演的不懈努力下,"中国电影的人性内容和悲剧深度得到了一次自五四以来从未有过的历史性展示"①。

呼唤人的精神解放、强调个人的价值实现,是第四代电影对人的发现和关注的第三个重要表现。

图 2-3 《乡音》海报

在历时漫长的中国封建社会,女性一直是自我意识被压抑、自我价值失落的社会群体,她们因此成了第四代导演尤为关注的对象。1982 年,《乡音》(图 2-3)一片引起了广泛的争议,有人认为陶春身上集中体现了我国传统女性勤劳善良、温柔贤惠的美德,但是更多的人从那句"我随你"的口头禅中发现了她身上缺少一种宝贵的独立意识和自我价值定位。这种自我意识的缺失同样体现在吴天明执导的影片《人生》的女主人公刘巧珍身上,虽然巧珍有着金子般的心灵,

① 倪震:《新中国电影创新之路》,载于丁亚平主编:《百年中国电影理论文选》(下册),文化艺术出版社 2002 年版,第 525 页。

还有对知识文化的无比向往,但她并没有找到自己独立的人生意义。因此,第四代导演不仅发自内心地赞美中国女性的传统美德,更为她们的精神解放和价值实现而大声疾呼。

影片《青春祭》和《人·鬼·情》则显示出女性自我意识的觉醒和对自我价值的确立。《青春祭》中的女知青李纯在"文革"的压抑环境下失去了对美的感动,而傣乡自由、天然、纯洁的生活(游泳、听对歌、接受布比送的荷花)再次唤起她对美的热爱和追求,从而获得了自我的精神解放。《人·鬼·情》中的女主人公秋芸虽然没有得到对一个女人来说极为珍贵的完美爱情和幸福家庭,但她不再哀怨地等待男人的安慰和保护,也不再在乎社会和他人的评判,而是把自己交给舞台,在对钟馗这个艺术形象的塑造中找到了精神归宿和情感寄托,完成了自我价值的确立。

第四代导演注重表现人情、人性,挖掘人的内心和精神世界,呼唤人的精神解放,强调个人价值的实现,这三个方面有着内在的精神联系——对个体的、主体的"人"的关注。钱谷融指出:"真正的艺术家决不把他的人物当作工具,当作傀儡,而是把他当成一个人,当成一个和他自己一样的有着一定的思想感情、有着独立的个性的人来看待的。"① 出于对"文革"题材禁区的艺术反叛,第四代导演从抒发美好的人情人性开始,尽情展现人物内心激动、伤悲、苦恼、愤怒等多姿多彩的情感世界和细微的情绪体验,赞美人与人之间真诚的友情、爱情、亲情等。如果说,"在由第四代导演创作或参与创作的早期影片中,第四代电影的思想启蒙更多是体现在打破形式禁忌、张扬美好人性的一般层面"②,那么对一切压抑、扭曲人情、人性的罪恶势力,如封建制度、婚姻习俗、礼教思想、左倾教条主义等不遗余力地进行揭露与批判,则为第四代电影注入了更加深沉的启蒙精神。文艺的终极关怀在于追寻和指引人生的意义,电影作为一门艺术,

① 钱谷融:《论"文学是人学"》,《文艺月报》1957 年第 5 期。
② 李道新:《中国电影史学建构》,中国电影出版社 2004 年版,第 286 页。

就是要肯定人的价值,寻找人的意义。因此,第四代导演大力呼吁人的精神解放,实现人的自我价值。在他们看来,每个人都是自由的、独立的、特殊的思想意识主体,具有自身不可被抹杀的存在价值,而实现这种价值是每个人的使命和权力。

与同样关注人的第二代导演和第五代导演相比,第四代导演对"人"的表现有何独特性呢?

刘再复指出:"新时期人的发现在某些内容上是五四的重复,但又不完全是。"[1]与孙瑜、蔡楚生、吴永刚、费穆等导演相比,第四代导演在人的观念中注入了更多的现代意识。在第四代影片中,出现了《人生》中的高加林、《老井》中的孙喜旺、《野山》中的禾禾和桂兰等一批更具有现代意识的人物形象。这些人物的文化心理结构、价值观念随着现代社会的发展有所调整,开始具有了现代人的性格、现代人的情感,他们的内心冲突不再仅仅是"五四"时期新旧伦理观念的冲突,更多的则是文明与野蛮的冲突,是趋向现代化的性格因素与趋向保守化的外部环境的冲突。

作为个体的人的出现,也是第四代导演作品与第二代导演作品的另一个显著区别。在《渔光曲》(蔡楚生,1934)、《桃李劫》(应云卫,1934)、《神女》(吴永刚,1934)、《大路》(孙瑜,1935)、《马路天使》(袁牧之,1937)、《十字街头》(沈西苓,1937)、《一江春水向东流》(蔡楚生,1947)等第二代导演的电影中,对人的价值肯定是求助于社会的,要求社会改变"吃人"的历史,要求社会肯定人的价值。而在第四代导演创作的电影中,人的确立是一种自我肯定、自我解放以及人的本质的实现,它们强调的人情、人性、个性解放和个人价值的实现与"五四"时期的个体意识一脉相承。李欧梵说:"五四传统在现代中国文学上一个最能持续下去的传奇,便是它那独

[1] 刘再复:《性格组合论》,上海文艺出版社1986年版,第27页。

特的个人主义。"①但在中国的现代化进程中,强调个人独立自由和精神解放的人的意识一直被国家、民族的救亡压倒,从延安时期到"十七年",这种个体意识更是被完全淹没在对党和人民的赞美和歌颂之中。因此,多年以来人们都认同把革命作为现代性的延伸,把历史书写视为关于国家、民族的宏大叙事。然而,第四代导演在追求现代性的延伸轨道上有了一个明显的转弯,他们开始用个人回忆或某一个家庭的回忆远离和对抗关于国家、民族、政党、集体的宏大叙事,体现出鲜明的个体意识。有学者欣喜地发现,"从第四代开始,我们看到了个体和秩序之间的疏离……通过个体的方式,去质疑原来的秩序是否合理,质疑原来的秩序是否人性"②。

如果说与第二代导演相比,第四代导演彰显了现代和理性的一面,那么,与第五代导演相比,第四代导演则表露出他们传统和温情的一面。这种对比是鲜明的——《盗马贼》(田壮壮)、《红高粱》(张艺谋)、《菊豆》(张艺谋)等第五代电影都对人性中的麻木、阴暗、丑恶一面进行了展示、渲染和无情的逼问,而第四代导演却更愿意信赖和张扬人性的真诚、善良与美好。

第四代导演对美好人性的赞美和张扬,在早期的一系列反映"文革"岁月的影片中就得以鲜明展现。即使是亲身经历过"文革"的压抑和扭曲,第四代导演仍然相信人性是美好的,尽管它可能暂时被扭曲,甚至被扼杀,但是它始终不会破灭。因此,《巴山夜雨》《小街》《春雨潇潇》《如意》《没有航标的河流》《我们的田野》《青春祭》等影片没有着力控诉和批判"文革",而是突出表现在这一黑暗时期人与人之间的真情和人性中善良、美好的一面。杨延晋说:"希望《小街》中普通的、弱小的人物的美好、纯洁

① 李欧梵:《现代性的追求》,生活·读书·新知三联书店2000年版,第65页。
② 吴贻弓、倪震、李少白、张颐武、陈旭光、陆小雅、王学新、黄会林、林洪桐、陆绍阳、黄健中、郑国恩、黄式宪、王志敏、延艺云、尹鸿、孙沙、郑洞天、彭吉象、王君正、谢飞、华克、吕晓明、邵牧君、张华勋、干学伟、张刚:《壮志未减 心仍年轻——"与共和国一起成长"研讨会发言摘录》,《电影艺术》2003年第5期。

的感情充满我们的整个社会生活,这就是我们所追求的艺术价值。"①尽管第四代导演的早期作品在艺术上还不够完美,手法技巧略显生硬,但浓重的人情味还是引起了人们的强烈共鸣。

对美好人性的赞美与张扬使第四代导演的一批反映"文革"的影片具有了温情脉脉、以善为美的艺术风格,"他们要以《巴山夜雨》《苦恼人的笑》式的温情,困窘与觉醒来象征性地解脱他人与自己关于屈辱与兽行的记忆的重负"②。不难看出,这种观点是以是否达到审视历史的高度和人性挖掘的深度为标准来衡量第四代导演的,但这并不是评价所有与"文革"有关的文艺作品的唯一标准。作为"文革"的亲历者,对第四代导演来说,"文革"既是一段噩梦般的现实人生,又是渐渐远去的民族历史,他们对"文革"的表现必然受到情感立场等个人因素的影响,但这同时也恰恰体现了他们艺术自我的独特记忆、生活经验和生命感悟,有助于实现对"文革"题材的多样化表达。20 世纪 80 年代以来,对"文革"的破坏性和残酷性的文学叙述和历史叙述逐渐成为叙述"文革"的"主流话语"。毫无疑问,"文革"的黑暗、压抑和残酷是必须被正视的,但也有越来越多的人并不满足于此,他们"并不想简单推翻这种叙述,但愿意倾听另外的多种叙述,以避免对'历史'理解的简单化和浅表化"③,影坛由此出现了影片《阳光灿烂的日子》等关于"文革"叙事的另一种艺术表达。从某种意义上看,第四代影片可被视为关于"文革"历史叙事的多种声音之一。20 世纪80 年代后,"文革"的受难者还逐渐被推崇为"文化英雄",与之相比,第四代导演从未流露出过分美化不幸者、受难者、失败者的倾向,从《苦恼人的笑》《巴山夜雨》《小街》《如意》等影片中不难看出,反对"文革"并非个别英

① 杨延晋、吴天忍:《探索与追求——〈小街〉艺术总结》,载于文化部电影局《电影通讯》编辑室、中国电影出版社本国电影编辑室合编:《电影导演的探索 2》,中国电影出版社 1983 年版,第 368 页。
② 戴锦华:《斜塔:重读第四代》,《电影艺术》1989 年第 4 期。
③ 洪子诚:《问题与方法——中国当代文学史研究讲稿》,生活・读书・新知三联书店 2002 年版,第 27 页。

雄的行为，而是更多具有善良人性的普通人的共同精神诉求，也许这才是更接近历史真实的描述。

对美好人性的赞美和张扬成为第四代导演群体的一个显著精神特征，在后来的创作中，对人间真情的咏叹一直是第四代导演习惯并善于表达的一个主题。如吴贻弓的《阙里人家》、吴天明的《变脸》、胡炳榴的《安居》等均以抒发人情、表现人性为题旨。李少白认为，"第四代人文内涵的一个根本特点就是人文关怀中爱的成分很多，希望好的向上的方面很多……体现出来更多的是厚德载物的这一方面"①，他的这一评价中肯、贴切，包含对第四代电影的认同和肯定。

第四代导演对人的重新发现和密切关注，在思想和精神层面上实现了中国现代电影的创建。对人的发现和人的主体地位的确立是启蒙运动最丰硕的收获，康德曾经提出"人为自然立法"的命题。苏联著名导演塔可夫斯基说过："电影同任何艺术一样，其内容和对象只能是人，首先是人，而不是掌握某种题材的需要。"②美国电影学者罗·阿米斯也认为，现代电影就是"保留着对人、人的地位和相互关系的兴趣"的这种"人本主义的典型表现"③。作为一种独特的艺术样式，电影同样具有"人学"的性质，它的艺术精神应该是人性与人道主义的，它的中心应该是人的性格、人的情感、人的心理、人的深层灵魂，而不应该是否定个性、个人情感和自我表现的。第四代导演与同时代的整个文艺界保持同步，他们提出要恢复电影艺术的真正功能——"表现人，表现人的本性、人的灵魂、人的情感，表现生活，表现社会，去感染影响读者和观众"④。第四代导演对人的

① 吴贻弓、倪震、李少白、张颐武、陈旭光、陆小雅、王学新、黄会林、林洪桐、陆绍阳、黄健中、郑国恩、黄式宪、王志敏、延艺云、尹鸿、孙沙、郑洞天、彭吉象、王君正、谢飞、华克、吕晓明、邵牧君、张华勋、干学伟、张刚：《壮志未减 心仍年轻——"与共和国一起成长"研讨会发言摘录》，《电影艺术》2003 年第 5 期。
② [苏]安德烈·塔尔科夫斯基：《雕刻时光》，陈丽贵、李泳泉译，人民文学出版社 2003 年版，第 209 页。
③ [美]罗·阿米斯：《现代电影的来龙去脉》，鲍玉珩译，《世界电影》1986 年第 2 期。
④ 滕文骥：《大胆创新 奋力探索》，《电影研究》（人大复印资料）1979 年第 10 期。

关注蕴含了深刻的人道主义精神,对人情、人性的张扬和对生命权利和人格尊严的尊重,无不体现出深刻的现代意识。

第二节　对现代化的追求和反思

正如布莱克等人所指出的:"现代化是各社会在科学技术革命的冲击下,业已经历或正在进行的转变过程……是人类历史上最剧烈、最深远并且显然是无可避免的一场社会变革。"①"文革"结束后,中国也迅速展开了现代化进程。在这个历史转型时期,整个社会的主导意识形态是在传统与现代冲突下对现实改革的忧患与对传统文化的历史反思。因此,第四代导演对"现代意识"的理解与对现代化的呼唤和追求以及对历史文化的反思意识紧密相连。

卡林内斯库说,相对于愚昧、黑暗的古代和中世纪,现代被想象为一个"从黑暗中脱身而出的时代,一个觉醒与'复兴'、预示着光明未来的时代"②,其中包含人们对社会自由、民主、富足、进步等一切美好的想象。正是抱着这种美好想象,第四代导演和全国人民一起投身于轰轰烈烈的改革浪潮,期盼通过改革和现代化建设改变国家贫穷落后的现状,实现国家富强和人民幸福。《都市里的村庄》《海滩》等影片都以火光四射的船台、烈火熊熊的车间以及其他工厂里的劳动场景展现出整个民族投身现代化建设的巨大热情。《逆光》(图2-4)中南京路的繁华与棚户区的贫瘠的鲜明对比,《都市里的村庄》中造船厂开阔的工业空间与棚户区狭窄拥挤的生存空间的鲜明对比,都反映出第四代导演迎接现代化的热情和坚

① [美]吉尔伯特·罗兹曼主编:《中国的现代化》,国家社会科学基金"比较现代化"课题组译,江苏人民出版社1989年版,第4—5页。
② [美]马泰·卡林内斯库:《现代性的五副面孔》,顾爱彬、李瑞华译,商务印书馆2002年版,第25页。

定。而《他在特区》《T省的84·85年》等影片侧重于反映改革推进中的问题与困难。

由于自身生活的限制,第四代导演更加关注发生在广大农村的改革进程,拍摄出了许多表现农村题材的优秀影片,如胡炳榴的《乡音》《乡民》、吴天明的《人生》《老井》等。《人生》不仅是一部"痴心女子负心汉"的爱情剧和一部惩恶扬善的道德剧,它主要表现的是"城乡之间日渐广泛的相互渗透、相互影响,新与旧、文明与愚昧、现代思想意识与传统道德观念、现代生活方式

图2-4 《逆光》海报

与古老生活方式,发生了激烈的矛盾冲突"①。在影片《老井》中,贫穷落后、生存条件恶劣的老井村可以被视为仍处于农业社会的中华民族的缩影,而"打井"就是人们冲破传统、勇于改变现实的改革行为。

每一场巨大的社会变革都必然要涉及三个层次:一是生产工具科学技术的变革,二是政治制度的变革,三是人的价值观念和精神状态的变革。其中,第三层次才是社会变革的根本。因此,影片通过深入挖掘社会转型时期的民族文化心理,敏锐把握人们的心态及价值观念的变化,更加凸显了第四代导演的现代意识。《野山》《乡民》《北京,你早》等影片的思想价值和艺术价值也正在于此。

千百年来,中华民族一直处于以小生产者为主的农业社会,背负着封建宗法观念和伦理道德的精神包袱。随着现代化进程的展开,传统的价值观念不再具有绝对权威,沉淀在人们的思想和心理中的伦理道德、审美情趣、行为规范都发生了根本性的变化。由颜学恕执导、根据贾平凹小说《鸡窝洼人家》改编的影片《野山》(图2-5)是一部展现当代农村改革的影

① 吴天明:《故事片〈人生〉导演阐述》,《电影通讯》1984年第9期。

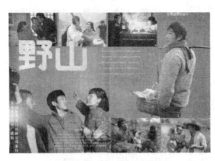

图2-5 《野山》剧照

片。故事发生在秦岭深处一个叫鸡窝洼的小山村里:灰灰是一个传统的农民,衣食温饱,唯一不称心的是老婆桂兰不生育;禾禾为致富而不断"折腾",烧砖、养鱼、卖豆腐,最后都以失败告终,妻子秋绒也与他离婚。经过种种波折,灰灰与秋绒结合,实现了老婆娃娃热炕头的夙愿,桂兰和禾禾也最终走到一起,成功地将手扶拖拉机、压面机、发电机等新鲜玩意儿带进了这个与世隔绝的山洼。

《野山》绝非家家户户发家致富的政策图解式电影,它通过两个家庭的破裂和重组,表现了改革对闭塞的陕北小山村的冲击。出于对"人心思变"这一主题的表现,影片将改革致富的时代背景推到后面,集中表现了主人公们在日常生活中关系的微妙变化以及人物性格、心理的复杂走向,反映了当代青年人生观、婚姻观的转变。影片不仅展现了禾禾与桂兰受到的嘲讽、议论和道德谴责,而且细腻地表现了这对年轻的改革者自己内心深处思想情感的复杂变化。影片在灰灰和秋绒对禾禾家致富后热闹场面的观望中结束,这个开放式的结尾比原著大团圆的结局更具深刻的意指——生活本身没有终止。

影片《乡民》充分暴露了人们心中普遍存在的重农轻商的传统观念,乡村大儒韩玄子与发家致富的村民王才之间的矛盾并不仅仅为争夺一个祠堂,他们的较量揭示了商品经济对封闭农业经济的冲击,当过年时舞动的狮子从王才的门前经过而不入时,一种被孤立的伤感深深刺痛了这位改革者的心。影片《北京,你早》中,都市女青年艾红在三个男友(他们的身份分别为公共汽车司机、个体户和"倒爷")之间的情感转移暗示了现代社会生活方式、伦理道德和价值取向的悄然变化。

"现代性的概念既包含对过去的激进批评,也包含对变化和未来价值

的无限推崇。"①美国后现代主义理论家卡林内斯库的这句话表明现代性的标志之一就是反叛和革新。第四代导演对现代性的追求也体现了这种反叛与革新的精神。在强烈的社会责任感的驱使下,第四代导演把关注的目光主要聚焦在反映社会变革的现实问题上。但是,在记录这些社会变革时,他们不可避免地看到了现实与传统的矛盾冲突,这不能不引起第四代导演对传统文化和民族历史的深刻反思和批判。

反思传统文化与封建伦理道德对女性的无形束缚是第四代电影中一直延续的一个主题。如胡炳榴执导的《乡音》是最早涉及反思传统文化的一部影片,通过女主人公陶春的命运悲剧,揭示了封建传统观念的渗透在无形中阻碍了人的精神解放。该片主要通过那些人们习以为常的生活现象,"去认识、发现千百年所遗留下来的封建主义意识,仍然根深蒂固于人们的日常生活和思想意识里"②。在《人生》《良家妇女》《湘女萧萧》和《老井》等影片中,造成女主人公们悲剧命运的原因不仅是压抑人性的封建婚姻制度,伦理道德也是束缚她们思想、阻碍她们走向自由的巨大力量。因此,当杏仙离开婆家时,内心充满了自责和不安,巧珍在被抛弃之后又回到了旧式婚姻,而萧萧和香二嫂则成为传统文化和伦理道德的继承人,致使她们自己的悲剧仍在下一代人身上继续上演。钟惦棐指出:"电影是否具有时代精神,不在于它是否'写'了改革,而在于它能否用改革者的眼光看待社会生活中的一切。"③第四代导演正是以改革者的身份对传统文化进行反思,体现出了他们鲜明的现代意识和现代立场。

最初,第四代导演和整个社会一样,对改革和现代化建设寄予了极大的期望,希望用现代化扫除人们封建意识的残余阴影,创造出物质丰富、

① [美]马泰·卡林内斯库:《现代性的五副面孔》,顾爱彬、李瑞华译,商务印书馆2002年版,第103页。
② 胡炳榴:《〈乡音〉构想》,载于文化部电影局《电影通讯》编辑室、中国电影出版社本国电影编辑室合编:《电影导演的探索4》,中国电影出版社1986年版,第184页。
③ 钟惦棐:《论社会观念与电影观念的更新》,《电影艺术》1985年第2期。

图 2-6 《海滩》海报

精神充实的美好生活。但在期望改革的同时，第四代导演又对改革本身进行了反思，这种反思体现出了更深层面的现代意识。滕文骥执导的影片《海滩》(图 2-6)最早流露出了这种意识。《海滩》用以老鳗鲡、木根为代表的千年不变的生活方式和保守落后的婚姻观念与以工人为代表的先进生产力和进步、开放的思想意识相对比，表现出人们对现代文明的渴盼。但在影片结尾，鲻鱼上岸，鱼王老鳗鲡面向象征着纯净、和谐、自然的大海跪了下来。这一举动改变了影片原有的在传统与现代之间的价值选择，与那些急于追逐城市文明的行为相比，老鳗鲡的下跪"带着对自然的怀疑，带着对我们自己智慧的怀疑，带着一种空阔无边的悲观"[①]，真切地体现出第四代导演对社会现代化的反思。

如果说《海滩》在无意中提出了有关现代化进程中环境保护和尊重自然的问题，那么，随着都市化、现代化的进程，第四代导演越来越多地流露出对工业文明和城市文明的担忧。胡炳榴的《安居》《商界》、谢飞的《本命年》《香魂女》等影片就深刻地揭示出金钱和私欲的过度膨胀最终导致人性扭曲和道德沦丧，造成了都市人的精神孤独和心理危机。《安居》伤感地描述了一个老人孤独寂寞的生存状态，提出对疲于奔命、被物质欲望支配的现代人的情感寄托和心灵归宿的反思。《过年》等影片试图通过表现普通人家中各个家庭成员心态与关系的变化，透视改革开放和市场经济条件下亲情日渐淡漠、金钱意识日渐浓重的社会现状，启发人们去思考如

[①] 阿城：《五百年后鲻鱼上岸》，载于上海文艺出版社编：《探索电影集》，上海文艺出版社 1987 年版，第 386 页。

何处理精神与物质、金钱与感情的关系问题。

可以看出,第四代导演在我国还未充分实现社会现代化时就展开了对社会现代化的反思和批判。有人认为,第四代导演的这种批判更多的不是来自对社会现代化中工具理性的反抗,而是来自对传统农业社会的温馨和秩序的留恋与回望,是一种错位式的批判。但是必须承认,第四代导演确实已经敏锐地意识到了现代化进程的负面作用,这也使他们的影片充满了介于审美现代性和社会现代性之间的美学张力。第四代导演对现代性的反思体现了另一个层面的现代意识,在"防止单面人的倾向方面功不可没"①。

怀着对现代化的反思和质疑,第四代导演对乡村、土地和传统文化中美好、温情、和谐的一面表现出很多的赞美与依恋,因此,第四代电影中总是有"五四"时期乡土小说中那样的都市与乡村、情感与理智的对立。在他们的影片中,农村是宁静美好、浪漫温馨、人情味浓郁的美好家园,都市则充满无情的竞争和斗争,充满危险和变动,是人情冷漠的异乡。这种对比通过视觉影像的呈现,彰显出第四代导演自身的矛盾——他们一边热情地呼唤工业文明和现代化进步,一边对田园牧歌式的乡村文明、舒缓的生活节奏、传统的伦理道德和人际温情投去依依不舍的一瞥。

第四代导演对乡村的情感留恋和对其不自觉的美化和理想化,以及对城市的爱恨交织甚至自相矛盾的态度,也是"五四"以降的现代知识分子的共同"道德困境"②。在他们的电影中,乡村和城市都被赋予了浓厚的文化内涵,体现出对"与乡村有关的文化传统、民族意识、伦理准则、道德正直"③等一系列观念的价值选择,完成了对现代中国文学与电影中城乡二元对立叙事模式的不断重构。第四代导演总是不自觉地对勤劳善

① 陈旭光:《当代中国影视文化研究》,北京大学出版社2004年版,第135页。
② [美]张英进:《中国现代文学与中国电影中的城市:空间、时间与性别构成》,秦立彦译,江苏人民出版社2007年版,第18、468页。
③ 同上。

良、富有牺牲精神、道德完美的好人报以欣赏和同情。比如,《乡音》流露出对女主人公陶春的赞美、惋惜;《人生》对刘巧珍自我意识的缺失缺乏理智分析,但对高加林的道德谴责是显而易见的;《良家妇女》中最使观众感动的不是女主人公杏仙对自由的渴求和挣脱畸形婚俗的勇气,而是姐弟之间、婆媳之间的情谊。

第四代导演对传统文化的过多赞美和留恋,暴露了近代以来中国知识分子情感上认同传统而理智上加以排斥的内心分裂。这种心态确实不利于第四代导演艺术深度上的开掘,也一定程度上影响了人们对现代意识的接受。例如,《老井》的本意是对中华民族文化传统的深刻反思,但老井村的打水成功模糊了导演和观众应该有的理性判断,许多渺小、丑陋、落后的部分也不知不觉地得到了人们的礼赞。对第四代影片中的此类问题,钟惦棐曾提出严肃批评,他说:"庄园式的牧歌时代必须结束;传统的道德自我完善必须抛弃;空想的社会图式必须推翻。"[①]但是,更应该看到的是,作为过渡时代的导演,现代与传统、理性与情感的复杂纠缠恰恰是第四代导演最为明确的标志,也造就了第四代导演特有的思想意识和文化品格的二重性。

可以肯定,第四代导演没有做到、也永远做不到像第五代导演那样对民族历史和传统文化报以坚决、勇猛、无情的批判。"本雅明曾经用的天使的形象是背对着将来,向过去走的,他们最后会被一阵从天堂吹来的飓风将他们向将来吹过去,这个飓风就是进步性"[②],或曰现代性。第四代导演就是这样的"天使",他们在面对现代性时表现出了一种向后的姿态。与对人的重新发现和关注一样,这种向后的姿态也是第四代导演特有的一个精神标志。很多批评者一致认为,第四代导演对传统文化的反思不够深刻、批判不够尖锐,暴露了他们的软弱,说明他们缺乏历史的理性精

① 钟惦棐:《论社会观念与电影观念的更新》,《电影艺术》1985年第2期。
② 李欧梵:《未完成的现代性》,北京大学出版社2005年版,第168页。

神,现代意识还不够彻底,现代立场还不够坚定。这种观点的背后隐藏着一种以"现代"为价值准则的评判标准。李欧梵指出,从晚清到"五四"逐渐酝酿出一种直线向前的时间观念,认为现在比过去好,将来也会比现在更好,这种时间观念成为理解中国现代性的一个意识基础。同时,这种时间观念也包含着一种价值评判,那就是说传统的就是落后的、退步的、不值得遵从的,新近的就是好的、正确的、前进的。对第四代导演的留恋传统持有批判态度的学者正是延续了这一价值评判标准。从这个标准来看,第四代导演在接受现代意识时的犹豫和在现代化进程中的回首都是不应该的,是保守的、后倾的,因而也是落后的。

然而,当诸多批评者对第四代导演的犹豫和回首持批评和遗憾的态度时,却很少有人认真地思考第四代导演为何会留恋传统。

究其原因,首先是因为第四代导演把歌颂真善美当作最高的艺术目标和延续一生的艺术使命,当作他们的精神支柱和终极理想。第四代导演在传统社会的宁静、和谐中找到了这种真善美,并表露出无限的眷恋。这就是陈犀禾所说的:"他们的本意并不是倾向于过去,而是倾向于善和美,他们事实上是企图在艺术中寻求和把握一种超乎现实、超乎历史的永恒的完美,结果这种完美就成为他们心灵的返照,而不是现实的返照。"①

其次,第四代导演的后倾姿态也是中国社会迎接西方文明挑战的一种逆向性反应,它表现了中国在走向现代化的进程中,对自己民族文化的依恋和对精神家园的追寻。现代化的进程总是充满了紧张激烈的竞争,当疲惫的感觉时时袭扰人们的心灵时,人们自然会开始怀念传统的宁静与和谐。恰如韦特根斯坦所说:"早期的文化将变成一堆瓦砾,最后变成一堆灰土。但精神将萦绕着灰土。"②这种"灰土"就是第四代导演试图抓

① 陈犀禾:《第五代意识——〈猎场札撒〉漫议》,载于上海文艺出版社编:《探索电影集》,上海文艺出版社1987年版,第262页。
② 转引自包忠文主编:《当代中国文艺理论史》,江苏教育出版社1998年版,第18页。

住的可用于精神休憩的"根",是第四代导演为之一往情深、时刻期望回归于斯的精神家园。

最后,传统的"瞻后"式文化思维方式对第四代导演产生了一定的影响。中国文化是伴随着农耕经济的长期延续而发展积累的,早在春秋战国时期,中国文化就已经成熟、定型。这种文化早期的定型造成了人们经常产生一种"瞻后"式的思维方式,即总是回顾和怀念过去,认为过去的一切都是完美的,是不可动摇、不可轻易改变的,"祖宗之法不可变"就是这种文化思维模式的明确体现。"瞻后"式的文化思维方式为中国文化的长期延续和增强凝聚力起到了积极作用,但也造成了中国文化中的守旧习惯。第四代导演对传统的依恋、对过去生活的难以割舍也或多或少地带有这种文化守旧性格的阴影。

与对现代化的热情呼唤和追求一样,现代与传统的复杂纠缠实质上也体现了第四代导演深刻的现代意识。学者林毓生指出:"在 20 世纪中国史上,一个显著而奇特的事实就是彻底否定传统文化的思想和态度的出现和延续。"[①]的确,20 世纪中国思潮的主流一方面期盼和要求自由理性和法治民主,另一方面则是激烈的反传统主义的兴起和泛滥,这是中国近现代思想发展的最大矛盾之一。以梁启超等为代表的第一代知识分子的攻击还只是指向传统中特定的局部,而"五四"一代的知识分子则开始全盘、彻底地否定和反抗传统,这种否定经过"文革"的再次放大一直延续下来。而第四代导演脱离了这种彻底否定传统的偏激做法,在他们看来,传统文化中依然有不少闪光的、值得珍惜的思想,可以用来纠正、弥补社会现代化的偏差和疏漏。

吴贻弓执导的影片《阙里人家》(图 2-7)就是回望家族和民族历史传统的一个最好例证。故事发生在孔子故里曲阜一个五代同堂的大家族中,一家人激烈的思想冲突最后在孔林中得到了彻底解决,这个结局鲜明

① 林毓生:《中国传统的创造性转化》,生活·读书·新知三联书店 1988 年版,第 150 页。

地体现了导演认同和回归传统文化的价值立场。第四代导演对传统文化中优秀一面的展现和留恋扭转了人们对传统的极端态度,端正了人们对本民族传统的辩证认识,从一个更高的层次上提醒人们重视传统在现代化过程中的价值和意义。随着现代化的发展和全球化的到来,第四代导演对传统的赞美和留恋无疑有着更加深刻的现实意义,很多被无情抛弃的传统价值观念和行为规范需要被重新"合法化"。

图 2-7 《阙里人家》海报

学者汪晖曾提出:"中国现代性话语的最主要的特征之一,就是诉诸'中国/西方''传统/现代'的二元对立的语式来对中国问题进行分析。"[①]对比而言,第五代导演更愿意在二元对立的矛盾状态中表露自己的价值取向,在传统与现代的关系的表述上总是呈现出不可两全的尖锐冲突。而对传统文化的矛盾心态体现了第四代导演超越了要么传统要么现代、非此即彼的二元对立思维。应该说传统是指文化的积淀,同时,传统也以鲜活的姿态存在于当下的现实生活,对传统和现代无法作出截然对立的"二分",现实常常就是两者混杂的结果。第四代导演既看到了现代的进步,也看到了传统的美好,因此,他们的艺术选择不是单一的,他们没有站在现代的立场上一味地反对传统,更没有用传统的标准感慨"一代不如一代",而是通过自己的努力试图建立一个共同的、普遍的价值标准,那就是对理想价值的永恒呼唤。

① 汪晖:《死火重温》,人民文学出版社 2000 年版,第 45 页。

第三节　对理想价值的永恒呼唤

除了对人的重新发现和关注,对现代化的追求和反思,与第四代导演密切联系的还有另外一些关键词——"共和国情结"和"主旋律"。

吴贻弓曾说:"我们的内心是很纯情的'共和国情结'。总把新中国母亲看得很理想,很美好,很亲切,千方百计想把这种情结投射在银幕作品中。"[①]"共和国情结"使第四代导演产生了强烈的"补天"意识,他们总是试图调和尖锐的现实矛盾,弥补现有体制的不足。有些评论家把他们的作品定位于"主旋律",对于这样的定位,第四代导演并不表示反感。张暖忻就曾经说:"我觉得我是在扩展主旋律的含义,表现一种张力。因为过去总认为'主旋律'就是解释党的政策,宣传党的政策,而我则想反映现实,比较真实地反映,可能不够深刻,但尽可能深刻地把它展现出来,提出社会问题。"[②]

1986年,朱大可发起了一场关于"谢晋模式"的大讨论。谢晋的《牧马人》《天云山传奇》《芙蓉镇》都具有一定的思想深度,启蒙色彩浓郁,是新时期影坛的重要收获。在讨论中,吴贻弓发表了《要做一个真诚的、热爱人民的电影艺术家——在上影故事片创作人员会议上的讲话》一文,可被视为第四代导演对"主旋律"的认同和捍卫。吴贻弓严肃批评了有些电影探索"只是注重自己的行为价值而疏远了人民的需要",并提出了"艺术家对生活的态度和社会责任感问题",认为"它似乎是一种过时的正统调子,但实际上却是个颠扑不破的真理。历代杰出的艺术家都是真诚地热爱生活,热爱人民"[③]。可见,第四代导演对自己的"共和国情结"和"主旋

① 吴贻弓、汪云天:《承上启下的群落——关于第四代导演的对话》,《电影艺术》1990年第4期。
② 吴冠平、张暖忻:《感受生活》,《电影艺术》1995年第4期。
③ 吴贻弓:《要做一个真诚的、热爱人民的电影艺术家——在上影故事片创作人员会议上的讲话》,《电影新作》1987年第3期。

律"意识都是直言不讳、毫不掩饰的。

在不少理论家看来,这种"共和国情结"和"主旋律"意识极大地束缚了第四代导演的艺术创作,他们认为第四代导演一直处于意识形态的主流,他们的思考基本上是体制内的,他们的电影创作起着维护和捍卫现有体制的作用,"第四代不是一个革命者,也不是一个破坏者,而是一个改良者"[1]。

学者许纪霖以1949年作为分界,把近百年来的知识分子分为前三代和后三代。根据他的分析,出生于1930—1945年的这代人属于"十七年"一代,其知识和精神底色都带有浓郁的意识形态色彩,"如同上代人一样,他们的文学和学术生命被连绵不绝的政治运动所打断。对于这一切,其中的一些人在1976年以后有比较深刻的反思,……是思想解放运动的主要参与者,直接影响了下一代人的思想成长"[2]。与此同时,他还发现了前三代与后三代的某种可比性,即以新知识结构为例,第一代是过渡,第二代是开拓,第三代是陈述,并表现为三种不同的人生关怀:社会(政治)关怀、文化(价值)关怀和知识(专业)关怀。通过许纪霖的分析可以看出,第四代导演更具有"十七年"一代的精神特质,他们是处于一个社会结构转变前的过渡一代,因此政治意识比较强烈,他们的电影创作也充满着强烈的社会责任感和政治关怀意识。

学者刘小枫也曾对中国知识分子进行代群划分,他将20世纪三四十年代生长、五六十年代进入社会文化角色的一代人称为"解放的一代"。他认为这一代知识分子在精神层面其实是"五四"一代的延承,他们真诚地相信西方的民主和科学,相信知识的力量能增加道德的勇气,反叛传统对人的压迫,寻求个体解放。但是,这一代知识分子与"五四一代"或"四五一代"都还

[1] 吴贻弓、倪震、李少白、张颐武、陈旭光、陆小雅、王学新、黄会林、林洪桐、陆绍阳、黄健中、郑国恩、黄式宪、王志敏、延艺云、尹鸿、孙沙、郑洞天、彭吉象、王君正、谢飞、华克、吕晓明、邵牧君、张华勋、干学伟、张刚:《壮志未减 心仍年轻——"与共和国一起成长"研讨会发言摘录》,《电影艺术》2003年第5期。
[2] 许纪霖:《安身立命——大时代中的知识人》,上海人民出版社2019年版,第608页。

有很大不同，他们对幸福和自由的追求已经从个体的反抗自觉变成了集体的、国家的乃至与民族的命运紧密联系在一起，这很大部分是"时代的精神状况"使然。谢飞说："祖国三十五年来在政治、经济、意识形态方面所走过的曲折道路，也都深深地给我们打上了烙印……"[1]郑洞天在回忆20世纪80年代的电影时也说："我们这拨儿人打碎了骨头都觉得自己跟13亿人有关系，拍一部电影就会想到这一点，改变不了。"[2]因此，"抒人民之情，言人民之志"成了第四代导演的集体无意识，贯穿于他们的电影创作。

从文化根源上看，第四代导演的"共和国情结"与古代知识分子的"家国意识"有着某种潜在的精神联系。中国一脉相承的专制制度与带有血缘温情的宗法制度相结合，形成了一种"家国同构"的社会政治结构。这种意识也深刻影响了古代知识分子的思维和价值观念，培养了他们关注国计民生的现实忧患意识和以天下为己任的历史使命感。这种兼济天下的胸怀和责任感、使命感在第四代导演的身上都有很鲜明的体现。

事实上，第四代导演的"共和国情结"和对"主旋律"的认同并不等同于政治宣传和政策图解，而是体现为对国家、民族命运的忧患意识，对现实生活和普通人命运的强烈关注，体现为一种宝贵的社会担当和历史使命的文化性格。或者我们应该跳出"共和国情结"和"主旋律"这类充满意识形态色彩的话语，而从现实忧患、社会责任等角度来审视第四代导演，从而可以更加清晰地看到他们对知识分子人文精神的继承和延续。

第四代导演对价值、理想的坚持首先体现在对他们那一代人的青春的深情怀念和赞美歌颂上。第四代导演的青春被"文革"无情耽误，但在反思和批判"文革"的同时，第四代导演仍然表现出对美好理想、信念的歌颂与坚持。影片《我们的田野》(图2-8)就体现出这种典型的情感基调。

[1] 谢飞：《电影观念我见——在"电影导演艺术学术讨论会"上的发言》，《电影艺术》1984年第12期。
[2] 谢飞、黄健中、张卫、郑洞天、杨远婴、檀秋文：《八十年代初期的电影创作思潮》，《当代电影》2008年第12期。

片中着重表现了希南、曲林、七月等五人之间的友情和爱情,以及他们对挥洒了自己青春的北大荒的热爱,对金黄色的荒草滩、洁白的白桦林、绚烂的红叶、熊熊的篝火、辉煌的日出、手风琴声和诗歌朗诵等的浪漫描写也表达出第四代导演对青年时期的美好理想、信念的歌颂。出

图2-8 《我们的田野》海报

于同样的情感,张暖忻在《青春祭》的结尾加上了白鹭飞翔的动人画面和童趣盎然的歌曲,因为她认为对于他们这一代人被浪费、误导的青春而言,"仅有沉重的悼念是不够的,还应有温馨美好的回忆,还应有热情的赞美与爱,还应有对未来的期待与信念"①。

戈尔巴乔夫曾说过,评价和否定斯大林时代应该从制度着眼,而不是去否定人们在这个时代中的理想价值,因为"历史的真相还在于是制度和体制滥用了人们对崇高理想和信念,用这些信念进行了投机"②。这段话同样适用于第四代导演,"文革"使他们的理想失去了价值,但应该根本否定的是"文革"而不是他们为理想而奉献的精神。因为对个人来说,理想、信念在任何时期都无比宝贵。

第四代导演一直用自己的方式持续着对理想、价值的永恒呼唤,他们深刻地认识到"文革"对中华民族精神的灾难性破坏,无比痛心地看到"十年浩劫中我们失去的不仅仅是金钱和物质,还失去了中华民族许多宝贵的传统的美德,失去了人与人之间的理解和信任,失去了可贵的真诚"③。

① 张暖忻:《〈青春祭〉的阐述》,《当代电影》1985年第4期。
② [俄]戈尔巴乔夫:《对过去和未来的思考》,徐葵等译,新华出版社2002年版,第31页。
③ 陆小雅:《〈红衣少女〉创作后所思所想》,载于电影局《电影通讯》编辑室、中国电影出版社中国电影编辑室合编:《电影导演的探索5》,中国电影出版社1987年版,第30页。

图 2-9 《红衣少女》海报

因此,针对当时人们心理上普遍产生的迷茫空虚、消极颓废的灰色情绪,第四代导演相继拍摄了《沙鸥》《邻居》《见习律师》和《红衣少女》(图 2-9)等影片,试图为自己、也为整个社会找到可以倚靠的精神支柱。批评家佳明曾经这样高度概括《沙鸥》的题旨:"如何对待社会暂时的曲折或倒退,如何对待生活中的坎坷和挫折,如何在痛苦和创伤中挺而奋起,如何在现实和理想之间搭起一座坚实的桥梁……《沙鸥》的编导表现了自己对如何对待生活中的坎坷这一人生哲理的探求的结论。"[1]从中我们也可以看出,第四代导演试图在"文革"的精神废墟上开始进行对价值、理想的重建。

对于在"文革"废墟上进行现代化建设的中国而言,精神信仰的丧失是一个根本问题,如果忽视或遗忘这个问题,一切政治、经济的改革与社会进步都会失去根基。第四代导演一直都在思考由"文革"造成的整个民族的精神真空和信仰危机问题,思考着民族精神创伤和精神重建这一历史性课题。谢飞就是其中最为典型的一位导演,他坚持认为:"任何一个民族和国家在经历了一场巨大的灾难和浩劫之后,物质和经济的破坏还不是最可怕的,精神的创伤才是最可忧虑的,而精神的重建则是他们重新崛起的关键。"[2]1989 年,他在《本命年》一片中敏感地触及了整个国民"灵魂没地方放"的问题,继续对重建人的价值和理想进行了思考。进入 20 世纪 90 年代,在人们惊呼"人文意识的失落"的时候,第四代导演仍然固守对理想与责任的信念,他们对真善美的追求也仍然没有消失,更没有改

[1] 佳明:《〈沙鸥〉漫评》,载于中国电影家协会编:《1982 年电影年鉴》,中国电影出版社 1983 年版,第 353 页。
[2] 罗雪莹:《重建理想和民族精神的呼唤——访〈本命年〉导演谢飞》,《当代电影》1990 年第 1 期。

变。他们一致认为:"在物质主义、技术至上的今天,能让人在精神上感动的艺术作品已经太少了……不光是电影,整个社会都需要像鲁迅先生那样的精神解剖师和文化旗手。"①

第四代导演一直延续着"救心—救世"的思维逻辑和人文理想,《阙里人家》《安居》等影片都体现了第四代导演对重建民族精神信仰的艺术苦心。20世纪70年代,波兰导演基耶斯洛夫斯基以《十诫》等作品把"道德焦虑"电影推上了一个更深的层面,表现出深刻的现代精神。从某种意义上说,第四代导演对民族精神危机的关注和重建理想价值的努力,使他们的影片具有了与波兰"道德焦虑"电影相同的主题能量和艺术魅力。

理想具有超越现实的精神力量,对于一个知识分子来说,理想和价值具有永远的、无穷的吸引力。那么,第四代导演为什么要执着于价值和理想呢?

学者们曾集体追问和思考过这样一个问题:为什么中国文学在20世纪50—70年代会出现一个全面衰退?当时具有普遍性的认识是,中国当代作家的普遍衰颓与外部环境有非常重要的关系,但不能完全把责任归结于外部压力,还应该在作家的心性结构、价值观念、文化修养上,或者说是内部因素上寻找原因。这种寻找为我们提供了一个值得思考的方向。第四代导演对价值理想的执着与他们独特的人生经历和成长过程是密不可分的,他们经历了共和国最美好的一段时光,他们的青少年时期是金色的——那时阳光明媚,天空明净,金星火炬,一切都那么纯真、美好,充满希望。根据美国精神分析学家埃里克森的身份认同理论,每个人的成长经验不仅是指个人的生理和心理经验,也包括社会历史和意识形态的变迁对个人产生的重要影响。同时,青少年时期是人一生中自我认同形成的最关键阶段,在这一时期形成的身份认同具有超稳定的"坚实的内

① 谢飞、吴冠平:《眺望在精神家园的窗前》,《电影艺术》1995年第5期。

在同一性"①,并深刻地影响着人的一生。

对第四代导演来说,虽然他们在"文革"中受到创伤和压抑,但那些永远无法忘记的幸福与阳光始终萦绕在他们的心头,积极向上、热烈追求和理想主义的时代精神熏陶和决定了他们的人生观和价值观,真善美的记忆成了他们永远的精神寄托。正如他们自我分析的那样:"50年代留给我们的理想、信心、人与人的关系、诚挚的追求、生活价值的赢取、青年浪漫主义的色彩等等,这种人间正道是沧桑的积极向上的参照体系,总不肯在心里泯灭……我们这个艺术群落呼唤着友爱、温馨、美好、健康、积极向上和安定的秩序。"②这种特殊的人生感受和情感记忆已融入第四代导演的灵魂,不管时代如何变迁,他们总要从那段阳光灿烂的岁月中采撷出理想之光,以维持自己内心的平衡,并借以净化社会精神。

第四代导演对价值理想的永恒呼唤还有一个更为隐蔽的原因,那就是他们作为中国传统知识分子所特有的文化品格。

李泽厚认为,"第一代中国近现代知识分子已经在政治上、思想上接受了西方的自由、民主和个人主义,但他们的心态并不是西方近现代的个体主义,而仍然是屈原开始的中国传统的延续"③。这种理智属于现代式、心态属于传统式的特性在第四代导演身上也有所体现。作为深受儒家思想影响的知识分子,第四代导演总是把社会责任的担当与个人道德的完善、理想人格的建树统一起来,树立起"兼济天下"与"独善其身"互补的人生价值取向,对价值理想的坚守可谓他们最后的安身立命之所。

美国学者考泽曾经这样定义知识分子:"知识分子在他们的活动中显示出一种对社会核心价值的显著关心。他们是寻求提供道德标准和维护有意义的一般象征的人……"④余英时在分析古代"士"的特征时曾说:

① [美]埃里克森:《同一性:青少年与危机》,孙名之译,浙江教育出版社1998年版,第115页。
② 吴贻弓、汪云天:《承上启下的群落——关于第四代导演的对话》,《电影艺术》1990年第4期。
③ 李泽厚:《中国现代思想史论》,天津社会科学院出版社2003年版,第206页。
④ Lewis A. Coser, *Men of Ideas*, New York: Free Press, 1970, p. wiii.

"中国知识分子从最初出现在历史舞台那一刹那起便与所谓的'道'分不开,尽管'道'在各家思想中具有不同的含义。"①我们从第四代导演对社会责任和历史使命的担当、对理想价值的坚守和创建中,看到了他们作为知识分子的本色。其实,"道"就是人类文明演化而成的文化传统,作为一种固定的价值体系和精神传统,一代又一代的知识分子传承延续,并内化为知识分子的社会责任、历史使命、道德信念和人格力量。

余英时指出,在各种政治运动、政治潮流的影响下,中国知识分子从"五四"时立足的中心地位逐渐被边缘化。但是,作为新中国培养出来的第一代知识分子,第四代导演从来也没有放弃过自己应有的责任和使命。他们一直思考着这样一个文化命题:"文革"后的中国在现代化进程中,应该如何建立一套具有普遍性的价值规范和一种新的精神信仰。在这个精神日渐荒芜的时代,第四代导演紧紧抓住了人的精神建设问题,进行了严肃的思考,他们真诚地希望重建价值理想,固守精神家园。

雷蒙·阿隆曾经在《知识分子的鸦片》一书中区分了知识分子曾经有过的三种批评方式:道德的批判(moral criticism)、技术化的批判(technical criticism)和意识形态或历史的批判(ideological or historical criticism)。第四代导演对社会的批评方式就是道德的批判,而"在八九十年代之交,人本主义立场具有政治无意识的叙事功能"②。也就是说,第四代导演通过自身对价值理想的张扬实现了对社会现实的批判。他们不仅批判"文革"使中国陷入精神萎缩、价值颠倒、理想失落、道德沦丧的无序状态,还批判了当下过度沉溺于感官快乐的消费文化,体现出了一种鲜明而深刻的人文精神和现代意识。

在中国,电影并不是宣扬启蒙思想的最合适的艺术形式,中国电影与启蒙精神始终保持着若有若无的脆弱联系。柯灵曾提出:"五四运动发轫

① 余英时:《士与中国文化》,上海人民出版社2003年版,第97页。
② 陈晓明:《人文关怀:一种知识和叙事》,载于罗岗、倪文尖编:《90年代思想文选》(第一卷),广西人民出版社2000年版,第344页。

以后,有十年以上的时间,电影领域基本上处于新文化运动的绝缘状态。"①"绝缘"说虽然过于绝对,但也符合当时的实际,中国电影在开端时的确过分强调商业性,而在一定程度上压抑了其启蒙精神。但学者张颐武从未对20世纪三四十年代进步电影的启蒙精神产生怀疑,他认为:"30年代初左翼思想全面介入电影生产,启蒙论全面提升为中国电影的最主流的话语。"②

第四代电影与20世纪80年代思想解放的时代大潮密切相连,其中蕴含的启蒙精神是鲜明的。出于一种强烈的社会责任感,第四代导演的影片创作常常选择某一时期人们共同关注的话题,在主题思想上呈现出与时代思潮同步发展的局面。在最初的一批"伤痕"影片中,第四代导演愤怒地批判与控诉了"文革"对人性的摧残和对青年大好青春的剥夺。《我们的田野》一片中,陈希南的信就直接取之于80年代初潘晓引发的"人生的路呀为什么越走越窄"的大讨论。1984年后,第四代导演以《海滩》《青春祭》《良家妇女》等影片加入了寻根和反思的文化思潮;《野山》《老井》等则反思了封闭凝固的传统生活方式和思想观念对改革和现代化进程的无形阻碍,形象地描述了旧的传统生活和思想在情与理的冲突中的崩溃与幻灭。20世纪90年代以后,第四代导演有感于整个社会的价值混乱和理想失落,拍摄出《本命年》《黑骏马》等影片,以重建民族精神。沉重的社会使命感和艺术责任感使第四代导演贴近现实生活,关注社会人生,思考历史文化,并利用自己的影片对观众进行道德教育和思想启蒙。他们对艺术和人生的至诚至真的信念表现出"虽九死其犹未悔","路漫漫其修远兮,吾将上下而求索"的精神。因此,有评论说:"他们对艺术是如此的虔诚,对生活是如此地热爱;他们对观众,又是如此地有责任心,并

① 柯灵:《试为"五四"与电影画一轮廓——电影回顾录》,《中国电影研究》(香港)1983年第1辑。
② 张颐武:《超越启蒙论与娱乐论——中国电影想象的再生》,《当代电影》2004年第6期。

以启蒙者的身份向他们传递着爱、关怀、热情和思考，没有任何群体会像第四代。"①

学者陈万雄从五四运动与维新运动和辛亥革命的精神联系出发，发现第一代知识分子始终自觉承担着救亡和启蒙的双重重任，他认为"革命与启蒙并举是这一代知识分子强烈的价值取向"②。可以说，这也是第四代导演的价值取向。中国现代意识是在西方现代意识的启迪和激发下产生的，同时也是在自身特定的历史和时代处境中生成的，因此，中国现代意识在萌发之时就包含多重对立的概念：个体意识的觉醒，国家民族的认同，传统文化的批判，对自由、民主、富强的追求，对现代工具理性的质疑，对现代性的追求和反思，它们相互交织，共同构成第四代电影中的现代意识。

卡林内斯库认为文艺的现代性包括三个层面：第一是对压制和扼杀人性、人身依附等封建意识的批判；第二是从精神层面和审美层面对政治经济等社会现代化过程中的环境污染、人性异化、人与人之间的冰冷隔膜等问题的批判；第三是对艺术自身功能的质疑和批判。借用卡林内斯库的理论，我们可以更为深入地理解第四代导演现代意识的三种具体表现。第四代导演批判"文革"、批判传统文化中封建观念的残留体现了现代性的第一层面，而对社会、经济现代化的自觉反思又使他们进入现代性的第二个层面。同时，在第四代电影中，对逝去的青春和爱情的无悔，对美好传统的赞美与留恋，对光明未来的憧憬与想象，对真善美的执着追求，对人生意义的寻找，对理想价值的坚持与构建等。在某种意义上体现了卡氏所说的"审美的现代性"精神，其意义在于第四代导演尝试用真善美的熏陶和感染代替"宗教"（这个"宗教"不但包括封建礼教和伦理道德，也包括"文革"中狂热的个人崇拜和人为的"造神"运动），为人们提供可以安身立命的精神支柱和心灵憩息的安宁家园。

① 饶朔光、裴亚莉：《新时期电影文化思潮》，中国广播电视出版社1997年版，第181页。
② 陈万雄：《五四新文化的源流》，生活·读书·新知三联书店1997年版，第185页。

第 三 章
"淡化"与断裂：第四代导演的叙事变革

正如著名电影符号学家麦茨指出的那样，人们通常所说的电影手法实际上就是电影的叙事手法，叙事研究也已成为现代电影形态研究的中心内容。"叙事"的传统定义是对人物、事物和环境作一般性说明和交代的手段和技巧，而在现代叙事学理论中，叙事的含义发生了变化，它是与故事相对而言的。在故事里，任何人都不说话，好像事件自己往下叙述，而在叙事中，则"必须是以一位讲述者和一位聆听者为前提"[①]。

1979年之前，中国电影大多在叙事时间上采用顺序性、连贯性叙述，在叙事结构上以情节为中心，在叙事角度上采用非人称叙事和全知视点。这一传统的叙事模式在新时期受到了严重挑战。张暖忻指出："当代电影在叙述方式上完全可以冲破旧的框框，去探索更接近现实、更自如地表现电影艺术家对生活的认识的手段。"[②]为了表达对人的内在精神和心灵世界的关注，为了更大程度地贴近和记录社会现实，为了表现独特的人生感悟和现代意识，第四代导演自觉地背离和颠覆了传统的戏剧式电影的叙事模式，开始寻求现代的叙事形式，从而促进了中国电影叙事从传统向现

① [法]弗·若斯特：《电影话语与叙事：两种考察陈述问题的方式》，杨远婴译，载于张红军编：《电影与新方法》，中国广播电视出版社1992年版，第433页。
② 张暖忻、李陀：《谈电影语言的现代化》，《电影艺术》1979年第3期。

代的变革。

本章主要从叙事时间、叙事结构、叙事角度(人称和视点)三个层面对第四代电影的叙事模式展开研究,考察第四代导演的叙事变革以及变革的原因和意义。

第一节 "戏剧式电影"叙事的断裂

法国符号学家罗兰·巴特说过,叙事是人类最古老的文化活动,它存在于一切时代、一切地方、一切社会。叙事对于电影的意义同样深远,"无论是由于偶然还是出于本性,电影主要是在格里菲斯的影响下,在很大程度上按照格里菲斯继承的狄更斯和19世纪小说的传统,形成了一种叙事形式"①。经过鲍特、格里菲斯、爱森斯坦、普多夫金等电影大师的不断探索、实践,电影从记录工具和杂耍逐步变成一门可以叙事的成熟艺术。现在,电影已经成为当下主要的叙事艺术之一。

从历史发展上看,中国电影是从三个方面学习叙事的,即传统的叙事文体(史传文学、传奇和明清小说)、20世纪三四十年代的好莱坞电影和苏联蒙太奇学派(主要是普多夫金)。由此,中国电影在早期就形成了一个基本的叙事模式,即以镜头画面的组接讲述一个完整的故事,基本采用顺序性叙事时间(也称时序性叙述②)、戏剧式叙事结构、隐藏叙事人以及全知视点的方式。这些叙事手法被不断地重复使用,最终成为中国电影的主导性叙事传统。因此,第四代电影的叙事变革正是针对传统电影的这三个方面着手进行的。

① [美]斯坦利·梭罗门:《电影的观念》,齐宇、齐宙译,中国电影出版社1986年版,第393页。
② 郦苏元:《中国早期电影的叙事模式》,《当代电影》1993年第6期。在这篇文章中,郦苏元把中国电影的"顺叙性"称为"时序性叙述"。

一、对顺序性叙事时间的打破

法国叙事学家热拉尔·热奈特指出:"叙事是一组有两个时间的序列……被讲述的事情的时间和叙事的时间('所指'时间和'能指'时间)。"[①]对一部具体影片来说,"所指"时间是指影片所叙述的故事本身发生、发展实际经历的时间流程,又称"本事时间";"能指"时间是指叙事主体重新安排的时间,又称"本文时间",也就是影片的叙事时间。在电影发展的早期,人们对叙事时间的自由性认识不够,因此大多采用按照时间线性的发展讲述故事、展开情节的顺序式叙事时间。这也是20世纪三四十年代以前世界电影的普遍特点。法国导演戈达尔指出,"亚里士多德说故事应该有开头、中间、结尾是非常正确的,但是不一定按照这样的顺序结构故事"[②]。这句话明确地揭示了传统电影与现代电影在叙事时间上的区别。与传统电影相比,现代电影的叙事时间不同程度地脱离了"本事时间"的束缚,打破了客观世界中时间的线性发展,充满了停止、跳跃、虚构等自由变化,显示出电影作为一种时空艺术在处理时间上的美学特性。

早期中国电影主要以顺序性叙事时间为主,造成这种叙事时间的原因有两个,一是受古典叙事文体的影响,二是被观众审美趣味左右。蔡楚生曾说:"我们中国人的艺术有我们自己的风格和习惯,我国的小说、诗歌在介绍人物出场、情节处理方面都是简洁明了的,都是有因有果、层次分明、线索井然的……我们的广大观众,不喜欢看如同某些外国作品那样跳跃得很厉害的、故弄玄虚的东西。"[③]早期电影理论工作者也告诫导演们"千万不要运用一切倒叙、回忆等只有知识分子,或看惯电影的人,才懂得

① [法]热拉尔·热奈特:《叙事话语 新叙事话语》,王文融译,中国社会科学出版社1990年版,第12页。
② 转引自[美]罗伯特·考克尔:《电影的形式与文化》,郭青春译,北京大学出版社2004年版,第54页。
③ 蔡楚生:《杂谈写电影剧本》,载于董新学主编:《知易行难》,北京师范大学出版社2000年版,第44页。

的手法"①。所以,除了《夜半歌声》(马徐维邦,1937)等少数"另类"的作品,顺序性叙事时间一直是中国电影主要采用的叙事手法。这种叙事时间以情节为中心而忽略人的存在和对现代思想的表达,尊重时间的物理特性而忽略其心理意义和艺术特性。为了改变顺序性叙事时间的呆板和单调,促使中国电影传统向现代电影叙事模式转变,第四代导演尝试了多种艺术手段,在《小花》《苦恼人的笑》等最初的一批影片中,他们主要通过大量使用闪回、省略、慢镜头、定格、跳切等现代电影技巧和剪辑方法,打破传统电影的顺序性叙事时间。此外,他们更加灵活地运用倒叙、插叙、预叙等叙述方式,成为影片的主要叙事策略。

 与传统电影中的倒叙相比,第四代电影对倒叙的使用有了更多的现代色彩。传统电影的倒叙通常表现为整体倒叙,即以一个人物的回忆和讲述作为倒叙的引子,在接下去展开故事情节时仍然遵照顺序性叙事时间,以避免平铺直叙。第四代导演不仅熟练地使用整体倒叙的叙事技巧,而且更多采用插入式倒叙,即在影片的正常叙事过程中停下来插入倒叙段落。例如,《我们的田野》一片把过去时空中的北大荒岁月分成8个倒叙段落,插入在男主人公希南回到北京的几天时间中,这种插入式倒叙有效地中断了叙事时间的线性进展。从美学目的上看,传统电影的倒叙一般是表现过去的事件或补充介绍故事的背景材料,而第四代电影的倒叙不仅仅用来补充交代情节,更主要的是用来深入表现人物的内心世界和情绪变化。在使用方式上,传统电影在倒叙开始时通过淡入、淡出等剪辑技巧或加入人物的画外音来有意识地提醒观众,倒叙段落相对完整而且时间较长,而第四代电影中的倒叙更多地使用画面直接切换、声画对位等更加电影化的方法,倒叙的开始是不确定的,倒叙段落也相对较短。

① 尘无:《中国电影之路》,载于丁亚平主编:《百年中国电影理论文选》(上册),文化艺术出版社2002年版,第142页。

插叙也是电影常用的叙事方法。"电影中常见的是两种类别的插叙,第一种是介绍中心事件和背景材料;第二种是叙述者为拓展影片含义插入的场景和镜头。"①传统电影的插叙主要是第一种形态,第四代电影的插叙则主要是第二种,即意指性插叙。一些写实色彩较浓的影片中,最经常插入的是具有抒情色彩和象征意义的景物镜头,如《乡音》中多次插入群山的空镜头,以显示山村的宁静和封闭,而在纪实风格的第四代电影中,插叙多表现为纪实性段落的插入。这些或抒情、或纪实的插叙性段落虽然依附于中心事件,但它真正目的不是补充情节,而是要生发出情节之外的意蕴,因此更加打破了顺序式叙事时间。

图3-1 《小街》中的小夏与小俞

在第四代电影的早期代表作中,杨延晋执导的《小街》(图3-1)一片叙事方式相当独特。该片不仅用了倒叙,而且在结尾创造性地使用了"预叙法"②。在青年小夏叙述完自己的经历后,钟导演对女青年小俞"文革"后的生活提出了五种设想,其中两种用语言交代,另外三种则用预叙的影像加以表现:第一种,小夏在舞场找到小俞,她已经变成了小混混;第二种,小夏和小俞见面,此时小俞的母亲已经去世,小俞成为歌唱家,两人幸福携手;第三种,小俞在火车站等待回家探母的小夏,两人再次相遇。从主题表现上看,这些预叙颇有代表性地表现出经历过"文革"的一代青年正走上不同的人生道路;从叙事角度看,这个开放性结尾具有极大的假定性,它推动了影片的顺序性叙事沿着三个不同的方向向前延伸。

① 钟大丰等主编:《电影理论:新的诠释与话语》,中国电影出版社2002年版,第103页。
② 陈晓云:《中国电影叙事模式的转变》,《当代电影》1993年第6期。

除了对叙述方式的灵活运用,省略也是对顺序性叙事时间连贯性的一种解构。"现代电影的特征之一,就是尽量减少情节的说明部分,或将不能减去的情节说明部分,与人物的动作糅合到一块展开"①,而这必然造成叙事的省略。第四代导演对电影叙事时间的省略不仅通过渐隐、渐显、时间字幕、同一场景的叠化等电影语言来实现,还采用了省略事件发生背景,直接呈现事件结果和反应的做法,在叙事时间上留下许多空白,由此产生叙事时间的断裂和跳跃。影片《我们的田野》在表现七月因火中救人而牺牲的一段往事时,导演谢飞对农场起火的原因和七月的死都没有太多描写,避免了对故事前因后果、事无巨细的交代。丁荫楠的传记片创作独树一帜,在艺术上有不少可圈可点之处,其一就是打破了常规传记片以传主人生发展为叙事时间的顺序性。比如,影片《孙中山》没有用编年史的方法去描述孙中山的一生,而是选择了五次战役作为表现孙中山人生和心理转折的关键点,从而省略了对历史事件和人物关系极为庞杂的叙述。

以上分析了第四代导演打破顺序性叙事时间的多种方法,那么,第四代导演为什么要变革顺序性叙事时间呢?这首先出于他们想要更加自由地表现人物内心世界的艺术理想。

可以说,一切艺术都不能绝对准确地复现时间的物理特性,而只能表现人们对时间的感觉。在这个方面,电影尤其可以显示自己的艺术优长,如苏联著名导演爱森斯坦在《战舰波将金号》的片段"敖德萨阶梯"中,故意延长了妇女倒下的过程,使现实时间的线性发展稍显停滞,而代以情感的时间、悬念的时间,使观众对士兵枪击人民的罪行产生更深刻的心理感触。

第四代电影对顺序性叙事时间的打破正是出于对这种心理化时间的

① 胡炳榴、王进:《拍摄〈乡情〉的体会》,载于文化部电影局《电影通讯》编辑室、中国电影出版社本国电影编辑室合编:《电影导演的探索 2》,中国电影出版社 1983 年版,第 200 页。

表现需要，《小花》《沙鸥》等影片中对闪回的成功运用就是最好的例证。与倒叙相比，闪回是短暂的，没有任何暗示，它的功能不是交代情节、补充故事，而是为了表现人物在某一时刻的内心活动、情绪变化和潜意识的流动。例如，影片《沙鸥》在沙鸥满脸汗水俯卧在病床上忍受剧痛时，连续闪回了沙鸥在赛场上跃起扣球和比分牌上记分不断变化的镜头，突出表现了沙鸥重回赛场的渴望和决心。《苦恼人的笑》和《小街》等影片则是把人物的回忆、想象、幻觉、梦境的内容直接呈现为电影画面，从而更加灵活自由而深入地表现人物的内心世界和特定的情感、情绪。

其次，第四代导演对顺序性叙事时间的变革基于他们对电影艺术特性的深刻认识。在戏剧与电影关系的讨论中，第四代导演曾经明确指出，电影最鲜明的艺术特性之一就是在时空处理上有更大的自由性。因此，他们主张充分发挥电影叙事时间的自由特性，充分体现出电影处理时空的艺术特长。

第四代电影叙事时间的变革对创建中国现代电影具有重要的美学意义。美国电影理论家罗伯特·考克尔指出："在好莱坞经典叙事中，主要由心理因素引发的剧情因果几乎是所有叙事事件的动机，而时间因素则以各种形式附属于因果链条。"①在以好莱坞为代表的戏剧式电影中，顺序性叙事时间和情节的前后因果关系是一致的，普多夫金式的连贯性剪辑（continuity）同样也保证了这种顺序性的叙事时间，从而形成一个起承转合、完整封闭的叙事结构。而在现代电影中，叙事（narration）不仅取代了故事（story）的中心位置，而且"叙事的编排旨在符合、改变、阻抗或破坏接受者对连贯性的追求"②。第四代电影通过灵活运用各种叙事手法和剪辑技巧，形成叙事时间的中断和跳跃，打破了以线性叙事和连贯性剪辑展开的严密的因果链条，摒弃了充斥在传统戏剧式电影中的过于强烈、

① ［美］罗伯特·考克尔：《电影的形式与文化》，郭青春译，北京大学出版社 2004 年版，第 54 页。
② ［美］路易斯·贾内梯：《认识电影》，胡尧之译，中国电影出版社 1997 年版，第 205 页。

集中的矛盾冲突,极大地削弱了电影对人为编织的、过于巧合的戏剧性的依赖,推动了中国电影叙事从传统向现代的转型。

二、对戏剧式叙事结构的变革

与顺序性叙事时间一起被打破的是戏剧式叙事结构。

电影的叙事结构指故事被加工、组合的方式,戏剧式电影的叙事结构具体表现为以戏剧冲突为电影结构的基础,遵循"开端—发展—高潮—结局"的布局方式,依次展开冲突的动作历程,其结尾是封闭的。为了冲破单一的戏剧式电影结构,实现叙事结构的多样化,第四代导演广泛探索并尝试了时空交错式结构、散文式结构、心理情绪式结构、板块式结构等叙事结构。

从《小花》《生活的颤音》《我们的田野》和《逆光》(图3-2)等一批影片可以看出,第四代导演早期最常使用的就是时空交错式叙事结构。这种叙事结构打破现实时空的自然顺序,将不同时空的场面按照一定艺术构思的逻辑交叉衔接,以此组织情节,推动剧情的发展。

图3-2 《逆光》剧照

它在时空程序上表现为大幅度的跳跃和颠倒,将现在、过去甚至未来组接在一起。丁荫楠执导的影片《逆光》就是时空交错式叙事结构的典型代表,影片设置了三个相互交织的时空:第一时空(现在时)以剧作家回忆为主要内容;第二时空(过去时)具体描写三对青年的工作、生活、思想感情;第三时空(从前时)是插叙在第二时空中的三段回忆。丁荫楠还把这三个时空分别命名为"生活的远征""生活的闪光"和"生活的思索"。

从表达人情人性、关注人的主题出发,第四代导演经常使用的另一种叙事结构是心理情绪式叙事结构。这种结构一般以人物的思想情感或心

理的发展变化为叙事线索,并采用视觉画面和影像语言直接描述人物的思想感情及内心世界,使影片在整体上呈现出浓郁的主观心理色彩。例如,在影片《苦恼人的笑》中,导演把"考教授事件"作为背景,转而把焦点对准傅彬的内心,以傅彬的情绪变化作为镜头转换的依据,把他的"苦恼"分为不解、惊愕、气闷与被刺痛四个发展阶段,沿着他的心理情绪变化带出他遇到的人和所做的事。《红衣少女》《湘女萧萧》《青春祭》《孙中山》等影片也都是这种叙事结构的典型范例。

散文式结构是第四代电影的又一代表性叙事结构。散文式叙事结构的特点在于,忽略情节的完整和因果关系,没有明显的开端、高潮和结局等结构要素,转而注重选择具有表现力的细节、场景和片段,以色彩、声音等多种造型手段进行凸显,加入浓郁的情感渲染。有两部第四代影片对散文式结构的使用一直为人称道,一部是《城南旧事》,另一部是《哦,香雪》。吴贻弓在《城南旧事》导演总结中写道:"这部影片的结构方式是破除习惯的。它没有一条贯穿到底的情节线。它基本上可以看作是三个片段的组合……这三个片段之间并无必然的上承下延的关系。"①《城南旧事》在当时就赢得了许多赞誉,并带动了《乡音》等一批散文式电影的出现。王好为执导的影片《哦,香雪》(图3-3)仿佛是一幅幅香雪和女伴们乡村生活的素描,女孩们的艰苦劳作、清贫生活、辛勤求学以及朦胧爱情等片段,共同构成了这部清丽、隽永的散文式影片。

图3-3 《哦,香雪》剧照

与上述三种叙事结构相比,

① 吴贻弓:《〈城南旧事〉导演总结》,载于王人殷主编:《灯火阑珊·吴贻弓研究文集》,中国电影出版社2002年版,第123页。

板块式叙事结构(也可称为"片段式结构")颇具自己独特的美学风貌。早在1915年由美国导演格里菲斯执导的《党同伐异》就体现出了这种叙事结构的特点,即各个叙事板块各自独立,彼此之间没有必然的因果联系,它们或并列,或交叉,或相互对照,表达一个共同的主题思想。在第四代导演群体中,滕文骥是板块式叙事结构的偏爱者,由他执导的《苏醒》《都市里的村庄》《海滩》在结构上颇为相似,"用的都是'板块'组合的结构形式,看起来比较松散,但板块与板块之间又相互交错,相互渗透"①。杨延晋执导的影片《T省的84·85年》(图3-4)也采用了板块式结构,全片由三个叙事板块构成:板块一是1984年T省C市中级人民法院

图3-4 《T省的84·85年》海报

调查、审理主人公程戈的经济案;板块二是T省电视台对"程戈事件"的拍摄报道;板块三是各种资料片的插入。这三个并行的叙事板块在纵横两个维度上相互关联,纵向表述的是事件发生、发展的始末,横向表述的是这一事件给人们带来的影响和冲击。直到1987年郑洞天执导影片《鸳鸯楼》时仍自觉使用了板块式结构,导演选择并放大了在某一个星期天的下午和晚上、同一栋居民楼中六个青年家庭的生活片段,这种结构犹如一个精心设计的"拼盘",涵盖了当代城市青年颇具代表性的几种生活方式和家庭状态。

叙事结构的现代变革契合了第四代导演追求现代电影的强烈愿望。张暖忻曾指出,现代电影的新探索之一就是在"电影语言的叙述方式(或者说是电影的结构方式)上,越来越摆脱戏剧化的影响,而从各种途径走

① 《影坛脚夫滕文骥》,《电影艺术》1995年第1期。

向更加电影化"①。很明显,以矛盾冲突为结构中心、讲求起承转合的传统电影叙事结构阻碍了第四代导演对现代生活的真实表现和深入思考。因此,第四代导演颠覆了编织曲折离奇的故事,设置尖锐的矛盾冲突和"大团圆"结局的传统叙事模式,努力探索叙事结构的多样化、现代化,希望通过时空交错式、心理情绪式、散文式、板块式等多种叙事结构,传递自我对生活的独特认识、理解和思考。

叙事结构的选择也与第四代导演所要表达的现代思想意识密切相关。比如第四代导演偏爱心理情绪式的叙事结构,正是由于这种叙事结构可以更深入地表现人物的内在精神世界与情绪变化,从而更好地抒发人情、观察人性,实现对人的关注。此外,第四代电影的叙事结构还表现出一个共同的倾向,那就是没有明显目的的叙事指向和情节高潮,而是松散的记录生活中自然发生的事件和细节,力争真实地表现现实社会和普通人的日常生活,从而消解强烈的戏剧性,发挥了电影特有的语言形式作用,使影片变得像生活本身那样平淡、自然、质朴。

第四代导演对戏剧式叙事结构的打破,对破除戏剧式电影模式、参见中国现代电影具有重要的美学意义。在心理情绪式结构中,以人物心理变化、情绪的消长起落来结构影片,取代戏剧冲突发生、发展、高潮、结局的完整过程;散文式结构更是彻底破除了戏剧式结构的核心——矛盾冲突;板块式叙事结构同时叙述几个不同时空内的故事,不仅有力地冲破了叙事空间的束缚,而且颠覆了故事的完整性和唯一性。

三、对全知人称叙事的变革

从叙事学的角度看,讲述一个故事意味着架构一个可供观看的文本,而要构建一个文本,首要的问题就是:谁来讲述故事。美国电影学者罗·伯戈因说:"电影叙事理论的最令人畏惧的问题,集中在叙事者的身

① 张暖忻、李陀:《谈电影语言的现代化》,《电影艺术》1979 年第 3 期。

份上。"①叙述人是每个叙事文本中不可缺少的,它是联系作者和人物的中介,是沟通故事与观者的桥梁,通过对叙述人的身份的确认,观众能透彻地领会作者的意图与风格,清楚故事的重心和指向。

在一部具体的影片中,叙述人通常呈现为两个层面,即叙事人称与视点,二者既相互区别又相互联系,共同承担着建构电影本文的使命。从人称层面看,叙事人可以分为人称叙事和非人称叙事两大类,非人称叙述指由镜头和影像承担全部的叙事功能,人称叙述指的是影片叙述人以明确的语法意义上的人称"我""他"或者"你"的身份和语气来讲述(呈现)故事。从视点层面上看,叙事人可以分为客观视点和主观视点,客观视点即摄影机镜头以旁观者身份不动声色地观察和呈现出来的影像,主观视点是从特定人物的视点和心理状态出发看到的影像,可用于表现人的病态、幻觉、潜意识等。

从叙事人称的层面来考察第四代电影的叙事变革,可以发现,不少第四代电影采用了传统电影一贯的非人称叙事方法,这种非人称叙事或是严格地用镜头与影像来叙事(如《人生》等),或是由影像和字幕共同完成叙事(如《老井》等)。而根据叙事人称的不同,又可以将第四代电影的叙事人称分为第三人称叙述(也称"他"者叙述人)和第一人称叙述(也称"我"者叙述人)两种。

第四代电影中的第三人称叙述常常以旁白和画外音的形式出现,其艺术功能有两个。其一,用来介绍人物或叙述情节,填补影像叙事的空白,以免观众看不懂。比如,在追求纪实的《邻居》一片中,开头随着画面的变换,"他"的声音加入进来,对故事发生的时间、地点以及每个主人公的姓名、经历、性格进行介绍:"这故事发生在一个普通建筑工程学院的一个平常的教职工家属宿舍……这是十年动乱后的第二个春天,人人都觉

① [美]罗·伯戈因:《电影的叙事者:非人称叙事的逻辑学和语用学》,王义国译,《世界电影》1991年第3期。

得有盼头,可是不顺心的事也还不少……还是让我们认识认识这几家人吧……"在介绍主人公出场时,导演还故意卖了一个关子:"哎,这家主人哪儿去了?来了来了,这位休闲而忙碌、愉快而苦恼的老人就是刘力行,前党委书记、头号走资派、现在的顾问。"在影片结束时,导演的声音又出现了:"春天又来了,这时楼里的居民又在一起聚餐,这回是告别的聚会……"这种首尾照应的结构显露出人为编织的痕迹。

其二,这些大量加入的画外音并非出于叙事的需要,而是导演要直接表达自己的思考、感受,发表观点、议论。比如在杨延晋的《T省的84·85年》中,"他"者叙述人随时对片中的人物、事件进行某种评述或新闻式的报道。又如丁荫楠的《孙中山》(图3-5)的开头:

图3-5 《孙中山》海报

[特]熊熊燃烧的大火的背景。老年孙中山慢慢转过头,坚定的目光。

[近—中—移]从一排留着长辫子的劳工身上掠过,移到飘扬的清朝军旗。

[近—中]一排排清军队。

[中—近]裹在草席中的华工尸体。

[全—远]又有许多的华工被押上船。

[近—全]皇宫内,那拉氏及其随从走过宫廷。

[近—特]再次出现排列的华工尸体。

伴随着这些画面的闪现,一个严峻的男声画外音响起:"历史本身是真实而具体的,但在我的眼里,它只是一个朦胧的记忆,是人们凭借想象和感觉,所引发出来的激情,读了中国近代史,我只想哭。"这段旁白表达了导演对孙中山屡败屡战、革命一生的敬仰和叹息。

更多的第四代电影采用了第一人称叙述的方式,如《苦恼人的笑》《逆

光》《城南旧事》《如意》《青春祭》《黑骏马》等影片中的"我"就是主人公。《苦恼人的笑》表现的是"我"（记者傅彬）在"文革"中的不幸遭遇和苦闷、困惑的精神状态；《逆光》是"我"（剧作家苏平）回顾自己完成的一个剧本的内容，表现对生活的思考和感悟；《青春祭》是"我"（女知青李纯）讲述自己在傣族村寨度过的岁月，表现对逝去的青春和理想信念的礼赞。

也有一些影片中的"我"不是主角，而是故事的目睹者、讲述者，如《如意》中的"我"是一个名叫程宇的老师，影片通过"我"（程宇）的回忆，讲述了校工石大爷的一生以及他和金格格这两个普通老人的真挚爱情。丁荫楠的《相伴永远》讲述的是蔡畅和李富春的革命爱情和他们相濡以沫的故事，导演设计了孙女这个角色，用她的画外音把两人的几个人生片段串联了起来。谢飞的《益西卓玛》以益西卓玛和三个男人的感情纠葛为主线，"想通过一个虚构的个人形象来表现大时代的变化"[①]，影片设置了孙女这一角色作为外婆一生三段爱情故事的聆听者，还利用这个角色对西藏的现实与历史进行了对比。

第四代电影对人称叙事，尤其是对第一人称叙事的使用更能表现出他们的美学特色，也更耐人寻味。从艺术效果来说，非人称叙事是一种全知全能的叙事，标志着叙事的客观性，而人称叙事则带有较为强烈的主观介入态度，有一定的个人色彩。特别是那些采用了第一人称叙述人的影片，摄影机视点被"我"的视点同化，整部电影就是从"我"的见闻和感受出发展开叙事、构建影像，这样更加有利于导演表现自我独特的心理体验和主观感受。这就是张暖忻所说的："我从来没有客观地去讲故事，永远是带着主观色彩去讲，去表达我的感受，并用艺术手段再现这种感受。"[②]不仅是张暖忻，几乎所有的第四代导演都有着强烈的自我表达愿望，希望用电影表达自己对社会现状、历史文化和人生、人性的思考，表达自己独特

[①] 谢飞等：《〈益西卓玛〉走进西藏》，《电影艺术》2000年第4期。
[②] 吴冠平、张暖忻：《感受生活》，《电影艺术》1995年第4期。

的艺术感受,使影片带有鲜明的个性色彩。

　　进一步分析可以发现,第四代电影中的第一人称叙述人——"我"可分为"画外"的与"画内"的。画外的"我"者叙述指主要以"我"的画外音介入影片叙事,"我"并不出现或偶尔出现于画面中;画内的"我"者叙述指"我"既是叙述人,又是影片中的一个出场人物(或是主角,或是配角)呈现于画面,参与本文叙事。相较之下,第四代导演更青睐于使用画内的"我",如《苦恼人的笑》《逆光》《如意》《青春祭》等都在画内出现了"我"的影像。这又是出于什么原因呢?从叙事范围来看,画外的"我"者叙述虽然是一种个性化的有限视角,但仍带有全知视角概括评说的特征,而画内的"我"者叙述是一种限定性更强的叙述人称,它不注重故事情节本身的因果性和紧凑性,而有更强的主观色彩。这些以"我"者叙述人称的第四代电影有一个共同之处,即加入了大量的人物内心独白和旁白。例如,《苦恼人的笑》开头用记者傅彬的内心独白引出他的"文革"遭遇;影片《逆光》以剧作家苏平的内心独白形成影片的首尾呼应。这些内心独白起到了表现人物内心、传达影片主题思想的艺术效果。

　　不难看出,第四代导演对画内"我"者叙述人的青睐恰恰反映出他们自我表达的强烈愿望,片中的独白和旁白与其说是剧中人物的心声,不如说是第四代导演自己想要说给观众听的,有些话语甚至完全是出于导演直接发表个人观点的需要。比如,《城南旧事》一开始就用老年"我"的舒缓、苍老的声音回忆往事,给全片定下了伤感、怀旧的情感基调:

　　[远—全]秋风瑟瑟中,芳草萋萋,枯树,老鸦的叫声。

　　画外音:"不思量,自难忘,半个多世纪过去了。我是多么想念住在北京城南的那些景色和人物啊。"

　　[叠入]长城的延绵不绝的远景

　　画外音:"……而今或许物已人非了,可是随着岁月的荡涤,在我,一个远方游子的心头,却日渐清晰起来。"

　　[远—全]卢沟桥上,驼队经过,驼铃叮当

画外音:"……,而今或许物已人非了,可是随着岁月的荡涤,在我,一个远方游子的心头,却日渐清晰起来。"

[近—特]驼队缓缓经过,一个沧桑的老人在骆驼背上打盹

画外音:"我说经历的人和事,也不算少,可都被时间磨蚀了。"

[近—全]驼队经过城外的碑亭

画外音:"……然而这些童年的记忆无论是酸的、甜的、苦的、辣的,都永久地刻印在我的心头。"

[中—特—近]层林尽染中,镜头从寺庙一角渐渐推向对檐角铃铛的特写

画外音:"……,每个人的童年不都是这样愚骏而神圣吗?"

张暖忻执导的《青春祭》在开头用一系列主观镜头展示了女主人公李纯眼中傣族村寨奇异、怪诞的地理环境,同时加入了她的内心独白:"第一次看到大青树,真有点害怕。"全片先后出现了李纯的8次内心独白,娓娓诉说自己从初到傣乡和后来离开傣乡的生活经历,表达了主人公在不同情境下的心理感受和情绪状态。

谢飞执导的《黑骏马》(图3-6)通过主人公白音宝力格对童年生活的回忆和在现实中对亲人的找寻,完成了对奶奶和索米娅两代妇女形象的刻画,歌颂了养育生命的母爱。影片的前半部分是"我"(白音宝力格)对草原的回忆,穿插了7段画外音。影片开头是这样的:

草原　秋　夜

(叠入)夜色下的蒙古大草原。地平线尽头,白音宝力格骑马的身影出现。寂静中如画的蒙古文歌词字幕浮现。男

图3-6 《黑骏马》海报

人唱起《黑骏马》,歌声远远地传来。风吹着白音宝力格风尘仆仆的面庞。

画外音:"这是一首我从小听会了的、在蒙古草原上世世代代流传的古歌。可是……"

(叠出)路边毡房　秋　夜

(叠入)白音宝力格来到房外,下马,进门。

画外音:"……直到今天,我亲身把它重复了一遍之后,我才感到了它的灵魂,它世世代代给我的祖先……"

路边毡房内　秋　夜

一个雕像般的老人在拉马头琴。白音宝力格进门,与主人问候,坐下,聆听。

画外音:"……和我们以深深的感受,却又永远让你捉摸不透的灵魂……"

除了叙事人称,叙事人还包含"视点"这一美学层面。与第一人称叙述人相对应的是,第四代导演大胆地突破了传统电影的客观视点,尝试使用主观视点。与无所不知、冷静旁观的客观视点相比,主观视点在表现内容的范围上具有一定的局限性,一般只是用来表现影片叙述人的所见所闻,但主观视点的艺术特长在于具有较强的个人色彩,更能显示出导演的艺术个性。主观视点的使用也是现代电影的一个重要叙事特点,美国影片《出租车司机》(马丁·斯科塞斯,1976)、德国影片《铁皮鼓》(施隆多夫,1979)等都曾通过对主观视点的应用很好地表现出主人公眼中的现实世界,并表达了导演对现代生活的认识和思考。

第四代电影对主观视点的尝试使之接近现代电影,这种现代色彩首先表现在其独特的情感色彩上。最典型的就是在影片《城南旧事》中,导演吴贻弓以小英子的视点串联起三个互不相关的故事,因此全片镜头都以较低的角度拍摄,有60%以上的镜头都是表现小英子亲眼"所见"的主观镜头,有意避免了超出英子视点范围的人物和事件,保持了叙事视点的

统一,取得了很好的艺术效果。

法国电影理论家雅·奥蒙认为,电影的视点包含人物注视点、摄影机的机位、画面内容、隐藏在画面背后的叙述者的思想观点四层含义。他尤其指出,从某一特定视点捕捉到景象"所组成的整体又最终受某种思想态度(理智、道德、政治等方面的态度)的支配,它表达了叙事者对于事件的判断"①。《城南旧事》对主观视点的尝试很好地传达了导演的"思想态度",正如学者陆绍阳所说:"从《城南旧事》开始,第四代导演终于找到了一种以电影化的方式承载思想启蒙话语的最佳途径……政治和社会的宏观历史,终于为个人和艺术家主体的情绪和心灵历史所代替。"②对很多第四代导演而言,主观视点的设置不仅很好地传达了导演的个性话语和个体经验,而且代表着一种新的叙事策略的出现,它带有这样一种意味和指向——中国电影中高大上的英雄成长和转变的叙事母题,开始转化为小人物的人生体验和自我凝视。

第四代导演对主观视点的重视与使用,表现出他们自我表达的需要和艺术主体性的增强。郑洞天的《故园秋色》(图 3-7)描述了陶铸同志回到家乡的三天经历,表现了他的亲情与乡情,导演有意设计了"用还乡三日作为叙事主体,交织起几十年间断断续续的回忆"③的叙事结构,并加入了人物的六次回忆,让现实与历史交融,形成了具有浓郁抒情色彩的散文式风格。影片还设置了儿童小石头

图 3-7 《故园秋色》海报

① [法]雅·奥蒙:《视点》,肖模译,载于张红军编:《电影与新方法》,中国广播电视出版社 1992 年版,第 448 页。
② 陆绍阳:《中国当代电影史:1977 年以来》,北京大学出版社 2004 年版,第 286 页。
③ 张清:《〈故园秋色〉美》,《电影艺术》1999 年第 4 期。

的旁观者视点,在乡亲们与陶铸寒暄客套的长镜头里,插入小石头的反应镜头,借助孩子天真无邪的眼睛塑造陶铸平易近人的人物形象。

以好莱坞为代表的戏剧式电影的重要特征之一就是采用非人称叙事,即通过隐藏摄影机将故事自然地展现在观众面前,给观众制造出一种"真实"的幻觉。这种非人称的全知叙事也是中国叙事文学的主流叙事方法,"中国正史叙事者似乎总是有一副全知全能者的姿态……一种纯客观的叙事幻觉由此产生,并且成为一个经久不坏的模式,从史官实录到虚构文体,横贯中国叙事的各种文体"①。现代电影为了打破影像叙事的虚幻真实,越来越少地使用非人称叙述,而是普遍采用人称叙述。第四代导演通过设置人称叙述人(主要是第一人称叙述人)的方法,给影片增加了浓重的个人色彩,改变了传统电影的"现实"幻觉,从而促使观众思考真正的现实生活。虽然第四代电影在叙事人称的统一和视点转换上还存在一定的问题,影片的画外音还承担着较多的叙事任务,造成了说教的艺术弊病,但从整体上看,第四代导演越来越多地使用第一人称叙事并尝试使用主观视点的做法,推进了中国电影叙事从传统走向现代。

总之,借用容易产生强烈感情要素的第一人称叙事,根据人物内心感受剪辑情节,使用画面内的"我"者叙述人,尝试主观视点,加入大量画外音——所有这些叙事变革都与第四代导演表现自我艺术个性,突出主观感受的自觉要求相适应。这就是福斯特所说的:"如果作家以不同的方法去看自己,他也就以不同的方法去看他的人物,于是一种新的表达方式自然而生。"②从第四代电影开始,导演的内心体验和个人情绪得到前所未有的强化和彰显,并在一定程度上取代了故事情节的发展,成为贯穿全片的线索和推动叙事的动因。

综上所述,第四代导演经过不懈的艺术探索,彻底打破了起承转合的

① [美]浦安迪:《中国叙事学》,陈珏整理,北京大学出版社 1996 年版,第 15—16 页。
② [英]爱·摩·佛斯特:《小说面面观》,冯涛译,花城出版社 1981 年版,第 146 页。

顺序性叙事时间，突出电影特性，丰富电影结构，增加限制性人称叙事和主观视点，一种时间自由、结构灵活、视点集中的现代电影叙事方法开始形成，这是中国电影发展历史上一次以现代电影为美学指向的深刻的叙事变革，是对传统戏剧式电影的彻底断裂。这种叙述变革最终成为第四代导演为推动中国现代电影发展作出的一个重要贡献。

第二节 "情节淡化"与回归

长期以来，在影戏观的深刻影响下，中国电影在叙事方法、视觉表现上都大量沿用了戏剧的舞台化手段，使戏剧式电影成为中国传统电影的主流。虽然也有一些艺术家试图突破戏剧式电影叙事模式，《小城之春》等优秀之作就是这种尝试的结果，但是总体看来，中国电影的前三代导演从来没有彻底否定并颠覆戏剧式电影的叙事模式。比如早年曾被人们划入"唯美派"的史东山在创作后期也逐渐放弃了对镜头画面美感的经营，走向简化内心、剧情简单而叙述周详的传统电影。夏衍早年曾认为詹姆斯·乔伊斯式的意识流素材是最适合电影叙事的材料，朋友批评他创作的《春蚕》缺乏戏剧性，他也不为所动，但在创作后期，他却融合从清代戏曲家李渔到经典好莱坞电影的各类经验，建立起了一整套带有明显戏剧色彩的剧作理论体系。经过不断承袭、重写和"缝合"，中国电影叙事中"转变"与"成长"的母题及线性因果链条的戏剧性叙事模式日益成为一个固化的"超稳定"模式。而第四代导演的一系列叙事变革集中体现为一点，就是摒弃封闭停滞的电影时空、尖锐的矛盾浓缩和人为编造的巧合，实现了对戏剧式电影叙事模式的解构和颠覆。

第四代导演从最初登上影坛之时就有意识地打破故事的唯一性和过于严密的因果叙事链条。比如《城南旧事》中就没有一条贯穿到底的情节线，它的三个叙事片段（疯子秀贞和妞儿的故事、小偷的故事、宋妈的故

事)之间也不存在必然的因果关系;《乡音》通过大量琐碎的家务劳动、家庭琐事和生活细节,引而不发地讲述了一个大山深处普通家庭的悲剧;《逆光》中廖星明、廖小琴兄妹的两条情节线索沿着各自的轨迹向前发展,彼此间并无纠葛,但两者间形成了某种对比和补充;《都市里的村庄》突破工业题材的既有框架,主要表现了青年劳模丁小亚、失足青年杜海等人的四个故事,它们虽然都发生在一个都市边缘窝棚区,但彼此之间并没必然关联;《见习律师》以主人公言文刚毕业前实习的经历为中心,但在讲述赵大为一案时并未在罗义、言文刚、赵大为和陈小芹之间衍生出戏剧性的故事;《青春万岁》采用平铺式的结构描写了几个高中生的学习经历和友情,没有突出的中心事件。

不过,当时的观众并没有对第四代导演冲破戏剧式电影叙事的艺术探索报以欣赏和赞许,恰恰相反,他们的这一系列叙事变革给当时的观众带来了一定的审美困惑和情感疏离。比如,有观众认为《如意》虽然着力讲述普通人的故事,但其淡化故事、追求抒情写意的艺术手法都给观众造成了较大的审美距离,过于含蓄和"洋派"。也有不少观众提出,《逆光》《苏醒》《都市里的村庄》等几部影片过于朦胧暧昧,看起来有一种"焦点不实"的感觉。而影片《姐姐》(图3-8)在淡化情节上更是走向了极致,全片讲述了一位红军西路军女战士在荒凉的戈壁沙漠中追赶和寻找部队最终死去的过程,这种大胆的艺术探索对当时观众的欣赏习惯构成了极大挑战,因此成为当年票房最低的电影。

图3-8 《姐姐》海报

与此同时,国内一些理论家把第四代导演打破和摒弃"戏剧性"的探索和美学要求概括为"淡化情节"或"无情节",并加以批评。李陀曾这样描述第四代导演在当时遭遇的指责:"在对电影的'新观念'进行的各种各

样的批评当中,对所谓'情节淡化'的指责恐怕是最流行和最普遍的一种。这种批评在1987年中甚至形成这一被普遍认可的公式:电影新观念＝淡化情节＝不要观念＝否认电影的群众性＝理论界将电影引向脱离人民、脱离社会主义建设的邪路。"①

那么,该如何理解和评价第四代导演"淡化情节"的这一美学追求呢?

首先,应该看到第四代导演的电影对情节的淡化和与现代电影叙事变革的美学倾向是一致的。英国著名小说家和文艺评论家E. M. 福斯特在他那本著名的《小说面面观》中说:"'国王死了,接着王后也死去'是故事,而'国王死了,王后因为悲伤也死了'则是情节。"②对比可见,情节与故事的不同就在于,情节为在时间链条上相继发生的事件赋予了因果关系,成为对事件的某种阐释。在现代电影中,事件的因果链条被中断,传统的情节也由此被取消。

巴赞曾经这样描述意大利新现实主义电影的叙事:"罗西里尼的叙事技巧确实也还可以让人明白事件的连贯性,但是,它们并不像链条那样环环相衔,我们的思路必须从一件事跳到另一件事,就仿佛人们为了跨过小河,从一块礁石跳至另一块礁石。"③巴赞通过礁石的比喻,阐述了意大利新现实主义电影中的叙事并非链条式连贯的,而是由事实片段作为跳板的断裂式联系。这种非戏剧性的叙事方法是意大利新现实主义电影给世界电影留下的一份令人向往的遗产,这些影片如同"呈现在胶片上的杂志",保留了极强的真实感。20世纪60年代,意大利导演安东尼奥尼把这种切断因果关系的电影叙事发展为"无情节"电影,在他的电影中,只有事件,没有传统意义上的情节。此后,这种保留故事而淡化甚至取消情节的做法成为现代电影的一个美学特征。因此,美国著名电影理论家斯坦

① 李陀:《"看不见的手"——谈电影批评与深层文化心理》,《当代电影》1988年第4期。
② E. M. Forster, *Aspects of the Novel*, Harmondsworth:Penguin Classics, 1966, pp. 93 - 94.
③ [法]安德烈·巴赞:《电影是什么?》,崔君衍译,中国电影出版社1987年版,第295页。

利·梭罗门说:"现代电影的倾向之一,是脱离事先计划好的情节结构。"①

与注重时间顺序和因果联系,强调故事完整、戏剧矛盾尖锐的传统电影相比,《城南旧事》《如意》《乡音》《邻居》《沙鸥》《姐姐》《青春祭》等一大批第四代电影在整体上脱离了链条式的连贯性,导演在交代事件关系的过程中常常对某些事实不作解释,其叙事线索是断断续续、若隐若现的,由此造成对明显因果关系的中断,呈现出明显的"淡化情节"的美学趋势。影片《青春祭》对人为编织的戏剧性进行了更为彻底消融,影片对主要人物李纯、伢、大哥、哑巴等的描述不再依附于精心设计的故事,而是让他们的故事自成一体,组合为一段散点式的生活序列。郑洞天这样总结道:"如果说《沙鸥》是把戏剧性从外部冲突转向了内心,后来的《城南旧事》和《乡音》是对戏剧冲突实施淡化,《青春祭》则完全摆脱了叙事、情节对于戏剧性的依存。"②

准确地说,第四代导演成功淡化的并非情节,而是中国传统电影中长期存在的过于尖锐、激烈的戏剧性,使其更加内在、生活化了。为此,第四代导演选择了不同的艺术策略,他们或将尖锐的矛盾冲突加以内化或省略,或利用电影声音、画面的既视感捕捉和展现大量的日常画面和生活细节,呈现出一种新的现代叙事美学。

采用前一种艺术策略的影片有《城南旧事》《如意》《乡音》《苦恼人的笑》《湘女萧萧》《青春祭》《孙中山》等,这些电影的叙事动力都是从外在的激烈矛盾冲突转移到人物的内心,把全片的叙事高潮内化为情绪高潮。比如《城南旧事》以"沉沉的相思"作为全片的情感基调贯穿始终,片尾通过一组短促的香山枫叶的空镜头叠化,配上远去的车轮声和"得得"的马

① [美]斯坦利·梭罗门:《电影的观念》,齐宇、齐宙译,中国电影出版社1986年版,第384页。
② 郑洞天:《纪实超越"纪实"》,载于上海文艺出版社编:《探索电影集》,上海文艺出版社1987年版,第551页。

蹄声,将剧中人物生离死别的情绪推向高潮。《都市里的村庄》中,导演用12个锻造车间内铁花四溅的空镜头,含蓄地表现了女劳模丁小亚埋头焊接工作、不向流言妥协但最终仍遭不测的遭遇。导演有意淡化了这一具有激烈冲突的事故,也省略了对其背后的人性之恶的追究,而是努力表现丁小亚受到周围的人冷落与孤立的心境。《湘女萧萧》以萧萧这个少女性欲的萌动觉醒、爆发和泯灭作为全片的心理线索,具体展现了人性的觉醒和自我意识回归的复杂过程。可以说,"如此大规模的以情绪而不是以事件或理念来结构影片,这在中国发展史上还是第一次"[1]。第四代导演由此找到了一条从内心体验和个人情绪出发,以电影化的形式承载思想启蒙话语的叙事途径。

采用后一种艺术策略的代表影片有《沙鸥》《邻居》《乡音》《都市里的村庄》《逆光》《见习律师》等。在这些影片中,导演注重捕捉和记录视觉性强、动作性强的细节和场面,通过日常环境和生活细节来打断叙事,淡化尖锐的矛盾冲突,把观众的注意力引向对生活自身的观察、思考和感悟。可以看出,这些影片以松散的多层结构、非戏剧化的情节和生动的生活细节使影片的叙事风格带有更强的生活真实感,体现出导演对生活本相的追求。在这样的叙事中,《城南旧事》中骑毛驴而来的宋妈的丈夫、《如意》中拄着双拐的女孩、《都市里的村庄》中的"摇铃人"等过场人物,看似无关紧要,却都是生活环境的重要组成部分。

从这一角度出发,就不难理解《城南旧事》《乡音》《海滩》《湘女萧萧》《老井》《哦,香雪》等影片中的镜头和场景重复。这种重复不仅构成全片的叙事节奏,而且成为叙事本身,它使影片中那些直观、散漫、表面似乎毫无关系的生活现象与细节形成了内在的有机联系,有助于表达影片的主旨。比如在《城南旧事》中,"井台打水"和"操场放学"这两个具有老北京生活气息的细节反复出现了四次,给人造成一种生活的流逝感,传递出一

[1] 李道新:《中国电影史学建构》,中国广播电视出版社2004年版,第286页。

种淡淡的伤感和怀念。《乡音》中"端洗脚水"的生活细节在全片中重复了五次,正是通过对这一场景的数次重复,观众不仅感受到陶春的温柔贤惠,而且还认识到她思想中的封建人身依附意识。《老井》中旺泉"倒尿盆"的细节重复出现了三次,含而不露地描写了他对包办婚姻的逐渐接受。可以说,对细节的寻找和对生活事实的尊重使第四代电影更加贴近电影式而不是戏剧式的叙事,表现在镜头语言上就是不依赖镜头的连贯性剪辑,不依赖于普多夫金式的蒙太奇,而是通过一个完整的镜头画面实现对现实生活的关注以及对现实的真实反映,即巴赞所说的场面调度派。

从上述分析可以看出,矛盾冲突的内心化和生活细节的纪实化是第四代导演摒弃戏剧性和淡化情节的两个重要美学策略。这种以电影的特有方式走向内心、走向生活的叙事,拒绝和摒弃了无中生有和人为编造的外部戏剧性,是真正电影化而非戏剧化的艺术创作。

第四代电影对戏剧式电影的彻底颠覆和对过于强烈的"戏剧性"的淡化,也恰恰符合现代电影的这一美学特点。法国《电影》杂志 1962 年 1 月号上发表了关于"什么是现代电影"的专题讨论。其中,对于"什么是现代电影的特征"这一问题,雷内·日尔松提出了"非戏剧化"理念,皮埃尔·比拉尔提出了更加直接表现现实的"本源现实主义",米歇尔·马尔多尔提出"即兴电影"的概念,马塞尔·马尔丹则主张以导演的电影取代剧作家的电影。此外,意大利导演帕索里尼在 1965 年的一次讲演中提出了现代电影是"诗的电影"。与它们相比,以表演和故事见长的传统电影便相形见绌了。这些观点有一个共同的趋向,那就是认为现代电影具有以"反戏剧化"为内核的现代性。因此,对人为编造痕迹明显的"戏剧性"的淡化就成为第四代电影从传统电影向现代电影转变的一个明显标志。

如前所述,现代电影应该被理解成一个包括形式上的现代审美特征与内涵上的现代意识的双重概念,而后者才是理解现代电影的关键。这种淡化情节、反戏剧化的叙事方式正是与第四代导演展现日常生活,挖掘普通人的心灵美等现代意识的表达相吻合的。

第三章 "淡化"与断裂：第四代导演的叙事变革

纪实美学的引介使第四代导演认识到,要表现人生的真相,就必须丢掉诸多巧妙而有趣的悬念、发现、突转,甚至连过分的巧合都会使人远离对人生的真实认识。为了真实、自然地记录社会现实,表现普通人的日常生活和心灵世界,第四代导演有意识地选择了淡化情节和淡化戏剧性的艺术策略。在拍摄《沙鸥》时,张暖忻看到"由于主人公的生活经历和平生作为是平淡无奇的,剧情结构显然也会因之变得平淡起来。……对影片的剧情结构的安排,不能够遵循戏剧冲突律的结构原则"①,因此她寻找了很多亲切自然、真实感人的细节,通过一系列平凡的生活小事展现出人物鲜明的性格特征和丰富的内心世界。滕文骥在拍摄《苏醒》(图3-9)时也提出:"为了达到一种真实感,使观众相信这个故事发生在我们生活的周围,我们有意地破坏一种人为的戏剧冲突律,避开起承转合,在时间和空间上大幅度地跳跃……"②《都市里的村庄》更明显地带有淡化戏剧冲突、追求生活真实的意味,影片中几个青年人的四个故事既没有显著的戏剧性,也没有彼此勾连,导演更多地将镜头对准都市边缘窝棚区里狭窄的街巷、拥挤的小屋、迎亲的队伍、纳凉的人群和生着火的煤炉等自然的生活环境和带有浓郁生活气息的细节,描绘出特定时代的生活画面,从而实现"影片思想内涵与故事性的交叉"③;《见习律师》通过描绘主人公言文刚毕业前实

图3-9 《苏醒》海报

① 张暖忻:《挖掘普通人的心灵美——〈沙鸥〉创作中的一些想法》,《电影研究》(人大复印资料)1981年第12期。
② 滕文骥:《尝试和探索——谈谈〈苏醒〉》,《大众电影》1981年第8期。
③ 滕文骥:《为了银幕的真实》,载于钟惦棐主编:《电影美学:1982》,中国文艺联合出版公司1983年版,第312页。

习时办理的赵大为一案及其与同学的关系,展现了具有开放性的生活画面,从而表现了一代大学生是如何选择自己的生活道路的;《鸳鸯楼》冷静如实地记录了一栋居民楼中六个家庭的生活片段,每个家庭都被设置成一个相对独立的叙事单元;等等。在第四代导演看来,去除戏剧激烈的矛盾冲突是使影片真实、自然的必要途径,而情节淡化与真实、自然地表现普通人的日常生活是一脉相承的。

 第四代电影淡化情节、淡化戏剧性的叙述变革也是为了更好地表现人。苏联著名导演塔可夫斯基说过:"我对情节的发展、事件的串联并没有兴趣——我觉得我的电影一部比一部不需要情节。我一直都对一个人的内心世界感兴趣,对我而言,深入探索主角生活态度的心理现象,探索其心灵世界所积淀的文学和文化传统,远比设计情节来得自然。"[①]这也是第四代导演的艺术目标和着力点。与完整地叙述一个故事相比,第四代导演更青睐于对人物内心情感和精神世界的开掘。例如,黄蜀芹在《人·鬼·情》中有意略去了秋芸的"生父"这一戏剧性极强的叙事线索以及"文革"对秋芸的冲击,因为影片的艺术重心是"要写心灵,沿着心理轨迹直接去表达人生,而不写政治运动对人物命运的影响"[②]。由丁荫楠开创的历史人物传记片更是通过聚焦人物内心,既凸显了传主的个性,也传递出导演对历史及人物的独特理解,使中国传记片艺术实现了一次飞跃性的提升。福斯特曾经将生活分为时间生活和价值生活,而对价值生活的衡量并不是以时间长短来计算的,它是以内心的强度(即情感被激发、触动的程度)来衡定的。由此可见,第四代电影中的人物不是从属于情节或作为行动的执行者而存在的"功能性人物",而是具有个体意义的"心理性的人物"[③],他们的心理和性格都具有独立存在的美学意义。

① [苏]安德列·塔可夫斯基:《雕刻时光》,陈丽贵、李泳泉译,人民文学出版社 2003 年版,第 229 页。
② 黄蜀芹:《〈人·鬼·情〉的思考与探索》,《电影通讯》1988 年第 5 期。
③ 申丹:《叙述学与小说文体学研究》,北京大学出版社 1998 年版,第 56、67 页。

第四代导演把艺术探索的焦点指向当代人丰富多变的情绪、情感与心理世界,在对人的内心世界的揭示中,真正显现了时代风貌,以此为中国电影带来了更为深广的艺术世界和丰厚的文学价值。可以说,由第四代导演带来的叙事模式转变是一场静悄悄的艺术革命,它对创建中国现代电影的意义和影响不仅是产生了一批具有现代叙事特征的影片,更重要的是启发中国电影导演开始从现代思想的表达需求出发来重新安排叙事结构与手法。

此外,第四代导演淡化情节的另一个艺术目的是对影片独特风格和情调的追求。相对而言,故事是影片中的客观部分,而非情节的细节、场面等更容易凸显导演个性化的美学追求。第四代导演从细节化、内心化等角度来淡化情节,实现了对抒情写意美学风格的追求。在《城南旧事》《乡音》《青春祭》《哦,香雪》等影片中,既没有巨大的社会矛盾,也没有一般意义上的戏剧冲突和因果式的情节链条,它们的艺术魅力在于真实的生活氛围、盎然的情趣、传神的细节,以及声音、画面等造型手段所共同营造出的诗的意蕴。

在中国电影史上曾先后出现过一批堪称"影诗"的杰出影片,如《小城之春》等,它们并没有突出戏剧性,而是体现出因果关系的松动以及对顺序性叙事时间的解脱。应该看到,"影诗电影"与第四代电影在叙事上有一个共同之处,那就是不依赖尖锐的矛盾冲突,淡化和摒弃外在的戏剧性,但两者在淡化和摒弃的方式上却截然不同。《小城之春》等电影的艺术特色在于用赋、比、兴等中国传统美学手法,用饱含人物情感和导演主体意识的影像造型,增强了电影的诗情画意,营造出含蓄深远的意境,从而实现对戏剧性的淡化。因此可以说,"影诗电影"对戏剧性的淡化主要是一种内化,它的叙事重心在于实现的人物灵魂的现实主义。

第四代电影凭借对纪实美学观念和长镜头等现代电影语言的运用,实现了戏剧性的进一步淡化。在《电影剧作中的电影美感——〈沙鸥〉剧本创作体会》一文中,李陀指出:"不按照传统的戏剧冲突律的模式去结构

剧本,而追求一种像生活一样朴素无华的真实,这带来一个很大的困难,就是容易平淡无味,缺少艺术魅力。"为了解决这个矛盾,以追求纪实风格著称的影片《逆光》采取了这样的做法:"用一系列真实的生活场景、生动的生活现象使观众有身临其境的感受,进而在不知不觉中被影片的创作者引入早就编织好的故事线索之中。"①可见,第四代导演有意识地借鉴纪实手法,试图化"情节"为"细节",以生活细节的逼真性削弱影片的戏剧性。巴赞曾说意大利新现实主义是将时间延续的电影,而第四代电影也具有同样的特性,它们尊重现实生活,通过对生活细节的捕捉与累积,把自然的、平常的生活表现得有声有色,从而更削弱了中国电影传统中绵延不断的戏剧化、舞台化叙事模式。

对情节的淡化使第四代电影呈现出现代电影叙事的美学特征,但是由于表述和理解的偏差也带来了理论的片面性,造成一些误解,即似乎只有"非戏剧化""非情节化"的电影才是真正的电影,才是现代电影唯一的模式。显然,这种误解忽视了这样一个事实——淡化只是避免情节冲突如戏剧般激烈,它的前提是具有一定的故事,因为在某种程度上它仍是对故事的述说。

由于自身和观众接受程度的限制,第四代电影还不能彻底消除戏剧性,对故事的讲述仍然是第四代电影吸引观众、打动观众的艺术手段。例如,《小花》讲述了战争中兄妹相认、家人团聚的故事,充满了戏剧式的误会;《如意》是一个现代"焦大"与"林姑娘"的黄昏恋故事;就连当时淡化情节最典型、最成功的《城南旧事》的上半部分仍没有脱离故事讲述,换火柴的老婆子对宋妈说秀贞恋爱让小英子无意听到,就是纯粹在交代故事。

正如法国结构主义电影理论家克里斯蒂安·麦茨所说,现代电影只

① 丁荫楠:《电影观念的更新与观众的要求——〈逆光〉导演创作有感》,载于文化部电影局《电影通讯》编辑室、中国电影出版社本国电影编辑室合编:《电影导演的探索3》,中国电影出版社1985年版,第54页。

能说是摆脱了通俗剧模式,而不是彻底抛弃戏剧性①。随着对电影特性认识的深入,《野山》《老井》《人·鬼·情》等优秀影片都展现出对电影故事性、情节性、假定性的复归。

影片《野山》的故事核心被通俗地简化为一个"换老婆"的故事。导演颜学恕认为:"《野山》这部影片本身非常富于情节魅力,如果无视这一点,硬要在'非情节化'上去创新,那等于钻死胡同。我们的做法是,一方面发挥这一情节体系的作用,全片以两个家庭四个人的分分合合作为联结的链条;另一方面又避讳传统情节剧的俗套,不搞那种过分渲染,表面冲突的强化与集中。恰恰相反,我们是把这些情节打散,挥洒到平平常常、朴朴实实的生活中去,尤其注重将表面矛盾冲突引入到人物的心态变化方面。"②《老井》的导演吴天明认为:"真实、自然的淡化是可取,但是为淡化而淡化,不顾生活真实,把淡化手法当作目的去追求,一直淡化到什么都没有,这就是失误了;另一方面,搞人为的戏剧化,夸大生活中的戏剧性、以至违背生活常规,变得虚假甚至虚伪,这也是应该坚决反对的,生活本身充满了戏剧性,作为作家、导演,应该真实、自然地去表现生活中本来就存在的这些东西,淡化和夸张都不可取。"③可见,这两位导演都主张回归戏剧性,但这种戏剧性不是虚假的、夸张的、人为编造的,而是真实而自然地存在于现实生活的。

在影片《人·鬼·情》中,黄蜀芹有效地借鉴了戏剧假定性的特点,极大地增强了影片的表现力和感染力。她在影片总结中谈到了自己对电影假定性、戏剧性的看法:"前几年,我国电影界极力推崇纪实性风格,这对克服虚假有着极重要的积极作用,但我总觉得它不是评判电影好坏的唯

① 参见[法]克里斯蒂安·麦茨:《现代电影与叙事性》(上),李恒基、王蔚译,《世界电影》1986年第2期。
② 颜学恕:《我拍〈野山〉》,载于电影局《电影通讯》编辑室、中国电影出版社中国电影艺术编辑室合编:《电影导演的探索6》,中国电影出版社1990年版,第24页。
③ 吴天明:《源于生活的创作冲动——〈老井〉导演创作谈》,《电影艺术》1987年第12期。

一标准……电影的假定性一直存在于银幕间,它不同于虚假性,是电影作为一门艺术的本性要素。"因此,她主张走向虚实结合的路子:"'虚'以'真'和'实'为前提,自然,适度,不矫情。"①

如果说在20世纪80年代初期,第四代电影的淡化情节更多是出于追求现代电影而对戏剧式电影叙事的矫枉过正,那么他们在后期创作中实现了更高层次上的戏剧性和叙事性复归,使人明显地能感受到那种"看不见导演的导演""导演通过曲折真实的故事来说话"等传统电影的影响。但这种回归并不是一种简单的重复,这既是电影作为叙事艺术本身的需要,也是受民族美学和中国电影观众审美趣味制约的结果。

经过20世纪五六十年代电影理论的发展,电影叙事在表述方式上更趋于个人化,而且加入了更多的表现因素,呈现出崭新的叙事面貌。如果把电影分为以情节为结构中心的记叙派和真实表现现实生活的描写派,那传统电影尤其是早期中国电影无疑就是典型的记叙派,它主要停留在故事情节上,所谓曲折动人、故事新奇、缠绵悱恻等,都主要集中于对一部电影故事情节的赞美。第四代电影则更多地归属于描写派,他们的艺术重心可以落实在展现日常生活的平淡无奇和细枝末节上,可以落实在对人物的心理剖析和情感表达上,也可以落实在通过渲染氛围实现艺术家的自我抒写上,而这些都是对以情节为中心的传统戏剧式电影叙事的突破。

① 黄蜀芹:《〈人·鬼·情〉的思考与探索》,《电影通讯》1988年第5期。

第 四 章
"视觉启蒙"：第四代导演的造型意识

电影是由叙事和造型共同完成对意义的表达的，而通过造型因素传递含义则是电影最独特的艺术手段。第四代导演对现代思想和启蒙精神的表达不仅体现于对传统叙事模式的变革，同时也依赖于电影独特的造型语言。

出于对现代电影的追求，第四代导演通过"对60年代以后世界各路形态的演练，持续了第三代导演壮志未酬的电影本体探索"[①]。他们不仅彻底打破了传统的影戏观，深刻改变了中日电影的叙事方式，而且注重综合运用各种造型手段，发掘影像造型的纪实、写意等艺术功能和审美价值。经过第四代导演长久的探索、反思和不断突围，中国电影从以讲故事为主的传统形态，逐渐转变为充分发挥视觉影像功能的现代形态。

第一节　造型意识的觉醒和发展

作为一门独特的艺术，电影的语言不仅包括镜头、画面和声音，还包

[①] 郑洞天：《代与无代——对中国导演传统的一种描述》，载于王人殷主编：《心与草·郑洞天研究文集》，中国电影出版社2002年版，第165页。

括摄影角度、景别、镜头的运动、剪辑、场景空间的处理,以及色彩、光线等造型手段。这些艺术语言的综合使用对于形成一部影片独特的美学风貌和艺术魅力具有决定性作用。当然,并不是所有出现在一部电影中的影像都能体现出导演的造型意识,只有那些具有视觉冲击力的、风格化的影像才堪称造型意识。从1979—1987年的第四代电影来看,第四代导演在银幕造型方面的长足进步是有目共睹的,他们从对现代电影语言技巧的学习,到对多种造型手段的综合运用,从对纪实性造型风格的追求到"真与美的结合",再到写意性造型风格的形成,其造型意识经历了一个觉醒和不断强化的美学历程。

第四代导演首先是从学习现代电影语言的层面上认识影像造型的。张暖忻在《谈电影语言的现代化》中提及现代电影语言发展的一个表现是造型手段更加丰富、更加影像化,如黑白与彩色的自由转化,高速摄影与定格的节奏变化,画面并置、时空并呈的多银幕展现,以及声画分立、声画结合表现力的增强等①。通过对电影语言现代化的迫切追求,第四代导演迅速完成了对闪回、逐格拍摄、声画对位、变焦乃至长镜头等现代电影语言技巧的集中"补课"和演练,并坚定地表达出"电影是独立的综合艺术""电影必须是电影的"等一系列电影观念,认为现代电影绝非几个唯美的、具有视觉冲击力的镜头画面,而是更加注重对电影造型手段的综合运用。

第四代导演造型意识的觉醒是追求现代电影的必然结果。从接触欧洲现代电影开始,第四代导演从不少电影大师的杰作中发现了电影造型的独特价值,认识到影像造型是电影渲染情感、表达思想的重要媒介。因此,他们不再仅仅依赖于故事情节和尖锐的矛盾冲突,也抛开传统电影中充满戏剧色彩的背景、用光以及带有舞台腔的表演等,而是用镜头、画面、色彩、声音等电影的独特艺术语言,表达自己对历史、社会、人生的独特感

① 张暖忻、李陀:《谈电影语言的现代化》,《电影艺术》1979年第3期。

悟和思考。

影片《小花》最早有意识地利用了色彩的造型手段,分别用彩色与黑白表现现实和回忆的不同时空,在拍摄"搭建人桥"的战斗场面时,导演用一块红色滤镜使整个战场变得柔和,充满诗意,从而充分地表现了桥下兄妹三人并肩作战、相认不得的矛盾心情。《苦恼人的笑》注重发挥画面的隐喻功能,"所谓隐喻,那就是通过蒙太奇手法,将两幅画面并列,而这种并列又必然在观众思想上产生一种心理冲击"[①]。片中用"狼来了"的故事隐喻"四人帮"控制新闻报纸、制造谎言的事实;用一个半边笑脸、半边哭脸的道具小佛隐喻李记者的左右摇摆;用出现在梦境中的妖魔鬼怪隐喻"四人帮"及其爪牙的丑恶嘴脸。如果说这样的隐喻还过于零碎和直白,那么影片《乡音》的隐喻则更为复杂和含蓄,片中的山与推土机、瓜与藤、木撞声和火车声、新旧两件外衣、关于竹篙的谜语等,都构成了颇具意味的隐喻。面对如此多的带有隐喻色彩的画面和声音,以至于有评论家认为该片的结构完全是由隐喻性支撑的。

在最初的创作中,第四代导演还较多地采用以自然景物渲染情绪、气氛的艺术手法,这些自然环境不仅可以暗示社会背景和时代氛围,而且有助于形成影片抒情含蓄的美学风格,体现出第四代导演朦胧的造型意识。比如《巴山夜雨》利用川江两岸的山崖、雨中航行的轮船等景物渲染感伤的时代情绪,用飘散的蒲公英象征小英子的孤苦无依,表现出很好的艺术效果和情感感染力。影片的成功让吴贻弓深刻认识到电影的感染力来自综合的力量,他在导演总结里写道:"如果当初我能多拍一些蒙蒙的雨夜、蒙蒙的江岸、蒙蒙的航标灯,如果我再少用一些音乐,多用一些雨打舷廊的声音,水拍船舷的声音、风的声音、汽笛的空谷回声……那么《巴山夜雨》的艺术感染力肯定会比现在更强烈一些。"[②]

[①] [法]马赛尔·马尔丹:《电影语言》,何振淦译,中国电影出版社1992年版,第70页。
[②] 吴贻弓:《〈城南旧事〉导演总结》,载于王人殷主编:《灯火阑珊·吴贻弓研究文集》,中国电影出版社2002年版,第130页。

除了利用自然景物营造气氛,第四代导演还追求画面与声音(音乐、自然音响)的有机结合与视听的一体化。《城南旧事》中使用了富有时代特色的骊歌作为主题曲,通过不同的配器和变奏表达出不同场景的情绪和气氛,实现了与叙事的完美结合;《如意》中对自然音响和音乐的使用,包括整体声音的构成都经过了导演的精心设计;《乡情》一片配合闪回响起《牧牛歌》的原声录音,迅速提升了影片的艺术境界;《乡音》中的木撞声更将音响自觉地融入电影造型,将环境、情绪和哲理融为一体,堪称电影声音观念的一次飞跃。上述影片均体现出第四代导演造型意识的不断觉醒。

随着拍摄实践的积累,第四代导演逐步认识到现代电影综合造型的重要性,这种造型意识的觉醒也代表着他们对电影本体的独特理解。西方电影相当注重影像造型,法国先锋派、德国表现主义和苏联蒙太奇学派的理论都以电影的视觉特征为基础。比较而言,中国电影一向注重讲述故事而忽略影像造型的艺术价值,除了《浪淘沙》《农奴》等个别影片,早期中国电影的影像造型都是围绕叙述故事而被构造的。从第四代导演开始,电影造型的艺术魅力和美学价值才真正得到了肯定。第四代导演认识到造型本身具有创造视听愉悦、展现诗意的美学功能,他们不再仅仅将造型视为叙述故事的载体和对拍摄对象的客观记录,而是将它作为一种具有阐释思想和表现情感的艺术手段。正是出于对影像造型的肯定,第四代导演对电影艺术独特性的理解更加接近现代电影的影像本体。

第四代导演造型意识觉醒的现实意义在于给中国观众带来了一次"视觉的启蒙"[1]。由于受到影戏观的束缚,大部分传统电影的造型手法都有明显的舞台痕迹,主要表现为镜头调度比较呆板、画面构图完整、封闭,光线处理过于固定,镜头的分切和组合层次分明,镜头之间注重起承

[1] 胡克:《第四代电影导演与视觉启蒙》,《电影艺术》1990年第3期。胡克在此文中指出,第四代电影对戏剧化、舞台化造型上的颠覆最早对观众构成了一种"视觉启蒙"。

转合的连贯性组接和镜头变化的速度缓慢等。这种影戏式的造型在"文革"中变得更加公式化、概念化,甚至形成了一套"我正敌偏、我暖敌寒、我仰敌俯、我大敌小"的政治化原则。第四代造型意识的觉醒促使他们有意识地综合运用画面和声音、摄影的角度与景别、镜头的运动与剪辑、空间的处理及色彩、光线等各种造型手段。他们利用这些造型技巧塑造了银幕上完整的视听形象,摆脱了电影戏剧化的束缚,实现了电影独特的艺术魅力。在第四代导演的努力下,长期以来充斥银幕的戏剧化造型被逐渐抛弃,中国电影造型舞台化的基本面貌得以扭转。广大电影观众也开始从曲折离奇的故事中解脱出来,逐渐认识到电影影像的魅力。

 1981年后,对巴赞纪实美学观念的引介使第四代电影的纪实造型风格得以形成和强化,《沙鸥》是第一部有意识地借鉴纪实手法的电影。导演张暖忻说:"我们在影片里,有意识地追求一种纪实性的风格,为此做了多方面的努力。"[①]影片尝试用长镜头和移动摄影来处理每一场戏,片中多处运用了长镜头,摄影机追随着演员的运动而运动,同时保持了演员的随意性和镜头运动的流畅度。影片全部在实景中拍摄,共用了北京和广州两地的45个景。片中还较多地采用实地抢拍与偷拍的方法,比如影片中张丽丽在大街上追逐沙鸥的镜头就是在广州街头偷拍的,镜头中来往如梭的车辆和熙熙攘攘的人群既是人物活动的生活背景,同时又使人物自然而然地融于生活。在这个镜头中,传统的绘画式构图被打破,取而代之的是流动的动态构图。又如,片中中日排球赛的场面也完全是在比赛现场用纪录片的手法抢拍的,将观众的各种反应和现场热烈紧张的气氛穿插剪辑在影片中,增加了影片的真实感和生活感。《沙鸥》一片还尝试以自然光效代替舞台化的灯光。片中运动员宿舍的夜景是利用灯光散射而形成的自然情调;沙鸥坐在轮椅上,电视屏幕的微光映射在她悲喜交加

[①] 张暖忻:《挖掘普通人的心灵美——〈沙鸥〉创作中的一些想法》,《电影研究》(人大复印资料)1981年第12期。

的脸上。这些由自然光效创造的视觉形象在质感表达上具有天然的真实色彩。这些纪实手法使《沙鸥》一片具有真实、自然的艺术效果,显示出纪实性造型的美学魅力。

图 4-1 《邻居》剧照

与《沙鸥》同年拍摄的影片《邻居》(图 4-1)的纪实性造型风格也极为突出。片中外景不多,占了全片三分之一的主要场景——筒子楼是按照遍及北京高校的建筑原样搭建的。为了获得内景的真实感,导演郑洞天和美工费了很多心思,他们把买来的新道具换成演员家中的旧器物,还把楼道粉刷成破旧的样子,从而塑造出拥挤、杂乱的生活感。影片还"主要攻了一下客观生活音响的课题"①,片中的各种音响组合成普通人平凡生活的真切情景,突出了每场戏的艺术氛围。比如,片头在正午的广播报时声和单田芳的评书声中开始,引出了中午十二点的"厨房交响曲",一下子把人们带到了一栋嘈杂的筒子楼中。

长镜头的使用最能体现出第四代电影的纪实性造型风格。滕文骥说:"长镜头所拍摄的环境和动作,有着丰富的含义和动人的魅力,它不仅使环境统一、动作完整,而且由于摄影机运动带来的视点的变化及景深产生的多层次,为银幕画面展示出巨大的表现自由。"②他在《都市里的村庄》一片中用了这样一个长约 47 英尺的长镜头:随着镜头的缓缓移动,观众看到嘈杂的酒席上有各式宾客、敬酒的新娘、被灌酒的新郎以及破旧的房屋和街道。这个镜头类似于中国绘画中的"长卷",把一幅现代风俗

① 郑洞天:《〈邻居〉二题》,《电影艺术》1982 年第 4 期。
② 腾文骥:《为了银幕上的真实》,载于钟惦棐主编:《电影美学:1982》,中国文艺联合出版公司 1983 年版,第 326 页。

画在观众眼前徐徐展开,而婚宴的热闹也反衬出劳模丁小亚和失足青年杜海被人群排斥的孤寂、落寞。韩小磊在执导《见习律师》(图4-2)一片时有意识地大量运用了长镜头,"全片只有320个镜头,一分钟以上的镜头18个,最长的达三分十九秒……"①影片开头使用了一个长达258英尺

图4-2 《见习律师》剧照

的镜头,通过镜头的灵活移动和主体人物的变换,展现了大学生上课前兴奋、纷乱的气氛,也交代了主要人物的身份和特征。片中言文刚和李芸在十字路口谈话的那场戏,镜头跟随两人边走、边谈、边摇,不断移过街道、商店、自由市场、小摊贩、人群和车流。这个镜头利用人物的纵深调度逐步变化景别(从大全景到大特写),在一个真实的时空里不间断地展示了人物思想感情的微妙变化,显示了生活的真实感和流动性。

　　除了上述三部影片,《夕照街》《青春万岁》《他在特区》《雅马哈鱼档》《人生》《红衣少女》《失信的村庄》等其他第四代电影也都体现出对纪实性造型风格的追求。这种纪实性追求不仅体现在对长镜头、自然光线、同期录音等各种纪实手法的使用上,更主要的是体现在对现实生活的真实再现上。这些影片造型的共同特点就是自觉抛弃了意念化的造型模式,丢掉摆布感,打破光色处理的固定程式,尽量做到镜头调度自然流畅,画面构图处理自然。例如,影片《他在特区》有意使用开放性构图;《人生》中德顺爷爷与高加林、巧珍月夜进城的一场戏是在昏暗的月光下拍摄的,片中还多次运用了拖拉机的声音,给观众一种真实感和时代感。

　　后来,郑洞天在《鸳鸯楼》中继续对纪实美学的深入探索。他满怀信

① 韩小磊:《我们的心愿》,《电影艺术》1983年第3期。

心地说:"如果说,我们当初的借鉴还是一种与世隔绝多年后的补课,那么在迅速赶上世界电影多元化趋势的今天,我们仍然需要把纪实美学的精髓拿到手,作为这个'赶上'的更高层次的基石。在这一点上,我所属于的'第四代导演'负有义不容辞的使命和优势。"①这部影片在纪实性影像造型上费了很大工夫,不仅采用了同期录音、双机拍摄、各片段单独连续拍摄等能体现纪实性的技术手段,不留痕迹地切换镜头,还运用了不写附加音乐、只用有声源选曲的艺术手法,尽可能地再现了生活的原本模样。

纪实性造型风格与第四代电影有着最为紧密的联系。摄影机的复制功能、纪实功能以及一定程度上的揭示功能,以及由它们共同构成的具象性影像形态,为第四代电影创造纪实风格的影像造型提供了物化条件。同时,真实自然地记录社会生活、表现普通人的情感心灵等现代思想的表达,是促使第四代电影纪实性造型意识出现的根本原因。总体看来,第四代电影中的纪实性造型风格主要表现为:注重使用长镜头,镜头调度自然流畅,画面构图处理自然;大量使用运动摄影和开放性画面构图,尽可能完整地再现现实的生活空间;注重用实景拍摄;注重自然光的复现;大量采用抓拍、偷拍、抢拍等方式,由此形成了银幕整体再现生活的逼真感。

那么,第四代电影中的纪实性造型风格是否体现了现代电影的造型特点?这对创建中国现代电影有何意义?

巴赞纪实美学尤其注重电影空间的真实性,由此入手,可以审视第四代电影纪实性造型对创建现代电影的意义。美国电影理论家诺埃尔·伯奇谈道:"要了解电影的空间,那么把它看作实际上包括两类不同的空间,或许会有所裨益,这也就是画框内的空间和画框外的空间。"②第四代电影利用长镜头、实景拍摄、跟踪拍摄等技术手段,尽可能真实、完整地再现现实生活空间,同时利用丰富、多层次的声音突破画框的局限,展示出画

① 郑洞天:《〈鸳鸯楼〉导演阐述》,《当代电影》1987年第6期。
② [美]诺埃尔·伯奇:《电影实践理论》,周传基译,中国电影出版社1992版,第15页。

面空间的无限性。

第四代电影的影像造型既增加了电影空间的真实感和逼真性,还使电影空间由画内走向画外,由直观走向联想,由平面走向立体,从而具有现代电影的空间造型特点,这种真实、开放的空间造型正是现代电影空间观念的具体体现。电影的空间是经过创造和组织的美学空间,它可以通过摄影机再现空间,也可以通过蒙太奇剪辑去构成空间,这两种空间构成代表了两种截然不同的电影观念。对比而言,传统电影多采用画内的封闭性空间,即把影片中的世界当作与现实世界并立的、唯一存在的世界,这一世界在影片开始的地方开始,在影片结束的地方结束。现代电影观念认为,影片中的世界只不过是在流动的现实中一个暂时的画框,片中的人和物在摄影机捕捉到它们之前就已存在,而当影片结束后,它们仍将继续存在下去,由此形成开放性的空间。这两种空间观念表现了两种认识世界的不同态度,前者呈现出一种自足状态,创作者以不容置疑的口吻告诉观众,这就是世界的真实模样;后者在提出"电影是通向现实的一扇窗户"这一观点的同时,就暗示了这扇窗户必定是以一种独特的方式开启的:它不仅包容,而且排除,既是展示,也是截取。第四代电影既有对生活真实空间的完整再现,又注重将画内空间有机地延展到画框之外,这种真实、开放、无限的空间造型大大增加了第四代电影的写实性。

第四代导演纪实造型意识的兴起无疑对中国舞台化的银幕造型造成了一次巨大冲击,对涤荡程式化的造型模式、促进现代电影的产生和发展具有重要意义。不断靠近纪实和求真是现代电影造型的突出特点和艺术优长之一。电影艺术主要派生于摄影机的摄录性,在无声电影时期,电影造型的主要手段是画面,声音、色彩的加入和技术的进步使现代电影具有更强大的记录复制和再现现实的功能,电影的影像也因此能够对现实世界的物质进行复原。尽管这种复现不是实体本身,但它具有强烈的逼真性,即巴赞与克拉考尔所说的"照相性",这种逼真性和照相性成为现代电影极为突出的特点。第四代导演引介和接受纪实美学,他们注重影像

"形"的表现,通过造型手段把握和表现被拍摄对象的形状、质感、色彩、动作以及时间和空间的特征,追求影像的逼真性、记录性,真实、自然地反映了社会生活和现实人生。

在经历了形式美学阶段和真实美学阶段后,第四代导演着意探索声音的表意功能,"使电影画面拥有一种比简单地再现(生活)更有效的价值"①。比如影片《乡音》就较早地在利用音响开拓画外空间方面取得了成功,片中远远传来的火车声、建筑工地上的号子声、榨油房的木头撞击声相互交织,构成了一个广阔的画外空间。1984年,吴贻弓在影片《姐姐》中着力探索"运用造型手段的力量来突出地表达人的力量"②,他极其注重拓展音响的表现力,利用音响推动情节发展、进行转场、展现人物心理活动、渲染氛围,在电影音响的表意方面进行了大胆的探索。如影片片头,伴随着画外音出现了戈壁滩的远景,沙漠中饱受风沙摧残的植物的特写交替展现,接着镜头定格在植物特写,枪声、冲锋号声、厮杀声、马鸣声不绝于耳,声音渐渐由强变弱,直至消失。在这里,导演没有运用闪回展现具体的人物和惨烈的战况,仅运用音响对敌我双方激烈的交锋进行艺术化的展现,开拓了音响的画外空间及其表现力。片中多次展现姐姐遭受精神和肉体上的磨难时,耳边都会响起军号声、报数声、行军声等音响,导演充分使用声画对位的艺术处理手段,把对战争和对部队生活的写实性回忆转化为姐姐的记忆、联想和幻觉,巧妙地从现实空间扩展到人物的精神空间。影片《姐姐》对声音造型的大胆追求,成为第四代导演纪实美学阶段的终结和走向影像美学阶段的开端。

在1984—1987年出现的《海滩》《良家妇女》《湘女萧萧》《青春祭》《老井》《孙中山》《人·鬼·情》等一批影片在影像造型方面也都有自己的独特之处,达到了较高的艺术水准。《良家妇女》(图4-3)的整体造型以石

① 吴贻弓:《要相信银幕形象本身的感染力》,《电影文化》1983年3期。
② 吴贻弓:《留在河西走廊上的信念》,《上影画报》1983年第2期。

头为主,这些石头的影像造型不仅代表着年代的久远和古朴,而且象征着古老的风俗传统对自然人性的沉重压抑。因此,有人赞誉《良家妇女》片中的石头与《黄土地》中的黄土是中国新时期探索性电影中造型把握方面的"双璧"。

有学者认为,"丁荫楠是第四代导演影像风格和造型意识的唯一系统的阐述者"①。在拍摄《春雨潇潇》(图4-4)时,他利用"清明时节雨纷纷"的影像表达,传递了人们对总理的哀思和时代整体的迷惘心理,从而契合和强化影片抒情正剧的美学风格。

图4-3 《良家妇女》海报

他说:"春雨潇潇隐喻着愁情哀诉,又孕育着万物生机,和剧本的主题、情节、政治背景呼应,构成一幅富有形象寓意的抒情画面。"随着对电影认识的不断深入,丁荫楠明确提出了"导摄美术三位一体的设想,目的是通过彼此的密切合作实现电影艺术的造型本质",强调"电影既然是独具一格的声画思维的特质,那么不论声音造型还是画面造型,都应该成为导演构思的主导"②。在拍摄《孙中山》时,他首先确立了全片的"镜头构成原则"和"造型总体构思原则",把空间结构和节奏作为分镜头的两大要素,通过不同空间的造型力量把全片组成一曲"造型交响乐"。在影片《周恩来》开拍之

图4-4 《春雨潇潇》海报

① 李道新:《中国电影史学建构》,中国广播电视出版社2004年版,第286页。
② 丁荫楠:《电影不断被我认识》,《当代电影》1985年第2期。

前,他又提出了"强调电影诗化"和"强调造型叙事"的总体设想。这些影片都成功地实现了以空间造型进入创作的艺术创新。

如果说评定第四代电影在叙事变革上的突破要与之前的传统电影相比较,那么寻找第四代电影在造型上的美学特点就要与紧随其后的第五代电影对比而论。有学者指出:"从第四代导演开始的新时期电影的美学追求的一个重要方面,是对银幕视觉造型和象征写意功能的强化。就这一点而言,第五代导演是深深受惠于第四代导演的。这两者之间美学风格的延续性是相当明显的。"① 应该说这种评价是公正的,也是符合历史事实的。对比而言,第四代电影中的造型有两个较为突出的特点,一是纪实性造型与写意性造型风格都有突出表现,二是造型与叙事相结合。

第二节 从纪实走向写意

第四代导演凭借对电影的独特理解快速跃入了一个影像美学的新阶段。他们逐步在镜头语言上融合了长镜头和蒙太奇,在美学层面上融合了西方的纪实与东方的表意,注重挖掘影像造型的深层意蕴,形成了独特的写意性造型风格,从而在完成纪实"补课"的同时,也实现了对纪实的"超越"。

巴赞曾经提出,"现实是电影艺术的渐近线"。我们可以进一步为电影艺术特性的发挥明确一个区域,这个区域的两极就是"物质现实的复原"的逼真性、纪实性和"电影作为一种艺术"的假定性、表现性。在这两极之间,可以把电影造型风格大体上分为三种:纪实的、写意的和表现的。所谓纪实性造型就是对被摄对象的外部特征(形色、结构、声音)及其在时间中的具体运动进行冷静、客观的再现与揭示,使银幕上的事件对象

① 陈旭光:《当代中国影视文化研究》,北京大学出版社2004年版,第132页。

具有逼真性、复制感。如果说纪实性造型风格强调的是物象的客观性,那么写意性造型风格更注重艺术家主体意识的渗透,其美学特征主要表现为在画面、镜头、声音等造型手段中加入浓郁的主体色彩,使这些影像造型不仅可以记载情节发展,而且成为导演表达个人情感意念的词汇,同时通过影像造型营造出"象外之象"的深邃意蕴。

作为巴赞纪实美学的引介者和实践者,第四代导演大量借鉴使用了纪实美学手法,拍摄出了《沙鸥》《邻居》《见习律师》《逆光》《都市里的村庄》等一大批具有纪实性造型风格的影片。这些影片的纪实性造型风格也构成了人们对第四代电影的整体印象,它几乎是人们对第四代电影最集中甚至是唯一的认识,也代表着对第四代电影的总体评价。但是,不可忽略的是,第四代导演在1984—1987年拍摄的《良家妇女》《青春祭》《孙中山》《人·鬼·情》等影片大都鲜明地体现出写意性造型风格。因此,对第四代电影造型风格的认识不应仅仅局限于纪实,无论是纪实性造型风格还是"真与美的结合"都不能完整地概括第四代电影的造型特点。

从第四代导演电影的整体来看,纪实和写意是两种同等重要的造型风格,两者之间呈现出明显的阶段性和内在的美学联系。

作为一种现代电影观念,纪实美学对电影本体的发掘是深刻的,但过于强调摄影机的客观性,过多追求电影影像造型的逼真性、纪实性,就会忽略电影独特的艺术手段——蒙太奇和电影影像造型的寓意功能、象征功能。这种失误在克拉考尔的身上表现得最为明显,他坚定地认为:"电影所摄取的是事物的表层。一部影片愈少直接接触内心生活、意识形态和心灵问题,它就愈富于电影性。"[1]他的观点显示了对电影技术性能的迷恋,而无视电影作为一种艺术对现实生活的自由选择、加工和创造。

纪实性影像造型只是现代电影造型的一种而不是全部美学特点,随

[1] [德]齐格弗里德·克拉考尔:《电影的本性——物质现实的复原》,邵牧君译,中国电影出版社1993年版,第5页。

着时代发展,第四代导演越来越多地意识到纪实美学无论是在理论上还是在创作上都只是一个流派,而中国电影的发展应该是风格多样、丰富多彩的。张暖忻曾深有感触地说:"我们现在还未真正懂得电影,电影的观念还未真正开放。电影在各人手里是千姿百态的,功能也无穷无尽,光用纪实性、抒情性或某个单一的什么性都无法概括。"①

事实上,中国文艺抒情写意的美学传统,加之第四代导演个人气质中存在的理想、浪漫的一面,使他们从来没有拘泥于完全意义上的"物质现实的复原",他们总是试图为纪实影像加入诗性的、写意的内容,追求发挥影像造型在营造氛围、传达言外之意方面的功能和审美价值。

图4-5 《沙鸥》中的"圆明园废墟"段落

蔡师勇很早就敏感地发现了《沙鸥》对纪实美学的偏离,他认为《沙鸥》是"一部抒情性、哲理性和纪实性相结合的作品"②。该片最为人称道的是"圆明园废墟"一场(图4-5),这个镜头段落出现在沙鸥比赛失败、未婚夫又不幸牺牲之后,是影片情感、视觉、的高潮,其艺术目的是表达沙鸥在精神上遭到毁灭性挫折后,从民族精神和自我内心寻求一种重新振作的力量。张暖忻说,这个镜头段落的造型得益于日本画家东山魁夷一幅画的启发,她在构思时就出现了像画作《废墟的幻想》中那种难以用语言形容的一种深邃、纯属精神升华的感觉,它将由充满东方色彩的古建筑轮廓,由演员默默无言伫立的身影,由意味悠远而含蓄深沉的音乐和响彻天空的画外音,以及镜头徐缓的、大幅度的移动来构成。

① 叶舟:《探索,还只是开始——与张暖忻对话》,《电影新作》1987年第3期。
② 蔡师勇:《一次很有价值的探索——漫评影片〈沙鸥〉的编导艺术》,载于李陀:《〈沙鸥〉——从剧本到影片》,中国电影出版社1983年版,第276—289页。

我们还可以从长镜头的使用上看出第四代导演对纪实美学的偏离。不少第四代导演在使用长镜头时并非为了展现时空的真实完整，而是为了实现镜头的抒情功能。影片中沙鸥吃牛肉的段落给观众留下了深刻的印象，导演用了长镜头来表现她含着眼泪大口大口地吃牛肉的全过程，这个长镜头让现实生活的连续性展示在银幕上，更是细腻形象地表现沙鸥内心的感受。丁荫楠在拍摄《逆光》时把雨水打在灯柱上的镜头分别被剪辑成50尺和20尺加以比较，发现前者有诗意的感觉，而后者只有物象的感觉，他从中悟出镜头长度是能否准确传达情绪的关键，"镜头长到一定程度，便会产生画面以外的许多联想……如果再提高摄影机的格数，加上效果或音乐渲染，便又会增加观众的许多联想"①。可见，第四代导演对长镜头的理解和使用并非巴赞式的，而与费穆导演有几分相似，在费穆影片中，长镜头"不是对客观物质世界的观察和发现，只是一种完整而流动的感悟方式，所以它不是纪实，是表现，因而是诗性的"②。

对纪实美学手法的借鉴和对表达自我意识的强烈愿望，使第四代导演一方面最大限度地保证影像造型的逼真性，另一方面追求真实之外的更广阔的艺术天地，并最终实现了造型的逼真性与假定性的结合，影片《野山》就是最好的例证。

《野山》(图4-6)反映的是改革对人们心态的影响和带来的变化。导演颜学恕要求在视觉造型上有一种凝重厚实的真实感、力度感，为此，他经过严格筛选，选择陕西镇安县米粮乡作为拍摄外景地，"不仅仅在于借用这片自然天成的山峦村洼，更在于找到了一个可以按照一个偏僻山村的真实面貌来反映变革中的山村生活的真实环境"③。拍摄时间选择在冬天，白雪覆盖的鸡窝洼给人以冷峻、深沉的感觉；在光线选择上，尽量在真实的时间里去拍摄影片想展现的时空氛围，以呈现光效的自然效果；在

① 丁荫楠：《电影不断被我认识》，《当代电影》1985年第2期。
② 李少白：《影心探颐：电影历史与理论》，文化艺术出版社1991年版，第88页。
③ 米家庆：《〈野山〉摄影散记》，《电影艺术》1986年第6期。

图 4-6 《野山》海报

色彩选择上,避免使用过于鲜艳的色彩;在演员选择上,要求演员气质与角色基本吻合;等等。通过这些努力,该片在造型上既没有完全追求纪实性,也没有走向绘画性,而是达到了与农村生活的本来面貌相近或相似,呈现出一种真实、朴素的美感,实现了"追求真实性与倾向性的完美统一"①。

《野山》(图 4-7)中各种背景音响效果不仅是为了对故事发生的特定地点进行具体描绘,更是为了暗示和开拓画外空间。如在灰灰与禾禾在屋内饮酒聊天的镜头段落中,两个男人处于前景室内的暗处,桂兰在外面院子扫地,远处山峦静默。这个景深长镜头不仅展现了两个男人的对话,还有门外传来的牛叫声、远处山谷里的犬吠声、儿童的呼喊声,以及桂兰和山坡下一个看不见的过路人打招呼的声音,这些画外音完整地再现了鸡窝洼人家的真实生活。倪震对此极力褒扬,他认为"《野山》终于实现了这一点,从而使中国的电影摄像机真正得到了解放"②。

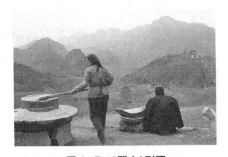

图 4-7 《野山》剧照

马尔丹在《电影语言》第一章中开宗明义地说:"画面是电影语言的基本元素。它是电影的原材料……它自身有着一种深刻的双重性,一方面,

① 颜学恕:《追求真实性与倾向性的完美统一》,《电影艺术参考资料》1985 年第 11 期。
② 倪震:《关于影片〈野山〉的通信》,《电影艺术》1986 年第 3 期。

它是一架准确、客观地重现它面前的现实的机器自动运转的结果;另一方面,这种活动又是根据导演的具体意图进行的。"①可以说,电影的每一种造型手段都体现出了深刻的双重性。作为一种艺术,电影不仅应该发挥影像造型的复制功能、记录功能,也要对现实物体的影像再现与艺术家的主观选择、加工相融合。第四代电影中"真与美相结合"的影像造型就体现了这种客观纪实与主体写意的深刻的双重性,这种"真与美相结合"不仅是对单纯写实性造型的美学超越,而且体现出第四代导演从纪实性造型风格逐渐走向写意性造型风格的美学发展。

从第四代导演的主观意识上和其代表性影片来看,他们都更注重在影像造型中渗透自我的主体意识和思想感情。谢飞认为,一部电影的"魂"最为重要。这个"魂"是什么呢?"说实在点,是未来影片所包含的深刻而又独特的思想、立意与完整而又新颖的艺术构思;说虚幻点,是艺术家自身最迷恋、最痴心追求的艺术情景。"②因此,第四代导演以强烈的主体意识介入影像造型,为声音、画面、镜头等造型手段赋予浓郁的个性色彩,形成了鲜明而独特的写意性造型风格。

苏联电影理论家格·巴·查希里扬在《银幕的造型世界》一书中指出:"电影里所有的一切——从选择拍摄角度到胶片显影,都无一不是人的思维活动的结果,而这一思维活动则必须服从于一定的艺术任务的处理。"③这句话可以作为我们解读第四代电影写意性造型风格的理论依据。在写意性造型风格的第四代电影中,镜头、画面、声音等造型手段已不仅仅是单纯记载情节发展,而是导演用以表达意念、情感、情绪的丰富词汇,这些富有张力的造型还包含着一定的思想内涵,营造出"象外之旨"的深邃意蕴。影片正是通过对富有视觉吸引力的影像造型的诗意展现,唤起了观众的丰富联想与心灵感悟。

① [法]马赛尔·马尔丹:《电影语言》,何振淦译,中国电影出版社1992年版,第1页。
② 谢飞:《〈我们的田野〉导演总结》,《电影通讯》1983年第10期。
③ 转引自郑国恩:《电影摄影造型基础》,中国电影出版社1992年版,第26页。

图4-8 《青春祭》剧照(李凤绪饰演李纯)

《青春祭》(图4-8)是第四代电影中写意性造型风格极为明确的一部作品。影片的开始是这样几组空镜头:翠绿的凤尾竹、斑驳的大青树、竹篱旁赶着牛群的老哑巴、像神话里老巫婆似的伢、一串串在火上烧烤的青蛙、挂在竹壁上的各式砍刀等。这些空镜头再现了李纯初到傣寨时看到的情景,也表现了她对新环境的新奇与恐惧。影片结尾的影像更是充满了写意性:凝固了的泥石流遗迹,悄然无声;秋草夕阳,一群白鹭在金灿、碧蓝的天空中展翅飞翔。画外主题歌《青青的野葡萄》轻柔地响起。这组镜头极富感染力地表达了导演对已逝青春的悼念、赞美,以及对未来的期待和坚定信念。片中还大量出现对歌、沐浴、赶街、丰收节、求神、葬仪等富有傣家风情的场面,并多次运用了雾、雨、黄昏、阴天等意境性自然氛围,给影片以诗一样的氛围和情调,使电影具有一种回忆的悠远与伤感的韵味。总之,全片的影像造型无不充满了写意色彩,委婉曲折地传达着人物的内心与情感世界,也传达出导演独特的思想。

在第四代电影中,《人·鬼·情》(图4-9)最为特别,它借助戏曲的假定性更加充分地发展了写意性造型风格。主人公秋芸生活在两个世界:一个是现实的人生世界,一个是舞台的艺术世界。为了拓展人物的精神空间,强化人物心灵困扰,片中对这两个世界的影像造型处理得风格迥异,人生世界是写实性的,舞台世界则是虚幻、写意的,两个世界的真与幻、

图4-9 《人·鬼·情》海报

美与丑、男与女、人与鬼构成了强烈对比。在虚实、阴阳的转化过渡时,导演采用了许多富于独创性的影像造型,对镜子和钟馗的意象运用达到了很高的艺术水准。影片在开头就通过化妆间的多面镜子制造出钟馗与秋芸的多次对视。钟馗的形象在全片中(片头字幕除外)总共出现了10次,除了两次现实舞台上的演出,其余均属梦幻性质的显现,他象征了温暖与安全,表达了秋芸内心渴望寻找男性保护的情感诉求。而结尾处秋芸与钟馗的对话更是意味深长,这不仅是人"鬼"之间展开的一场对话,也是秋芸和另一个自我的对话。此外,该片把钟馗脸谱上的红、白、黑三种色彩扩大为整部影片的色彩造型基调,营造出了一种浓烈和苍凉的气氛。

对写意性造型风格的追求使第四代影片的影像世界变得丰富而独特。中国电影从一开始就较多受到普多夫金的连接蒙太奇而非爱森斯坦的思想蒙太奇的观念影响,除了吴永刚的《浪淘沙》、费穆的《小城之春》、水华的《林家铺子》等少数几部杰作,中国电影大多停留在用镜头讲故事的层面,并不注重突出影像的"言外之意"。而在"十七年"的一些影片中,隐喻性影像因注入了强烈的政治理性因素而变得公式化、概念化,如"角色心情愉快,一定来个盛开的花朵镜头;某人得到自由,就接个鸽群飞翔;英雄牺牲了,下面准是个遒劲的苍松,再不就是个屹立在海涛中的岩石的镜头"[①]。相比之下,第四代导演从自己的艺术积累和对生活的独特感受出发,找到了丰富的具有写意和象征意味的影像造型。如在《乡音》和《哦,香雪》两部影片中,火车成为现代文明的象征;《老井》中那块万世流芳的石碑既象征着中华民族千百年来沉重的生存苦难,也表现了对坚韧顽强、不懈斗争的民族精神的礼赞。

第四代电影的写意性造型风格是符合现代电影的美学特点的,现代电影更强调电影造型渗透了人的主体意识和思想感情,是向观众传达电

[①] 张骏祥:《关于电影的特殊表现手段》,载于罗艺军主编:《20世纪中国电影理论文选》(上),中国电影出版社2003年版,第400页。

影思想内涵和哲理意蕴的最好媒介。20世纪50年代,瑞典导演伯格曼在影片《第七封印》中通过大量具有宗教色彩和象征意义的影像造型,表现了对世界的哲学性思考,取得了震撼人心的艺术效果。此后,对影像写意和表现功能的挖掘成为现代电影造型的追求方向。第四代导演追求镜头和画面的艺术表现能力,他们的写意性造型不仅基于影像的记录与再现功能,而且充分发挥了影像造型的揭示功能、写意功能,他们影片中的不少镜头画面都起到了抒发情感、渲染气氛、升华意境、表达哲理思想的艺术功效。

第四代导演还通过广泛运用主题音乐或主题曲增强影片的主观抒情性。《小花》的插曲《妹妹找哥泪花流》唱出了亲人的悲欢离合;《小街》中的《妈妈给我一首歌》表达出主人公对美好生活的向往;《巴山夜雨》中的《蒲公英之歌》唤起了观众对小英子孤身流浪的无限同情;《城南旧事》片中主题曲共响起七次,增加了全片的怀旧与伤感色彩,有助于形成淡雅、隽永的诗意风格;《我们的田野》的最初拍摄动力就来自这首同名歌曲,导演还特别安排了一场戏,让青年们深情地唱起这首50年代广为流传的歌曲,并用它贯穿全片,以表达青春的反思和对理想信念的呼唤;《红衣少女》中用一首童声合唱的校园歌曲表达出安然等一代中学生的纯洁心灵;《青春祭》的音乐则充满傣族风情,主题歌《青青的野葡萄》三次响起表现出李纯对青春的怅惘和怀恋;就连以纪实性著称的《见习律师》中也三次插入钢琴曲《四季风》,表达了"文革"后一代青年告别昨天、憧憬明天的美好希望……这些都让第四代影片具有浓郁的浪漫抒情气息,而滕文骥电影中从对音乐的艺术使用到音乐片的拍摄,更值得研究。

第三节　造型及其与叙事的结合

有评论家对比发现,第四代导演喜欢采用江南城镇、烟雨霏霏的环境

氛围，以此形成哀婉、感伤的诗意风格，而第五代导演偏爱粗犷、荒凉、雄奇的影像造型。事实上，如果把《良家妇女》《青春祭》《孙中山》《人·鬼·情》等第四代电影与《黄土地》《一个和八个》《盗马贼》等第五代电影加以对比，可以看出，除了视觉影像方面的不同审美偏好，第五代导演在影像造型上的用力程度远远胜过对故事的叙述和对人物的刻画，致使他们早期的艺术探索无法继续，在经历转型后恢复了对叙事的依赖，"造型凸显的特点仍在创作中延续，但早已不似当年锐利"①。而第四代导演对影像造型的认识始终是以叙事为出发点，他们从不片面强调和突出电影的影像造型，而是注重把电影造型与叙事、人物塑造、思想表达等有机结合起来。这种将造型与叙事密切结合的做法也造就了第四代导演平实稳健的美学姿态，而这种"既看得见又看不见"②、不露斧凿痕迹的风格正是第四代导演的艺术追求。

从整体上看，第四代导演主要通过三种卓有成效的方式实现造型与叙事的密切结合。

首先，第四代电影注重用整体性影像造型表现故事发生的时代气氛、自然环境和地方风情，其艺术策略主要是再现不同季节、不同气候下的自然环境，含蓄地表现和烘托事件的时代和社会氛围，为影片的整体叙事设置背景，定下"调子"。

谢飞是极为注重展现地域风貌和自然景物的一位导演。《在我们的田野》中，他以北大荒辽阔的绿色田野和挺拔洁白的白桦林作为影片视觉造型的核心，把北大荒四季的不同景色与情节发展结合起来，茫茫的草原和麦田不仅作为故事发生的背景，而且构成影片中不可缺少的华彩段落。比如，知青们初来北大荒时在美丽的白桦林捕捉小松鼠的一幕充满欢乐的青春气息，在天寒地冻的旷野里，他们激情满怀地围坐在篝火边作诗、

① 赵宁宇：《第五代的"新"现实主义》，《电影艺术》2002年第6期。
② 吴贻弓：《风雨同舟 灵犀相通——〈巴山夜雨〉导演札记》，载于王人殷主编：《灯火阑珊·吴贻弓研究文集》，中国电影出版社2002年版，第84页。

歌唱,这片土地成了知青们生命激情和理想追求的见证。拍摄《湘女萧萧》时,谢飞更是在视觉造型上花费了很多心思,片中郁郁葱葱的青山绿水、层层叠叠的青瓦屋脊、漆黑封闭的木板村舍、布满阴影的屋檐,在色调、构图、造型上形成对比,形成了浓郁淳朴的湘西风韵,也抚慰和化解了萧萧的苦难与恩怨,帮助导演讲述了一个苦难中又有温情的故事。

在影片的叙事进程中,第四代导演还经常插入一些具有抒情色彩和象征意义的景物镜头,这些影片中的自然风貌会使观众产生强烈的视觉愉悦,展现了电影影像造型的审美价值。但是,这些影像造型不仅是单纯的拍摄风景,而是与叙事密切结合,推进叙事的发展。比如,《红衣少女》专门安排了安然与同学去白洋淀划船一段,目的在于以纯净的湖水、美丽的自然风光侧面衬托安然不受世俗思想污染的纯洁美好的心灵,为后面"选举三好学生"的情节进行了铺垫。而《香魂女》中,香二嫂在最悲伤的时候选择划船来到芦苇荡,为自己不幸的命运大哭一场,在夜色中,她和媳妇环环在湖边展开了一场真诚的谈话,平静的白洋淀湖水映照着两代女性的辛酸和委屈,成为她们倾诉情感的寄托。这些情节与自然风景的交融,体现出第四代导演温柔敦厚、余味绵长的影像造型风格。

图 4-10 《哦,香雪》海报

第四代导演也尝试在自己的电影中加入一些民俗段落,如《一个生者对死者的访问》中的秦始皇兵马俑,《阙里人家》中的孔林拜祭,《青春祭》中杀牛祈求人畜兴旺的农业祭祀场面和伢的丧事,《哦,香雪》(图 4-10)中大段貌似不相关的收花椒、擀毡和收柿子等山区特有的劳动场面交替出现。吴天明导演的电影中也经常出现富有西部民俗风情的婚丧嫁娶等镜头画面,如《人生》中有长达 8 分钟的巧珍出嫁的喜庆场面,《老井》中出现了旺泉爹和亮公子的两次葬礼场景。不过,第四代导演并非完全从造

型的角度来描写这些民俗,而是注重将其融入叙事,体现出他们将造型与叙事相结合的艺术追求。

其次,第四代导演的电影擅长在叙事的线性进展中利用影像造型着重展示人物的情感活动、情绪状态,以鲜明的视觉影像再现人物的心情及深藏于内的心理体验,从而使情节与情绪、叙事与造型密切结合。

比如《湘女萧萧》中,萧萧和花狗在碾坊相遇时,为了充分表现萧萧此时的内心状态,影片充分调动视听造型手段,用沉闷的雷雨、轰响的石磨、激涌的水流渲染出焦灼、烦闷、躁动不安的气氛,烘托出萧萧性欲的觉醒。传记片《孙中山》(图4-11)更是体现了这一特点,在谈到全片的总体造型构思时,导演丁荫楠说:"有的电影美学家曾把一部影片分成情节部和情绪部,情节的发展

图4-11 《孙中山》剧照

即引出情绪的抒发,这两者虽各为主次,是因果关系。而我们在这里所提倡的,是虚与实集于一个镜头之中,一组镜头之中……是虚中有实,实中有虚,情节与情绪结合为一个整体。"①因此,影片从表现孙中山一生中的几次心理转折出发,寻找造型元素,设计出了具有强烈情绪冲击力的镜头画面,使历史叙事与主人公内心的影像造型结合在一起。在影片结尾,情节内容是孙中山应邀北上,在前门火车站广场受到十多万民众的欢迎。导演在影像造型处理上以白色为基调,无数民众手中挥动的小旗是白色的,竖立的超大条幅是白色的,孙中山的衣着也是白色的,形成一片白色的海洋。这种色彩造型不仅展现了欢送场面的盛大,而且让观众对孙中山先生高尚、纯洁的人格肃然起敬,并深深地感受到他作为一个革命先行者置身于万千民众时内心的悲凉和孤独。

对一部电影而言,优秀的影像造型不是孤立于叙事的,而要自然贴

① 丁荫楠:《〈孙中山〉影片制作构想的美学原则》,《当代电影》1986年第5期。

切,富有美感。因此,第四代导演在创作时总是谨慎地选择具有象征色彩的影像造型,使之自然贴切地融于叙事。

与影像的记录和再现功能相比,第四代导演关注的是影像造型所具备的直观、动态的视觉美感。不过,他们更关注镜头画面中隐藏的象征意义,关注影像造型背后那些无法言说的韵味,这些故事性无法涵盖的内容被符号学家称之为"超话语性"。早期电影导演曾利用影像的"超话语性"创造出了很多著名的影像段落。《党同伐异》将著名诗人惠特曼的诗句"摇篮不定的摇摆,把历史和将来连成一线"呈现为一个摇篮的视觉影像,这个摇篮的形象重复出现在四个故事的开头,暗喻着人类应该像童年时期一样纯真美好、平等友爱。《战舰波将金号》把躺着的狮子、吼叫的狮子、前足跃起的狮子三个影像剪接在一起,暗喻人民奋起抗击时所产生的不可战胜的力量。然而,电影导演在借助隐喻性形象表达对世界的深刻思考和理性认识的同时,也显示出艺术的危机——如果过分依赖隐喻,使影片的叙事成为隐喻的附属物,必然会打破叙事与造型的和谐统一,使电影变成一堆晦涩难懂的镜头碎片。因此,美国电影学家斯坦利·梭罗门说:"电影比诗歌更慎重地选择隐喻,因为电影中的实际形象是实际的和可见的,诗歌中的视觉形象却是想象的。"[1]

第四代导演也常常运用隐喻和象征的手法表达自己对现实和历史的思考与感受,如《巴山夜雨》以一艘行进的船暗喻在"文革"风浪中的整个国家等。为了避免隐喻形象的突兀、直白和牵强做作,第四代导演逐渐开始谨慎选择具有"言外之意"的影像,使之自然而然、不露痕迹地融入叙事进程,实现造型与叙事的结合。

拍摄《乡音》时,胡炳榴开始有意识地远离思想图解式的影像,转而寻找更为自然贴切的影像造型,把构成隐喻和象征色彩的声音、画面以一种润物无声的方式融合在叙事中。影片有这样一个已经拍好却被剪掉的镜

[1] [美]斯坦利·梭罗门:《电影的观念》,齐宇、齐宙译,中国电影出版社1986年版,第360页。

头:陶春进行手术后,木生怅然若失地走在街上,到了一个拐弯处,他一抬头便看到街道对面的墙壁上有一幅人丹的广告,木生呆呆地看着那个"人"字。而在影片中多次出现的油坊木撞声和端洗脚盆等看似随意、寻常的影像,既是对人物日常生活细节的捕捉,又含蓄地表现出传统生活的闭塞、单调、缓慢和重复。《乡音》的多层次隐喻自然贴切,没有生涩剥离之感,借助这些隐喻性的影像造型,导演从容地完成了对封建伦理道德观念的批判和反思——这种批判不是剑拔弩张的,而是恬淡舒缓的。不过,《姐姐》《一个生者对死者的访问》等影片因为在影像造型的探索上走得过远,使造型的意义超出了叙事,因而遭到了观众的冷落(《姐姐》一片只卖出了30个拷贝)和评论家的指责。这也再次证明,导演在追求艺术探索和个人风格时,应注重风格化影像造型与流畅叙事的结合,这也是对电影作为大众传媒属性的清醒认知和尊重。

就影像自身而言,它是空间性而非叙事性的,是一种具有自身独立艺术价值的形象符号,但在一部电影中,每一个单独的镜头画画不仅是让人看见的物象,它还同时具有叙事和表意两种功能,既可以帮助观众理解叙事的发展过程,又可以承载特定的内涵。从电影的完整程度和表达效果而言,虚构的、时间性的叙事要与切实可见的空间性影像有机结合起来。美国电影批评家杰·马斯特说:"齐格弗里德·克拉考尔被人们最广泛接受和引用的论断之一是:电影在其摇篮时代就显示了它的两种潜在的趋向。一开始就有了卢米埃尔和梅里爱。"[①]在这里,卢米埃尔代表的是写实的倾向,梅里爱代表的是造型的倾向,而马斯特认为这两种倾向都必须与电影的叙事综合起来。

与隐喻相比,象征在本质上是双关的或模棱两可的,它可以在一个独立的画面中产生。对具有象征意义的镜头画面来说,它包含的哲理意蕴

① [美]杰·马斯特:《克拉考尔的两种倾向说与电影叙事的早期历史》,肖模译,载于张红军编:《电影与新方法》,中国广播电视出版社1992年版,第403页。

和超越自身的深层含义不是外在的,也不是依靠画面连接产生的,而是来自其本身。在运用到影片中时,隐喻只有与叙述相联系吻合才具有实际意义,隐喻脱离叙述范围后必须从另一面回到原来的叙述,而具有象征意义的镜头画面本身也属于影片的叙事元素。

电影中的象征一般表现为两个层次,一个是故事层面,一个是思想层面。在故事层面过多地使用象征也会因为给单纯的观影快感带来负累而引起观众的不快;使用思想层面的象征无疑会增强作品的思想性和哲理性,但过多使用也会造成影片晦涩难懂。随着艺术创作的丰富,第四代导演运用象征和隐喻的手法更加娴熟,他们善于通过这些对比强烈的影像造型表达深刻的"言外之意",而如何准确地把握影像造型象征的多与少、虚与实,这正是第四代导演一直反复探索的。

图 4-12 《海滩》剧照

影片《海滩》(图 4-12)中先后三次出现日出、日落时分老人、傻子与狗走在海滩上的画面,导演还有意为这些场景配上音乐,海滩,和海滩上的三个老人、木根,每次这种符号出现就有音乐,其他地方尽量不用或少用音乐。这些声音与画面共同突出了更深层的含义,象征着人与大海的世代抗争和千年不变的传统生活。由此,这三次场景被固定为一种写意符号,这种"符号的感觉多一点"①的做法使该片的象征陷入了空洞和抽象。影片《一个死者对生者的访问》中以塑料模特群、无头的人像石雕阵、东倒西歪的兵马俑堆、仓库中的英雄雕像这些带有荒诞、魔幻色彩的影像,凸显导演追问人性的深刻与犀利,但也使影片变得晦涩难懂。

① 参见焦雄屏:《风云际会——与当代中国电影对话》,台湾远流出版事业股份有限公司 1998 年版,第 214 页。在接受台湾影评人焦雄屏的采访时,滕文骥说:"《海滩》的象征意味很浓,这和影片的题材以及 82 年以后大量引进的符号学等电影理论有关。"

如果说这两部影片的象征过于少而虚,那么《良家妇女》(图4-13)的象征问题在于过多并且与现实生活混同。该片在开头和结尾用了11个对不同姿态的妇女石雕的特写,象征了几千年来中国女性受到的压迫。在影片中,大环境如古堡似的易家山石寨,以及

图4-13 《良家妇女》剧照

与这座石寨相关的石墙、石屋、石壁、石崖、石洞等,还有与人物活动环境相关的细部环境,如少伟家的石门、石阶,寨口的泰山石敢当、石匠铺,再加上石雕、石灯座、石陨等道具,所有这些影像造型构成一个明显的象征系统,传递出古老传统的沉重和对人性的压抑。片中有意设计了一个疯女人的角色,还安排了她与杏仙的三次直接接触(没有一句台词,多半是大特写半边脸的对视)。最后疯女人沉潭而死,她的悲剧结局也预示着杏仙未来的命运。黄健中解释说:"这三次见面可以说疯子是介入到了生活,但她仍然是一个符号,是杏仙精神世界里的一个红色信号的符号。"①但这并不能很好地解释他在这一处理上的失误。一位专家曾尖锐地指出:"既是象征,就应一虚到底,为何又时虚时实,甚至让她与杏仙一道介入人生。"②

毋庸讳言,第四代导演的电影在影像造型方面还有一定的艺术缺憾。与《黄土地》《一个和八个》等第五代影片相比,第四代导演的造型处理还比较常规,甚至流于普通,缺乏力度,这也是造成第四代导演在强调影像造型上的贡献被忽视的一大原因。以对黄土高原的拍摄为例,《黄土地》的第一个镜头是俯拍落日时分黄土高原的大全景,画面中的千沟万壑都

① 黄健中:《〈良家妇女〉:性的魅力与浪漫气息》,载于黄健中:《风急天高——我的20年电影导演生涯》,作家出版社2001年版,第68页。
② 《〈良家妇女〉座谈会发言摘登》,《当代电影》1985年第6期。

庄严地沉默着,每一个观众都能明显感觉到造型的独立性和巨大的艺术表现力。而在《人生》《黄河谣》等第四代电影中,同样展现黄土高原的影像却很少能让人感受到如此强烈的视觉冲击。但不可否认的是,第四代导演对叙事和造型的结合与平衡,既是对传统戏剧式电影的扬弃,也体现了现代电影在影像造型上的艺术特点,他们的探索和创作也为过度视觉化、娱乐化的现代电影提供了一种难能可贵的艺术参照。

21世纪是一个视觉文化的时代,电影需要通过富有创新、与众不同的影像造型给观众带来各种视觉冲击和新鲜体验,但20世纪90年代以后,中国电影陷入一味追求高投入、大制作、大场面来营造视觉奇观、视觉盛宴的艺术误区。正如一些评论家指出的那样,"近20年来在第五代电影的影响和国外进口大片的培养下……中国电影的整体观念的发展变化是影像方面观念的加强更新远远超出了叙事,造成了两者之间的失衡"①。在这一语境下,第四代导演的电影无疑能让我们收获有益而深刻的启示,使我们更加清晰地认识到,现代电影的创建不仅依靠高科技等技术手段和影像的冲击力,更在于影像与叙事的完美结合以及思想内涵的自觉传达。

① 胡克:《走向专业化的起点》,《当代电影》2002年第5期。

第 五 章
影响与选择：第四代导演的美学资源

作为一种舶来的艺术形式，中国电影的发展一直伴随着与世界各国电影的交流。新中国成立后，由于意识形态和冷战的原因，好莱坞电影和文化受到了摒弃，苏联电影成为中国电影人学习和效仿的主要对象，中国电影失去了与欧美等世界主流电影交流和学习的机会，导致了与世界电影发展潮流的脱节。而在此期间，意大利新现实主义电影、法国新浪潮电影相继出现，从根本上改变了世界电影的艺术面貌。"文革"结束，中西文化开始了继"五四"以后又一次全方位的交流碰撞。在这个民族与世界、传统与现代相互交汇的历史时期，借鉴丰富而多维的现代电影，迅速缩短中国电影与世界电影的艺术差距，成为中国电影界的当务之急。

前文从启蒙精神、叙事变革、影像造型三个方面具体描述了第四代导演所追求和创建的现代电影的基本形态。那么，有哪些因素使他们建构的现代电影呈现出这样的形态呢？笔者认为，对欧洲现代电影的借鉴和对中国美学传统的创造性继承，是第四代导演不可缺少的美学资源。作为承上启下的一代电影人，第四代导演逐步借鉴了欧洲现代电影中的电影语言形式和影像本体观念，同时注重从民族传统艺术与美学精神中汲取艺术营养，从而创建出反映时代精神和社会生活，具有浓郁民族美学风格的中国现代电影。

第一节　对巴赞纪实美学的借鉴与"误读"

第四代导演认为,为了加快电影语言现代化的步伐,必须大胆吸收西方现代电影中一切有益的东西,做到洋为中用。因此,第四代导演对电影语言现代化的追求与对西方现代电影的借鉴是密不可分的。由于借鉴对象的前后变化,第四代导演对电影语言现代化的追求也呈现出两个明显不同的阶段:第一阶段主要体现为对意识流电影语言技巧的大胆使用和积极尝试;第二阶段主要是对长镜头、实景拍摄等一系列纪实美学手法的全面使用。

从第四代导演生活、学习的时代背景来看,他们受到了苏联电影的深刻影响。相关数据显示,1949—1957年,中国先后翻译苏联电影的各种论述和资料2 400多万字,出版图书175种,译制苏联影片206部,这些都构成了第四代导演学习和感受电影的时代环境。而他们在电影学院期间所用的教材,基本上都是苏联20世纪五六十年代的电影理论,观摩和借鉴的是普多夫金、爱森斯坦、杜甫仁科等苏联著名导演的影片。"文革"后期,第四代导演有了与欧洲现代电影更大范围的接触,如张暖忻多次提到《罗马11时》《马蒂事件》,黄健中视为教科书的《八部半》《广岛之恋》等,这些影片以其新颖多变的技巧手法和深刻的思想意蕴,深深震撼了第四代导演的内心,使他们感受到现代电影的巨大变革。于是,第四代导演把这些欧洲现代电影当作样本和参照,对其进行了多次的精心观摩和全方位的学习和借鉴。

最先引发第四代导演思想震动的是意识流电影。"文革"过后,《野草莓》《广岛之恋》《去年在马里昂巴德》《八部半》《伊万的童年》等影片作为内参片、资料片相继进入第四代导演的视野,这些影片中的时空交错、闪回、内心独白、梦境、幻觉等电影语言技巧给第四代导演带来了现代电影

语言的直观感受,引起了他们模仿的冲动,因此他们在 1979—1982 年拍摄的不少影片都不同程度地借鉴了意识流电影的语言技巧,《小花》《苦恼人的笑》等都是明显的例证。

意识流电影是在意识流小说的影响下产生的,它注重在银幕上表现人的非理性、潜意识的直觉活动。20 世纪 60 年代,法国新小说派开始把意识流手法引入电影。瑞典导演英格玛·伯格曼的《野草莓》被视为最早、最成熟的意识流电影;法国"左岸派"导演阿伦·雷乃的《广岛之恋》《去年在马里昂巴德》、意大利导演费里尼的《八部半》,也都是意识流电影的代表性作品。在第四代导演看来,意识流电影是一种具有现代精神气质的电影,一种在表现内容、电影语言上都迥然不同于传统电影的现代电影,一种具有内心化、电影化美学特征的现代电影,它们表现出来的种种现代电影艺术特质都深深吸引和打动了第四代导演。

第四代导演为什么要积极学习借鉴意识流电影呢? 其根本原因并非他们对意识流电影所依据的西方哲学观念的赞同,而是意识流电影对人物内心和精神世界的深入表现与第四代导演抒写人情、人性的艺术需要互相吻合。与传统电影相比,第四代导演对人的关注和表现并没有停留在对人物性格、命运的描述上,而是希望深入表现人的内心和精神世界。因此,他们首先借鉴了意识流电影中的时空交错、闪回等现代电影语言,把人的情绪波动、情感变化、梦境和幻觉等深层的意识活动都呈现为鲜明生动的视觉形象,这些都是对中国电影人物塑造的丰富和发展。其次,第四代导演希望通过对意识流电影的借鉴确立中国电影的影像本体,黄健中就指出,意识流电影"使电影恢复了它真正的性质,那就是一种形象艺术的性质……就此而论,'意识流'影片是值得我们学习的"[①]。

第四代导演借鉴意识流电影的突出表现是学习其电影语言技巧,他

[①] 黄健中:《电影应该电影化》,载于黄健中:《风急天高——我的 20 年电影导演生涯》,作家出版社 2001 年版,第 168 页。

们打破了戏剧式电影的时空限制，采用多时空、多场景相互交错的叙事结构，并大量使用闪回、内心独白、梦境和幻觉等意识流电影的技巧手法，表现出对现代电影的热切追求和大胆尝试。

中国早期电影注重讲述经历曲折离奇的故事，20世纪30年代以后，一些进步电影开始注重塑造人物性格，关注人物命运。在意识流电影的影响下，第四代电影再次出现了表现对象和艺术重心的转移。在处理剧本时，第四代导演极力排斥、剔除那些过于巧合的情节和过于强烈的戏剧冲突，把艺术重心落在表现人物的内心世界和情绪变化上。例如，《沙鸥》用近500个镜头专门展示人物情感，描写生活细节，其中，登山队长向沙鸥讲述沈大威牺牲的情节仅用5个镜头一掠而过，而对沙鸥的反应和心理描写却多达60多个镜头，近一千尺胶片（约占全剧的八分之一）。以人物情绪和心理变化为线索来结构影片也是第四代导演常用的艺术手段，杨延晋曾说，《小街》不是情节片，"它所依赖的是人物心理情绪的跌宕，由此来展开剧情，所以我们曾杜撰了一个词，称它为'情绪片'"[1]。

对第四代导演借鉴意识流电影所取得的艺术成绩，评论家一直有不同看法。有人认为，第四代电影大量的技巧借鉴已经造成了影坛的"意识流"，而郑雪来则认为这些最多只能说是不同程度地采用了意识流的梦境、幻觉等手法，甚至像《小花》那样时空跳跃厉害的影片也难以称为意识流[2]。应该说，郑雪来的判断是正确的，第四代导演与西方意识流电影创作者的哲学观念有根本区别，参与社会、批评和改造社会的使命感和导演自我的在场和理性精神始终伴随着他们的艺术创作，因而他们并没有拍摄出完全非理性的和完全表现直觉和潜意识的意识流电影。即使是在艺术形式层面的借鉴上，第四代导演也没有完全照搬意识流电影，他们的影

[1] 杨延晋、吴天忍：《探索与追求——〈小街〉艺术总结》，载于文化部电影局《电影通讯》编辑室、中国电影出版社本国电影编辑室合编：《电影导演的探索2》，中国电影出版社1983年版，第369页。

[2] 郑雪来：《电影学论稿》，中国电影出版社1986年版，第158页。

片大都有一个情节框架,其情节前后顺序的错乱和时空的交错是在理性的控制下剪接而成的,人物的意识流动也始终置于理性的引导之下,其逻辑行程清晰可见,而不像西方意识流电影那样扑朔迷离、晦涩难懂。此外,还应该看到,在抒情写意美学传统的影响下,第四代导演在借鉴意识流电影语言技巧时尽可能地符合本民族传统的欣赏习惯,有的甚至具有传统的审美情趣,对于这一点,本书另有论述。

第四代导演借鉴意识流电影对创建中国现代电影颇具意义。第四代导演借鉴的时空交叉、闪回、梦境、幻觉等意识流电影的技巧,极大地改变了中国传统电影语言陈旧落后的艺术面貌。不过,意识流电影的意义不仅表现在技巧语言上,它包含的现代精神更有助于第四代导演现代意识的形成和深化。在题材领域和表现对象上,意识流电影转向了对人的主观世界寻幽入微的开掘,深化了对人自身及其丰富复杂的精神世界的认识与表现。通过对意识流电影的借鉴,第四代导演冲破了传统电影的机械反映论,把镜头对准了人和人的心灵以及情感世界,对人情、人性的抒写,对人内心和精神世界的体察、挖掘,都使第四代电影具有了浓郁的人学色彩和现代价值。

从对技巧的迷恋和"文革"伤痕的阴影中挣脱出来后,第四代导演越发自觉而迫切地寻找着电影的出路,而从整个世界电影的发展来看,"如果说所谓的'现代电影观念'是指第二次世界大战后出现的对电影艺术特性的新看法的话,那么巴赞无疑是它在理论上的唯一代表"[①]。1958年,巴赞出版了他的《电影是什么》一书,集中阐发了自己的主要电影理论观点。他从摄影机的照相本性出发,认为电影影像与现实之间具有实际同一性,这种摄影影像本体论要求电影客观忠实地记录现实。为了做到客观真实,巴赞提倡运用一个有独立意义的长镜头,保持现实时空的完整性

[①] 邵牧君:《电影美学随想纪要》,载于罗艺军主编:《中国电影理论文选》(下册),文化艺术出版社1992年版,第167页。

和生活自身的多义性、含蓄性，使观众能够自由地选择观看对象，并对画面意义进行自我思考、判断。巴赞主张利用长镜头手法，反对蒙太奇手法对现实时空的人为分切和组接，反对对观众的思想教育和灌输，因而他的纪实美学又被称为长镜头理论。巴赞极力推崇意大利新现实主义电影，他曾分析德·西卡的《偷自行车的人》、维斯康蒂的《大地在波动》、柴伐梯尼的《温别尔托·D》（又译《风烛泪》）等影片，为自己的纪实美学寻找例证。1960年，德国电影理论家克拉考尔的《电影的本性——物质现实的复原》一书出版，更是把电影的照相性和记录性推向极端。

巴赞和克拉考尔的纪实美学在20世纪五六十年代产生过世界性的影响，他们著作的部分章节在60年代曾被译入中国，但在那个特殊的时代背景下没有产生什么反应。1979年，新时期电影经过了两三年的徘徊开始逐渐觉醒，电影界迅速走过技巧上求新、求变的阶段，为了彻底清除"文革"电影的"假大空"，呼吁现实主义的回归，国内开始引进巴赞和克拉考尔的纪实美学理论。当时巴赞的论文翻译到国内的不过六七篇，但在数年之内先后出现的评介纪实美学和长镜头理论的文章已达数十篇之多，其中就包括李陀和张暖忻的《谈电影语言的现代化》。这篇文章首先批评了中国电影语言的陈旧现状，随后对世界电影史上的语言变革进行粗略回顾，梳理了西方现代电影在语言探索上的四个新趋势，其中之一就是巴赞的纪实美学和长镜头理论对蒙太奇理论的突破。巴赞电影理论的书籍尚未被翻译引进，此文的许多思考还仅限于对参考片和"内参片"的体会，文中写道："由于资料的缺乏，要对这一理论进行全面的研究和探讨是困难的。"[1]此时，第四代导演从技巧试验的迷恋中挣脱出来，纪实美学的引入满足了他们的理论渴求，也契合第四代导演反对虚假和矫饰的戏剧式电影的心理期待。很快，纪实美学得到了广泛传播，人们谈论电影艺术不再言必蒙太奇，引必普多夫金、爱森斯坦、杜甫仁科，"纪实性""长镜

[1] 张暖忻、李陀：《谈电影语言的现代化》，《电影艺术》1979年第3期。

头""多义性"等新词汇日渐流行起来。

事实上,在从理论层面上理解巴赞的纪实美学之前,意大利新现实主义电影成为第四代导演认识和感受纪实美学的桥梁。早在1954年下半年,我国就公映了《罗马,不设防的城市》(罗西里尼,1945)、《偷自行车的人》(德·西卡,1948)、《米兰的奇迹》(德·西卡,1951)、《罗马11时》(德·桑蒂斯,1953)等意大利新现实主义佳作。此外,第四代导演还从内参片中全面接触到意大利新现实主义电影,当时的内参片几乎囊括了意大利新现实主义的所有影片,如上海电影译制厂在1972—1976年的译制片名单中就包含《马蒂事件》等。据张暖忻回忆,她在《摇篮》剧组当副导演时曾听到谢晋谈及《罗马11时》:"现在分镜头的观念完全和过去不一样了,起幅也没有起幅,落幅也没有落幅,镜头都在运动,镜头怎么从街上穿过去进到对面的咖啡店里……"①他的话给张暖忻留下了现代电影的朦胧印象,而观看意大利政治电影《马蒂事件》则使张暖忻更真切地感受到纪实美学的巨大冲击。意大利新现实主义电影不仅主张"把摄影机移到大街上",而且充满了现实主义精神和人道主义关怀,正是基于对这种电影语言和美学精神的总结,巴赞提出了他的纪实美学理论。

与理论探讨争鸣相比,第四代导演更多通过具体影片拍摄去表达对纪实美学手法的理解、借鉴,他们积极地在创作中自觉追求影片的纪实风格。张暖忻的《沙鸥》、郑洞天的《邻居》、韩小磊的《见习律师》、丁荫楠的《逆光》、滕文骥的《都市里的村庄》等一大批影片都开始体现出纪实美学的倾向,大量融入了长镜头纪实美学的电影语言。

长镜头本来只是一个技术名词,但自从巴赞的纪实美学出现后,长镜头被赋予了特殊的美学含义:"所谓长镜头不仅指胶片尺数长的镜头,而是指在尺数相对长的镜头中包含着丰富的场面调度。"②在巴赞纪实美学

① 吴冠平、张暖忻:《感受生活》,《电影艺术》1995年第4期。
② 葛德:《光学镜头的艺术作用》,《电影文化》1982年第1期。

被引入中国的初始阶段,人们对它的理解就集中体现在对长镜头的关注上,如周传基、李陀最早介绍巴赞理论的文章就是《一个值得注意的电影美学流派——关于长镜头理论》,张暖忻也将巴赞的长镜头理论视为镜头运用的新突破,认为"这一个电影学派用以和蒙太奇相抗衡的,是他们提出的长镜头理论"[1]。因此,第四代导演对长镜头进行了自觉学习,并大量运用到自己的电影创作实践中。

在表演风格上,第四代导演从生活美出发,要求演员表演真实、自然、朴素,摆脱舞台表演的程式和夸张。并不漂亮的郑振瑶前后在《邻居》《如意》《城南旧事》三部影片中分别扮演了明大夫、金格格、宋妈这三个不同阶级、不同性格的角色,并以"宋妈"的形象荣获 1982 年金鸡奖最佳女配角奖,其含蓄深沉、流畅自然的表演风格受到一致称赞。第四代导演还青睐于起用非职业演员,《沙鸥》选用的是女排队员奚姗姗作为主角,这一偏好延续到第四代导演后来的影片创作。《青春祭》中的赶牛老人和 104 岁的老祖母都是张暖忻刻意寻找的,她希望用非职业演员自然朴素的表演给职业演员带来一种压力,带动职业演员在镜头前生活而非做戏。黄蜀芹导演的《人·鬼·情》由河北著名戏曲演员裴艳玲本色出演,谢飞导演的《黑骏马》邀请著名蒙古歌手腾格尔扮演回乡的白音宝力格,都是出于对自然质朴的表演风格的追求。

第四代导演对纪实美学的追求得到了评论界的关注,许多评论家运用巴赞纪实美学的理论解读第四代导演当时的电影创作,积极寻找影片与理论的相似之处及契合点,一些评论者开始用"纪实美学"总结第四代导演的集体风格,如罗慧生的《纪实性电影美学的基本特征》[2]、刘勇军的《近年来电影创作的两次浪潮》[3]、马德波的《纪实风格的兴起——中国电

[1] 张暖忻、李陀:《谈电影语言的现代化》,《电影艺术》1979 年第 3 期。
[2] 罗慧生:《纪实性电影美学的基本特征》,《文艺研究》1984 年第 4 期。
[3] 刘勇军:《近年来电影创作的两次高潮》,《当代电影》1985 年第 3 期。

影新潮流的第二个潮流》①等文章。其中,罗慧生用"真、深、放、隐、淡、散、细、多"八个字概括了这一纪实美学潮流在内容和形式上的特点。钟惦棐主编的《电影美学:1982》和《电影美学:1984》两书中的许多论文也都是从这一时期影片创作的具体评价生发开去,试图借用巴赞的纪实美学来构建中国电影的"纪实美学阶段"。

那么,第四代导演为何要引介、借鉴纪实美学的观念和手法呢?他们的借鉴是否符合真正的纪实美学?这种借鉴对中国现代电影的发展又有何意义?对这些问题的思考将有助于我们厘清第四代导演与巴赞纪实美学之间的艺术关系。

任何一种理论得以被选择和接受并非偶然,而是由社会原因和历史条件决定的,它总是在最恰巧的时机,依照社会发展的需要而非个人意志,被引进并传播开来。从时代背景和美学根源上考察,第四代导演在引介巴赞纪实美学时做了相应的文化心理准备:第一,巴赞纪实理论与新时期开始时中国拨乱反正、倡导实事求是的社会思潮形成呼应;第二,巴赞纪实美学理论中暗含的影像本体论与中国传统电影中根深蒂固的影戏观有着明显的对抗性,符合第四代导演建构现代电影观念的需求;第三,巴赞纪实美学理论与中国电影自20世纪30年代以来形成的现实主义传统有着内在的一致性,通过对它的借鉴可以促进新时期电影现实主义精神的回归与深化。

相对而言,最后一点才是促使第四代导演借鉴纪实美学的根本原因。正如任仲伦所说:"中国电影对纪实美学的吸收,并不是旨在反对'蒙太奇学派',而是为了和虚假的、人为的电影创作定式抗衡。"②新时期初期,第四代导演反思的焦点主要集中在文化专制主义所导致的电影虚假上——

① 马德波:《纪实风格的兴起——"中国电影新潮流"的第二个潮流》,《电影艺术》1987 年第 3 期。
② 任仲伦:《新时期电影论》,上海文艺出版社 1992 年版,第 71 页。

叙事的虚假、影像的虚假、表现内容的虚假,人们迫切地需要银幕上的真实。因此,第四代导演把纪实美学作为反对"假大空",提倡"写真实"的理论依据,他们本着还原银幕真实的心愿,主张用日常生活的平淡无奇和细枝末节来代替具有强烈冲突的戏剧故事。比如,郑洞天就从反对虚假矫饰、真实反映人民呼声出发,选择了"住房难"这一现实话题拍摄了《邻居》,他再次观摩了意大利新现实主义影片《罗马11时》,借鉴其成功经验,即"不强调单个镜头在构图、角度、景别上的含意性设计和蒙太奇句子的隐喻性,而是通过精选而不留痕迹的镜头内容和准确而不拘形式的运动、组接,自如、流畅地把观众带到跟着人物命运走的剧情之中"①,达到一种不间断的生活流程的感觉。此外,第四代电影还有意识地大量使用长镜头、实景拍摄、抢拍、偷拍、自然光效和起用非职业演员等纪实手法,使电影逼真地再现现实生活,从而赢得了观众的喜爱和认可。

　　第四代导演与巴赞纪实美学还有着精神层面上的契合。巴赞曾经赞扬意大利新现实主义有一种深刻的人道主义精神,作为一代充满社会责任感和人文关怀精神的知识分子,第四代导演也满怀对现实世界的关注和对普通人情感、命运的关心。张暖忻在《沙鸥》中就试图表现普通人的心灵美,以沙鸥这个普通排球运动员的遭遇概括了我国三十年来几代人的共同经历,让许多人可以在沙鸥身上找到自己;黄健中用《如意》描写了"一个勤勤恳恳的劳动者,一个懂得爱和恨、知冷知热、憨厚朴实、没有半点虚伪的普通人"②。出于对"假大空"的厌恶,对现实生活的关注与热爱,第四代导演将摄影机对准了日常生活中的普通人,去拍摄他们的油盐酱醋和喜怒哀乐,挖掘普通人的心灵美。可见,第四代导演与纪实美学在关注社会现实、关怀普通人的美学取向上是一致的。

　　对纪实美学的借鉴给第四代导演的电影观念与实践都产生了深远的

① 郑洞天、徐谷明:《用电影代人民立言——〈邻居〉导演艺术总结》,载于王人殷主编:《心与草·郑洞天研究文集》,中国电影出版社2009年版,第51页。
② 黄健中:《人·美学·电影——〈如意〉导演杂感》,《电影研究》1983年第7期。

影响。纪实美学理论的借鉴不仅帮助第四代导演突破了传统的影戏观，完成了电影艺术本体和影像本体的确立，而且有助于第四代导演恢复和深化中国电影的现实主义传统，拍摄出《邻居》《沙鸥》《都市里的村庄》《野山》等一大批具有时代精神、真实反映人民生活和社会变迁的优秀影片，取得了非凡的创作成绩。这些影片彻底打破了戏剧化电影的单一模式，促使中国电影在内容和影像语言的写实化这一点上向现代电影靠近。后来一些新时期电影史的书写者也把这一时期称作"纪实美学阶段"，如《新时期电影文化思潮》一书中就有"纪实美学——从旗帜到河流"[①]一节。

对纪实美学的借鉴也深化了第四代导演对电影真实性的认识。纪实美学在力争实现银幕逼真地再现生活的同时，保持了生活的多义性和主体的模糊性，在第四代导演看来，现代电影的"主题模糊、多义是一种较高的境界"，其目的在于启发观众而不是用一个意旨去束缚他们的思考，如吴天明很"希望《老井》带给观众的，是多重意识的复合，观众尽可以凭自己的阅历、观念、审美情趣来补充、丰富甚至发展它"[②]。第四代导演对纪实性的深刻认识引发了一些批评家的担忧，他们唯恐第四代导演以借鉴纪实美学为由头提倡电影主题的暧昧性、多义性，甚至滑向现代主义电影。邵牧君指出，巴赞理论有两点在国内似乎产生了有害的影响：一是保持生活自身的多义性问题，二是写普通人问题[③]。郑雪来也批评一些中青年导演的作品的确表露出若干令人担心的倾向，主要表现就是追求暧昧性[④]，还指出这是受到当代西方文艺思潮，特别是巴赞、克拉考尔电影理论的一些影响。

1984年后，理论界渐渐从第四代影片的批评转向对巴赞纪实理论本

① 饶朔光、裴亚莉：《新时期电影文化思潮》，中国广播电视出版社1997年版，第17页。
② 吴天明：《源于生活的创作冲动——〈老井〉导演创作谈》，《电影艺术》1987年第12期。
③ 邵牧君：《电影美学随想纪要》，载于罗艺军主编：《中国电影理论文选》（下册），文化艺术出版社1992年版，第161页。
④ 郑雪来：《现代电影观念探讨》，载于郑雪来：《电影学论稿》，中国电影出版社1986年版，第192页。

身的研究和讨论。郑雪来、罗慧生等学者较早地指出了巴赞理论的哲学基础是存在主义和现象学,随着巴赞、克拉考尔理论的全面译入和国外评介的引进,电影界才逐渐广泛认识到纪实美学的精神实质是自然主义的绝对客观和零度记录,由此开始反思中国电影对纪实美学的误读。其中最有代表性的是戴锦华,她指出:"第四代的始作俑者所倡导的,与其说是巴赞的'完整电影的神话''现实渐近线';毋宁说是巴赞的反题与巴赞的技巧论:形式美学及长镜头与场面调度说;与其说是在倡导将银幕视为一扇巨大而透明的窗口,不如说他们更关注的是将银幕变成一个精美的画框。在巴赞纪实美学的话语之下,掩藏着对风格、造型意识、意象美的追求与饥渴。"①

"误读"之说确实是对第四代导演借鉴纪实美学的客观评价。从理论上看,第四代导演所追求的"真实"和巴赞、克拉考尔的"纪实"是两个表面相似而实质根本不同的美学概念。

首先,目的不同。巴赞从木乃伊情结的宗教学起源出发构建出"完整电影"的神话,他坚信摄影影像与现实实物之间的实际同一性,这种同一性来自摄影机忠实而客观的记录,所以巴赞的"纪实"首先是一种电影本体观。第四代导演则是通过呼唤"真实"来清除"文革"遗留的"假大空"恶劣影响,治疗虚假的"影癌",挽救和承接中国电影的现实主义传统,同时使电影在思想内容和影像上贴近现实生活,展现时代气息和现代色彩。

其次,内涵不同。巴赞认为"摄影机镜头摆脱了我们对客体的习惯看法和偏见,消除了我的感觉蒙在客体上的精神锈斑,唯有这种冷眼旁观的镜头,能够还世界以纯真的原貌"②。不难看出,巴赞的"纪实"是要求对原生态、未经选择加工的自然本真状态下的现实的忠实再现,充满了自然主义色彩,更接近人类学影像。第四代导演的"真实"则指在"文革"后的

① 戴锦华:《斜塔:重读第四代》,《电影艺术》1989年第4期。
② [法]安德烈·巴赞:《电影是什么?》,崔君衍译,中国电影出版社1987年版,第13页。

社会政治经济状况下,关注人民的物质生活和精神及心理需求,这是大家共同的愿望和呼声。这种真实观沿袭了传统电影的现实主义手法,要求塑造典型环境中的典型人物,并不排斥艺术家的主观选择和对高于生活的想象与编织。

最后,是主题表达和意义呈现方式的不同。巴赞在区别现实主义与意大利新现实主义时说:"无论是为意识形态主题,为道德观念,还是为计划动作服务,现实主义要求取自生活的素材服从超验性的需要,而新现实主义仅仅知道内在性,它只知道从表象、从人与世界的纯表象中推断出表象包含的意义。"①因此,巴赞称赞意大利现实主义影片中的"事件和人物描写从未直奔一个社会主题"②,它的隐含使它更加真实可信。而第四代导演的影片多具有鲜明、正确而富有时代感的主题,或是宣传个人理想与民族命运融合的时代精神,或是张扬人性、人情的群众呼声,或是思考改革中的现实问题,或是审视民族历史文化,而且这些主题表达只要稍有隐约、含蓄,则被视为朦胧、晦涩。

综上所述,历史背景、哲学基础、电影观念的根本差异决定了第四代导演并未彻底、全盘地接受巴赞的纪实美学理论,也没有拍摄过一部形态纯粹的纪实影片,他们的借鉴主要集中在对长镜头、实景拍摄、抢拍、偷拍、自然光效和非职业演员出演等纪实手法的应用上。导演郑洞天这样反思并总结道:"新时期前10年的纪实美学探索吃了一次夹生饭,一方面,在引进初期的某些功利性目的达到以后,创作上强大的习惯势力站出来拒绝它更深层的、有可能更深刻改变我们电影面貌的合理内核;另一方面,第五代电影的出现,一时间把探索重心推向更激进的目标,而相应削弱了重建电影本性中打更扎实基础的努力。"③

第四代导演对纪实美学理论的误读并不是一种思想认识上的偏差、

① [法]安德烈·巴赞:《电影是什么?》,崔君衍译,中国电影出版社1987年版,第331页。
② 同上书,第316页。
③ 郑洞天:《〈鸳鸯楼〉导演阐述》,《当代电影》1987年第6期。

错误,这种"借他人酒杯,浇自己块垒"的理论借用在中外艺术史上曾多次出现,我们要超越单纯的对错判断,考察纪实美学对第四代导演的影响。纪实美学要求电影客观真实地反映现实,摆脱个人认识的偏见,远离意识形态的束缚。第四代导演借助纪实美学反对长期笼罩中国电影的政治本位论,确立了电影艺术自身的独立性,因而使困顿在虚假泥沼中的中国电影接受了一场纪录本性的洗礼,促使长期受到抑制的电影本性意识的觉醒。出于创建中国现代电影的需要,第四代导演对巴赞纪实美学进行了有意识的误读和中国化的改写,因此,他们的"误读"实质上带有一种美学超越的意味。

中国电影因十年"文革"远远落后于世界,第四代导演坚持以纪实美学突破了蒙太奇的单调统一,实现了电影语言的现代化和电影观念多样化。纪实美学的引入使中国电影完成了一次美学上的"补课",为新时期电影的发展奠定了新的起点,中国电影至此开始了与世界电影的接轨与平等对话。

第二节　法国新浪潮电影与"作者意识"

除了对意识流电影和纪实美学的借鉴,第四代导演还有一个更加隐藏且更为深层的借鉴对象——法国新浪潮电影。法国新浪潮电影是继意大利新现实主义之后出现的又一次现代电影运动,它有力地冲破了因袭已久的传统电影,推动了电影语言的演进,被电影历史学家视为"传统电影和现代电影之间的最大的一场冲突"①。

法国新浪潮电影深刻影响了很多国家的电影发展,但在中国却命运

① 邵牧君:《西方电影史浅说》,载于于敏主编:《电影艺术讲座》,中国电影出版社1995年版,第411页。

多舛。"十七年"期间,法国新浪潮被视为一种现代主义文艺潮流和资产阶级的颓废艺术,受到严厉批判。1961—1962年,随着文艺政策的相对宽松,国外对法国新浪潮的肯定性评价的文章得到了译介。1963年,第三代导演凌子风在看了《广岛之恋》,尤其是当时所谓"日本新浪潮"的影片《裸岛》后激动不已,立誓拍一部中国的新浪潮电影,定名为《阿里木斯之歌》,虽然影片的剧本及拍摄计划全部出台,但还是因为政治原因而流产。在谈论中国电影史时,一些学者曾提出在20世纪60年代初的中国电影发展中存在一个"隐抑的新浪潮"[1],但遗憾的是,由于当时意识形态的隔膜和自我封闭,法国新浪潮电影对中国电影的审美影响十分有限,并没有也不可能改变中国电影的整体面貌。

从第四代导演开始,法国新浪潮电影对中国电影的借鉴意义才开始呈现出来。不少第四代导演在"文革"期间就对法国新浪潮已经萌发了兴趣。他们一方面通过观看少数内部放映的影片如《四百下》《广岛之恋》等直接接触新浪潮电影,另一方面从苏联电影中间接地获得了对新浪潮电影的印象。黄健中回忆道:"在干校,在我读过的电影理论书中,我对法国的《新浪潮》一书特别感兴趣。它像一块磁石吸铁一样,强烈地吸引着我。我不断思考,反复研究。"[2]

"文革"结束以后,法国新浪潮电影正式进入第四代导演的视野,张暖忻、黄健中、谢飞等导演都曾经在公开发表的文章中,真切地表达了自己对新浪潮电影的感受和赞誉。张暖忻说:"1958年对于世界电影是划时代的一年,法国新浪潮的出现大大改变了或者说大大加速了世界电影的发展进程,因而作为新浪潮诞生后成长起来的一代人,我们不能无视电影发展的这样一个现实,当我们远在20年之后。开始自己的处女作的时候,必须对于定艺术历史的这一进程有一个清醒的认识,必须使自己的创

[1] 陆弘石主编:《中国电影:描述与阐释》,中国电影出版社2002年版,第352—359页。
[2] 张荔:《渴望无限:光与影中的黄健中》,载于黄健中:《风急天高——我的20年电影导演生涯》,作家出版社2001年版,第258页。

作适应这个继承……"①张暖忻对 1958 年和法国新浪潮电影的重新认识,实际上表明第四代导演从一开始就自觉地将自己放置在与世界电影对话的坐标中,思考如何在新的时代潮流下与世界电影接轨,这也成为他们艺术探索的现实动力。

第四代导演为什么认同并借鉴法国新浪潮电影呢？我们可以先从张暖忻笔记本上的几段话中找到部分答案。她写道:"法国新浪潮导演力求做到以活生生的人作为他们影片中的人物,他们正转向一种个人表现的文学电影";"他们使'电影成为一种流畅的个人表现,它一泻千里,只是创作者本人的气质造成它的起伏顿挫'";他们影片中的现代性"正是通过风格和气质而表现出来,并且正是这两者,才使他们与老一代有了天壤之别"②。在这里,张暖忻准确把握并强调了法国新浪潮电影中"个人表现"与强调创作者"气质"的现代美学特征。

从世界电影发展来看,20 世纪五六十年代,电影经历了从传统电影向现代电影的转变,标志之一就是电影已不仅是一种讲故事的手段,随着导演越来越多个人因素的加入,电影开始注重艺术家的自我表达。不少导演竭力挣脱来自政治和商业的压抑,他们希望用电影书写自己对社会人生、历史文化乃至哲学宗教的思考感受,在电影中彰显自己的艺术个性和艺术理想。这种倾向集中体现在法国新浪潮提倡的"作者电影"观念中。

与意大利新现实主义电影的纪实性相比,第四代导演更青睐法国新浪潮电影的个性化特征,希望能在自己的电影中灌注个性,使电影成为一种创作者个人气质的流露和感情的抒发,成为对导演人生观、世界观、文化知识、艺术修养、性格特征的表述。第四代导演还发现,新浪潮电影在

① 张暖忻:《我们怎样拍〈沙鸥〉——导演创作总结》,载于中国电影家协会编:《1982 年电影年鉴》,中国电影出版社 1983 年版,第 400—401 页。
② 同上。

努力探索新的电影语言时,表现出轻故事情节、重思想内涵的哲理化倾向。可以说,新浪潮电影以鲜明的个性化、哲理化艺术特征,深深地吸引了第四代导演,引发了他们学习借鉴的强烈愿望。

第四代导演对新浪潮电影的借鉴首先表现为"作者意识"的萌发和个人风格的加强。谢飞曾回忆说,在20世纪80年代初期和中期,不少电影导演受到"作者电影"的影响,纷纷强调艺术家个人的独特表现和对世界的看法,人人想当费里尼、安东尼奥尼、戈达尔。谢飞所说的"作者电影"就是法国新浪潮电影的一个核心观点,即主张导演是电影创作过程的绝对中心,一个导演应该在自己的每一部影片中充分呈现自己的个性化特征。

其次,"作者电影"观念的潜移默化使第四代导演注重在影片中灌注强烈的自我意识和个人体验,强调独特的艺术自我。早在1980年吴贻弓就提出:"电影艺术是导演艺术……减少创作上的种种限制,发展个性是电影改革的大问题。"但我国的导演中心"只是停在说说而已,导演的创作权利和个性并没有得到尊重"[①]。在作者电影观念的影响下,吴贻弓自觉地把自己的气质性格和主观感受渗透于影片创作,他说:"我把这些(在'文革'中的)感受,抑或是放大了的感觉,注入在《小花猫》和《巴山夜雨》之中……当我在处理这些人和事的时候,我用的是我的心灵,而不是从电影学院里学来的那套ABC。"[②]"拍《城南旧事》的时候也是这样。在英子的身上有我自己的童年,在宋妈身上也有我儿时保姆的影子……我在拍摄它的时候,有时甚至分不清哪是英子的童年,哪是我自己的童年。我是怀着和作者一样的'愚骏和神圣'的感受沉浸到那一幅幅风情画之中去的。"[③]对于《姐姐》,"我之所以勇于去拍摄它,因为我感到在这部影片中,

① 沈耀庭、吴贻弓、宋崇:《电影艺术是导演艺术》,《电影研究》(人大复印资料)1980年第21期。
② 吴贻弓:《一部影片的诞生》,《电影新作》1985年第6期。
③ 同上。

我同样可以找到外化了的我的内心世界"①。由此,他成为第四代导演中较早树立鲜明自我风格并走向成熟的一位。

丁荫楠在导演阐述中这样写道:"《逆光》是一篇散文体的叙述诗,时而叙述,时而抒发,时而说人说事,时而感低万千。就像一位文学家在向我们朗读他的新作,并不断解释其含义。议论其长短……这就是叙述形式的总格调。"②滕文骥也曾坦诚地说:"我拍的每一部电影都是我当年的情绪心境,包括外界对我的影响形成的。我不会太多地考虑我该拍什么样的片子,或者按照别人的意愿去拍,因为我有自己的信念……我所拍的,都是发自内心。"③

图5-1 《人·鬼·情》海报

黄蜀芹在拍摄了三部电影后开始思考如何拍摄一部"能代表我自己,代表我的人格,能表达我"④的好电影,这种思考的结果就是《人·鬼·情》(图5-1)。该片的成功使黄蜀芹深刻地感到:"电影要拍出个性,就要融入导演的自我。"⑤在拍摄电视剧《围城》时,她更明确提出:"对艺术家来说,仅靠分析进入创作的方法就不那么贴切,更需要的是靠自觉,靠心灵撞击,需要直接由感觉表达感觉。"⑥

即使是在历史传记片中,丁荫楠也努力渗透自己的"个人性质"。他说:"传记片创作必须把作者的历史观、艺术观表现出来。亦即把'我'对

① 吴贻弓:《一部影片的诞生》,《电影新作》1985年第6期。
② 丁荫楠:《电影观念的更新与观众的要求——〈逆光〉导演创作有感》,载于王人殷主编:《电影被我不断认识·丁荫楠研究文集》,中国电影出版社2002年版,第55页。
③ 《影坛脚夫滕文骥》,《电影艺术》1995年第1期。
④ 黄蜀芹:《〈人·鬼·情〉的思考与探索》,《电影通讯》1988年第5期。
⑤ 黄蜀芹:《让我们更崇尚直觉更轻松些吧——谈〈围城〉的表演》,《电影艺术》1991年第5期。
⑥ 同上。

传记人物的看法拍出来。把'我'自己的认识搞清楚,而不被传记人物的经历、业绩和人生所淹没。"①正是由于他对历史抱有自己独特的理解、认识,才有了《孙中山》《周恩来》等传记片的成功。

总之,作者电影观念激发了第四代导演主体意识的重新觉醒,使他们更注重影片的个人风格,而这种艺术家的主体意识是创建现代电影的必要前提。谢飞认为:"一个电影艺术家,应该具有独立的完整的哲学思想,应该对社会、对时代、对人生持有独特的深刻的思考与认识。"②而在杨延晋导演所塑造的诸多银幕形象背后,"叠现着他的自我形象——一个有着反思忧愤和人伦激情的电影艺术家,一个具有时代感,又肩负着沉重十字架而艰难跋涉的电影探索者"③。应该说,这也是对第四代导演整体形象的贴切描述。

追求艺术自我的自觉意识使第四代导演区别并超越了第三代导演。从20世纪30年代左翼电影开始,中国电影就被纳入党的意识形态领导,随后逐步成为政治宣传的工具,这种利用一直延续到新中国成立。在"十七年"里,中国电影受到政治的严重干扰和制约,呈现出"三起三落"的艰难发展态势。因此,第三代电影导演不可能脱离政治而单纯地去追求自己心目中的艺术,差别仅在于服务得是否"艺术"。他们在种种政治条条框框的束缚下探索创新,可谓"戴着镣铐跳舞",一些比较成熟的电影艺术家尝试着一边用艺术、用电影来为政治服务,一边小心翼翼地通过影片表现自己的艺术个性。但即便如此,他们有限的艺术个性也被淹没在对政治任务的追赶中,严重损伤了影片的艺术质量。第三代导演在表现时代、时代精神和重大题材方面积累了一套经验,但他们很少深入挖掘人物的内心世界,特别在展示复杂人物的内心世界方面很是欠缺,他们更不敢挖

① 丁荫楠、倪震:《影片〈相伴永远〉及传记片创作》,《电影艺术》2001年第1期。
② 谢飞:《电影观念我见——在"电影导演艺术学会讨论会"上的发言》,《电影艺术》1984年第12期。
③ 梁天明:《阐释杨延晋》,《当代电影》1990年第5期。

掘人性，因为这很容易被扣上"人性论"的帽子。第三代导演就是在这种历史"宏观叙事"中彻底地丧失了艺术自我。"文革"中，政治对电影的利用可谓登峰造极，"四人帮"制造"阴谋电影"为自己歌功颂德，使电影沦落为政治的"棍子"，也彻底剥夺了电影导演的艺术个性和创作自由。正如黄健中所说："'文革'的痛苦长时间留在第四代导演身上……他们对责任感和使命感的理解不同于第三代，没有陷入狭隘功利的圈子里。他们反思了自己的某些阅历，也反思了上一代人的阅历，这一代人的作品开始表现了自己的思考，自己的意志，这一点区别于第三代。"① 可以说，第四代导演大胆探索现代电影，第一次萌发了在电影中灌注个人气质性格、树立自我独特风格的自觉追求，这种追求是含蓄委婉的，也是热烈而执着的。

对法国新浪潮电影的借鉴还使第四代导演在注重叙述故事的同时，表现出对电影思想深度和哲理意义的追求。郑洞天曾提出："主题意念的把握是导演构思的出发点，每一部影片都应该有自己的主题意念，它不一定能用一句话来概括，也可以是多义的，但却是能够说得清楚的。"② 在新时期思想解放社会思潮的鼓舞下，第四代导演不仅希望在银幕上再现时代和社会生活现实，更希望通过电影表达自己的启蒙精神和现代思想，如对美好人情、人性的张扬，对传统文化愚昧落后和禁锢人性的反思和批判，对现代化的追求和反思，对理想价值的呼唤等。

"文革"结束后，这种根深蒂固的政治本位论仍存在于电影界的思想意识中，有两件小事可窥见一斑。1979年《大众电影》第5期的封底刊登了一副英国童话故事片《水晶鞋与玫瑰花》（图5-2）中王子与灰姑娘接吻的剧照。不久，编辑部收到一封署名"问英杰"的读者来信，来信向编辑部及电影界发出了"你们在干什么"的质问，气势汹汹地对此剧照大加痛斥。这封来信引起强烈反响，在上千封来信中约有百分之三的人同意此文的

① 黄健中：《"第四代"已经结束》，《电影艺术》1990年第3期。
② 郑洞天：《电影导演》，载于于敏主编：《电影艺术讲座》，中国电影出版社1986年版，第134页。

观点。今天回头看这件事不禁有小题大做的感觉,但把它放置于那个特定的历史文化语境中,就会深刻感受到社会整体气氛的沉重和压抑。随后,白桦、彭宁的电影剧本《苦恋》、王靖的电影剧本《在社会的档案里》、李克威的《女贼》先后发表,这三个剧本因尖锐地触及社会时弊而遭到冷遇。1980年年底,由电影协会、电影局、《电影艺术》组织对这三个剧本进行了长达22天的讨论与批判,致使还未得到解放的电影环境又开始紧张起来。

图5-2 《水晶鞋与玫瑰花》剧照

这种时代氛围给第四代导演带来沉重的压力,但主体意识的增强和自我倾诉的冲动,使他们不再甘于仅仅成为政治的附属品、时代的传声筒,他们开始在电影中坦露自己、倾诉自己,开始对个人价值、民族历史和社会现实进行重新思考。

从第四代导演开始,中国电影在学习和借鉴世界电影时出现了参照的位移,他们有意地远离了曾经对中国电影形成重要影响的好莱坞电影和苏联电影,转而热情洋溢地拥抱欧洲现代电影,这是一次意味深长的转变。从20世纪30年代到新中国成立后"十七年",好莱坞电影和苏联电影前后成为中国电影的主要借鉴对象,在这两者的深刻影响下,产生了不少经典的中国电影,但也出现了戏剧化倾向严重,影片服务于意识形态宣传需要的弊病。而欧洲现代电影呈现出的写实化、内心化、个性化、哲理化的艺术特征,对"文革"以来虚假、工具化的中国电影无疑是一次极大的启示与救赎。因此,对欧洲现代电影的借鉴,有力地支持了第四代导演在追求电影语言创新、确立电影影像本体、张扬艺术个性等方面的艺术探索,推动了中国电影从传统向现代的转化。

还应看到,第四代导演对欧洲现代电影的借鉴绝不仅停留在学习

现代电影语言及技巧等形式方面,同时也包含对现代思想和现代意识的理解与吸纳。而这种现代意识和现代精神,又是与新时期中国电影乃至文艺整体中的现代性思潮相吻合的。比如意识流电影对人的内心和精神世界的深入表现,就恰恰吻合了第四代导演抒写人情、人性的艺术需要;巴赞的纪实美学也正符合第四代导演反对虚假、寻求真实的迫切需要。1986年,文艺界从热切呼唤人道主义进而提出文学的主体性,这种主体性表现在电影艺术中,除了对人的关注和表现,还包含更深层次的含义,那就是电影导演艺术自我和独特品格的确立。第四代导演对艺术家主体性的追寻和构建同样从法国新浪潮电影中得到了有力支持。联系中国电影发展的历史背景可以看出,第三代导演被困在政治电影的僵化模式中,第五代导演更多地受到来自商业的诱惑和来自市场的压力。第四代导演早期的拍摄则处于一个短暂而宝贵的缓解期中——他们刚刚挣脱了政治的桎梏,票房压力还不是太严峻,所以他们在影片中注入自我的精神气质和独立思考,勉力开创"作者电影"的艺术空间,"他们对中国民族审美心理、审美内涵的挖掘,以及对忧患天下的知识分子心态的揭示,使得第五代在登上影坛之初,就感到了天空的狭小"[①]。尽管第四代导演的自我表达不如第五代导演那样极端张扬而又无所禁忌,但他们借助对艺术自我的追寻,推进了艺术对政治的超越,也促进了中国电影从传统向现代的转型。这正是第四代导演承上启下的真正体现。

第三节　民族美学传统的继承与转化

第四代导演对欧洲现代电影的大胆借鉴引起了一些理论家的担忧,并由此掀起了一场关于"电影民族化"的新论争。事实上,第四代导演大

① 饶朔光、裴亚莉:《新时期电影文化思潮》,中国广播电视出版社1997年版,第173页。

胆借鉴欧洲现代电影并不意味着他们与民族传统的断裂；相反，他们非常注重继承传统、注重借鉴与继承的结合。张暖忻说："在中国电影史上，我们从来就是一边吸收世界电影艺术的营养，一边一步步探索和建立中国电影的民族风格的。"①吴贻弓也认为："传统和创新是相互关联、不可偏废的……没有创新和发展，传统也会停滞和僵化。"②这些把借鉴欧洲现代电影与继承民族文艺的美学传统相结合的观点体现了第四代导演艺术思考的辩证法。

电影诞生之地在欧洲，好莱坞的崛起和兴盛又为各国电影树立了一个参照系。从中国电影诞生以来，几代电影人都面临着如何发掘本民族社会生活和文化特点和如何拍摄出具有独特民族风格的电影的问题。郁达夫曾针对早期中国电影的"洋化"提出这样的建议："我对于中国现代的电影，有下面的两个要求：第一，我们所要求的是中国的电影，不是美国式的电影……我们要极力摆脱模仿外国式的地方，才有真正的中国电影出现。第二我们要求新的不同的电影……要 realistic 同时又要 original 的出品，才是我所要求的东西。"③他说的"realistic"就是要求电影关注时代发展，贴近人民生活，表现本民族的时代生活；"original"就是要求电影要抛开好莱坞的单一模式，从本民族的文化艺术精神中找到与众不同的艺术特质。而这两点正是电影民族化的两个基本途径，我国的历代电影导演都基本沿着这两条途径探索本民族电影的生存和发展之路。

整体看来，前三代电影导演对民族美学传统的继承主要体现在两个方面。一是从话本传奇、古典戏曲中获取关于电影叙事的启示，同时注意在电影的题材内容、人物表现、艺术形式等方面融入本民族的特点。以第一代导演郑正秋为例，他主要是从两点入手实现电影民族化的："一是用

① 张暖忻、李陀：《谈电影语言的现代化》，《电影艺术》1979 年第 3 期。
② 吴贻弓：《要做一个真诚的、热爱人民的电影艺术家——在上影故事片创作人员会议上的讲话》，《电影新作》1987 年第 3 期。
③ 郁达夫：《如何救度中国的电影》，《银星》1927 年第 13 期。

长期形成的我国民族的伦理道德去塑造特定环境中的人物,使之打上我国民族的思想品质的烙印……一是用长期形成的我国民族艺术的表现形式去表现特定环境中的人物,使之打上我国民族艺术的烙印。"[1]蔡楚生继承并发展了郑正秋的经验,拍摄出了《渔光曲》《一江春水向东流》等极具民族风格的佳作。

二是尝试着把古典诗词、戏曲、国画等传统文艺的表现形式融入电影,拍摄出一批具有本民族风格的优秀影片,沈浮的《李时珍》、郑君里的《枯木逢春》《林则徐》、水华的《林家铺子》和谢铁骊的《早春二月》都是其中的代表。如《早春二月》化用了黄庭坚《咏雪奉呈广平公》一诗的意境,用"雪后初晴"的一组镜头表现了肖涧秋帮助林嫂以后轻松、愉快的心情;在《枯木逢春》一片中,郑君里从传统的长卷绘画中学会了横移镜头,成功地把《七律二首·送瘟神》一诗转换为影像,使画面富于变化和概括力。

相比之下,第四代导演对民族文艺美学精神的继承主要表现在两个方面:一是关注现实的理性精神和人文情怀,二是抒情写意的美学精神。这两种继承都与第四代导演创建中国现代电影的追求密不可分。

有批评家指出:"第四代电影虽然题材多样、风格殊异,但在现实主义的精神品质上有共同点。"[2]这种现实主义精神品质不仅来自这一代人植根于20世纪60年代新中国时代精神和传统教育的结果,更来自对民族文艺关注现实的理性精神的继承。自古以来,中国文艺就表现出强烈的关注现实的理性精神,《诗经》就表现出"劳者歌其事,饥者歌其食"的写实精神,两汉乐府民歌更是"感于哀乐,缘事而发"。唐代大诗人杜甫用"三

[1] 蔡楚生:《蔡楚生选集》,中国电影出版社1988年版,第24页。
[2] 吴贻弓、倪震、李少白、张颐武、陈旭光、陆小雅、王学新、黄会林、林洪桐、陆绍阳、黄健中、郑国恩、黄式宪、王志敏、延艺云、尹鸿、孙沙、郑洞天、彭吉象、王君正、谢飞、华克、吕晓明、邵牧君、张华勋、干学伟、张刚:《壮志未减 心仍年轻——"与共和国一起成长"研讨会发言摘录》,《电影艺术》2003年第5期。

吏""三别"等现实主义诗歌真实记载了唐朝由盛及衰、复杂动荡的时代变化,表现出对劳动人民苦难生活的深切同情和对统治阶级罪行的强烈憎恨,表达出诗人深沉的爱国热情。白居易不仅用《观刈麦》等诗作反映人民的痛苦,还提出了"文章合为时而著,歌诗合为事而作"的文艺观点,强调诗歌揭露、批评政治弊端的功能。从这些堪称中国现实主义的典范之作中,不难看出中国文艺关注现实的理性精神更多表现为"作家对待世界的一种人生态度,是作家对世界的一种体验方式,是作家建构世界的一种心理倾向"①,表现在作品中就是强调文以载道的功能,这种关注现实的理性精神构成了中国电影的现实主义品格。因此,法国电影历史学家贝·热隆说道:"中国电影从萌芽时期到现在,给予西方观众最深刻的印象是什么呢? 是它的写实性和时代感,正是有了这一点,西方人才可以通过中国电影来认识中国。"②

对民族文艺理性精神的继承导致了第四代导演对巴赞纪实美学的误读,或者说促使第四代导演创造出了中国式的纪实美学——纪实现实主义。

从美学上看,第四代导演引入纪实美学一方面有助于突破传统的影戏观,加深了他们对电影本体的理解和认识,另一方面也深化了第四代导演对电影与现实的关系的思考。巴赞的纪实美学与在中国文艺界占据主导地位的现实主义美学精神的暗合是第四代导演引介的根本原因,但两者的美学根源大相径庭。巴赞纪实美学的"纪实"强调的是用摄影机对物质世界的现实复制和客观再现,在美学实质上属于现象学现实主义。但是,从根源上看,第四代电影对现实的展现不是建立在电影影像的复制与记录功能之上的,而是在"文以载道"的文艺传统的影响下形成的,电影被要求与其他艺术一样,应担负起传播文明、教化民众、疗救社会、批评人生

① 周宪:《二十世纪的现实主义:从哲学和心理学看》,载于柳鸣九主编:《二十世纪现实主义》,中国社会科学出版社1992年版,第16页。
② 舒晓鸣:《中国电影艺术史教程》,中国电影出版社1996年版,第132页。

的现实使命。因此,郑洞天指出:"这些年中青年导演的纪实美学探索绝不是实证主义现象学的'真'的照搬,相反却从更深刻的意义上恢复着现实主义传统的真谛。"①倪震也认为:"中年导演(即第四代导演)的电影语言总的来说,体现出以生活化的情节形态和逼真性的影像构成相重叠的特点。这不但是近几年来所谓纪实美学传入的结果,更重要的是我们这一代人植根于六十年代前后传统现实主义(单一形态的现实主义)教育的结果。"②正是由于对民族文艺理性精神和中国电影现实主义精神的继承,第四代导演从来没有从根本上赞同和遵循巴赞的现象学现实主义,而是把纪实美学手法与反对虚假、真实反映现实生活、关注现实的理性精神成功地结合在一起,形成了中国式的纪实美学。

具体来说,第四代导演的现实主义纪实美学主要包含两个层面的基本内涵。

第一,密切关注时代变迁,实现对社会生活的真实记录。从一定意义上说,第四代影片就是中国从传统农业社会向工业社会转型这一现代化进程的影像记录,这是很多第四代电影最重要的艺术使命。如《逆光》《都市里的村庄》等影片展现了城市改革轰轰烈烈和艰难推进的两面性;《乡音》《乡民》《野山》《老井》等影片则记录了土地承包和市场经济给广大农村带来的深刻变化。第四代导演不仅全面、深刻地反映广大城市和农村在改革开放的时代大潮冲击下的种种变化,而且深入民族文化心理层面,挖掘人们在这一社会变革时期价值观念、伦理道德和审美心理的变化。在《乡音》《乡民》《人生》《野山》等影片中,顺从、依附的传统美德受到批判,重农抑商的传统观念遭到质疑,个人奋斗、勇于创新取代了墨守成规,安分守己成为评价现代人的价值标准。

当然,这种价值观念和民族心理的转变并不是平静、顺利的,第四代

① 郑洞天:《仅仅七年——1979—1986中青年导演探索回顾》,《当代电影》1987年第1期。
② 倪震、颜学恕:《关于影片〈野山〉的通信》,《电影艺术》1986年第3期。

电影也忠实地呈现出人们对社会转型的不适、困惑与迷惘。比如,《苏醒》真实地描写了20世纪80年代初一批青年对未来不知所措的心理,片中出现的所有人都处在彷徨的心态,对自己的前景感到一片茫然;《北京,你早》真实描写了北京公共汽车公司几个年轻工人的日常生活,表现了社会变革大潮中人人都面临着自身固有位置的倾斜与因原有价值观念破灭而产生的困惑、苦恼。与那种纯粹描述生活表面现象的自然主义做法相比,第四代导演对民族心理的深层挖掘更具艺术价值。

第二,干预现实,抨击社会问题,发表自己对生活的认识、评判。滕文骥回忆第四代导演最初的艺术创作时说:"我们当时都有一种社会责任感。艺术创作要干预社会、干预生活,这种呼声特别高,好像拿起摄影机,就应该拍摄那些很明显的、我们看得着的,或者说是大家都很关注的问题。"①他的话反映了第四代导演当时的整体创作倾向。

出于强烈的社会责任感和忧患意识,不少第四代导演都大胆触及并批判了一些敏感的社会问题,并试图加以解决。比如,《邻居》一片触及住房这个爆炸性的社会问题,批判了庸俗化、功利化的人际关系和"走后门"的社会不正之风;《见习律师》触及政治体制改革中"权与法"的问题;《逆光》批判了用金钱、权力换取爱情的不道德行为,以及在青年中蔓延的贪图享受、崇洋媚外的不健康思想;《红衣少女》借安然纯净的眼睛,暴露、批评了成人世界中庸俗、自私、盲从和依赖的思想;《海滩》还曾因过多地暴露、批判当时的社会问题和社会不良风气,过多地表现社会落后、愚昧的阴暗面而被禁多年。第四代导演的社会责任感和关注现实的精神不仅深深触动了很多观众和批评家,也给香港的导演同行留下了这样的深刻印象:"感觉强烈的是他们那一班中年创作者,在'文革'时,没有表达机会,在改革开放后,便尽吐心中情,而观众亦有那种需要,于是,讲党的伤痕、讲政治、题材比较大胆的影片便相继出现,而他们不单题材大胆,在描写

① 《影坛脚夫滕文骥》,《电影艺术》1995年第1期。

人物方面,也很扎实。"①

第四代电影对民族文艺精神的继承不仅表现在关注现实的理性精神上,而且表现在对民族抒情、写意的美学风格的继承和转化上。在20世纪80年代有关"电影民族化"的论争中,罗艺军提出中国电影民族化的关键在于"继承和发展中国传统的美学思想和艺术观,而不是某个局部艺术元素问题"②,由此将电影艺术形式的民族化和继承民族美学思想和文化传统密切结合起来。源于《诗学》的西方古典美学的"摹仿论"与源于《乐记》的中国古典美学的"缘情言志"是两种不同的美学体系,比较而言,中国美学的民族特点就体现于深情渺茫、含蓄蕴藉的抒情写意。在经过无数优美的诗词歌赋的潜吟低唱和斟酌推敲之后,中国文艺中对"情"和"意"的把握早已达到了细致精妙的程度,这种抒情写意的民族美学风格在第四代导演那里得到了继承和发扬。

在第四代导演最初登上影坛时,有人曾经批评《小花》《春雨潇潇》《生活的颤音》《苦恼人的笑》等影片从结构形式到镜头运用都有一些新的表现手段和技巧,有些洋派,不够民族化。但是电影评论家马德波却从执导这些影片的第四代导演的阐释中发现了一个"写意流派"的诞生,这个流派的特点在于"注重表现人的精神世界,人的心理状态、情感、情绪;常常通过联想、幻觉、梦境来揭示人物思想情感或潜在的欲望,广泛使用隐喻、象征及意识流手法作为写意的手段,有时采用诗体或寓言体"③。他的总结也许并不能十分准确地概括这些影片的美学风格,但《巴山夜雨》《城南旧事》《乡情》《乡音》《小街》《如意》等影片,以散文化的结构、浓郁的情感抒发和唯美诗意的风格,真正体现了民族抒情、写意的美学传统,在继承

① 香港国际电影节协会编:《香港电影新浪潮:二十年后的回顾》,广播电视出版社1999年版,第115页。
② 罗艺军:《电影民族化风格初探》,《电影艺术》1981年第11期。
③ 马德波:《中国电影新潮流——近十年(1976—1986)我国电影的演变》,载于电影艺术研究部主编:《电影研究》,中国电影出版社1987年版,第169页。

民族美学精神方面进行了很有意义的探索。

作为第四代导演的代表人物,吴贻弓的名字总是与"散文电影"紧密联系在一起,他执导的《巴山夜雨》《城南旧事》两部影片都植根于悠久的中国文化与美学传统,以真实质朴的电影语言、含蓄淡雅的画面、缓慢流畅的节奏,构建出含蓄深沉的美学风格和空灵悠远的艺术旨趣。影片《巴山夜雨》中的江轮和人物群像是对"文革"时社会现实的整体象征,片中的很多镜头段落都极具写意性,如大娘冒雨到舷边撒枣祭奠、小娟子跪吹蒲公英等,都彰显出传统美学情景交融、虚实相生的特点。《城南旧事》的总体美学风格像一条蜿蜒的小溪,潺潺细流,怨而不怒。编剧叶楠指出,《城南旧事》的民族性首先表现在于它表达的情感是我们民族的,人物的喜悦、忧伤、思索、爱怜等是纯东方的、纯中华民族的。台湾媒体也有评论说,《城南旧事》在体现民族性时,不像港台很多导演那样在布景、服饰、发型上堆砌乡土的虚貌,而是在人情、人性和人与人的关系上找到了中国民族的真韵[①]。

第四代导演注重抒情,"无论是采取'叙物以言情'的方式,抑或采取'索物以拖情'与'触物以起情'的方式,都是以动情来显示审美认识"[②]。《青春祭》《人·鬼·情》等第四代电影也都不同程度地体现了抒情、写意的民族美学风格。换一个角度来看,第四代导演抒发的情感不仅是汹涌澎湃的时代激情,更多的还是个人化的情绪与情感,比如《我们的田野》《青春祭》都是表现对逝去青春的怀念和感伤。可以说这些影片堪称他们的精神自传,实现了第四代导演对个体情感的抒发与表达。

中庸和温柔敦厚的诗教传统不仅要求中国文艺之抒情大多不是激烈跳跃、剑拔弩张的,而是怨而不怒、婉而多讽的,而且要求在抒情方式上避免直抒胸臆和直接表白,追求委婉曲折、含蓄深沉。第四代导演认识到

① 吴贻弓:《童年虽然愚骏也永远存在》,《电影研究》1983年第10期。
② 胡炳榴、王进:《拍摄〈乡情〉的体会》,《电影通讯》1982年第1期。

"含蓄、内向是中国人表达感情方式的主要特征"[1],一部影片应该抛弃表露,追求曲折、隐藏,应该"避免表现激情的顶点的顷刻"[2],用抑制来表现最激动人心的情感。因此,很多第四代电影中的情感表达方式也具有民族文艺的美学特点,比如,《城南旧事》中最催人泪下的一幕是宋妈听说孩子都没有了之后呆呆地坐在厨房里,这里没有任何催人泪下和煽情的音乐,只有无法言说的绝望和凄凉,达到了"此时无声胜有声"的艺术效果。吴天明的影片在情感表达上也相当冷静、含蓄,《没有航标的河流》中盘老五和情人吴爱花相见时,衣衫褴褛的吴爱花没有号啕大哭,也没有倾诉自己的悲惨遭遇,而是淡淡地笑着无言离去。《老井》中,婚后的喜旺和初恋情人巧英相遇,两人相对无言默默地蹲在雪地里,像一红一黑的两个小点。这种情感宣泄的适度、简约和内敛使第四代电影具有含蓄深沉、意韵隽永的美学风格,也体现了中华民族平和、宽容、理性的文化性格。

第四代导演自觉学习和追求长镜头,但在中国传统写意手法的影响下,他们的长镜头大多具有节奏舒缓的特点,带有一种诗情画意幽深恬淡的抒情性。如影片《乡音》中木生与陶春月夜床头长谈的一段:月光透过窗棂照到床边,房内没有点灯。万籁俱寂,独有夜鸟偶尔远远传来一两声长鸣,余木生和陶春坐在床上。这个长镜头以大全景起,慢慢摇向夫妻二人,充满了对陶春的关切与深情。当医生把陶春的病情告知木生的段落,导演也用了这样一个充满关怀、缓慢摇近的长镜头,既避免了剧情的跌宕巨变,又反衬了人物内心的感情波动。这种充满抒情和诗意的长镜头往往建立在剧情内容、气氛和对观众心理情绪的精准把控之上,流露出导演的感情色彩。这种充满诗意与抒情色彩的长镜头在《如意》《城南旧事》等片中更是不胜枚举。

[1] 吴天明:《探索真实之路的起步——〈没有航标的河流〉导演体会》,《电影艺术》1983 年第 11 期。
[2] 黄健中:《人·美学·电影——〈如意〉导演杂感》,《文艺研究》1983 年第 3 期。

我国传统美学虽然没有移情之说,但也常常把人的思想和情感投射到景物上,于是,"感时花溅泪,恨别鸟惊心"这种"寓情于景""借景抒情"的方式就成为中华民族表达情感的独特方式。影片《乡情》用月光寄托母子、兄妹之间的思念,用田园牧歌式的场景表现人物对家乡的眷恋;《城南旧事》(图 5-3)用红叶叠化和骊歌再起尽诉绵绵离情和去国怀乡的伤感。在《如意》(图 5-4)中,黄健中追求那种淡淡的哀伤和"中国意味"[①],如影片一开始的几个镜头用夕阳、天鹅孤鸣、箫声、秋叶、露珠、树干、水雾等营造出秋意萧瑟的意境,委婉地表达了历尽艰辛的老人对人生的感叹和感情的沉浮。为了传递出"文革"来临前"山雨欲来"的情绪感受,导演用 15 个镜头展现了各种自然景物的骤变,并配以极富感染力的音响;在金格格和石大爷第一次在公园约会的一段戏中,导演巧妙地利用周围环境中苍劲的柏树、学步的婴儿等,营造出了宁静古朴的环境,用以烘托人物内心对平静和幸福生活的向往。这些充满诗意的自然景物的镜头不仅提升了影片的审美价值,而且很好地衬托了人物内心情感,从中可以看出第四代导演对托物寄情、抒情写意的美学传统有很好的继承。

图 5-3 《城南旧事》海报

图 5-4 《如意》海报

[①] 黄健中:《黄健中导演笔记》,作家出版社 2011 年版,第 22 页。

第四代导演特别注重表现影片的地域风情和自然环境,有意识地利用季节、天气等渲染情绪,营造氛围。比如早期的《巴山夜雨》《春雨潇潇》等影片都充分地利用"夜""江"和"清明"等景物和时节来渲染感伤的时代情绪。在拍摄《孙中山》时,丁荫楠有意把外景一律设计在早晨、黄昏和夜间,并多利用阴雨、风雪和浓雾等自然环境,以烘托和渲染影片的时代氛围和悲剧色彩。张暖忻在拍摄《青春祭》时,为了"牛车行"一景,不惜带领摄制组重返云南取景地,因为她认为这几场雾的戏给影片以诗一样的氛围和情调,使电影的叙述具有一种回忆的悠远与伤感的韵味,而这恰恰是至关重要的。

第四代导演从一开始就表现出对民族美学的重视和对中国传统文艺的精髓即意境的追求。张暖忻很早就撰文指出:"我国优秀的电影导演艺术家在电影美学上的一个十分值得重视的探索,就是将我国古典诗歌绘画所追求的意境融汇到电影中来。"[1]影片《如意》中有这样一场戏:石大爷回到屋内,放下扫帚怔了一会,走到炉子前愣愣地看着烤焦的半个馒头出了神,然后从柜子里取出如意,再走回床边,又坐回到那个位子。在这个段落中,黄健中有意借用李清照的词《声声慢·寻寻觅觅》,渲染出"寻寻觅觅,冷冷清清,凄凄惨惨戚戚"的人物心境。耐人寻味的细节也是表达人物情感、制造意境的艺术手法。胡炳榴在《乡音》中有意借用国画留白营造出的"空故纳万境"艺术效果,"采用延伸的多层空间结构,通过观众的联想、扩想或补想,突破镜头本身的物质空间,延伸、扩展出一种虚灵的空间感"[2]。

中国美学历来以境界为妙,这种境界不是实物的,而是空灵的;不是形似的,而是神似的。第四代导演对传统美学的高度重视,透露出这一代导演独特的精神气质、个人情怀和美学素养。他们自觉地利用现代化电

[1] 张暖忻:《谈导演构思的独创性》,《电影文化》1980年第1期。
[2] 王一民等:《〈乡音〉——从剧本到影片》,中国电影出版社1988年版,第180页。

影语言对中国传统美学思想进行转述,将抒情与写意的美学传统贯穿于自己的创作,形成了温情怅然、诗意感伤和恬淡庄重的整体美学格调,用充满抒情写意风格的影像达到了这种含蓄蕴藉、深沉悠远的境界,从而使第四代影片彰显出鲜明的民族风格。

很多第四代导演在自己的导演阐释中常用"抒情诗""散文诗""电影诗""田园诗"等来形容未来影片的风格。黄健中在《良家妇女》的导演阐述中明确表示这部影片追求"似与不似之间",为达到"含蓄、泊远,诗情画意",他对该片的整体设计是:节奏——舒缓、画面——凝重、色彩——单纯、光调——低沉、造型——质朴、风格——写意。这些艺术处理"基本上都是中国传统美学的要求,走的是中国民族化电影创作之路"①。吴贻弓也提出:"把十年来在探索电影里出现的那些合理的优秀的成分沉淀下来,并且把原先那些中国电影传统中值得保留值得发扬的东西也同样沉淀下来,并把它们结合在一起。"②可以说,这就是第四代导演探索的创建本民族现代电影的美学道路,他们从民族传统美学中吸收营养作为精神资源,以源远流长的诗画传统浸润中国电影,从而有助于促进中国现代电影的创建。无独有偶,台湾导演侯孝贤也认为:"了解你成长的这块土地所接受的历史、文化的经验,然后你的表现形式又适合于表现这样的客观环境,才发展出一种可能不同于其他国家或地区的电影,才有它的特殊性。"③《风柜里的人》《冬冬的假期》等影片都呈现出这种强烈的写实愿望与乡土生活之间的天然联系,由此形成浓郁的民族风格。

第四代导演对民族文艺精神的继承出于一种文化自觉,他们很好地继承了中国文艺关注现实的理性精神和抒情写意的美学风格,并通过具体的影片拍摄实现了二者的创造性转化,使继承传统美学精神与创建中

① 黄健中:《〈良家妇女〉导演阐述》,《当代电影》1985 年第 4 期。
② 钱建平:《用感觉去发现去构造——与吴贻弓对话》,《电影新作》1987 年第 2 期。
③ 蔡洪声:《侯孝贤·新电影·中国特质——与侯孝贤、朱天文的对话》,《电影艺术》1990 年第 5 期。

国现代电影密切结合在一起。因此,从《城南旧事》到《本命年》和《香魂女》,第四代导演在国际电影节上多次荣获大奖,在中国电影走向世界的过程中扮演着重要角色,扩大了中国电影的国际影响力。

谢飞曾指出,现在中国电影正处在一个转型期,"如果转型顺利,民族的艺术电影能够保留,商业电影能够成熟,两者同步发展。但是如果转的不好,民族电影会衰落以至彻底毁灭"①。当下,在全球化的步伐日益加快的时代,我们更应该思考中国电影如何保持本民族的美学品格与独立性,以及民族文化在电影中的深层渗透等问题。发掘第四代导演为创建中国现代电影所作的独特贡献,也许可以为中国电影今后的发展找到一个方向。

① 谢飞、胡克:《〈黑骏马〉及电影文化》,《当代电影》1995 年第 6 期。

下编　第四代导演的电影创作

第六章
黄健中：人性·美学·电影

1979年是新中国成立30周年，在这一年的献礼片中出现了三部最为突出、创新力度最大的电影作品——《小花》《苦恼人的笑》《生活的颤音》。这是第四代导演初登影坛的一次精彩亮相，充满了大胆革新电影语言艺术的勇气。《小花》的副导演黄健中，是第四代导演中较早展露艺术个性的一位，也是第四代导演中创作数量最多的一位，他共执导了电影17部、电视剧20部。整体审视黄健中的导演艺术风格及其变化，对理解第四代导演整体的发展、贡献和局限有一定的样本意义。

黄健中，1941年1月26日出生于印度尼西亚泗水市惹班镇。1947年12月，因印尼排华，他跟随父母回到老家泉州，在家乡的侨星小学读书，后进入厦门集美中学读初中。1956年，父亲去世后，黄健中跟着大哥到北京读书。1959年，黄健中因患肺结核在家休养。1960年6月，他考入北京电影制片厂附属电影学校艺术班学习编剧，不到一年，电影学校解散。因为功课较好，黄健中被分配到北影厂第二创作集体当场记，为了尽快掌握导演艺术，他每天读书四小时之久，并从此保持着读书和思考的热情。

1964年，他被提拔为导演执导《水兵之歌》，后因"文革"中断了拍摄。在干校，黄健中继续重视理论学习，曾用两年的时间研究法国新浪潮电

影。1973年,他回厂担任芭蕾舞剧《草原儿女》和《决裂》的副导演。1979年,他和老导演张铮联合执导了影片《小花》。此后,黄健中陆续拍摄了《如意》《良家妇女》等优秀影片,显示出旺盛的艺术创造力。

第一节 《小花》和现代电影技巧潮流

《小花》是中国新时期电影大胆使用现代电影技巧的代表性影片之一,该片"从内容到形式的探索都带有一定的叛逆的性质"[①],这种叛逆不仅表现在对人情、人性的张扬上,更表现在对现代电影语言的追求上。

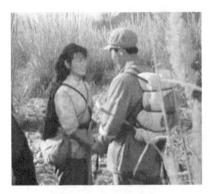

图6-1 《小花》剧照

《小花》(图6-1)以农家姑娘赵小花与哥哥的失散和团聚为叙事线索,突出表现战争中的人物命运和兄妹亲情。小花到部队中寻找为躲避抓丁投奔革命的哥哥赵永生,没想到赵永生负伤掉队。在这里小花遇到亲生母亲周医生,母女相逢却不相识。赵永生被女游击队长何翠姑所救,而翠姑正是他失散多年的亲生妹妹小花。战斗结束后,小花与亲生父母相认,兄妹俩一起去医院看望翠姑。

黄健中在拍摄前就提出:"只有大胆触及战争中人的命运和情感,才可能使这部影片出现新的突破。……寓理于情,以情动人——我们想这应成为这部影片区别以往我国战争片的主要特征。"[②]影片把战争作为背

① 黄健中:《思考·探索·尝试——影片〈小花〉求索录》,《电影艺术》1980年第1期。
② 同上。

景,着重描写战争中人情、人性和人的命运,颠覆了中国战争电影描写战役及敌我较量的单一模式。

《小花》在叙事结构上有很大的突破,以小花对哥哥的寻找、误会、错过和最终相见构成全片的叙事线索,并以倒叙、回忆、梦境和联想等手法,将三兄妹童年的苦难生活和大段回忆穿插到"寻找"这一行动主线中,突破了传统电影的时空限制,打破了传统戏剧式电影的平铺直叙,形成了典型的时空交错式叙事结构。片中的时间倒错多达 26 次,除去影片开头的两次时间延续较长,其余部分的时间倒错都较短。

在拍摄《小花》时,黄健中有意识地借鉴意识流电影的梦境、幻觉、闪回等电影技巧表现人物的心理和情绪。比如,用一场噩梦表现小花父母的惨死,用两次幻觉暗示何翠姑就是另一个小花。片中大量使用了闪回,一个名字、一张相片、一个笑声、一次谈话或一种情绪都可以成为过去与现在的衔接点,如在小花奔跑的过程中插入哥哥被抓作壮丁、跳窗逃跑等闪回,周医生与赵小花同榻而眠时,两次出现襁褓中的小花躺在母亲怀中的闪回。这些闪回镜头增加了情节的跳跃性和影片的节奏感。

该片有意识地把情感当作艺术创新的突破口,使"情"成为打动观众的"武器"。主观镜头、旋转镜头等现代电影技巧的使用,增加了影片的艺术感染力。何翠姑跪在石梯上抬担架的这个镜头段落长达 5 分钟,导演用 25 个镜头从俯、仰、摇不同角度,完整地再现了这一艰难行进的过程,并加入了一首饱含深情的主题插曲《妹妹找哥泪花流》,引起了观众强烈的情感共鸣。赵永生受伤被救时表现他眩晕的主观镜头、兄妹在树林中相认时的快速旋转镜头,都与表现人情、人性的艺术出发点密切相关。

《小花》大胆运用电影的色彩语言,通过色彩的强烈对比和迅速变化打破了时空概念。全片共有 12 处插入黑白片呈现情节倒叙和人物心理幻觉,彩色和黑白分别表示当下与过去的时空,产生了明快的节奏、鲜明的时空变化和剧情的跌宕起伏。后来黄健中回忆说,这种艺术处理手法其实是被"逼"出来的,当时摄影师云文耀在胶片库发现三大盒比利时三

角彩色底片和14小盒日本富士彩色底片均已过期,可以白送,就提议将黑白片和彩色片混合使用,由此用不同色彩代表不同时空,形成跳跃和对比。

今天看来,《小花》算不上一部成熟的艺术作品,它在题材和主题上还相对保守,情节也充满巧合和误会,可以看出传统戏剧式电影的遗留痕迹,时为影坛新人的陈冲、刘晓庆和唐国强在片中的表演也比较稚嫩,没有完全脱开戏剧式的表演腔。但是,《小花》在人情、人性的抒写和现代电影语言技巧的学习借鉴,以及对民族写意美学传统的探索三方面进行了大胆的艺术创新,彻底突破了僵化的战争题材模式,因而被视为新时期电影的转型之作之一。该片和《苦恼人的笑》《生活的颤音》以及同期的其他优秀影片"从创作实践的角度对传统的戏剧式电影模式发起了冲击"[1],形成了一次没有统一美学纲领的现代电影技巧潮流,表现出第四代导演的思想解放和艺术自觉。

第二节 "两起两落"的艺术探索

1982年,黄健中独立执导了影片《如意》,他的创新探索更加自觉、大胆。在开拍前,黄健中和助手一起绘制了数千幅电影的画面结构图,对电影的每一个场景、镜头、画面、色调、机位以及蒙太奇组合等都进行了详尽设计,确立了全片的主题及充满诗意的影像风格。

《如意》(图6-2)改编自当代作家刘心武的同名小说,黄健中第一次读过原著后曾写下这样的印象笔记:"这是一个勤恳的劳动者,一个懂得爱和恨、知冷知热、憨厚朴实、没有半点虚伪的普通人,他不引人注目,没

[1] 陈犀禾:《蜕变的急流——新时期十年电影思潮走向》,《当代电影》1986年第6期。

有轰轰烈烈的行动,没有丰功伟绩。"①因此,他不避锋芒地将这部小说搬上银幕,这在当时是颇具艺术勇气的。影片通过老校工石义海与金格格这两位善良老人之间超越阶级、地位而延续一生的爱情,呼唤善良美好的人性复归,张扬人道主义精神,显示出深沉的思想力度。有学者认为影片《如意》的"审美价值实际上大大超越了原作"②,这在新时期电影的文学改编中较为罕见。

图6-2 《如意》剧照

在拍摄《如意》时,黄健中使用了闪回、长镜头等流行一时的镜头语言,但都力争体现出自己独特的思考。比如,石大爷光脚踩泥引出的闪回镜头就颇具匠心,导演采用平行反打黑白交替,插入石大爷和格格在不同时空中的隔窗对视,这是对他们善良人生的回顾,也是对现实阻隔的无奈。彼时,长镜头成为"现代电影语言"的代名词,黄健中使用了一个时长约3分58秒的定格长镜头拍摄石大爷回忆苦难过往的一场戏。这些镜头语言都有过于形式化的痕迹。

《如意》的审美价值更多来自黄健中对"中国意味与诗化品格"③的追求,他注重探索画面的心理价值,极力营造的诗性影像使故事、人、情节都沉浸在那种淡淡的哀伤情绪中。如影片开头用夕阳、天鹅孤鸣、箫声、秋叶、露珠、树干、水雾等一系列描写自然景物的空镜头营造出一个秋意萧瑟的意境。黄健中还有意避开"伤痕电影"常见的红卫兵、大标语、大字报、砸"四旧"等"文革"场景,而是选用教堂、铜钟、古建筑上的兽和旋转着的路灯等一系列镜头画面,伴随着雷声,渲染着"文革"来临前的沉重和压

① 黄健中:《黄健中导演笔记》,作家出版社2011年版,第20页。
② 陈墨:《〈如意〉:从小说到电影》,载于陈墨:《刘心武论》,安徽教育出版社1996年版,第156页。
③ 黄健中:《黄健中导演笔记》,作家出版社2011年版,第18页。

抑气氛。

在《如意》之后,黄健中的创作出现了严重的艺术滑坡。《一叶小舟》围绕一个水乡小镇影剧院经理人选之争,讲述了一个改革的故事。导演按照先进与落后的二元对立设置人物形象,演绎改革和保守的主题,带有明显的概念化痕迹。影片最后让何鸣夫妇驾驶一叶小舟在拥挤的河道中艰难前行,引发了人们对改革者未来命运的忧虑。《二十六个姑娘》讲述了林秋月、耿海琼等26个姑娘面对突如其来的洪水尽释前嫌,保护油库与下游城市的故事。当时黄健中尚未产生拍摄灾难片的艺术自觉,而是采用了惯常的好人好事宣传片的模式①,不过他有意摆脱了"千人一面"的弊端,努力塑造出每一个普通女性的真实形象:耿海琼迫切希望与丈夫团聚,邓倩倩一心只想谈恋爱,白莉做梦都在复习考大学,这些与以前高大全的英雄模范形象确实有所不同。该片也暴露出导演意念化的一面,甚至有矫揉造作之嫌,比如于萍在接受紧急任务时居然给大家朗诵长篇诗作。

1985年前后,文艺界整体从"伤痕"转向文化反思,在这一文化思潮的影响下,不少第四代导演也开始从反思和寻根小说中寻找创作题材和艺术启发,黄健中先后根据李宽定的小说《良家妇女》和古华的小说《贞女》拍摄了同名影片,批判封建畸形婚姻和传统伦理道德对女性的压抑、束缚和戕害。

在影片《良家妇女》中,黄健中通过拍摄贵州山区"大媳妇小丈夫"的古老习俗,表达了对民族文化的审视与反思。在改编时,黄健中在原作基础上增加了"疯女子"这个人物,他说:"她是所有妇女心灵的折射,一个象征,一个起间离效果的人物。"②在片中,疯女人与杏仙有过三次交流,起到了强化影片主题内涵的作用,显然,导演有意将她作为千百年来妇女悲

① 陈墨:《浪漫与忧患——黄健中电影阅读札记》,《当代电影》2001年第5期。
② 黄健中:《〈良家妇女〉:性的魅力与浪漫气息》,载于黄健中:《黄健中导演笔记》,作家出版社2011年版,第35页。

剧命运的"活化石"。《良家妇女》的造型亮点是石头,片中大量出现了贵州山区特有的石寨、石崖、石壁、石屋、石雕、石阶、石灯座、古老的石埠和刻有"泰山石敢当"的石碑等。这种以石头为主调的影像不仅使影片的叙事与造型形成了一次完美和谐的交融,而且为该片赋予了深刻的历史文化内涵,沉重的石头作为一种表意符号,象征着几千年来妇女所受到的沉重奴役。

影片《贞女》(图6-3)是黄健中"女性三部曲"的第二部。该片平行讲述了两个时代中两个女子的故事,一个是清末女子守节的故事,一个是现代女子的婚姻故事,表达了对封建观念和传统文化的反思与批判。影片开头化入的第一个画面就是贞女牌坊上"圣旨"的特写,接着是一组牌坊的特写:"勒建""立节完脉""节劲三冬"等,这些所谓的"荣耀"都是封建礼教禁锢下女子悲剧命运的见证。

图6-3 《贞女》海报

黄健中充分利用电影时空自由跳跃的艺术特性展开剧情,每隔10分钟交替出现一个历史空间和生活场景,将两个时代中两位女性的故事交织在一起,形成一种深邃的历史感。与这种结构相对应的是黄健中巧妙地采用了角色交错的方法,用8个演员扮演17个角色。比如,过去的肖四爷是现在的肖村长,过去的三嫂是现在的妇女主任,过去的长工变成现在的车杆子,过去教书的吴先生是现在的吴老师。这种艺术处理不仅节约了拍摄资金,更重要的是"在过去和今天的两个人物似与不似之间,在重叠印象当中加深作品的混合意象"①,

① 黄健中:《〈贞女〉:超以象外 得其圜中》,载于黄健中:《黄健中导演笔记》,作家出版社2011年版,第48页。

人物的对比与演员的重叠让观众在恍惚中产生一种前生后世的历史轮回感,显得更为意味深长。遗憾的是,该片因在形式方面着墨过多而缺少一种真正动人的情感力量。

图6-4 《一个死者对生者的访问》海报

1987年,黄健中拍摄了《一个死者对生者的访问》(图6-4)。该片根据真实事件改编:一个男青年在公共汽车上抓小偷,却在众目睽睽之下被小偷打死,包括失主在内的所有乘客都袖手旁观、见死不救,这一事件经过媒体披露后引起了全社会的广泛关注。黄健中试图通过对这一残酷事件的道德批判揭示深层的国民心理,引发对民族文化的审视。片中,黄健中不仅大胆打破现实与历史之间的时间界限和物理与心理之间的空间界线,还打破了生死之间的界限,这一做法堪称前所未有的艺术创新。

在电影创作的第一个十年,黄健中共完成了8部电影和3部电视剧,呈现为两个高峰和两个低谷(《一个死者对生者的访问》和《贞女》因过于追求形式创新,几乎卖不出拷贝)。他以强烈的艺术激情和抽象深刻的理性思考能力,得到了著名电影理论家钟惦棐的肯定,同时也得到了"要割掉非常长的唯美主义的尾巴"[①]的善意告诫。

第三节 商业应变与艺术迷失

1987年前后,随着娱乐片潮流的出现,黄健中和其他第四代导演一

① 黄健中:《一个沉甸甸的他》,载于黄健中:《黄健中导演笔记》,作家出版社2011年版,第151页。

样陷入了艺术与商业的困境。由于对骤然出现的商业大潮及其做法感到特别不适,1988—1989 年,他停止了拍戏。经过一段时间的冷静观察和思考,黄健中做出了改变。

1990 年,黄健中拍出了令人耳目一新的《龙年警官》。影片以轻松幽默的笔调讲述了刑警队长傅冬与妻子、模特杨阿玲、刑警仲小妹这三位女性的情感纠葛,塑造了一个真实的普通警察形象。导演将主旋律的思想、警匪片的惊险与对人物性格的艺术表现融成一部雅俗共赏的影片,不仅受到专家们的赞誉,还荣获百花奖最佳故事片奖,可谓是观赏性、思想性和艺术性的完美结合。

成功后的黄健中却发现:"关注现实生活和艺术上的返璞归真,已成为今天世界电影发展的主潮,而近来热衷于'新电影'的人多了,认真研究现实生活的人却太少了。"[①]于是,他选择再次将镜头对准普通人的生活,拍摄了另一部叫好又叫座的电影——《过年》。

《过年》以传统春节为背景,描写了大年初一东北小镇一户普通家庭悲喜交加的故事,透视出新旧观念的矛盾冲突和人们的心态变化以及对未来的茫然。黄健中充分调动了自己的艺术才能,在人物关系和人物性格刻画上下足功夫,力求把片中的 13 个人物都塑造得各有特点。片中的父母亲、大哥和大姐、二哥和二姐以及小儿子和女友其实是在不同时代成长起来的几代人,在商品大潮的冲击下,他们的心态发生了变化,亲人之间原有的隔阂被升级为剧烈的观念冲突。与黄健中一贯的用力和雕琢不同,《过年》一片拍得松弛而质朴,在艺术处理上追求平实、朴素的风格,没有任何技巧痕迹,给人一种返璞归真的感觉。贴近现实的题材、全明星的演员阵容、松弛本色的表演和家庭轻喜剧的风格,让这部散发着浓郁生活气息的影片再次获得了观众和专家的一致认可,还荣获了东京国际电影节评委会大奖。

① 罗雪莹:《"五十而不知天命"——导演黄健中访谈录》,《当代电影》1992 年第 1 期。

拍摄于1992年的《雾宅》是黄健中对恐怖片的一次探索,但他对这一类型片并不熟悉,只是用所谓"先天性恐怖遗传症""反应性精神病""心因性精神病"等简单的医学名词对人物进行简单的脸谱勾勒,而没有对片中三位主要当事人的失态、病态、变态心理作出更深入细致的刻画描绘。

《山神》则讲述了一个发生在东北山林里的传奇故事。导演为主人公石柱的情感生活加入了偷情、私奔的情节,围绕"挖参"这一行动设置警察与土匪枪战等激烈的场面,并大量展现了具有东北地方风情的奇风异俗。这些商业元素混合在一起,彻底掩盖了导演想要表达的"沉重的文化忧患主题"。

图6-5 《大鸿米店》海报

拍摄于1995年的《中国妈妈》也是一部艺术平平之作,但同年拍摄的另一部影片《大鸿米店》(图6-5)却引发了巨大争议。《大鸿米店》根据苏童的同名小说改编,影片围绕五龙这个小人物的命运变迁,讲述了一个人性沉沦与自我毁灭的故事:在军阀混战、民不聊生的时代,朴实的农村青年五龙逃难到城里,在码头被阿保踩在脚下被迫喊"爸",他的心里充满屈辱和仇恨。为了报复,五龙一步步变得冷酷、歹毒甚至疯狂。影片通过这一人物心灵扭曲的整个过程,展现了特定时代中弱肉强食的生存状态。

有学者认为,在黄健中电影作品中,"《如意》和《大鸿米店》可谓两个高点"[1],"无论是对黄健中的电影创作走向,还是对20世纪90年代的中

[1] 边静:《也无风雨也无晴——黄健中艺术人生品读》,《当代电影》2013年第8期。

国电影而言,《米》的出现显然是一个意外收获,是一个典型的异数"[①]。但影片不加任何掩饰地展现了社会的黑暗和赤裸裸的人性恶,给人压抑绝望之感,而没有一丝温暖和悲悯。由于种种原因,《大鸿米店》在放映前临时被禁,封存七年后才得以上映。

黄健中是一位十分重视电影音乐的导演,经常与他合作的作曲家施万春曾称赞他音乐感觉很好。1998年,黄健中大胆尝试拍摄了音乐故事片《红娘》。红娘是传统戏曲《西厢记》中的丫鬟,也是为百姓所喜爱的人物形象。导演将这个"有情人终成眷属"的反礼教故事搬上银幕不是为了赞美追求爱情自由的崔莺莺和张生,而是把艺术重心放在了二号人物——红娘的身上,赞美她为有情人牵线搭桥的善良、热心,体现她临危不惧、处变不惊的独立人格。在改编《如意》《良家妇女》等片时黄健中都加入了带有明显"指向性"的人物以传达自我独特的艺术感受,而《红娘》一片则再次体现了他的这一改编策略,为了突出红娘的形象,导演增加了"退敌"和"归乡"两场重头戏。

为迎接国庆50周年,黄健中接拍了历史题材影片《我的1919》(图6-6)。他用将近半年的时间阅读了200余万字文字资料,并将有关资料编撰、印制成册,分发给主创人员。为充分了解主人公顾维钧,黄健中还特意去他的家乡嘉定访问,与他的养女顾菊珍多次交流。

在拍摄中,黄健中有意采用了个人回忆的形式去叙述民族的集体记忆,他说:"《我的1919》则是一部体现了国际外交的弱肉强食引发的民族意识、家国想象,是一部中

图6-6 《我的1919》海报

[①] 陈墨:《浪漫与忧患——黄健中电影阅读札记》,《当代电影》2001年第5期。

国人第一次向世界说'不'的影片……体现了我对历史观的思考。"① 因此,他设计了以第一人称回忆为主的主客观交替叙事结构,以人带史,以史托人,通过主人公顾维钧的内心独白,展现"巴黎和会"这一历史事件及当时的社会背景,让观众多角度、多侧面地了解当时中国的国际地位及代表团面临的压力。全片围绕顾维钧的个人经历和参会过程,展开了三条情节线索:一是他与各国列强的抗争;二是他与代表团成员团结御辱,但又利益关系微妙;三是他与肖克俭之间的深厚友情和巨大分歧。

黄健中的诗性气质和浪漫情怀在影片《我的1919》中得以延续,片中多处设计了顾维钧慷慨激昂、震撼人心的演讲,很好地展现了人物的外交家风采。但是,导演的浪漫情怀严重削弱了历史思考的理性精神,也大大遮蔽了那段屈辱历史所应有的厚重、深沉。因此,尹鸿评价该片"是一部融入了许多现实规定和现实情景而虚构出来的主流情节剧,1919的历史提供了一个虚拟的舞台,演出的更像是1999那种慷慨激昂的国族想象"②。

综上所述,在第二个创作阶段,黄健中放下了力求新奇的艺术探索和深刻的思考,开始靠近市场和观众,并为影片的"好看"有意添加商业元素,但他又从未彻底放弃自己的人文精神。2000年后,黄健中将主要精力转向电视剧,陆续拍摄了《天龙八部》等14部电视剧。2004年,他执导了影片《银饰》,再次展示出他对人性的深入思考及对传统文化的批判。

第四节 "心灵的轨迹"与"不松弛"

黄健中在接受记者采访时说:"我感觉自己对艺术是从外热到内热。

① 张荔:《"和顺积中,而英华发外"——导演黄健中从影50周年创作巡礼》,《吉林艺术学院学报》2011年第4期。
② 尹鸿:《历史虚构与国族想象》,《当代电影》2000年第2期。

这就是我电影创作 80 年代与 90 年代的同与不同……有一点我很有感触,那就是作品是作家、艺术家心灵的轨迹,或说是心灵轨迹的外化。"①在四十余年的导演生涯中,黄健中在主流与边缘、艺术与商业、民族与世界间游走,在不曾间断的争议中前行。他的电影风格多元,类型广泛,每部电影在主题立意和呈现方式上都有一定程度的突破,体现出鲜明的导演个性和精神气质。

在第四代导演中,黄健中并非导演专业科班出身,也不是大学毕业,除了大半年的电影学校学习,黄健中走上导演之路基本是靠勤奋自学和北影厂老导演的"传、帮、带"。进入北影厂的五六年间,他性格腼腆,甚至有些自卑,幸运的是,他遇到了崔嵬和陈怀皑等好师长。这种学徒式的成长经历让黄健中拥有两点优势:一是动手操作能力较强;二是比学院派更灵活,善于求新求变。这些都在黄健中的作品中得以体现:"在纪实电影蔚然兴起的时候,他以散文的手法拍摄了《如意》,在影像造型的风行年代里,他关注的却是意蕴(《良家妇女》)和哲学思辨(《一个死者对生者的访问》),在追求娱乐的年代,他重归现实(《过年》《龙年警官》),在消解现实的年代,他却探讨人性的丑恶禁区(《米》)。"②

黄健中认为好导演应该也是思想家。他在总结自己的电影创作时说:"如果对以往作品得意之处作一个简述,那么我可以这么说:1984 年拍摄《良家妇女》,我对'性'的思考;1990 年拍摄《龙年警官》对英雄的思考;1991 年拍《过年》对宗法观念的思考;1995 年拍《米》从文化角度对人类生存环境的思考;1999 年拍《我的 1919》对历史观的思考。这些思考是个人的,同时又是我们这一代人的一个部分。"③每次开拍前黄健中都会认真准备,深度思考,写下很有理论深度的导演阐述,这些文章被整理收

① 张荔:《黄健中访谈录》,载于黄健中:《风急天高——我的 20 年电影导演生涯》,作家出版社 2001 年版,第 292—293 页。
② 薛翠微:《黄健中导演视点透析》,《四川教育学院学报》1998 年第 1 期。
③ 黄健中:《风急天高——我的 20 年电影导演生涯》,作家出版社 2001 年版,自序第 1 页。

入《风急天高——我的20年电影导演生涯》(作家出版社,2001)、《黄健中导演笔记》(作家出版社,2011)、《黄健中导演日记》(作家出版社,2011)、《思无邪:黄健中的影视世界》(中国社会科学出版社,2012)等书中,生动地展现了黄健中电影观念和艺术风格的变化。

黄健中是一位充满艺术激情的导演,同时又非常善于思考,有深邃的哲学思考能力,早在20世纪80年代,他就曾发表《人·美学·电影》一文,表达了探索人、美学与电影的志趣。他常常在电影创作中寻找某种形而上的终极价值,如人情、人性、生命意义等。他的《小花》把战争变成背景,表现了战争中的亲情与人性;《如意》表现了极"左"年代里两位老人相恋一生的爱情悲剧,歌颂了纯真、温馨的人性美;《一个死者对生者的访问》以挺身而出的英雄遭到残害的真实事件,反映了现代社会中人性的怯懦、自私,在对现实的批判中引出对民族文化的审视。即使是在《过年》《龙年警官》等商业片中,黄健中也或多或少地对时代浪潮中的伦理和人性问题有所涉及,因此他说:"我通过我的人物参与了80年代中国新时期以来关于人、人情、人性等思想解放思潮。"[1]

黄健中的很多艺术创造都非常新鲜、独到,甚至是大胆和另类的。比如,他在影片《良家妇女》开头的字幕中对"妇女"这两个字的最早汉字形态特意作了说明,然后用一组浮雕对中国历代妇女的婚丧嫁娶、生老病死等生活与传统习俗加以呈现,让影片的思想内涵有了纵向和横向两方面的延伸。他还在改编中有意增加了一个疯女子的形象,作为中国妇女不幸婚姻与悲剧人生的象征,这些艺术手法在当时都引起了热议。

正如陈墨所说:"在第四代导演中,黄健中最善苦读勤思和电影理论文章写作,这同样既是他的优势,也是他的局限。"[2]黄健中的前期创作总

[1] 参见中国电影资料馆"中国电影人口述历史·黄健中访谈录"原始档案,2013年3月采访。
[2] 陈墨:《浪漫与忧患——黄健中电影阅读札记》,《当代电影》2001年第5期。

是呈现出一种强烈的或者可以说过度的个人理念或哲学思辨,由此造成了理念大于形象的弊端。例如,《贞女》将清代和当代的故事交叉叙述并用同一组演员完成,艺术形式感得到强化,但也导致人物形象单薄、故事断裂,无法承载导演的人文思考。

在《一个死者对生者的访问》这部带有现代派气息的探索片中,黄健中的个人意念表现得更加直白,艺术手法也更加晦涩难懂。他说,这部影片是自己做梦而产生的创作冲动:"有一天我梦见一个人的灵魂,从躯体中脱离出来,肉体逃离了自己的灵魂,我觉得这个场面很有哲学意味,那种思考,使我很兴奋……其他的人物情节都是由此发酵出来的。"[1]拍摄之前,黄健中仔细研究了《关于人的学说的哲学探讨》等书籍,试图通过影片完成对人性问题的深刻审视与探讨。影片把历史、现实、幻觉三种时空勾连起来,每个幸存者都为自己开脱辩解、寻找理由,他们卑微的愿望和生存状态促使观众思考人性。1987年,黄健中带着这部影片参加西柏林国际电影节时,当地媒体刊发新闻称之为"一部不可思议的哲学电影"[2]。由于导演给该片的人物和故事添加了很多荒诞晦涩、莫名其妙的想象性镜头画面,造成了艺术表达的混乱,将一场严肃的人性拷问变成所谓的现代电影语言的堆砌。

黄健中努力借鉴中国传统美学思想和艺术手法,在影像语言上进行了主观情感与客观景物互相交融的尝试,这种尝试的价值在于拓展了我国影视创作手法在象征、隐喻方面的操作,将影视艺术与中国诗词常用的"比""兴"相联系,因而极富写意之美。

在《小花》的"浮桥相见"这一段落,黄健中就创造性地在镜头前加上了一块红滤色镜,同时配以激昂的小提琴曲,使该片对战争的描写充满诗情画意和浓郁的抒情色彩。在拍摄《如意》时,黄健中强调对"感觉"的追

[1] 张玉:《黄健中的导演创作风格研究》,东北师范大学2015年硕士学位论文,第76页。
[2] 参见中国电影资料馆"中国电影人口述历史·黄健中访谈录"原始档案,2013年3月采访。

寻,他常在晨昏到故事的发生地徘徊,"感受着玫瑰色的朝霞射进古老的胡同所唤起的生活美感,也感受着夕阳给什刹海湖畔带来的诗意;感受着喧闹声的欢快,也感受着安静的愉悦。……许多镜头和画面甚至角色的情绪,都是在这朝霞与夕阳之中、漫步与伫立之间生发"①。影片中古老的胡同、白塔、拄着双拐的残疾女孩等极富寓意的画面镜头反复出现,充满了写意色彩。

黄健中认为,选景不单单是选择故事发生的地点,更多的是选择影片的风格和影调,他非常重视大景别中地理环境、人文景观与影片情绪、人物命运的联系。在拍摄《贞女》时,他将小说中的江南小镇(苏州)改为川南古镇,通过弥漫的昏暗老街和潮乎乎的石板路渲染文化反思的主题。《良家妇女》中反复出现群山的远景画面给人以苍凉之感,寨子里的黑色石头是道路、房屋的构成主体,造成了影片精神的压抑感和时间的凝滞感,让观众感受到易家小寨的封闭和压抑,显现出个体抗争的渺小及注定的悲剧结局。而在《一个死者对生者的访问》中,导演用反复出现的古城墙、城门楼配合着压抑的影调,渲染出传统文化对人性的压抑与扭曲,而挖掘现场东倒西歪的兵马俑似乎也是对现实中人们冷漠内心的一种隐喻。黄健中曾指出:"就这部电影的内容及其空间、画面的造型而言,这是一部意象电影,以意造象,以象尽意。"②片中的现实、历史和幻觉三个空间在意象世界中实现了统一和交融。

新时期开始,第四代导演紧跟伤痕、反思、纪实等思想解放大潮,拍摄出一批具有人文思想和艺术格调的优秀影片。但面对商业片浪潮的到来,第四代导演整体表现出强烈的不适感,他们也努力靠近市场和观众,尝试拍摄商业片。在此过程中,他们产生了于艺术与商业之间的摇摆和强烈的自我怀疑。

① 黄健中:《人・美学・电影——〈如意〉导演杂感》,《文艺研究》1983 年第 3 期。
② 黄健中:《画面与空间——我的影片造型观念》,载于黄健中:《黄健中导演笔记》,作家出版社 2011 年版,第 135 页。

第六章 黄健中：人性·美学·电影

黄健中是一位善于思考、追求影片文化深度的导演，但在《一个死者对生者的访问》遭遇失败后，他也不得不作出一些妥协。他说："过去有一个观众，我也去为他拍，现在我更看重那 99 个人，为那 99 人而拍。"[1]为了获得市场效果和观众认可，他在《龙年警官》《过年》中采用了一些类型片的方法，增加了一些调动观众笑声的幽默细节，但总体来说喜剧元素不鲜明，艺术格调上还是"端着"的。对此黄健中解释说："我们这一代人创作心态都不松弛，做人、从艺都不松弛，作品也不松弛。"[2]郑洞天回忆 20 世纪 80 年代的电影时也说："我们这拨儿人打碎了骨头都觉得自己跟 13 亿人有关系，拍一部电影就会想到这一点，改变不了。"[3]个中原因，是因为第四代导演大多是学院派，他们身上的文化精英姿态很鲜明，具有强烈的社会责任感和社会忧患意识，以及对电影"作为一种艺术"的执着追求，他们并不习惯在艺术作品中以更松弛的新方式与当下观众互动。虽然 1949 年以前中国电影人面对的创作氛围和时代使命并不轻松，但还是有几株喜剧和幽默的小苗在成长，形成了一定的喜剧传统。遗憾的是，第四代导演忽略了中国电影的喜剧色彩和娱乐功能，他们的电影侧重于给观众带来情感共鸣和理性思考，很少带来欢快的笑。

黄健中有多部影片专门对女性长期所受的深重压迫问题展开讨论，片中女性形象或淳朴善良，或机智勇敢，或美丽正直。在表现这些女性形象时，他都大胆涉及"性"，试图从社会和文化对人性压抑的角度深入探讨。比如，《良家妇女》中的童养媳杏仙在封闭的乡村生存条件下和畸形的婚姻中抑制自己的欲望和情感需求；《大鸿米店》通过"性"来强化五龙在疯狂报复的过程中所释放出的人性恶的一面；《银饰》甚至超前地讨论

[1] 张荔：《渴望无限：光与影中的黄健中》，载于黄健中：《风急天高——我的 20 年电影导演生涯》，作家出版社 2001 年版，第 271 页。
[2] 黄健中：《"第四代"已经结束》，《电影艺术》1990 年第 3 期。
[3] 谢飞、黄健中、张卫、郑洞天、杨远婴、檀秋文：《八十年代初期的电影创作思潮》，《当代电影》2008 年第 12 期。

了同性恋的话题。从影片主题来说,这些艺术表现是必要的,但由于一些过于赤裸的性爱场面,黄健中的影片屡遭议论和禁播,国内两次对影视分级制的呼唤和正视也与黄健中的电影有直接关系。可见,他对商业片总有一种距离感或隔膜感,并不熟悉其中的路数,常会用力不足或过猛,始终无法做到应对自如。

第 七 章
张暖忻：从纪实到"生活流"

张暖忻是第四代导演中一位优秀的女性导演,她思想敏锐,率先举起"电影语言现代化"的美学旗帜,并成为纪实美学最早的实践者,而后她走向了"超越纪实"的写意,最终在商业裹挟下陷入艺术困顿。张暖忻的电影之路短暂而精彩,她仅存的五部影片及其艺术探索的美学历程,可视为第四代导演前期创作的一个完整样本。

张暖忻(1940—1995),祖籍辽宁铁岭,出生于呼和浩特,1943年随父母定居北京,1958年毕业于中国人民大学附中,在中学时代就开始积极参与戏剧活动,曾参与《雷雨》等戏剧演出,扮演四凤等角色。1958年,她被北京电影学院导演系录取,1962年毕业后留校执教。在漫长而压抑的"文革"中,她并没有放弃对电影艺术的追求。"她是个刻苦勤奋、不甘平庸的人。"① 被下放期间,张暖忻就一直自学法语,十几年后,她成为第一个去法国访学的中国导演。

① 谢飞:《怀念张暖忻导演》,《北京电影学院学报》2005年第3期。

第一节 《沙鸥》与纪实美学的引入

1974年,"文革"还未结束,张暖忻就回到上海跟随导演桑弧(《第二个春天》剧组)和谢晋(拍摄《春苗》)当助手。1977年年底,她和丈夫李陀、同学姚蜀平一起创作了电影文学剧本《沧桑大地》,七易其稿后由凌子风拍成电影《李四光》。该片以地质学家李四光生平为蓝本,公映后得到一致好评,因此,《电影艺术》杂志编辑向张暖忻约稿,请她谈谈创作《李四光》剧本的心得。借此机会,张暖忻和李陀合写了《谈电影语言的现代化》一文。这篇论文一经发出,很快得到电影界的热烈回响,并被视为第四代导演的美学宣言,也打开了传统电影禁锢的大门。

早在20世纪40年代末,巴赞的纪实美学兴起,他的追随者戈达尔、特吕弗等一批青年导演将他的理论付诸实践,发起了一场影响全世界的新浪潮运动。法国史学家克莱尔·克卢佐评价这场电影运动不仅彻底改变了法国电影的面貌,也促进了世界电影的发展。但在撰写此文时,张暖忻还没有完全读过巴赞的理论著作[①],她对外国电影艺术发展变化的了解来自她长期以来的关注及自己的拍摄实践。1975年协助谢晋拍摄影片时,张暖忻最初得到了现代电影语言变革的信息,而观看意大利电影《马蒂事件》更促使她积极思考现代电影观念,并表现出急于学习现代电影语言的渴望。

1978年夏天,张暖忻和李陀为构思新剧本到北京龙潭湖体育馆体验生活,在与国家队运动员朝夕相处数月之后,他们动笔写作了电影剧本《飞吧,海鸥》并刊发在1980年第2期的《十月》杂志上。1981年,张暖忻

① 在2008年《当代电影》杂志社召开的关于20世纪80年代初期电影理论思潮的座谈会中,著名翻译家崔君衍回顾说,在此文引发争论后他才开始着手完整翻译巴赞的理论著作。

在此基础上拍摄了处女作《沙鸥》。

《沙鸥》(图7-1)是张暖忻"电影语言现代化"的一次全面艺术实践,讲述了国家女排运动员沙鸥的奋斗故事。沙鸥因腰部受伤无法参加集训,但她坚决不放弃,经过一系列精心治疗,她终于恢复并出国参赛,经过激烈比赛却输给日本队。沙鸥失望地回到北京,决定退役结婚,此时却传来男友遇上雪崩牺牲的噩耗。最后,沙鸥当了排球教练,带领更多年轻运动员在亚运会中夺冠。沙鸥双腿瘫痪后住在疗养院里,她从电视中看到了女排夺冠的画面,流下了幸福的泪水。

图7-1 《沙鸥》海报

《沙鸥》是中国电影史上第一部高举纪实美学旗帜的影片,它的亮相让人耳目一新。出于对影坛多年积弊的反拨,张暖忻立志"要拍出一部具有强烈的现代感的影片来,这种现代感绝不是有些人简单理解的快速、慢速、定格、闪回等技巧的花哨的堆砌",而是全面使用了纪实美学的电影语言,"努力尝试用长镜头和移动摄影来处理每一场戏"[①]。

意大利新现实主义导演曾提出两个响亮的口号。一是"把摄影机扛到大街上去",提倡走出摄影棚,在事件发生的环境中再现社会真实面貌,抛去舞台和灯光,改变虚化和浮夸的电影风格,尽可能地淡化戏剧性,达到与现实生活的无限接近。二是在表演上追求"还我普通人"的感觉,《偷自行车的人》《擦鞋童》等影片都采用非职业演员来饰演重要角色,并根据日常生活细节进行即兴的现场动作设计和台词创作。这两点都被张暖忻

① 张暖忻:《挖掘普通人的心灵美——〈沙鸥〉创作中的一些想法》,《电影研究》(人大复印资料)1981年第12期。

借鉴并使用在《沙鸥》的拍摄中,该片拍摄用了10个半月的时间,在北京和广州两地实景拍摄,共拍摄镜头614个,有效镜头498个。影片中出现了4个超过100英尺的长镜头,如片头女排运动员从远景走向镜头、沙鸥在院子里与母亲交谈等。导演还使用了偷拍的方法,当沙鸥得知比赛名单里没有自己时冲出裁缝店,队友张丽丽追了上来,两人在杂乱的街头争论,这个偷拍镜头让生活的真实在银幕上得以展现和延续。

在《沙鸥》之前,我国影坛曾有谢晋的《女篮5号》、谢添的《水上春秋》、刘国权的《女跳水队员》、鲁韧的《飞吧,足球》等体育题材影片。这些影片都采用借体育传递政治理念的宣传说教,如新旧社会的对比、集体主义与个人主义的矛盾等,有浓郁的戏剧化色彩,编造故事和表演痕迹过重。相比而言,影片《沙鸥》"具有一种质朴自然的风格,从大的情节到每个具体细节,从内容到形式都应该摒弃虚假和解释,力求真实,使银幕上的一切都如同生活本身那样真实可信"[①]。

正如张暖忻所愿,《沙鸥》"从骨子里成为一部80年代的影片"[②]。在法国新浪潮"作者电影"观念的影响下,张暖忻产生了鲜明的主体意识,她认为"艺术不是生活自然的再现,我希望银幕上再现的生活要比现实更深沉、更浓重,使影片以朴素、清新的姿态,体现出哲理和诗意"[③]。正是出于这种艺术追求,张暖忻从一开始就偏离了纪实美学的原则。影片的开头和结尾都用了沙鸥内心独白的话外音,这种带有强烈个人色彩的叙述方式表现了人物的主观思想与情感状态,也融合了导演自身的渴望与呐喊,"成为创作者个人气质流露和情感的抒发"[④]。

片中有一场戏是全片的点睛之笔。沙鸥男友牺牲的消息传来,她悲

① 张暖忻:《挖掘普通人的心灵美——〈沙鸥〉创作中的一些想法》,《电影研究》(人大复印资料)1981年第12期。
② 同上。
③ 同上。
④ 张震钦:《从"自觉"向"自由"的求索:论张暖忻和她的电影创作》,《当代电影》1987年第2期。

痛欲绝地从家里冲出来,在树林里茫然地走着,不知不觉来到了圆明园。在一片废墟中,她回忆起与沈大威的对话,声音飘荡在空中,沙鸥的情绪在缓慢的镜头中酝酿,最后在回声和音乐中得到升华。在此,导演以全新的电影语言刻画了人物的内心世界,以废墟的意象与沙鸥的悲伤情绪相契合并叠加,加强了镜头的情感感染力。导演还在此处添加了深沉的画外音:"能烧的都烧了,就剩下这些石头了。"这句意味深长的话能够引发观众深刻的理性思考。在导演看来,沙鸥如何从命运的挫折中重新燃起生活的希望是一个民族精神复原的象征。因此,张暖忻把这场戏视为整部影片的"一个情绪的、节奏的、视觉的高潮。它不是和戏剧高潮等同意义的东西。从人物的内在情感上,到镜头的处理上,音乐的烘托上,以至视觉的感受上,共同推向高潮"[1]。这样的艺术表达显然已超出了简单的纪实与再现。

综上,1976—1981年,张暖忻的剧本创作、理论文章及《沙鸥》的拍摄,"以三种不同的形式共同指向了现代定义创建和定义语言现代化的共同问题,展现了张暖忻早期电影探索的思索轨迹"[2]。

第二节 《青春祭》:"超越纪实"

《青春祭》(图7-2)改编自张曼菱的小说《有一个美丽的地方》,这部散文诗般的影片充满了导演张暖忻的青春回忆,温暖又感伤。

北京知青李纯到西双版纳的一个傣家村落插队。初到傣寨,李纯对周围的一切都感到陌生。她不会干傣家活,衣服松垮破旧,美丽的傣家姑娘依波经常嘲弄她。渐渐的,傣乡民俗风情和傣族人民的热情、善良令李

[1] 张暖忻:《〈沙鸥〉——从剧本到电影》,《北京电影学院学报》2005年第3期。
[2] 蔡博:《求索"崭新的影片"——张暖忻电影现实主义论》,华东师范大学2015年博士学位论文,第20页。

纯深受感染,她第一次穿上了花筒裙,与少女们一起劳动、裸浴,她意识到什么是美,也陷入了深深的情感困惑。几年后,李纯再次回到云南,发现美丽的傣家村寨已被泥石流吞没,她孤独伫立,失声恸哭。

作为亲历"文革"的一代知识分子,第四代导演创作了一批知青生活题材影片,如谢飞的《我们的田野》、滕文骥的《棋王》等,体现出自我意识的觉醒,尤其是《青春祭》。该片超越了对动乱时代的生活记录,以一个青春个体对生命的感悟、叩问及流露出的淡淡忧伤、迷惘,使观众产生了强烈的情感共鸣。

图 7-2 《青春祭》海报

从叙事上看,《青春祭》完全摆脱了对戏剧性的依存,实现了整体的散文式结构。影片用女主人公李纯来到、离开和重回傣乡为叙事框架,以李纯的 8 次内心独白贯穿全片,交代事件发展,并表现出她在不同情景中的心理感受和情绪状态。影片对主要人物李纯、伢、大哥和哑巴等的形象刻画都不再依附于精心构筑的故事,而是自然地组合为一段散点式的生活序列:李纯好奇地来到山寨,她观看傣家姑娘傍晚游泳;参加评工分会议;接触老哑巴和 104 岁的伢;到集市上买书;与房东大哥的交往;为傣族儿童上体育课;伢的去世等。影片的结尾也完全脱离了大高潮式的戏剧结构,只是李纯独自一人穿行在茅草地上。正如郑洞天评价的那样,"《青春祭》完全摆脱了叙事、情节对于戏剧性的依存,第一次实现了整体的非戏剧电影的散文框架"①。正是这种对戏剧性的彻底消融,使《青春祭》带

① 郑洞天:《纪实超越"纪实"》,载于上海文艺出版社编:《探索电影集》,上海文艺出版社 1987 年版,第 551 页。

有强烈的现代气息。

《青春祭》也是张暖忻造型意识最为明确的代表作。如片中李纯出走的一场戏中,灰暗的天空、翻滚的激流与人物百感交集的心情相融合,而伢去世后的灵堂一场戏中,明亮的环境与黑色的服装形成强烈反差,衬托出灵堂沉重而肃穆的气氛和李纯内心的忏悔。这些镜头画面不仅是一个独立的叙事段落,更是影片的情绪段落,起到了描绘人物情绪、升华影片意境的艺术效果。导演对傣族风情的大量展现和对伢、放牛的哑巴等傣族群众演员的使用,又使该片具有浓郁而本真的异族风情,这在当时的电影中也是难得一见的。

《青春祭》以充满写意色彩的影像造型,委婉地传达了人物的内心与情感世界,也传达出导演独特的思想和美学趣味。片中青绿的老榕树、吱吱呀呀的牛车、漠漠的水田、飞翔的白鹭、弥漫的淡淡雾气,一切都如诗如画。由顾城作词、刘索拉作曲的主题曲《青青的野葡萄》也是那样的纯真、青涩。总之,整部影片画面温暖、朴素而清新,弥漫着惆然与忧伤、诗意交融的美学基调。

张暖忻娴熟地将长镜头和特写镜头的两极镜头结合,用长镜头展现云南独特的自然美,而近景与特写镜头则充满了个人的回忆。片中还有一些广角镜头和长焦镜头也体现出影像的主观性,如开场的一段,镜头或俯拍或跟拍,随着主人公穿越在植物群中,画面缓缓流动,加上带有异国情调的悠悠铓锣声,展现了陌生、神秘的气韵。片中多次运用长镜头表现对歌、沐浴、赶街、丰收节、求神、葬礼等傣家风情场面,并以大量空镜头表现雾、雨、黄昏、阴天等意境性的自然环境。在张暖忻看来,这些影像给影片带来诗一样的氛围和情调,增加了电影的主观色彩,使电影的叙述具有一种回忆的悠远与伤感的韵味。

《青春祭》结尾的影像更是充满诗意:

　　镜头458　洁白的灵堂,寂静无声。

　　镜头459　红红的山坡上,白色的送葬队列,烈火熊熊,诵经声,

老歌手的歌声。

镜头 460　铅灰色的大峡谷,凝固了的泥石流,悄然无声。秋草夕阳,暖红色的调子,李纯离去。

镜头 461　白鹭悠然地飞翔,画外主题歌轻柔地响起……

这组镜头极富感染力地传达了李纯难以言传的思考和感受,包含对人生的颂扬,对青春的悼念和反思,以及对生命、自然、未来的向往和爱。张暖忻把这种抒情性视为自我风格和艺术气质的体现,她表示:"尽管现实主义风格是中国电影发展的主流,但它并不是电影发展的唯一道路,电影的形态和样式应是多种多样的……我的意图是把中国传统美学中的意象诗学融入影片中,追求一种诗的形态,诗的意境。"[1]

《青春祭》拍摄于 1985 年,影片集中体现了张暖忻电影观念的转变和拓展。在拍摄完《沙鸥》后,张暖忻"更清晰地认识到电影不仅仅是生活的再现,它还应该有创作者自己的主观抒发"[2]。《青春祭》中强烈的主观色彩和抒情意味,既是人物李纯个人心态的袒露,又融合了导演张暖忻多年来对生活的感受和思考。张暖忻说:"这部影片从头至尾都是李纯对傣乡生活的回忆。既是回忆就不可能是原来生活的逼真再现,那些她回忆中最深刻、最值得怀念的东西,经过岁月的冲刷,往往已变了形,带有了强烈的主观色彩。"[3]这种叙述方式为艺术上的主观抒发找到了合理的心理依据。

郑洞天指出:"在电影探索日益趋向多元化的 1985 年,《青春祭》作为中年导演第二轮作品的代表之一,展现了一种几代创作者各走其路而交相辉映的前景。"[4]此时的社会文化语境也发生了一系列变化:文艺界集

[1] 罗雪莹:《回望纯真年代:中国著名电影导演访谈录(1981—1993)》,学苑出版社 2008 年版,第 549 页。
[2] 叶舟:《探索,还只是开始——与张暖忻对话》,《电影新作》1987 年第 3 期。
[3] 张暖忻:《〈青春祭〉导演阐述》,《当代电影》1985 年第 4 期。
[4] 郑洞天:《纪实超越"纪实"》,载于上海文艺出版社编:《探索电影集》,上海文艺出版社 1987 年版,第 554 页。

体告别了"伤痕"记忆,朝着寻根和先锋的方向转变,政治性话语被进一步削减,文化反思意味逐渐浓郁,《一个和八个》《黄土地》《猎场札撒》等一批具有探索意识的影片也相继问世,形成了一股重要的影像潮流。《青春祭》带着导演张暖忻的自我色彩,走出了一条客观纪实和主观抒情写意、再现与表现相结合的路子,为中国现代电影发展开拓了新的可能性。这就是郑洞天所说的:"从纪实手法的发展变化而超越纪实美学的局限,这就是《青春祭》的价值。"①

第三节 "生活流"中的普通人

1986年,张暖忻以访问学者的身份到巴黎学习一年,除了参加各种电影节观摩影片,她还协助法国导演雅克·道尔曼完成了影片《花轿泪》的拍摄。这部合拍片根据法国女钢琴家周勤丽在法国出版的同名自传改编而成,张暖忻主要负责剧本和对白的润色工作,并帮助导演分析角色的心理状态、行为和表达方式等。

1987年,张暖忻重回北京电影学院任教,前后执导了《北京,你早》(1990)、《云南故事》(1993)、《南中国1994》(1994)三部作品。

一次,张暖忻读到电影学院1987级文学系的4篇作业,并看中了学生唐大年所写的一篇剧本习作,后来她在这个剧本基础上拍摄完成了《北京,你早》。该片主要讲述了女主角艾红和售票员王朗、司机邹永强、假留学生陈明克四个年轻人之间的情感纠葛。影片围绕艾红一次次的情感波动、性格发展和人生选择,显示了几位年轻人在时代变换中不同的困顿与挣扎以及不安于现状的愿望。

① 郑洞天:《纪实超越"纪实"》,载于上海文艺出版社编:《探索电影集》,上海文艺出版社1987年版,第554页。

图 7-3 《北京,你早》海报

《北京,你早》(图 7-3)的叙事非常简练,导演通过不同场景的空间组合形成了几个大的组合段落,并按照"家庭—车队/公交车—城市空间"的循环重复,层层推进,犹如生活的自然流动。影片全部采用实景拍摄,忽略完整构图,特别是公交车里的镜头,呈现出高度真实的纪录片风格,彻底突破了戏剧电影的叙事模式,展现了"生活流"式的纪实主义。片中对北京日常生活的生动描绘和对20世纪八九十年代历史氛围的渲染都极为自如,显示出导演创作上的自信和得心应手。此时,北京电视台的早间新闻栏目《北京您早》开播,以快节奏和大量的信息记录都市生活日常,展现城市的飞速变化。不难看出,该片与这个新闻栏目有着某些精神上的联系和呼应,张暖忻试图用电影把握北京都市生活的多面与时代的特征。她要求画面里的每一件东西都能传达时代气息,并为此充分调用了自己几十年来的生活经验,对剧中人物的家庭生活作了必要的补充。因此,《北京,你早》呈现出一种以小见大的写法,真实再现了主人公们的日常生活和琐碎小事,既是千千万万北京市民的生活缩影,也是那些默默无闻的生活在最基层的普通劳动者的生活写照,表达了对今日中国的普通人的赞美慰藉和颂扬。尽管原来的剧本没有太多的抒情因素,"但拍摄出来后,多少总带有一种诗意的韵味"①,如结尾那个57尺的全景摇镜头,邹永强和王朗在晨曦微露的街道上走着,一辆洒水车轻轻驶过,配上清新抒情的音乐,表达了导演对北京人深挚的爱和祝福。

《北京,你早》是张暖忻现实主义精神的延续。谈起该片的创作,张暖

① 罗雪莹:《回望纯真年代:中国著名电影导演访谈录(1981—1993)》,学苑出版社2008年版,第549页。

忻坦诚:"影片完成之后我才觉得自己成熟了,我认为一个成熟的导演,他的艺术构思应当掩藏在一个整体里形式与内容浑然天成,人们在银幕上看不见导演,但导演又无处不在。"①而这一时期,娱乐片大潮汹涌而至,第四代导演仍然致力于谋求电影艺术的生存空间,拍摄出《商界》《月随人归》《阙里人家》《过年》等优秀影片,《北京,你早》正是这种艰难努力的一个证明。影片对现实生活以及普通人生活境遇和情感的艺术关注,呈现出第四代导演一贯的现实主义精神。在一次访谈中,张暖忻谈到自己对"主旋律"的理解,她认为那些准确反映人民现实生活变化的影片都是主旋律,她认为《北京,你早》其实也是主旋律影片,因为那里面反映了当时中国人的生活状态"②。可以看出,《北京,你早》的拍摄并非来自商业上的考量和妥协,而依然立足于张暖忻导演一贯的知识分子立场和现实关怀。从一定意义上说,《北京,你早》和《过年》《商界》《鸳鸯楼》等第四代电影通过对普通人真实生活的描绘,表现了当代中国改革开放的社会现实和时代主题,虽然不是对主流意识形态的简单附和,但构成了对主旋律影片的扩展和补充。

第四节　夹缝中的艺术探索与叙事断裂

在完成《北京,你早》的拍摄之后,张暖忻从北京青年电影制片厂调到北京电影制片厂,先后又拍摄了《云南故事》和《南中国 1994》两部影片。她继续专注而执着地对电影艺术进行探索,但时代的变化却是无情的。

1993 年,张暖忻拍摄了《云南故事》(图 7-4),根据云南弥勒县一个名叫五十岚美惠的日本女人的亲身经历创作而成。影片在一片欢庆胜利

① 罗雪莹:《回望纯真年代:中国著名电影导演访谈录(1981—1993)》,学苑出版社 2008 年版,第 548 页。
② 吴冠平、张暖忻:《感受生活》,《电影艺术》1995 年第 4 期。

图 7-4 《云南故事》海报

的鞭炮声中开始,交代了故事的背景和主人公的身份:1945 年抗日战争胜利后,一些日本后裔在退败时与家人离散而滞留在中国,加藤树子就是其中的一个。接下来,影片用 14 分钟叙述了树子来到云南前的生活:她在绝望中想要自杀,被国民党军官夏沙救了下来,夏沙因此被军队开除,两人一起回到云南老家。在回到哈尼族村寨后,夏沙病逝,树子被视为不祥之人,巫师准备抽打她以驱走恶煞,夏沙的弟弟夏洛挺身而出,保护了她。而后,树子与夏洛日久生情,走到了一起。在日本记者的帮助下,树子重返故土,但她一直惦记着云南的家,选择返回中国。

《云南故事》采用聚焦"大历史中的小人物"的艺术手法,以女主人公树子的生活经历和命运变迁为叙事主线,呈现了较大的叙事时空。20 世纪 50 年代中国政府遣返遗留日本人、60 年代"文革"震荡、70 年代中日邦交正常化,这些都成为女主人公命运的转折点。影片的地理空间也有很大的跨度,从北京到云南,再到日本岐阜,导演因此被迫采用了大段省略,造成了全片叙事的断裂和情节的不流畅。

与《青春祭》一样,导演在片中加入了大量少数民族的民族风情,比如夏沙入葬的古老仪式、哈尼族男女青年载歌载舞的场景、婚礼场面等。遗憾的是,这些充满民族风情的仪式与整部影片的叙事并未产生深刻的内在关联,因而失去了应有的美学价值。

与《云南故事》历史时空的大幅跳跃相比,《南中国 1994》完全聚焦于当下:清华大学高才生袁方怀揣梦想来到深圳一家台资企业工作,企业委派他做代理工会主席,他在老板与工人之间协商,试图协调劳资纠纷。同时,他爱上了老板的秘书梁忆帆。工人在经历罢工风波后复工,袁方被

提拔为总经理,企业恢复了日常运转。

《南中国1994》(图7-5)的剧本出自专注于工业题材和现实题材的电影编剧黄世英之手,对比剧本和电影,我们会发现张暖忻作了较大调整,延续了她对纪实美学的探索。她抛弃了原有的危机与危机化解的戏剧化模式,取而代之的是对飞龙公司的日常管理模式和机构的关注,剧中设置了董事长徐景风、总经理于杰、车间女工金翠花和小红等人物群像,这些人物都对应着公司的一个职能部门或生产环节,因此影片呈现出多视点、多声部交叉叙事的结构方式。片中有这样一个长镜头段落:摄

图7-5 《南中国1994》海报

影机跟拍金翠花拿着地址去找小红,进入一个摆满高低床的女工宿舍,在高低床间狭窄的过道里来回穿梭,伴随屋顶上吊扇吱吱呀呀的声音,录音机里播放着有人在读一封家书的声音,生动地再现了当时女工们的生活环境。不难看出,在讲述众多人物角色的故事之外,张暖忻更在意的是将深圳这座城市作为观照对象,用纪录片式的镜头呈现深圳在改革开放进程中的城市面貌和快速发展的时代旋律。

为拍出一部既具有真实时代感又能体现自我思考的影片,张暖忻试图在纪实与剧情之间进行调和。她对《南中国1994》的最初构想是"用十分钟讲一段故事,中间插两分钟的纪实段落,像魔幻现实主义小说一样……让观众不断从故事情节中跳出来,扩大视野,接受更多的信息,也更充分表达我对那个地方的感受"[①]。但从实际效果来看,影片想要实现的叙事与纪实的跳脱和间离最终变为一种断裂。此外,全片人物众多,故

① 吴冠平、张暖忻:《感受生活》,《电影艺术》1995年第4期。

事缺乏必要的戏剧性,开会情景多次出现(如公司高层与外商代表的会议、党支部与工会的会议、罢工风波结束后领导与工人的座谈会等),这些都极大地影响了影片叙事的流畅性。

在《南中国 1994》的拍摄中,张暖忻持续不断低烧,但她坚持拍完所有镜头之后才去医院检查,这时距她病逝只有一个半月的时间。由于种种原因,影片最终并没有实现她最初的构想。该片虽然获得了第 15 届金鸡奖最佳摄影奖,却因一些现实因素未能公开放映。

进入 20 世纪 90 年代后,中国电影界向产业化和娱乐化的方向大步迈进,各种情节剧被逐步细化为商业类型片。从艺术追求和个性上来看,第四代导演整体在内心情感上并不认同和接受商业片。在回忆《云南故事》的拍摄时,张暖忻说:"我本能地就排斥一些东西,像什么人为地制造一种戏剧性的紧张气氛啊等等。……对于商业电影不是我会不会搞,而是愿不愿意去搞。"[①]该片是北影、台湾金鼎影业公司和香港仲盛有限公司三方联合摄制的,投资方的不同要求和一再缩减的资金成为张暖忻的最大困扰,她曾倾诉这样的苦恼:"由于投资方一再缩减资金,限制了摄制组赴日本拍外景的时间连来带去总共 8 天。"[②]

《云南故事》指向历史深处,《南中国 1994》指向当下的社会变革,这两部影片虽然体现了导演探索电影艺术的勇气,但终未成功,暴露出张暖忻在个人艺术探索与商业市场裹挟中的困顿。事实上陷入这一境遇的不只是张暖忻一人,而是整个第四代导演。从整体上看,第四代导演长期处于电影的计划经济时代,电影的大众娱乐属性、工业属性及市场、票房等商业性的一面都以艺术探索的名义长期被搁置,单纯的创作环境给第四代导演提供了历史机遇,让他们拥有了寻找电影影像本体、建立自我艺术个性的黄金时期。可以说,第四代导演抓住了这一历史机遇,很好地完成

[①] 詹克霞:《繁花此日成春祭——张暖忻电影创作论》,西南大学 2010 年硕士学位论文,第 34 页。
[②] 张暖忻:《日本乡间拍片小记》,《电影创作》1994 年第 5 期。

了他们的艺术使命,然而对电影商业和娱乐属性的忽略也导致了大多数第四代导演对观众的心理隔膜和对市场的严重不适应。因此,虽然第四代导演试图把握历史脉动和社会变革的总体现实,但他们最终深陷商业与政治的夹缝中,逐渐走向中国电影的边缘。

1995年5月28日,张暖忻对电影艺术的探索永远停止了。她的电影创作只有5部,在《沙鸥》之后,她的作品呈现出两个发展方向:一个是在纪实风格中融入诗意的成分,如《青春祭》;另一个是走向对生活流的真实再现,如《北京,你早》。随后的《云南故事》《南中国1994》不过是对前两部影片的并不理想的翻版。张暖忻说:"我在拍片子的时候从来不会老想着我是女性导演,我一定要体现女性视角……我并不是要为女人说话。"但从《沙鸥》开始,张暖忻的电影叙述者都是女性,她塑造的沙鸥、李纯等女性形象都结合了自己的生命体验,从中可以看到导演女性意识不自觉的渗透和朦胧觉醒。沙鸥是一个普通的女排队员,伤病、失败和爱人的罹难都没有打倒她,最终她选择出任教练,带领中国女排登上了世界冠军的宝座。影片通过沙鸥的内心独白将人物的感受和情绪波动缓缓道来,凸显她内心的柔弱与坚强。张震钦认为《沙鸥》是"导演潜意识中创作主体意识的生发"[①],张颐武更是把"沙鸥"解读为寄托导演主体意识的一个符号,"是一个八十年代'主体性'最好的象征性人物"[②]。在人情、人性回归的时代大潮中,沙鸥不幸的个人命运与千百个经历了"文革"的普通人的命运一样,她悲情的青春记忆和不甘失败的奋斗精神也激起了很多人的心灵共鸣。

几乎与张暖忻同时,中国影坛出现了一大批女导演,在20世纪80年代形成了一个令人瞩目的文化现象。据统计,在"文革"后10年左右共有

① 张震钦:《从"自觉"向"自由"的求索——论张暖忻和她的电影创作》,《当代电影》1987年第2期。
② 张颐武:《张暖忻:中国梦,电影梦》,《书城》2005年第7期。

59位女导演活跃在中国影坛,拍摄了180多部影片①。比较活跃的女性导演有数十位之多,如张暖忻、黄蜀芹、史蜀君、王好为、王君正、姜树森、广春兰、鲍芝芳、石晓华、陆小雅等。

作为中国第一批系统接受过电影专业教育的从业者,这些女导演参与了中国现代电影的革新,进行了有关人情、人性的思索,也开始了具有女性主体意识的银幕言说,拍摄出了一批多姿多彩的影片,比如姜树森的《嗨,姐们儿》(1988),鲍芝芳的《金色的指甲》(1989),王君正的《苗苗》(1980)、《山林中头一个女人》(1986)、《女人·TAXI·女人》(1991)和董克娜的《相思女子客店》(1985)、《谁是第三者》(1987),以及史蜀君的《女大学生宿舍》(1983)、广春兰的《不当演员的姑娘》(1983)等。

正如英国女性主义电影学家劳拉·穆尔维指出的,女性意识在中国电影的主流叙事尤其是新中国成立后的电影创作中几乎是一片空白。在男性导演主导的影坛中,女性的角色形象更多代表的是党性、战士,或者是含辛茹苦的母亲、坚贞不渝的恋人,而没有作为女性的她"自己"。即使是在第四代导演的作品中,无论是表现现实生活的影片《老井》《人生》,还是反思传统文化的《良家妇女》《湘女萧萧》,都延续了这种女性形象的角色设置,而在《银饰》《大鸿米店》等片中,女性更是传宗接代的工具和男性欲望的对象。在强大的传统习惯和体制束缚下,我国的女导演们也一直无法突破男权叙事的屏障。比如,王苹是新中国第一位电影女导演,她拍摄的《柳堡的故事》《永不消逝的电波》《槐树庄》《霓虹灯下的哨兵》等,在塑造女性角色上与男导演并无根本区别。

罗艺军曾指出,第四代女导演在创作上有两点显示出女性特色:第一,对青少年形象的关注和对他们在成长中心理状态的细腻把握;第二,以女性的艺术敏感捕捉生活中的诗情②。在创作中,她们以女性的独特

① 张斌宁:《性别之外,专注聆听——回望第四代女性导演群体》,《当代电影》2019年第6期。
② 罗艺军:《盘点第四代——关于中国电影导演群体研究》,《文艺研究》2002年第5期。

视角展现了女主人公的生活与情感世界,以切入女性心理的方式开始了对女性自我意识的探索和表达。比如,新中国鼓励妇女走出家庭参加社会劳动,造就了一批自以为有"男性气质"的女性,"不爱红装爱武装"是整整一代女性的审美习惯。女性如果当众表现出女性的弱势特征,将会被视为一种耻辱,而第四代女导演常在影片中用美丽的服饰和对自我装扮的重视作为表现女性意识觉醒的一个符号。在《青春祭》中,当李纯脱下灰色的正统服装换上凸显女性身材的傣族裙时,她第一次懂得女人的美,也恢复了对美的欣赏和追求。在陆小雅执导的《红衣少女》中的中学生安然经常穿着一件没有纽扣的红衬衫,这既是对自我外貌形象的追求,也标志着她女性自我意识的觉醒和青春萌动。在《黑蜻蜓》中,鲍芝芳也张扬了女性对服装时尚美的追求。

细致描写女性在面对情感时的困惑和最终选择也是女导演表现女性意识的一个侧面。《青春祭》中的李纯面临大哥和知青同时表达对自己的好感时,无所适从地选择了逃避和离开。而在《北京,你早》中,女主人公艾红在与三个男友的交往中一直处于情感的主动选择地位,而不是被动的接受者,最终她选择了假扮留学生的陈明克,这既显示了她内心的虚荣和躁动,也表明了她对勤劳踏实等传统择偶标准的反叛。影片围绕艾红一次次的情感波动和人生选择,显示了女性在自我命运和情感选择中的徘徊与犹豫。

美国布朗大学东亚系教授王玲珍认为张暖忻是走在中国电影改革前端的一位女导演,她指出《沙鸥》和《青春祭》不算严格意义上的导演自传,但在内在情感抒发、自我认知、主观视点和女性第一人称叙事声音的运用上都具有极强的精神自传性质,因此她认为这两部作品"开创了女性电影自传性再现模式的先河"[①]。相较而言,《云南故事》在人物和情节设置上

① 王玲珍:《女性的镜界:历史、性别和主体建构——兼论马晓颖的〈世界上最疼我的那个人去了〉》,《中外文学》(台北)2006年第11期。

虽与《青春祭》极为相似,都是"一个女性来到一个陌生的地域,进入一个陌生的民族……并与这里的人、物和谐生活在一起"①,但此片的故事充满戏剧性,并聚焦于女性在时代裹挟中的命运沉浮,而对其女性意识并没有太多的展现。

图7-7 《女大学生宿舍》剧照

随着时代发展和艺术探索的深入,与张暖忻同时代的其他女性导演性别身份和女性意识也不断觉醒和增强。例如,史蜀君执导的《女大学生宿舍》(图7-7)通过描写那一代女大学生对自身主体性的追寻、对个人价值的思索、对社会现象的叩问,将一代女性知识分子的自我认知、社会担当与责任意识表现得淋漓尽致,显示出强烈的时代感和浓郁的理想主义精神。史蜀君在影片《失踪的女中学生》中将目光转至青春期女生的叛逆问题。可以说,从第四代女导演开始,中国女性导演的性别意识得以逐步觉醒和强化,由此开启了中国女性电影的崭新序列。

① 詹克霞:《繁花此日成春祭——张暖忻电影创作论》,西南大学2010年硕士学位论文,第32页。

第八章
郑洞天：纪实·真实·现实主义

郑洞天和谢飞是第四代导演中的两位学者导演、教授导演。与谢飞特立独行的自我艺术探索相比，郑洞天的电影创作更多地紧随时代，用以表达对社会问题的思考，体现出学院派导演的自觉与规整。

郑洞天1944年5月10日生于重庆，1961年考入北京电影学院导演系。1966年毕业时正值"文革"开始，郑洞天被迫放弃了创作。1973年他被分到上海电影制片厂，先后从事文学编辑、导演助理等工作，他在工作中不断向沈浮等老一辈艺术家学习。1976年，郑洞天调回北京电影学院任教，并开始电影创作。1978年，他与谢飞联合导演了一部描写苗族少年的儿童故事片《火娃》。1979年，他又和王心语、谢飞联合导演故事片《向导》，影片以近代新疆历史为脉络，描述了新疆维吾尔族人民为守卫祖国的宝藏、捍卫祖国的尊严而作出的努力和牺牲，是一部具有警示意义的家国情怀电影。

1981年，郑洞天与徐谷明合作导演了影片《邻居》，这是对巴赞纪实美学和长镜头理论的一次最佳艺术实践。1987年，郑洞天导演影片《鸳鸯楼》，再次发起对纪实美学的探索。在娱乐片大潮的影响下，郑洞天导演了《秘闯金三角》，之后他试图将自己的艺术追求融入带有主旋律色彩的题材创作。1991—2000年，郑洞天连续拍摄了三部人物传记片《人之

初《故园秋色》和《刘天华》。进入21世纪,他执导了《台湾往事》(2003)、《郑培民》(2004)两部影片,前者宛如一幅生动、细腻的台湾乡土生活长卷,具有一种质朴含蓄、雅致淡泊的美学风格,后者成为继《焦裕禄》《孔繁森》之后的又一部具有强烈震撼力的主旋律影片。

纵观郑洞天的电影创作,"特殊时期建构起来的宏大价值观,创作年龄上的特殊的成熟性,教师职业带来的那种特殊的理性思维方式,以及大时代背景下特殊的电影命运,都决定了他特殊的创作历程"①。对郑洞天来说,电影创作和电影教学、撰写电影评论、参与电影评奖、担任青年电影制片厂厂长,都是他电影世界的一部分。此外,郑洞天在电影评论方面也有较高的建树,在创作、教学、评论、社会活动、电影管理和公共事务各个方面都呈现出超凡的才能。

第一节　从《邻居》到《鸳鸯楼》

拍摄于1981年的《沙鸥》和《邻居》两部影片是第四代导演对纪实美学的最早实践。相比而言,郑洞天执导的《邻居》一片更加充分地体现了纪实美学的艺术特征,影片以崭新的现代电影语言、浓郁的生活气息和强烈的现实关怀,给观众带来了耳目一新的审美感受。

《邻居》的故事发生在建工学院一栋又黑又窄的筒子楼里,这里住着学院党委书记袁亦方、学院顾问刘力行、校医明锦华等六户人家,十分拥挤。美国记者艾妮丝来华访问,点名要求到老友刘力行家做客,当时大家正在公共厨房里会餐,艾妮丝拍下了这欢乐的场面,并将照片发表在国外的杂志上。老袁对此深表不满,同时他决定缓建居民楼,先为领导干部盖高级住宅,人们对此议论纷纷。住院的老刘去找市委书记陈述意见。第

① 《众说郑洞天》,《当代电影》2006年第4期。

二年春天，人们又在公共厨房聚餐，庆祝乔迁之喜。

《邻居》(图8-1)是一部描写人物群像的电影，以住房问题为焦点，生动地刻画了从工人、教师、医生到基层干部再到包括市委书记在内的各种人物，描绘了他们各自的蜗居生活及面对分房的不同态度，还有他们在面对社会现实时的不同行动。片中所有人物都是真实可信的，比如袁亦方是在"文革"中遭受过迫害的干部，但特权意识使他变得自私自利；刘力行为官清正、两

图8-1 《邻居》海报

袖清风、严于律己、刚正不阿，他与群众同甘共苦、休戚与共，但也有退休后的失落与牢骚以及不在其位、不谋其政的消极；立志"做一个默默的好人"的明大夫表面气质冷峻，但内心热情洋溢；冯卫东牢骚满腹却是非分明；喜队长乐于助人，但也会耍上点儿小聪明。他们有苦恼，也有欢乐；有怨恨和牢骚，也有希望和追求；有弱点和缺陷，也有善良的心灵。这些普通、真实的人物都使观众感到亲切，并对他们的难处寄以真切的同情。

从叙事上看，影片使用了他者叙述人首尾呼应的整体框架，"力求最自然、熨帖的叙述方式来讲这个故事"①。导演在表现生活的真实性上下了很大功夫，着力用真实亲切的生活场景和朴素自然的镜头展示中国普通百姓居住条件的窘迫、逼仄，突破和消解了以矛盾冲突为中心的传统戏剧电影模式，让观众真切地感到这个故事就发生在自己身边。

《邻居》触及20世纪80年代的一个焦点问题——住房难，并对庸俗化、功利化的人际关系和不正之风给予揭露、鞭挞，将批判的矛头直接指向了"官本位"的社会观念。考虑到影片故事发生的时间是"十年动乱后

① 郑洞天：《〈邻居〉二题》，《电影艺术》1982年第4期。

的第三个春天",是"文革"思维尚未被完全肃清的 1981 年,这样的创作是极其大胆甚至可以说是有一定风险的。不过,郑洞天并未进行金刚怒目式的批判,而是温情脉脉地描绘了普通人家锅碗瓢盆交响曲的生活情景,"影片的独特不仅仅是广泛地触及种种真实的社会现象,尤其在于当它触及这一切时弊和阴影时,是立足于满腔热情地讴歌光明,准确地把握分寸的"①。

《邻居》的艺术价值在于对纪实美学的实践。郑洞天说:"我是对意大利新现实主义非常着迷的人。60 年代我们看过《偷自行车的人》,我对纪录片这个学派一直感兴趣。我毕业填志愿的时候,就想去新闻纪录电影制片厂,当纪录片导演。我这样拍《邻居》与我的这一兴趣有一定关系。"②因此,他将真实视为电影艺术的第一要素和刻意追求的一个目标,巧妙地使用各种技术手段和纪实美学的电影手法,打造了该片鲜明的纪实性影像风格。

从镜头语言上看,《邻居》中的纪实风格首先表现为对长镜头的实践和探索。例如,片头 4 分 31 秒的行云流水般的镜头段落由 22 个镜头组成:在正午的报时声和单田芳的评书声中,一个长 1 分 21 秒的长镜头推出片名,并拍出了筒子楼的全貌;随后,摄像机的镜头从混乱嘈杂的楼道全景渐次跟随人物运动,推到每家的门口,引出了正午的"厨房交响曲",一下子就把观众带到了拥挤、杂乱而充满生活气息的普通居民楼。郑洞天聪明而巧妙地利用镜头的调度与剪接,随着镜头的推移和景别变化,连带介绍了明大夫、袁亦方、章老师三人。郑洞天并不强调单个镜头的含意性设计和蒙太奇句子的隐喻性,而是追求镜头运动和组接的随意性,较好地处理了长镜头和蒙太奇的关系,由于摄像机移动得法,形成了一种不间断的生活流动形态。

① 倪震:《和人民同呼吸——谈影片〈邻居〉》,《大众电影》1982 年第 2 期。
② 张铭勇、牛也:《在现实中游走——郑洞天导演艺术的一个方面》,《当代文坛》2002 年第 5 期。

为了强化纪实效果,郑洞天还"主攻了一下客观生活音响的课题"①。《邻居》影片一开始,先于画面进入的是收音机里报时的声音"刚才最后一响,是北京时间12点整",将观众带进故事现场——一栋光线昏暗的教职工宿舍楼。影片用充满全片的生活音响配合画面,把音乐作为生活音响的组成部分,片中没有插曲和无声源音乐,只有情节中录音机放出的三段音乐,这一大胆的尝试非但没有让观众感到别扭,反而创造了新鲜感,也首开国产片在声音上追求纪实风格的先河。

郑洞天导演追求实景拍摄,全片超过三分之一的场景——建工学院的筒子楼虽然是搭建的,但为了还原生活的真实感,剧组从同事和邻居家里找来旧的锅碗瓢盆和衣服,把楼道粉刷得破旧不堪,造成拥挤、杂乱的生活感。那时郑洞天住在靠近复兴门的鲍家街43号中央音乐学院校园内一角的筒子楼(3号楼),他非常熟悉人物的生活,因而轻松自如地将剧中人琐碎的日常生活展现得淋漓尽致。影片还以同期录音、自然光效等纪实手法打破了传统的绘画式构图,增强了银幕空间的真实性和生活质感。

从"十七年"到"文革",中国银幕上的虚假愈演愈烈,一定程度上与演员表演的"话剧腔"有一定关系。相比之下,巴赞纪实美学提出了"还我普通人"的艺术要求,追求生活化的表演。为了保证影片的真实感,郑洞天从"青艺""人艺"请来优秀的话剧演员,然后"分家",原本就相互熟悉的演员之间的对话和神情也相对自然,几乎没有朗诵腔和舞台腔的痕迹,最具代表性的就是喜队长"夫妻夜话"这场戏。

《邻居》既没有表现轰轰烈烈的英雄业绩,也没有什么惊心动魄的事件和引人入胜的离奇故事,它以日常的生活、生动的细节、不露痕迹的场面调度、原生态的生活实录为主,既是对巴赞纪实美学理论的艺术实践,也满足了中国观众呼呼抛弃"假大空"、呼唤真实的迫切要求。影片表现

① 郑洞天:《〈邻居〉二题》,《电影艺术》1982年第4期。

出的关怀社会民生的现实精神、向虚假开战的艺术勇气,以及对生活和艺术的真诚热爱,都弥足珍贵。

在今天看来,《邻居》的"真实"还远远不够,郑洞天在导演总结中也谈到了自己的"不彻底性"。比如,该片虽然在镜头、画面、道具等的生活化方面下了很大的功夫,但剧作观念仍有很重的人工痕迹,影片以先考虑群众还是先考虑干部作为冲突矛盾的两个立场,将刘力行和袁亦方设置为两种立场的代言人。全片的情节安排也有巧合痕迹,比如刘力行的女儿所爱之人偏偏是"文革"时期批斗过他的人。片中有些对话也暴露出导演的意图,如小星星天真地问:"刘爷爷,你不是要搬家了吗?"借小孩子之口引发刘力行的心灵震动,而结尾对问题的解决也带有明显的理想主义痕迹。

《邻居》与同年拍摄的影片《沙鸥》共同开启了第四代电影纪实美学的新阶段。之后,中国影坛陆续出现了《见习律师》《逆光》《如意》《都市里的村庄》等一批具有明确纪实美学风格的优秀影片。

虽然《邻居》成功地体现了纪实美学的艺术魅力,但郑洞天觉得,该片并未彻底实现自己对纪实美学的理解和探索。在影片中,充满生活质感的筒子楼是搭建起来供拍摄的一个内景,是导演利用摄影机和剪辑建构的想象空间。郑洞天本想多用长镜头和全景镜头,"但是由于功力和技术方面的原因,往往达不到原来的设想"[①],无奈只得退回到常规手法。

1987年,郑洞天再次以纪实美学为目标,拍摄了影片《鸳鸯楼》(图8-2、图8-3)。该片集中表现了在同一栋楼里六个小家庭的故事。这六个年轻的家庭各有自己的问题,都不够美满:第一家缺少文化,夫妻常因小事吵架;第二家缺少感情,丈夫有外遇;第三家缺少知识,在两性和谐上出现障碍;第四家缺少信任,妻子经常拈酸吃醋,无事生非;第五家不会拒绝,在人情往来和聚会中疲于奔命;第六家缺少温馨,妻子埋头做学

① 郑洞天:《〈邻居〉二题》,《电影艺术》1982年第4期。

问,过于理性。

图8-2 《鸳鸯楼》海报

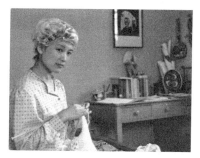

图8-3 《鸳鸯楼》剧照

在《鸳鸯楼》中,郑洞天采用以小见大的艺术手法,他说:"我们要拍一部真正描绘关起门来以后的家庭、婚姻和爱情生活的影片,是遍及我们土地上成千上万幢新的居民楼和小单元的新生活提供了这种描述的物质可能性,是新的历史时期人在实现自身价值过程中新的行为准则和情感需求带来了这一新的视角。"[1]因此,他试图通过摄影机记录六对不同职业、不同文化程度的城市青年夫妇在一个星期天的生活情况,展现人们真实、琐碎的日常生活。

郑洞天曾自我评价道:"迄今为止,我一共拍了10部电影……最接近我对电影的认识的,就是《鸳鸯楼》。"[2]《鸳鸯楼》也是通过在摄影棚中搭建内景以实现电影的空间调度,这种做法与《邻居》一脉相承。在拍摄中,

[1] 李奕明:《〈鸳鸯楼〉:人和城市的故事》,《当代电影》1988年第3期。
[2] 郑洞天、陆绍阳、马巍、郝哲:《理想电影与电影理想——郑洞天访谈录》,《当代电影》2006年第4期。

郑洞天继续在纪实性影像造型上花费心思,采用同期录音、双机拍摄、各片段单独连续拍摄等技术手段以及不露痕迹的镜头切换、不写附加音乐等手法,尽可能地再现出生活的真实。片中饰演六对青年夫妇的演员都是电影学院表演系"明星班"的学生,郑洞天希望尽量发挥演员的潜力,调动演员的演技,让演员真实地表现自己。从这个角度来看,《鸳鸯楼》是由学生表演练习连缀而成的作品,也是北京电影学院将教学与创作、表演与导演联为一体的一次教学实践。

第二节　艺术自我与主旋律的融合

娱乐片大潮来临之际,郑洞天拍摄了商业片《秘闯金三角》,但并未获得成功。20世纪90年代之后,他更侧重于人文色彩浓厚的电影创作,将感性的画面和镜头语言与个人和历史巧妙融合,在探索人物心理、营造影像意境等方面也延续了一贯的艺术探索,并积极寻求与主旋律的靠近与融合。

《人之初》是一部优秀的儿童电影,影片真实地展示了音乐家聂耳平凡而坎坷的童年生活。在昆明端仕街的小药铺成春堂里,一个年轻的寡妇带着四个年幼的孩子艰难度日,为了支持信儿(聂耳本名)上学,母亲准备卖掉家里的八音钟,信儿哭喊着不让;学堂里富家孩子雀儿经常欺负其他孩子,信儿打抱不平捉弄了他,被先生训骂;好友屈儿走了,信儿因伤心而大病一场;母亲病重,信儿卖掉八音钟为母亲买药,他决定上学费便宜的学校……

影片利用重复艺术手法,营造出舒缓、宁静而又带着淡淡感伤的情绪节奏,这似乎是《城南旧事》的美学延续。枫叶林里年轻木匠教信儿吹笛子的画面,以及多次出现的母亲讲故事的画面,都展示了传统文化和民间音乐对信儿的精神滋养和人物丰富的精神世界。片中《苏武牧羊》的笛音

一直在观众耳边盘旋,令人印象深刻。

早在 1981 年,中国电影的最高奖金鸡奖就设有最佳儿童片单元。1985 年,电影"童牛奖"正式设立,加上国家对儿童电影的政策倾斜,儿童电影一度出现了丰收期,涌现出一大批从儿童视角出发、贴近儿童现实生活的优秀影片,如《红衣少女》《我的九月》《多梦时节》《被抛弃的人》《为什么生我》《失去的歌声》等,同时,还出现了《少年彭德怀》《风雨故园》《人之初》《孙文少年行》等历史题材的儿童影片。然而,在中国电影日趋商业化、娱乐化的时代里,儿童电影越来越遭受忽视和冷落。《人之初》的拍摄前后历时八年,可谓几经辗转。郑洞天回忆说:"我从最初读到原著小说《从滇池里飞出的旋律》到今天,也有六年光景。其间于兰、宋崇、陈锦俶三任厂长于儿童电影的困境中,为这个因题材年代久远、制作规模相对复杂的项目奔走呼号,最后倾其血本并在电影局资助下得以拍竣。"[1]

1998 年,为迎接新中国成立 50 周年,潇湘厂决定筹拍反映老一辈无产阶级革命家陶铸同志的故事片《故园秋色》,邀请郑洞天担任导演。为了展现陶铸的个人魅力及他革命的一生,郑洞天巧妙地设计了这样的叙事结构:选择陶铸 1951 年还乡的三日作为叙事主体,交织起几十年间断断续续的回忆,以现实与历史交融的手法,细腻地表现了陶铸的亲情、乡情,展现了他严格要求自己、心系人民群众的高风亮节。

在这三天的时间中,陶铸的身份是一个儿子、一个弟弟、一个回乡的游子,导演将影片的艺术重心放在对人物内心的情感世界的表现与开掘上。影片中有六组闪回镜头分别表现陶铸的童年生活、革命生涯以及母子、兄弟之间的深厚情感,"在精练的历史背景下,通过十分具体的音容笑貌和生活细节,以生动的个性风采和人格魅力,来描述一段有意味的人生"[2],使人物形象得以丰富化、立体化。为了营造意境,郑洞天大胆展开

[1] 郑洞天:《〈人之初〉创作絮语》,《电影通讯》1992 年第 11 期。
[2] 郑洞天:《〈故园秋色〉导演阐述》,《北京电影学院学报》1999 年第 2 期。

艺术想象,用两进祁阳县、夜看《目莲救母》、一叶小舟下湘江、与孩子嬉水等镜头段落,大大增加了影片的乡土风情。为了表现陶铸和母亲见面时的母子深情,导演进行了很多铺垫,而后在母子喝酒时全盘宣泄出来,形成全片的情感高潮。

 2000年,郑洞天拍摄了影片《刘天华》。导演以刘天华的人生之旅为线索,以民族音乐为脉络,真实再现了这位杰出的民族器乐作曲家兼音乐教育家的一生,同时追忆了一段逝去的年代。郑洞天从史料中提取了刘天华的三个生活时期,通过妻子殷尚真、同事古诺夫、学生上官于飞三人的旁白,从不同视角对刘天华进行了评述,构成了各自独立而又相互补充的"流水三章"的结构。这种结构形式也决定了影片的艺术特征,它"不是全景式的历史记载,也不是周详、细致的人物描绘,而是风格化的、怀旧的、具有印象主义倾向的散文电影"[①]。无论是江南的小桥流水、飞檐天井,还是老北京的胡同、茶馆、庆城宫和香山,影片的空间造型都带有一层浓厚的怀旧色彩,散发出一种淡淡的韵味和浪漫的情怀。

 传记片的情节主要来自人物的生平事迹,在音乐传记片中,导演总是力求从人物的艺术生涯中挖掘出一些可能令观众产生浓厚兴趣的故事素材,并展现他们的艺术追求和独特音乐风格。例如,"《聂耳》的狂飙、《冼星海》的壮丽,银幕上总是发出战斗的铿锵和硝烟的气息,《生活的颤音》和《春天的狂想》遥相呼应,变奏着'文化大革命'扭曲下的自由灵魂的呐喊声"[②]。而影片《刘天华》则相对轻柔、幽静、凄婉。刘天华为人朴实忠厚、温文尔雅,夫妻二人相敬如宾,学生尊师敬师,刘天华与外国友人志同道合,所有重要的角色都和谐相处,与社会的冲突也不尖锐。同时,出于对刘天华个人性格及其音乐特色的考虑,导演对刘天华所面临的中西文化和艺术观念等冲突都进行平淡化的处理,造成影片毫无波澜。

① 赵定宇:《历史捕影》,《当代电影》2001年第1期。
② 倪震:《〈刘天华〉:现实空间和想象空间》,《当代电影》2001年第1期。

影片共计运用了陈天华的 8 首二胡乐曲,并以乐曲曲牌作为故事的小标题,《病中吟》是引领整部影片的主题音乐,影片的剧情内容和思想立意与《病中吟》"形成神与形的相互对应和补充"①。在片头,刘天华坐在巨幅中国山水横卷前演奏《病中吟》共用了 2 分 20 秒,后面还有几段二胡乐曲贯穿全片的,尤以《良宵》和《光明行》更为突出。从观影效果来看,导演过多地安排刘天华的音乐独奏,也造成了影片情节性不强、人物性格不够突出的缺憾。

在《刘天华》的拍摄中,导演郑洞天也有出人意料之举。首先,他大胆选用非职业演员,由专业二胡演奏家刘天华的第四代传人——陈军担任主角,忽略了主人公的"形似",而是追求个人气质的"神似"。其次,郑洞天运用数字技术创造了与刘天华音乐相契合的虚拟空间,如刘天华在巨大的山水画长卷前操琴演奏,幼小的刘天华追随民间艺人在田野上奔走,刘天华和爱妻在洒满阳光的花径中携手远去,这三个镜头段落着力营造出一种美好、浪漫的意境。但总体看来,影片拘泥于写实,没能充分地延伸音乐的想象空间,造成了电影意境的局限。

2003 年,郑洞天以一贯精致的散文化镜头语言,讲述了一段让人荡气回肠的往事,这便是国内第一部由中国大陆、台湾地区及日本三地人员共同创作的影片《台湾往事》。该片通过一个台湾家庭的传奇故事,反映了日据时期和光复之后台湾人民的生活和他们不屈不挠的抗争精神。《台湾往事》具有散文电影的典型气质,传统影片中的阶级仇、民族恨被导演用细致入微的民情体察代替了,当人们不得不经年累月地同居于一个屋檐下的时候,许多微妙的感情就自然产生了。郑洞天有意将《台湾往事》处理为一部倒过来的《城南旧事》,该片的叙事视角尤其值得玩味。主人公是一个在台湾长大的男孩,他来到大陆后再也没有回去,经他回忆讲述出来的"台湾往事"蒙上了一层淡淡的感伤,同时又蕴藏着浓烈的亲情、

① 罗嘉琪:《电影〈刘天华〉解读:音乐与人生》,《电影文学》2012 年第 23 期。

友情、爱情、故土情和民族情。该片的镜头语言生动细腻、典雅诗意,宛如一幅反映台湾乡土生活的长卷,蒋雯丽扮演的母亲形象也很好地展现了人物的精神气质和内心世界,她在其中的表演可圈可点。

拍摄于2004年的《郑培民》是一部标准的英模传记影片,该片主人公的原型是湘西自治州州委书记郑培民。郑洞天采用了将"主旋律"与情感化、伦理化叙述相结合的艺术策略,不仅表现了郑培民同志的生平业绩,而且用杀猪、唠家常、敬农、帮助劳改犯的女儿等一个个生动朴实的小事和细节,让人物形象显得更加生动、自然,传递出人物平凡、质朴而伟大的人格魅力。从叙事上看,全片以湘西自治州最贫困的乡村火龙坪修路为主要线索,浓墨重彩地叙述了郑培民因公路停工、复建而不断奔波、操劳的过程。公路开通时,郑培民却已离开人世,乡民们自发给这条路起了另一个名字:培民公路,从此,郑培民的生命就和这条山路、这块土地联系在了一起。郑洞天娴熟地运用电影艺术的视听语言,将湘西的美好风光、风俗民情与优美动听的音乐融合在叙事中,烘托出时代气息和人物的精神面貌。

第三节 郑洞天的电影理想与理想电影

"捧着一颗心来,不带半根草去。"郑洞天曾从陶行知的这句话中选取"心与草"作为自己的书名,这无疑吐露出他执着于电影艺术世界的心声。纵观其电影创作,可以看到郑洞天的每一部作品都在调整既往风格,不断尝试新的电影观念、镜头语言和风格取向,但是,"整体来看郑洞天影片的风格是沉稳而非躁急,质朴而非浮华,蕴藉而非外显,整饬而非疏放"[①]。

作为20世纪80年代初期第四代导演的领军人物之一,郑洞天注重

[①] 陈宝光:《别有洞天——郑洞天影片浅探》,《电影创作》2002年第1期。

开掘现实生活题材,聚焦现实生活矛盾与困境,并以此为背景,展现人的生存状态和人性的深层一面,这些都鲜明地体现出他作为第四代导演特有的人文精神和现实主义美学风格。《邻居》一片在形式层面践行巴赞纪实美学电影观念及相关手法,在主题内涵层面上又不自觉地用现实主义美学观念对其进行融合和改写。最终,《邻居》以朴素、真实的影像和深切的现实主义精神,让观众恢复了对电影的感受力,听到了电影与生活的摩擦声。如果说《邻居》的故事还在一个戏剧化的躯壳里纠结,那么,《鸳鸯楼》中纪实成分的加强和叙事结构的变化意味着对戏剧化的彻底告别,或者说把戏剧性打散,以更清醒的现实主义精神挖掘丰富和多元的生活本身。在后期创作的《人之初》《故园秋色》《刘天华》《郑培民》四部带有传记色彩的影片中,郑洞天从描摹和记录生活本身的外在纪实走向了人物内心情感世界的真实。他采用现实与历史交融的手法,以诗化写意的镜头语言和含蓄悠远的画面意境,形神兼备地塑造人物形象,凸显人物的精神世界,传递出一种更为深沉的人文关怀。

有学者指出,"自1991年的《人之初》到2004年的《郑培民》,郑洞天走了一条从电影作者(强调导演个人风格、个人认识)到电影制作者(强调对体制归顺、对既定电影语言和价值观的认同、叫拍啥就拍啥)的道路"[①]。在娱乐片大潮的冲击下,郑洞天也曾经困惑地游走在艺术与商业、主流与边缘之间,他从对艺术电影的探索到对商业电影的试水,最终转向主旋律电影——更宽泛意义上的主旋律。郑洞天认为,经济的腾飞常常会以文化精神的倒退和道德沦丧为代价,这也许在发展过程中是不可避免的,而艺术家的责任,就是用"那些有内涵的、高尚一点的作品,引导人们探讨些问题,反思一些问题,即使有些伤感、有些悲剧"[②]。由此,他尝试在政治与艺术、现实主义手法与戏剧方式、传统与探索之间找到一

① 《众说郑洞天》,《当代电影》2006年第4期。
② 晚晴:《一个人和一条路——记郑洞天》,《北京观察》2005年第5期。

种平衡,将主旋律意念串联在个人命运、生活细节和艺术符号之中,弥补政治观念与艺术表达间的裂缝,延续了他的个人风格和他对人性、人类情感的探索,为主旋律的书写渲染了一层清新的文化底色。

可以看出,郑洞天构筑的影像世界无不带有自己的主观色彩,无论是聂耳幼小心灵的体验、陶铸童年时期的故事与情感世界、刘天华对民族音乐的执着追求,还是郑培民勤政为民的高尚情操,影像中都浸润了郑洞天的自我思考和情感色彩。事实上,与重大革命历史题材中的英雄神话和宏大叙事相比,郑洞天乃至第四代导演钟情和追求的是表现现实生活和传统文化,书写人情、人性的现实主义电影,后者更契合维护国家主流价值和建构民族精神的时代需要,因此在20世纪90年代后逐渐成为主旋律电影的一个重要叙事策略。

郑洞天是一个标准的学院派导演,他长年在北京电影学院从事教学工作,对电影的诸元素研究透彻,从独立执导《邻居》开始,他就尽可能地在每一部影片中进行结合了艺术与学术的探索。例如,《鸳鸯楼》就是将北影表演系"明星班"同学的数个表演练习连缀而成的电影作品,是纪实理论探索、学院教学实践、教学与创作、表演与导演的一次集中演练。也恰恰是这种充满理性的反观与自控造就了郑洞天的电影"完整、流畅、造型讲究、表演准确,仿佛教科书一般精准完备。但似乎总是缺少一点点撼人心魄的东西……他在自己的电影创作中便会自觉不自觉地建立起一系列技术与艺术的规格标准"①。

郑洞天是一位富有思想深度的电影理论家,他很早就发表了《兼收并蓄之后》《仅仅七年——1979—1986中青年导演探索》等理论文章,对新时期电影及第四代导演创作进行了深入的思考与总结。1984年7月,郑洞天、邵牧君和谢飞三人在一次会议上分别从不同角度提出并阐释了"电影是一门工业,然后才是一门艺术"(谢飞语),而他发表的《关于电影商品

① 赵宁宇:《郑洞天的电影世界》,《当代电影》2006年第4期。

性的再认识》一文也显示出其理论的敏锐和深度。郑洞天曾担任北京青年电影制片厂厂长,拍摄过警匪类型片《秘闯金三角》,这些实践都让他更深切、更清醒地认识到电影工业中娱乐性和商业性的一面,以及这个特点对个人化电影创作的巨大制约。进入20世纪90年代,郑洞天先后发表了《大陆电影工业机制及其改革前景》《关于电影商品——工业体系的再描述》《TO BE,OR NOT TO BE?——进入WTO以后的中国电影生存背景分析》3篇万字长文,对电影工业从计划经济体制向市场经济体制转轨以及如何迎接全球化的严峻形势,提出了自己的深度思考,体现出一个电影导演、电影教育工作者和电影理论家的"冷静与理性、智慧与机敏"[①]。

[①] 余纪:《郑洞天的电影经济学思想及其学术理路》,《当代电影》2006年第4期。

第九章
吴贻弓:"诗电影"的美学延续

"长亭外,古道边,芳草碧连天……"每当这首悠扬的歌曲响起,人们就会想起那部经典的电影——《城南旧事》。这部拍摄于1982年的影片是导演吴贻弓的代表作,它的出现奠定了吴贻弓在第四代导演群体中的领军地位。

1938年12月1日,吴贻弓生于重庆,"贻"为收藏,"弓"乃兵器,"贻弓"两个字合在一起,便寄寓着长辈对早日停战、天下太平的美好祈愿。战争导致时局混乱,吴贻弓的小学学习阶段在昆明、贵州、重庆、南京和上海五个城市、六所学校间辗转。在父亲的影响下,吴贻弓很早就展现出对电影艺术的热情,初中时他开始流连于电影院,收集电影海报,观看美国原声电影。

1956年,吴贻弓考入北京电影学院。大学前两年,吴贻弓和同学们接受的电影理论教育主要来自苏联以及夏衍的《谈谈电影剧作》等。大三实习拍片时,吴贻弓与同学季文彦合作拍摄了一个长十多分钟的短片《少年体育》,成为全班拍摄的实习短片中唯一有机会在影院公映的片子。毕业时,他与同学陈敏合作,将作家王文石的小说《大木匠》改编成三十多分钟的作品。

1960年,吴贻弓毕业被分配到上海海燕电影制片厂任导演助理,他

从场记做起,管道具、管服装、管置景、管群众演员,尽力将每件事情处理好,很快成为人人认可的"超级助理"。吴贻弓勤学好问,执行高效,他先后与沈浮、徐涛、鲁韧、郑君里等导演合作,参与了《李双双》《兄妹探宝》《北国江南》《丰收之后》等影片的拍摄,获得了很多拜师学艺的绝佳机会。在跟随导演孙瑜拍摄戏曲艺术片《秦娘美》时,更是赢得了孙瑜的称赞。正当他等待展现自己的导演才华时,"文革"爆发了。直到1978年8月,吴贻弓才被调回上影厂,跟随鲁韧导演拍摄《于无声处》。

第一节 从《巴山夜雨》到《城南旧事》

1978年,吴贻弓自编、自导了影片《我们的小花猫》。影片描写一位被迫害的海洋生物学家与邻家小男孩康康的忘年之交。"革命小将"把海洋生物学家的家打砸一番,用来实验的鱼也都死了,康康以为是自己的小花猫闯的祸,他走了很远的路想把小花猫丢掉。后来弄清真相后,两人到海边找回了小花猫。《我们的小花猫》虽然触及"文革",但并未极力渲染这一时期的残酷和它带给人们的伤痛,而是试图把人们在"文革"的压抑中所感受到的人间真情呈现出来。吴贻弓以儿童视角表现了童心的善良美好和人与人之间的相互关爱,淡化了现实的残酷和尖锐冲突,抚慰了充满心灵创伤的人们。该片情节简单但细腻感人,有一种单纯清新之感,显示出吴贻弓与众不同的艺术气质,这也为他赢得了与吴永刚导演合作拍摄《巴山夜雨》的宝贵机会。

影片《巴山夜雨》(图9-1)展现了一艘普通客轮上一群年龄、职

图9-1 《巴山夜雨》海报

业、性格、遭遇各不相同的人对囚犯诗人秋石及其女儿的同情和救助,展现了风雨如磐的年代里蕴藏在人们心底的善良、正直和温情。该片荣获1981年金鸡奖最佳故事片奖,评奖语这样写道:"《巴山夜雨》以独特的创作构思和抒情诗般的艺术风格,塑造了具有鲜明个性色彩的人物群像,表现了我国人民在特定历史时期中美好的心灵。"

图9-2 《巴山夜雨》剧照

《巴山夜雨》(图9-2)在叙事方式和风格形态等方面与当时的"伤痕电影"截然不同,导演有意避开表现"文革"的血雨腥风和累累伤痕,而是深入人物的内心世界,发掘他们深藏不露的真实情感。影片中"没有惊心动魄的事件和曲折离奇的情景,也没有顶天立地的英雄和气壮山河的英雄业绩,只是写了一群普通的人,一群善良的有人性的和正义感的好人"[①]。它的叙事时空高度集中,在一条船上、一天之内,原本没有联系的人物及其生活、命运发生了交流与碰撞。影片着重描写了他们的思想情感,比如诗人秋石的沉郁和内心深沉的激情,刘文英的固执无知和苦闷彷徨,李彦冷漠外表下的谨慎与成熟,民警老王的善良正直和幽默。虽然影片在真实性上还存在较大的弱点,诗人秋石与女儿小娟子的重逢也充满戏剧性的巧合,但该片以自然含蓄的生活化细节、细腻的人物内心情绪描写、感伤而诗意的氛围意境,对传统戏剧式电影构成了一次有力的美学颠覆。

与同时期大量采用闪回、时空交错等现代电影技巧的其他影片更为不同的是,《巴山夜雨》的镜头语言朴实无华,"没有特殊角度的构图,以中

[①] 吴永刚、吴贻弓:《回顾与思考——一代〈巴山夜雨〉艺术总结》,载于王人殷主编:《灯火阑珊·吴贻弓研究文集》,中国电影出版社2002年版,第59页。

景和近景为主,运动平稳。遵循看不见原则,不要让观众感觉到摄影机的存在,摄影机的移动不是为推而推为拉而拉为摇而摇为移而移,一切应该着眼于人物"①。影片中的江轮是对"文革"时社会现实的整体象征,激流奔涌的川江航道、两岸的峡谷和峭壁、连绵不绝的蒙蒙夜雨等写意镜头几乎占了全部镜头的三分之二。许多镜头段落还彰显出中华民族美学中情景交融、虚实相生的特点,如大娘冒雨到舷边撒枣祭奠、小娟子跪吹蒲公英、歌曲《我是一颗蒲公英的种子》的融合等,凸显了影片淡雅朴素的抒情风格,营造出一种含蓄隽永的意境之美。

《巴山夜雨》浸透着两代导演对人民的深情和对美好生活的执着信念。吴永刚是一位德高望重的第三代导演,他的《神女》《浪淘沙》等影片都蜚声海内外,在第三代电影导演的审美意识中,向中国传统诗学回归始终是一个挥之不去的美学理想,为此,吴永刚锲而不舍地追求"看不见导演的导演"和"绚烂之极归于平淡"的艺术境界。他不仅在艺术上为吴贻弓保驾护航,而且经常叮嘱吴贻弓要有节制地把握情感,"保持住我们的风格"②。这种风格"从浅层次上来说,是指的电影散文化的叙事语调;深层次而言,是指的承受苦难、承受冤屈而不失去人的从容、人的尊严的历史态度"③。此后,这种歌颂美好人性的价值取向和抒情写意的美学风格成为吴贻弓艺术追求的基本方向。

1982年,吴贻弓独立执导了影片《城南旧事》(图9-3)。影片的故事发生在20世纪20年代末的北京,6岁的林英子搬到城南的一个小胡同里,经常痴立在胡同口寻找女儿的疯女人秀贞成了她的第一个朋友。英子得知卖唱姑娘妞儿的身世,又发现她的胎记,急忙带她去找秀贞。后来,英子在荒园里认识了一个小偷,他为供弟弟上学不得不去偷东西,因

① 吴永刚:《我的探索和追求》,中国电影出版社1986年版,第146页。
② 倪震:《吴贻弓的电影创作道路》,载于王人殷主编:《灯火阑珊·吴贻弓研究文集》,中国电影出版社2002年版,第10—11页。
③ 同上。

图9-3 《城南旧事》海报

为英子捡到的小铜佛被暗探发现,小偷被抓。善良的宋妈家境艰难,她的儿子被淹死了,女儿被卖。不久,英子的爸爸也因病去世。在一次次的生死离别中,小英子渐渐长大了。该片透过一个小女孩的纯真眼光展示了老北京的历史风貌和底层小人物的不幸遭遇,折射了那个特定时代的愁云惨雾。

从叙事上看,片中三个故事(秀贞的故事、小偷的故事、宋妈的故事)没有任何因果联系,串联它们的是主人公小英子的视点。为了保持叙事视点的统一,全片镜头都以较低的角度拍摄,有大半镜头都是表现小英子亲眼"所见"的主观镜头,有意避免了超出英子视点范围的人物和事件。而小英子的主观感受——所有的人物都"离我而去",成为贯穿全片的情绪线索。这种以人物主观意绪为主轴、"形散意不散"的结构方式,可谓别开蹊径。最巧妙的是,片中以宋妈的乡下丈夫骑毛驴的三次出现作为三个故事的间隔,连缀起来又形成了叙事的延续感,构成了宋妈这一人物故事的隐含线索。

当时,中国电影界正在热烈地争论突破单一的戏剧式电影模式,并提出"丢掉戏剧拐杖""与戏剧离婚"等观念,《城南旧事》是主张消除戏剧性的现代电影叙事革新中的一个成功案例。在改编时,吴贻弓有意删除了最具戏剧性的"兰姨娘的故事"和"驴打滚儿"的后半部,极大程度地淡化了情节。但细细琢磨,影片上半部分还"仍然没有脱离开在讲一个故事",而换火柴的老婆子对宋妈说秀贞恋爱让小英子无意听到,"纯粹是在交代故事,是'故意'说给观众听"[1]。相比而言,影片下半部分的叙事散文化

[1] 吴贻弓:《〈城南旧事〉导演总结》,《电影通讯》1983年第2期。

则更加彻底。

电影《城南旧事》的经典性在于吴贻弓充分发挥了电影的影像本性,成功捕捉了具有特定时代气息和民族特色的场景、细节,用各种充满情感色彩和艺术感染力的画面和声音,复原了一个小女孩记忆中的故都,表达出一种去国怀乡的惆怅和感伤。整部影片的镜头语言充满朴素自然的生活气息和沉静悠远的意境,其艺术探索有两点尤其值得赞叹。

其一是叙述和影片节奏的重复。片中多次出现胡同、西厢房、小油鸡、荡秋千、放学、井台打水等镜头画面,其中井台打水的镜头出现过 4 次,机位相同而季节不同。这些场景画面反复出现,其意义远远超出讲述故事的连接蒙太奇,而是突出了这些镜头画面自身的造型含义,包含无尽的"言外之意"。影片选用 20 世纪 20 年代流行的《送别》作为主题音乐,全片 8 段音乐中有 7 段是用不同乐器演奏的《骊歌》的旋律,使这段童年往事浸润着说不尽的感伤与离愁。这种镜头画面和主题音乐的多次重复出现,形成了全片舒缓宁静的节奏,类似诗歌中的重章叠句,使该片充满浓郁的抒情色彩和怀旧气息。

其二是用镜头语言营造气韵深远的意境,发挥电影造型手段的综合感染力,并"留出时间让观众去想"[①],通过自己的想象产生内心的共鸣。该片有意拒绝闪回等现代电影技巧,而是通过大量空镜头来营造意境,如片中对思康的描述就伴随着秀贞的叙述,用了一个长长的空镜头,这种艺术处理可以说是对国画留白手法的完美继承。为了营造意境,吴贻弓艺术地运用了叠化这一剪辑技巧。在戏剧式电影中,叠化通常用来分幕、分场或表现时间过渡和地点转换,而在该片中,吴贻弓"首先要思考由于叠化引起的空间节奏的变化与控制时间节奏的适应关系,以及艺术含义"[②],全片把 10 多处交代时空变化的叠化全部剪掉,以突出序曲中的驼

① 吴贻弓:《〈城南旧事〉导演总结》,《电影通讯》1983 年第 2 期。
② 蓝为洁:《影片〈城南旧事〉剪辑探索》,载于中国电影家协会编:《1983 年电影年鉴》,中国电影出版社 1985 年版,第 383 页。

队、香山红叶和台湾义地这三处叠化,有助于形成深沉、含蓄的意境。在全片结尾处,香山红叶的空镜头接连六次化入化出,伴随着《骊歌》和马蹄声,构成全片的情绪高潮,传达出生死离别的无限伤感。

在导演阐述中,吴贻弓用"淡淡的哀愁,沉沉的相思"[①]作为《城南旧事》的总基调。影片以新颖、独特的叙事视角,凝练、含蓄的镜头语言,周而复始的音乐旋律,重复变换的细节场景,情景交融的诗化境界,营造出一种别有况味的流逝感和"怨而不怒、哀而不伤"的美学风格。也正是在这一点上,《城南旧事》不仅继承并深化了《神女》《马路天使》等优秀影片关注弱者命运的现实主义传统,而且延续和发展了《早春二月》等抒情言志的文人电影传统,其含蓄蕴藉、清新婉约、淡雅隽永的散文风格契合了中国电影特有的美学精神和民族韵味。

片中女佣宋妈的扮演者郑振瑶,以含蓄且带着淡淡哀愁的表演风格强化了影片宁静简约的美学格调。在英子帮宋妈写信的一场戏中,郑振瑶以平静的神情、哀伤的语气将自己对孩子的思念、生活的不幸一一道出,生动、细腻地表现了一个农村妇女的善良和对自己不幸命运的逆来顺受,被黄宗江称赞为"很有文化地演了一个没有文化的人"。

吴贻弓回忆说,《城南旧事》的拍摄其实有着很深的政治意图。《城南旧事》是台湾作家林海音的自传体小说,在被搬上银幕之前,这部作品在大陆还没有公开出版。1981年,中央发布了对台统战的五条方针,两岸关系出现了新的转机,在这样的背景下,这部饱含游子思乡的"言志之作"得到了关注。北影的伊明导演最早把它改编成剧本,时任文化部副部长的陈荒煤推荐给上影,上影厂厂长徐桑楚非常认可这个剧本,并把它交给了吴贻弓。在读过原著后,吴贻弓觉得剧本的统战意识过于明显,情感过于强烈,因此他以"沉沉的相思"这一黯然而忧伤的情绪来传递林海音对

[①] 吴贻弓:《〈城南旧事〉导演阐述》,载于王人殷主编:《灯火阑珊·吴贻弓研究文集》,中国电影出版社2002年版,第112页。

故土和童年的深沉思念,得到了一致认可。电影上映后也得到了原著作者林海音的高度肯定。

吴贻弓早期导演的三部作品在主题思想、叙事策略、镜头语言、审美风格等方面有着极大的相似性,被称为"散文电影三部曲"。正如倪震所说:"《巴山夜雨》和《城南旧事》的从容和精致,宣告了一位成熟的电影作者登上了中国影坛。"①在继承与发展民族电影传统的基础上,吴贻弓成为第四代导演中最早确立个人艺术风格并日渐走向成熟的一位。对第四代导演和新时期的中国电影而言,《城南旧事》的意义更是多重而深远的。在这部影片中,人们丝毫听不到洪钟大吕般的时代强音,润泽观众心灵的是深沉的离愁和淡淡的伤感,而此前,中国的主流电影多是关于国家民族的宏大叙事,叙事模式是全知视角下的人物成长和转变。从《城南旧事》开始,对个人命运的关注和对个体心灵的自我抒发,以及随之而来的第一人称叙事和画外音的使用等,都逐渐内化为第四代电影共同的风格特点。

第二节 走到极致的"情节淡化"

吴贻弓是一个充满艺术气质的导演,他的创作常常来自现实生活的情感触发。1983年,吴贻弓与编剧叶楠听人说起河西走廊有一个"文革"故事,便相约前去采风,但因复杂问题的缠绕而受阻。返回时,列车在敦煌附近的一个县城小站停靠,他们遇到两个年过半百的西路军妇女独立团的女战士,两人当即决定住下,走访当地有着相似命运的女战士,寻找西路红军的战斗遗址,并很快完成了电影剧本《姐姐》的创作。

影片《姐姐》(图9-4)于1984年拍摄完成。该片取材于西路军失利

① 倪震:《吴贻弓的电影创作道路》,载于王人殷主编:《灯火阑珊·吴贻弓研究文集》,中国电影出版社2002年版,第9页。

图 9-4 《姐姐》剧照

饮恨河西走廊的历史事实,描述了一个幸存的小号手与一位妇女独立团女战士为寻找队伍,带着伤痛与疲累在戈壁沙漠中相依为命、艰难前行,追赶和寻找部队,途中他们与一名裕固族姑娘相遇。最后,女战士在荒凉的戈壁中死去,风沙退去,小女孩儿迎着太阳奔跑而去。全片依托宏大而悲情的历史背景,塑造了一位意志坚定的女战士形象,着重刻画的是人物内在的革命信念。

在《姐姐》中,吴贻弓着力探索"运用造型手段的力量来突出地表达人的力量"①,他极其注重拓展音响的表现力,重视画面造型和影像表意,以崭新的影像语言表达人物的意念、情感,这些做法在当时都极具创新色彩。

首先,影片注重利用音响推动情节发展,进行转场,展现人物心理活动,渲染氛围,对音响的表意作用进行了大胆探索。比如在片头,伴随着画外音,戈壁滩的远景和沙漠中饱受风沙摧残的植物特写交替展现,接着镜头定格在植物特写上,枪声、冲锋号声、厮杀声、马鸣声不绝于耳,声音渐渐由强变弱,直至消失。在这里,导演没有运用闪回展现具体的人物和惨烈的战况,仅运用音响对敌我双方激烈的交锋进行了艺术化的展现,开拓了广阔的画外空间。片中多次展现"姐姐"遭遇精神和肉体上的磨难时,耳边都会响起军号声、报数声、行军声等音响,其中有三个镜头段落令人难忘:一是姐姐从尸体堆里爬出来后继续寻找部队;二是姐姐拒绝尼姑庵的挽留,决心继续寻找队伍;三是姐姐在弥留之际,倚在刻着"犁"字的古长城墙下,画外响起打仗的声音。这三个镜头段落充分利用了声画对位的艺术处理,把对战争和对部队生活的写实性回忆转化为姐姐的记

① 吴贻弓:《留在河西走廊上的信念》,《上影画报》1983 年第 2 期。

忆、联想和幻觉，巧妙地从现实空间扩展到人物的精神空间，而画外音仿佛一种永远的信念，感召、激励着姐姐追寻部队，产生了震撼人心的艺术力量。

其次，《姐姐》的镜头画面也给观众带来了强烈的视觉冲击。为还原西路军战士亲历的艰苦环境，吴贻弓把镜头聚焦于西部茫茫的戈壁滩，带领摄制组在河西走廊工作了3个月，从兰新公路的土长城拍到戈壁滩，从祁连山北的隆昌河上游拍到合黎山、龙首山南侧的沙漠，在共计16个拍摄点完成了占全片95%的外景拍摄，该片也因此被誉为"中国西部片的始作俑者"。从影片看，导演着力展现的是戈壁滩上的沙尘暴和狂风肆虐，在大部分画面中，沙漠占据主体部分，人物居于次要地位，这种反常规的构图以沙漠的广袤与荒凉、环境的恶劣和残酷反衬出人物的渺小和抗争意志的顽强，同时表达出导演的一些感悟和哲思。例如，导演用逆光拍摄戈壁滩上的落日，让人物身上笼罩一层金色的光辉，形成"大漠孤烟直，长河落日圆"的悲壮美。吴贻弓坦言："在电影的各项综合元素中，我的美术功底较差，对色彩及线条的感受较弱……而对于音乐和音响，我的自信心比较强。"①这使影片《姐姐》的音响表意功能发挥到了极致。

《姐姐》一片的情节因素被省略到最低限度，导演凭借画面与音响等造型手段，突出环境、弱化人物，具有极强的探索片色彩。由于导演极力淡化了故事情节和人物性格，这种彻底告别戏剧式电影的做法对当时观众的审美趣味和欣赏习惯构成了极大的挑战，因此该片成为当年票房最低的一部。然而，正如一些评论者指出的："《姐姐》的价值在于它自觉踏入了雷区，为后来者铺垫了探险的基石。"②

回望历史，无论是题材选择、情节淡化还是影像造型，《姐姐》一片都

① 吴贻弓：《在导演意识的潮流中》，载于上海电影家协会主编：《上海电影四十年》，学林出版社1991年版，第36页。
② 杨远婴：《电影作者与文化再现：中国电影导演谱系研究》，中国电影出版社2005年版，第173页。

标志着第四代导演的艺术触角正在伸向最新、最远的探索领域。在经历了形式美学阶段和真实美学阶段后,第四代导演大胆突破传统叙事,着意探索声画的表意功能,"使电影画面拥有一种比简单地再现(生活)更有效的价值"①。他们凭借对电影的独特理解,走到了崭新的现代电影美学的汇合点,快速跃入影像美学阶段。他们逐步建立起来的影像观既融合了长镜头和蒙太奇的镜头语言,又融合了西方的纪实与东方的表意,这既是一种补课,又是一种超越。影片《姐姐》以纪实与表意相互融合的影像追求,成为第四代导演纪实美学阶段的终结和走向影像美学阶段的开端。在第四代电影中,逐渐呈现出这种真正的现代电影形态的影片还有张暖忻的《青春祭》、吴天明的《老井》和黄健中的《良家妇女》等。

在1984年的夏威夷电影节上,《姐姐》的放映引起了轰动,但它的意义并不仅仅是艺术上的。在影片完成后,西路军妇女独立团的历史遗留问题立即引起了当地有关部门的重视,他们清查了当时的老红军名单,为她们恢复了身份并提供生活补助。这种通过电影艺术对社会现实造成有力影响并干预和改变了一些人的命运的情况,在中国电影历史上并不多见。

遗憾的是,《姐姐》一片不仅遭到了观众的远离,而且引发了老一辈电影人和主管部门领导的担忧。吴贻弓也反思说:"那个时候,导演群包括我自己和与我同龄或更年轻的导演……就是不太关心现实生活中那些更加被人关心的事情,不是很真诚地或非常迫切地要表达内心对于社会的评判的看法,而是走上了意念性。这跟以前的那种公式化、概念化对照来说,它是另外一种公式化、概念化的表现形式。"②因此,吴贻弓自觉选择了调整与回归,在大家期待的目光中,吴贻弓拍摄了影片《流亡大学》。

① 吴贻弓:《要相信银幕形象本身的感染力》,《电影文化》1983年3期。
② 吴贻弓:《在导演意识的潮流中》,载于上海电影家协会主编:《上海电影四十年》,学林出版社1991年版,第36页。

影片《流亡大学》(图 9-5)描写了抗战全面爆发后地处江南的钱江大学迁往内地，一路历经炮火轰炸、运输困难、经费断绝、伤病减员等重重困难，刻画了钱伟长校长这一具有儒家气息的现代知识分子形象。钱伟长率领全校师生颠沛流离，历尽磨难，失子丧妻，在他的身上闪耀着知识分子弦歌不断、献身家国的奉献精神。《流亡大学》按照时间顺序，以电报日记的形式展现了学校三次搬迁中的重要事件和突发状况，详尽地描述了大学辗转迁徙、坚持办学的过程。在民族存亡的时

图 9-5 《流亡大学》海报

代背景下，剧中人物的奋斗、悲痛和民族情感都是十分浓烈，尤其是最后一场毕业典礼的段落中，学生愤怒地抗议国民党教育部解散学校，这些情节都通过娴熟的电影语言表达得淋漓尽致。

无论在题材内容还是风格样式方面，《流亡大学》都更接近传统电影和观众的欣赏习惯，反映了吴贻弓导演的回归意识。他无比清醒地认识到，"《姐姐》……这条路在中国是不大行得通……我试图在《流亡大学》这部影片中往回找一些东西"①。他此后的电影创作基本都是在传统叙事和现实主义框架下进行的。

第三节 回归传统叙事和家庭伦理

1987 年，中国电影开始面向市场，娱乐片大潮来袭。在这一背景下，

① 吴贻弓：《在导演意识的潮流中》，载于上海电影家协会主编：《上海电影四十年》，学林出版社 1991 年版，第 38 页。

吴贻弓担任总导演,拍摄了喜剧片《少爷的磨难》(图9-6)。该片的主人公金福少爷获得了一笔巨额遗产,外商、军阀和土豪设计了一系列阴谋和圈套企图将其瓜分,金福因此经历了一系列荒诞而充满喜剧色彩的遭遇。在老管家和未婚妻的维护下,他保全了自己的遗产。《少爷的磨难》是中外合拍片的一个尝试,由中国著名喜剧演员陈佩斯和德国演员沃尔夫共同主演,片中的喜剧动作和笑料具有浓郁的上海传统滑稽戏特色,但整体风格并非来自吴贻弓,而是来自执行导演张建亚。

图9-6 《少爷的磨难》剧照

影片《月随人归》(图9-7)通过一个相隔半世纪的爱情故事,表达了大陆与台湾的两岸亲情。主人公从台湾携妻归来,探望年事已高的父母,却发现40年前的情人依然独身,而与他同来的台湾妻子不过是他为了满足父母心愿找来的假儿媳,最后有情人终成眷属。从艺术角度来看,《月随人归》的叙事使用了误会、误解、巧合等传统方式,这种艺术处理难免有矫情、做作之嫌,与吴贻弓导演早期淡雅、清新的格调完全相悖。

1990年11月,影片《月随人归》的制作刚刚完成,吴贻弓在曲阜经历了一次短暂的火车停靠,细雨蒙蒙的孔林触发了他的创作灵感和冲动。

此后，他又多次前往孔林，希望能够通过电影表达自己对民族、对儒家文化的思考①。于是，他拍摄出了影片《阙里人家》（图9-8）。

图9-7 《月随人归》海报

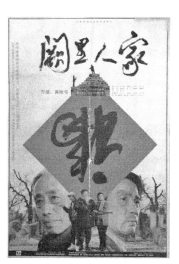
图9-8 《阙里人家》海报

故事发生在曲阜阙里街上五代同堂的孔德贤家中。主人公孔令谭早年抛妻别子参加革命，胜利后他和救过自己的护士重组家庭，定居北京，官至部长。年已70的孔令谭带着对妻儿深深的歉疚，回到家乡为九十岁高龄的老父亲祝寿，儿子孔德贤对他有很深的心理隔阂，不愿接纳他，甚至是充满恨意。

《阙里人家》被视为吴贻弓后期的代表作品，从中可以看到"吴贻弓叙事风格的发展和演进"②。导演有意采用了传统的影片结构，用序幕、尾声加上四个叙事段落组成全片，以孔令谭的归乡和离开为主线，在几天时间内讲述了三代人错综复杂的情感纠葛。在影片中，吴贻弓没有追求散

① 吴贻弓：《一个家族墓地引发的创作冲动》，《电影故事》1992年第4期。
② 《传统文化与现代文化的撞击——电影〈阙里人家〉座谈摘编》，载于王人殷主编：《灯火阑珊·吴贻弓研究文集》，中国电影出版社2002年版，第240页。

文化,而是有意突出孔家祖孙三代之间的尖锐矛盾,以加强叙事的戏剧性。片中多次出现人物砸汽车、摔镜框、捅破玻璃窗等激烈冲突的场面,加上大量的人物对话,因此影片的总体风格由诗意淡雅转而"趋于浓烈"①。但是,"本片在电影美学观念上是遵循传统的"②,全片共有五次渐隐,以示叙事段落分明。同时,吴贻弓依然拒绝用闪回镜头表现回忆场景,而是运用空镜头和叠化镜头,注重情绪的渲染和意境的营造,同时用音乐来抒情、渲染氛围,使影片的散文化风格有所保留。比如,尼山打猎、孔林祭奠、老哥聚会等段落中多次使用空镜头和叠化镜头,尼山雪景、书院古树、孔林碑铭等也多次重复出现,尽显历史变迁和人世沧桑。

《阙里人家》凝聚着很多吴贻弓想说的东西,他有意选取孔林,体现了整体的象征意义,孔家五世同堂的家庭结构也带有传统中国家庭的特点。而孔令谭与孔德贤两人则代表了儒家文化中的两种人格走向,孔令谭的积极乐观和绝不后悔的自我超脱与孔德贤的保守消沉恰成对比,他们父子之间的亲情恩怨也涉及个人选择与家族伦理、历史使命与道德责任的冲突,具有丰富而深刻的文化内涵。《阙里人家》的成功在于它并非对传统文化进行抽象思考,而是在历史与现实的交织中,孔家三代人在时代变迁中作出的不同人生选择,表达出错综复杂、难以言说的人生况味,也表达出导演对儒家"仁"的思想、对家国情怀的深层思考。影片最后,孔令谭离开家乡,孔德贤登上望父台目送父亲,孔令谭发现后急忙停车向儿子跑去——此时此刻,一切的人世沧桑、是非恩怨,都被亲情化解、包容了。影片在充满怀旧的气氛中尽显对传统家庭伦理的依赖,带有浓郁的道德理想主义和乌托邦色彩,也显示出根深蒂固的儒家思想对人与人之间关系的弥合作用。

《阙里人家》是一部人物刻画细腻、人文内涵丰富的佳作,该片与《月

① 吴贻弓:《〈阙里人家〉导演总结》,载于王人殷主编:《灯火阑珊·吴贻弓研究文集》,中国电影出版社 2002 年版,第 208 页。
② 吴贻弓、吕晓明:《中国电影不能脱离传统文化——吴贻弓访谈录》,《当代电影》2006 年第 3 期。

随人归》一起被称为"温情主旋律"①，表明了吴贻弓在后期创作中对传统电影叙事的回归。他以家庭为切入口，折射国家、时代、社会的变迁，表现出亲人团聚、家庭和睦的传统价值观，这也是中国家庭伦理片的经典模式。不过，吴贻弓依然保留和延续着自己含蓄委婉的风格，在《月随人归》一片中，"月色"凝聚着主人公多年的思乡之情，为影片整体增添了诗情意蕴。在《阙里人家》尖锐的人物矛盾冲突中，他也仍然拿捏住了"诗"与"实"之间"恰到好处的分寸"②。

1997年，吴贻弓拍摄了一部大投资、大制作的主旋律影片《海之魂》（图9-9）。该片改编自海军大校李云良的同名长篇小说，通过一艘导弹驱逐舰上舰长陆涛、副舰长马驰和航海长钟远航三人的深厚友谊和不同的人生选择，展现了三代军人的思想风貌，表现出和平时期军人的阳刚之气和奉献精神。

《海之魂》部分显现出吴贻弓擅长的散文式电影风格。面对没有故事情节的剧本，吴贻弓巧妙地挑选了7种海军特有

图9-9 《海之魂》海报

的仪式、4次实战演习和训练场面，形成整部影片的框架，"通过这些规模一次比一次大的演习，把整部影片分隔成四个段落……既造成了影片节奏的起伏，又完成了作为一部军事题材应有的属性"③。整部影片段落分明，疏密有致，节奏流畅。吴贻弓还采用气势恢宏的影像语言展现出辽阔

① 倪震：《吴贻弓的电影创作道路》，载于王人殷主编：《灯火阑珊·吴贻弓研究文集》，中国电影出版社2002年版，第17页。
② 袁莉、叶宇：《〈阙里人家〉：国与家、仁与人的诗意表达》，《当代电影》2006年第3期。
③ 吴贻弓：《电影〈海之魂〉导演后记》，载于王人殷主编：《灯火阑珊·吴贻弓研究文集》，中国电影出版社2002年版，第258页。

大海上中国战舰的雄姿勃发,片中壮美的大海、汹涌的波涛、高大的战舰、庄严的仪式,都让观众耳目一新。影片尤其突出了升旗、军舰退役、新老舰长交接、迎接外国军舰、投放永久性标志和海葬等多种独特的海军仪式,充满了强烈的崇高感和英雄主义精神。

由于担任越来越繁重的行政领导工作,吴贻弓逐渐远离了电影创作。此后,吴贻弓还曾执导《陈香梅》和《好人坏人》等电视剧,参与了电影《像春天一样》《夏日爱情日记》的编剧工作和音乐剧《日出》《我为歌狂》的创作。

第四节 温柔敦厚的民族电影

在二十多年的导演生涯中,吴贻弓共完成了9部影片的拍摄。综观这些影片,可以发现,他善于挖掘普通人物的美好人性和微妙心理,在从容平稳、舒缓有致的叙述中,传达出自己对生活和人生的感悟和思考,使影片呈现出清新淡雅、含蓄隽永的风格特色,蕴含着深厚的文化底蕴。

吴贻弓是一位深受传统儒家文化熏陶的导演,在哲学、诗词等方面也有深厚的修养。他努力寻找一个传统与现代的衔接点,自己也成为从传统电影到现代电影转型的中间一环。电影导演和文化官员的双重角色也在一定程度上影响了他的创作,他前后创作的电影风格呈现出较为明显的变化。由早期《我们的小花猫》《巴山夜雨》《城南旧事》的散文化到《姐姐》的影像化,而后经过《流亡大学》的自我调整和《少爷的磨难》的商业"试水",最终在《月随人归》《阙里人家》《海之魂》等影片中完成了对传统叙事电影和主旋律电影的回归。忠厚仁爱的道德观念、人性本善的伦理美学,以及含蓄抒情的风格,一直贯穿于他的创作。

吴贻弓曾说"我的电影里也有政治"[①],特指他是带着缓和两岸关系

① 吴贻弓、王岚:《吴贻弓:我的电影里也有政治》,《上海党史与党建》2007年第12期。

的政治目的拍摄了一部诗意的《城南旧事》。与其他第四代导演一样,吴贻弓受到的是"正统"和主流意识形态的教育,关于信仰、献身、理想以及真善美的观念融入了他们的灵魂,决定了他们强烈认同于现实政治。他们不会去怀疑曾经的信仰,也不会对历史报以疏离或反抗的态度。吴贻弓说:"尽管我们也尝到了十年浩劫的腥风血雨,但五十年代留给我们的理想信心、人与人的关系、诚挚的追求、生活价值的赢取、青年浪漫主义的色彩等,这种人间正道是沧桑的积极向上的参照体系,总不肯在心里泯灭……总不肯彻底绝望,总不愿抛弃理想……总把新中国母亲看得很理想、很美丽、很亲切,千方百计想把这种情结投射在银幕作品中。"①

这种根深蒂固的"共和国情结"和略带理想化的美学态度,赋予了吴贻弓强烈的社会责任感和道德使命感。在20世纪80年代的"谢晋模式"大讨论中,吴贻弓严肃地提出艺术家对生活的态度和社会责任感问题,并指出"它似乎是一种过时的正统调子,但实际上却是个颠扑不破的真理。历代杰出的艺术家,都是真诚地热爱生活,热爱人民"②。这可以视为吴贻弓导演艺术的根本方向。因此,当他的电影艺术探索与社会责任感发生冲突时,他毫不犹豫地选择了自我反省和否定。在回忆《姐姐》一片的创作时,吴贻弓说:"那一个时期,叙述的是什么越来越变得不重要,而如何叙述好像越来越被推崇到了一个比较高的位置……走上了意念性。"③他反思说,那些脱离群众和社会现实而过分超前、走到极致的"探索电影"不过是带有个人主观见解的电影图解,是公式化、概念化的另一

① 汪云天、吴贻弓:《承上启下的群落——关于"第四代"电影导演的对话》,《电影艺术》1990年第4期。
② 吴贻弓:《要做一个真诚的、热爱人民的电影艺术家——在上影故事片创作人员会议上的讲话》,《电影新作》1987年第3期。
③ 吴贻弓:《在导演意识的潮流中》,载于上海电影家协会主编:《上海电影四十年》,学林出版社1991年版,第41页。

种表现形式,"是缺乏真诚的"①。

吴贻弓所受的教育使他对传统文化有着很深的感情认同,他恪守儒家中庸之道,坚守伦理道德,这种价值观念也渗透在他的创作中,十年"文革"的经历又丰富了他的生活积累,使他对人生有了更加深刻的认识。因此,他注重反映普通人在各种历史境遇下的命运和情感,开掘人性、人情中的真善美,他总是将政治化的话题和正统的主流意识形态转化为善良、仁爱、奉献等伦理道德话语,这种柔性、温情的解读达成了对现实政治的诗意表述,并转化为一种温柔敦厚的美学基调。

他在《巴山夜雨》中"过滤掉时代的阴霾和丑恶黑暗,避免用悲剧的"②,以诗意盎然的镜头语言突出表现人性的善良和人们对美好生活的执着信念。当有人质疑《巴山夜雨》过于纯净美好而显得违反生活真实时,吴贻弓的回答是:"即使是'文革'的灾难如五雷轰顶,我们伟大民族也总会在人性废墟上重构真善美的高塔,总有力量使荒芜的原野上再生茵茵绿草,殷殷红花……"③同样,《城南旧事》以诗意感伤的叙事,传递了两岸关系松动的政治信号,该片的"巨大成功使它成为新时期中国电影的一个理想化模板,不仅标志着第四代的全面胜利,同时也为中国电影多年以来所梦想的关于政治与艺术的和谐关系提供了一个圆满示例"④。影片《姐姐》通过对西路军女战士坚定的革命信仰和革命信念的歌颂,"表达的是一种对信念的忠诚,一种为忠诚于理想信念而进行的大搏斗"⑤。为了不让结尾显得过于悲伤,吴贻弓改动了原来的结尾——本来是让小姑娘

① 吴贻弓:《在导演意识的潮流中》,载于上海电影家协会主编:《上海电影四十年》,学林出版社1991年版,第41页。
② 吴永刚、吴贻弓:《回顾与思考——代〈巴山夜雨〉艺术总结》,载于文化部电影局《电影通讯》编辑室、中国电影出版社本国电影编辑室合编:《电影导演的探索2》,中国电影出版社1983年版,第11页。
③ 汪云天、吴贻弓:《承上启下的群落——关于"第四代"电影导演的对话》,《电影艺术》1990年第4期。
④ 石川:《重读吴贻弓:一种诗化电影的历史际遇与现实困境》,《当代电影》2006年第3期。
⑤ 钱建平:《用感觉去发现去构造——与吴贻弓对话》,《电影新作》1987年第2期。

在花名册上写下"姐姐"后背起军号继续向前走,后来改为她朝着太阳和光明走去。

影片《少爷的磨难》中忠实的管家、痴情的莲花、重义轻利的少爷,《月随人归》中克己复礼的林梦芸、孝顺的儿子等人物,也都展现了吴贻弓的伦理价值观。在《阙里人家》中,一边是孔令谭"为了理想不后悔"的人生宣言,一边是踏实本分的孔德贤因缺失父爱而造成一生难以愈合的心理创伤,但在"父子相望"一段中,父子的情感得以释放,尖锐的冲突在传统文化和道德体系中得以彻底化解。导演还有意设置了来曲阜考察的安妮小姐这一人物,通过她的视点来表现这个大家庭中发生的一切,而安妮对中国传统大家族生活的羡慕表达了导演对民族文化的赞美和留恋。

综上所述,吴贻弓的影片整体表现出相同的情感与价值取向,即谅解、宽容、守望,以及更广义上对理想价值的追寻,对真善美的热爱与赞颂,以及对传统文化的留恋与守望。在他的影片中,世事变迁、个人伤痛、父子恩怨、个体命运和道德责任的冲突,都在时光流逝中化成对世事沧桑的喟叹,化成温暖的情感抚慰,这使吴贻弓的作品带有浪漫忧伤的人生况味和怨而不怒、哀而不伤的传统情调。

从电影的美学风格来看,在侧重表现情节、人物矛盾、复杂冲突的叙事型电影之外,还有淡化情节、注重表现人物情绪以及创作者思想情感的抒情型电影,前者以戏剧电影为代表,后者以诗电影为代表。在我国,诗电影特指那些继承中国美学传统的影片,这类影片不是电影史的主流,但作为特殊的电影表现风格一直隐约闪现,从 20 世纪 20 年代但杜宇、史东山等人的唯美追求,到 30 年代的《神女》《大路》,再到 40 年代的《小城之春》,这种含蓄委婉的诗化风格在夹缝中求生存,对我国电影的多元发展具有重要的意义。

吴贻弓先后给孙瑜、沈浮、徐韬、鲁韧等老一代导演当过助手,他回忆说,在自己拍摄《北国江南》时,深受沈浮朴实、自然的艺术风格影响,在初

次执导《巴山夜雨》时,又深受吴永刚导演细腻、抒情的艺术风格的熏染。因此,吴贻弓成功地将中国传统美学精神与现代电影语言相结合,尽管他会根据题材而调整影片色调的浓淡,但总体看来,他的电影构思精巧、细腻,表现出深沉、委婉的抒情意味和深邃悠远的诗化电影风格。

吴贻弓诗化电影风格的形成,首先在于他善于采用淡化情节的策略,将影片的重心从叙事转向对人物及其情感世界的关注和表现。对被"文革"耽误了整整十年的一代人来说,艺术成为他们抚摸伤痕、自我抒发的最佳出口。初登影坛的第四代导演钟情于电影的诗性表达,与其说是得益于对现代电影技巧的借鉴和对电影本体的重新发现,毋宁说是出于一种时代催生的自我表达冲动。一次偶然的机会,吴贻弓观摩了日本导演山田洋次执导的影片《故乡》,这让他认识到电影"除了有叙述性以外,还应有抒情性","应当更多地表现人物的心灵……表现情绪,表现看不见的东西"[1]。因此,他倾向于"把电影看作是抒发感情,讲出自己的心里话"的载体,而"并没有更多地去考虑电影的本体、电影的本性等这样一些东西"[2]。因此,他偏离了第四代导演集中探索的"电影语言现代化"和纪实美学的主攻方向,呈现出了自己独特的艺术追求,而这一追求在导演吴永刚的引领下得以更好的发挥。吴贻弓回忆说:"我在拍摄这些影片时与其说是为了追求一种风格,还不如说是自我心灵的自然颤动及对它的表现。"[3]可以看出,他的影片重点不是满足观众对故事的期待,而在于对人物情感及其生活的诗性把握。

其次,与《小花》《生活的颤音》等极度渲染的抒情方式不同,吴贻弓选择了委婉和克制,这也契合了我国民族美学的精神。比如,《巴山夜雨》中

[1] 钱国民:《走向成功之路——记导演系56届校友吴贻弓》,《北京电影学院学报》1985年第2期。
[2] 吴贻弓:《在导演意识的潮流中》,载于上海电影家协会主编:《上海电影四十年》,学林出版社1991年版,第33页。
[3] 吴贻弓、胡智锋:《访著名导演吴贻弓》,载于闵惠泉主编:《走近神圣》,北京广播学院出版社2000年版,第7页。

的红枣倒江,《城南旧事》中宋妈让英子写信时的平静,《流亡大学》中江炜成失子丧妻的痛苦隐忍,《阙里人家》中孔令谭父子的"坟头相见",都如同化繁为简的白描,寥寥几笔便将人物内心深处的悲凉和感伤悉数道出。

吴贻弓倾向于做一个"既看得见""又看不见"的导演,即"处处有导演的构思和设想,但却又要做到在体现的时候不露斧凿的痕迹"①。吴贻弓进一步指出,"我认为风格的追求,应当主要体现在电影语言的表达上,体现在结构的安排,画面的气氛,角色的创造以及声、光、色等各种元素的运用上"②。他善于用细腻灵动的笔触描绘人物丰富复杂的内心情感,以充满诗意的视听造型传递自己对艺术和生活的独特感悟和深层思考,这些都让他的电影呈现出含蓄蕴藉、诗意淡雅的美学基调。吴贻弓电影语言的突出特点就是注重对气氛的渲染和对意境的营造,通过间接迂回的艺术方法表达人物情感和无法言明的情绪,做到情与景相合、意与象相通。比如,《巴山夜雨》中波涛汹涌的江流和苍茫夜色、斜疏飘洒的细雨、缥缈的神女峰、朵朵随风飘散的蒲公英等,都展现出人物波澜起伏的心情,为影片带来一种舒缓的节奏。尤其是《城南旧事》一片,吴贻弓不仅以人物感情为线索,而且大量采用古典诗歌中的留白、重复等手法,呈现出韵味悠远的意境美感。吴贻弓在导演阐述中写道:"我希望大家都只是把精力放在或是那一抹夕阳的余晖上,或是那一声远远的叫卖上,或是那一缕刘海上,或是那一张旧报纸上,或是那一顶戴得将破的小帽子上,或是一声轻轻地叹息上……"③片中出现老北京城南的骆驼、小油鸡、秋千架、《我们看海去》的课本、四合院里的夹竹桃和海棠等很多充满怀旧情怀的道具、场景和细节,无不包含对逝去时光的温情回眸,弥漫出淡淡哀愁、沉沉

① 郑洞天:《〈城南旧事〉的导演艺术》,载于王人殷主编:《灯火阑珊·吴贻弓研究文集》,中国电影出版社2002年版,第149页。
② 王国平:《论"诗电影"》,《当代电影》1985年第12期。
③ 吴贻弓:《〈城南旧事〉导演阐述》,载于王人殷主编:《灯火阑珊·吴贻弓研究文集》,中国电影出版社2002年版,第113页。

相思,令人惆怅。

　　中国传统美学崇尚写意,重视对"意境""韵味"的追求,讲究"虚实相生""情景交融""恬静冲淡"等,这种美学思想渗透于古典诗词、绘画、戏曲等艺术样式,也影响了中国电影的表达方式,逐渐形成了中国电影的民族特色。早期的中国电影如《十字街头》《林家铺子》《早春二月》《一江春水向东流》等,多借助古典诗词、绘画、戏曲所体现的诗情画意,以获得一种气韵生动、情趣隽永的韵致和风骨。吴贻弓钟爱传统山水画的淡雅素净,他说:"我宁愿让人粗看似乎是一幅灰蒙蒙的没有什么耀眼夺目的素卷;但有心者,会看出其中的深意来。而且,那样的容量也未必就比热烈夺目的大色块小……"①可见,他准确把握了中国传统美学思想的精髓,找到了民族电影特有的表达方式。在镜头语言方面,吴贻弓摒弃闪回的手法,多用中近景细腻地展现人物情感情绪,注重运用空镜头、叠化镜头和主题音乐等,达到一种虚实相生的艺术境界。在《城南旧事》中,秀贞述说与思康初见时出现了惠安馆院落的空镜头;英子带着妞儿去找秀贞,空镜头里是一件红棉袄被落在微微摇晃的秋千上,有一种"人去楼空"的不祥预示。虽然吴贻弓后期的作品显示出某些回归与转型,但也充满了诗意的影像表达,如《姐姐》中的落日熔金、湛蓝天空,《流亡大学》中不时出现的群鸟翩飞、江水拍岸,《少爷的磨难》中男女主人公行走在洒满落叶的小径上,《月随人归》中多次出现的月亮,《阙里人家》中的望父台遥望等。

　　从整体上看,第四代导演勇于打破传统戏剧式的电影美学规范,张扬艺术个性,追求用电影表达自我,表达深厚的人文思考,迅速地走过了形式美学、纪实美学、影像美学三个艺术阶段,最终步入了综合多元的美学阶段。在这个导演群体中,吴贻弓常常保持着一种冷静独立的美学姿态,对现代和传统的包容兼蓄,将纪实美学与民族传统美学完美地加以结合,形成了自己独特的艺术风格。

① 天刃:《却话巴山夜雨时——评〈巴山夜雨〉的导演艺术》,《电影艺术》1981 年第 1 期。

吴贻弓是一个真诚的、热爱人民的电影艺术家,也是一位高瞻远瞩、勤奋务实的电影事业家,他先后担任上海电影局局长、上海电影总公司总经理、中国电影家协会主席等职务,对上海电影事业发展的贡献极大。在他的努力下,上海国际电影节在1992年10月正式拉开帷幕,这是中国唯一一个世界A级电影节,扩大了中国电影在世界影坛的声誉和巨大影响。

第 十 章
胡炳榴：声音里的乡土中国

社会学家费孝通在《乡土中国》中说："从基层上看去，中国社会是乡土性的。"①在中国电影诞生、发展的百余年里，乡土电影作为展现民族风貌、塑造中国影像的独特艺术形式，其表达内容随着时代的发展而变化。20世纪80年代，第四代导演凭借内心浓郁的乡土情结和深层的人文情怀，表达了对乡土的眷恋和反思，同时他们从农民个体命运遭遇和家庭的角度表现农村变迁，与农村改革大潮相互呼应。胡炳榴就是第四代导演中专注于乡土电影的代表人物，他的"田园三部曲"以充满时代印记和乡土特色的影像，客观记录了改革开放初期中国农民的生活现状，呈现出独特的思想内涵和艺术风格。

胡炳榴1940年8月1日出生于北京，1944年举家迁回老家湖北省武汉市黄陂县胡家嘴村。14岁时，他考入武汉一所初中，读高中期间又考入校管乐队吹长号，参加过多次社会演出。1960年，胡炳榴考入北京电影学院表演系。1964年8月，他被分配到珠江电影制片厂演员剧团。他在厂里待了不到一个月，即被派往广东阳江农村参加一年的"四清"运动。1965年，他被珠影厂安排到影片《扁担精神赞》《大河上下》剧组当演员，

① 费孝通：《乡土中国·生育制度》，北京大学出版社1998年版，第6页。

但因政治运动等各种原因,两部影片都停拍了。1970年,他被调入珠影厂科教纪录片室做编导,拍摄了科教片《育蜂治虫》《芒草织布》等。1977年珠影厂恢复故事片生产后,胡炳榴走上了电影艺术之路。

第一节 从"田园三部曲"走向都市

1979年,胡炳榴与丁荫楠联合执导了影片《春雨潇潇》(图10-1)。故事发生在1976年清明节后,纯洁善良的护士顾秀明乘火车护送一名年轻伤员到某市治疗,她的新婚丈夫冯春海是个刚毅稳重的公安干警。冯春海奉令拦截这列火车,追捕反革命分子陈阳。出于正

图10-1 《春雨潇潇》剧照

义感,秀明决定保护这位英雄,把他转移到刚结识的老诗人许朗家里。最后,秀明争取到丈夫的支持,开了通行证,安全地送走了陈阳。影片在激烈紧张的情节中,注重发掘人物内心的光明与黑暗、良知与私欲的矛盾,展现了特殊年代中政治与人性的冲突。

《春雨潇潇》与《生活的颤音》是最早两部由第四代导演执导的"伤痕电影",两片都是以"天安门事件"为背景揭露"四人帮"的恶行。相比之下,《生活的颤音》在音乐的使用上更有特色,而《春雨潇潇》的故事更充满戏剧冲突,编剧苏叔阳将两种对立的政治立场设置在顾秀明和冯春海这对新婚夫妻之间。但是,胡炳榴和丁荫楠并未过于依赖和强化这种戏剧性,而是以潇潇春雨贯穿影片,让人物和故事笼罩在一片雨雾霏霏的氛围中,渗透着一种忧伤、凄楚的抒情风格。全片以人民群众哀悼周总理这一时代背景为烘托,展现了女诗人、女演员、出租车司机、老工人、剧场主任

等众多小人物形象,他们的善良和勇敢使影片带有时代的真实感与浓浓的人情味。

图 10-2 《乡情》剧照

之后,胡炳榴与王进联合执导了《乡情》《东方剑》两部故事片。《乡情》(图 10-2)是胡炳榴"田园三部曲"的第一部。在风景秀丽的田家湾,善良的农村妇女田秋月与养子田桂、养女翠翠相亲相爱,田桂的亲生母亲廖一萍找到田桂,要他回城。田桂和翠翠不愿放弃青梅竹马的美好爱情,更不愿离开养育他们多年的养母。田秋月为了儿女的幸福,亲自送他们到城里,然后独自回乡。当时的影坛充斥着男女追逐、纵情嬉闹的爱情场面,《乡情》却显得格外朴实无华却又动人心弦。导演灵活地运用意识流(回忆与现实的无缝交接、内心私语等)和变焦镜头等现代电影技巧,用诗情画意的镜头画面与人物真挚的情感相互交融,体现出浓郁的乡土气息。不过,影片的叙事过度戏剧化,片中高级将领夫妻寻子这一情节的安排存在明显的编造痕迹。

1983 年,胡炳榴独立执导影片《乡音》。该片讲述了江西山区紫云河畔一个摆渡人家的故事。憨厚老实的木生靠着撑船摆渡为生计度日,妻子陶春漂亮又贤惠,一个人把家务打理得井井有条,他们有一儿一女,日子过得宁静和睦。陶春经常肚子疼,木生却并没有放在心上,陶春忍痛多日,送到医院被查出肝癌,木生悔恨不已。陶春出院后,木生尽心尽力地照料妻子。影片结尾,木生用独轮车推着陶春去看火车,远处传来隆隆的火车声。片中远山如黛,一江横陈,陶春家依山傍林,炊烟袅袅,他们过着宁静恬淡的生活,这些影像语言既描写了乡村生活和谐美好的一面,也暴露了他们思想愚昧的另一面。

《乡民》(图10-3)的故事发生在秦岭山区的四皓镇上。教书多年的韩玄子德高望重,大家都把他的话当"政策",富起来的村民王才想买下残破的四皓祠做食品加工厂,韩玄子认为王才是作践文化,他决定借钱买下四皓祠,遭到家人反对。王才买下四皓祠后,韩玄子十分失落,他寻机大摆酒席,邀请除王才之外的所有村民,以振德威。王才并不示弱,花钱请来狮队、龙灯队以吸引村民。《乡民》表现了以王才为代表的乡村

图10-3 《乡民》海报

新兴经济力量与韩玄子为代表的传统文化之间的尖锐冲突,但在片尾,韩玄子依然带着老花镜在门前的照壁前喝茶看报,一切似乎并未被改变。

图10-4 《商界》海报

影片《商界》(图10-4)以改革开放的深圳商界为背景,反映了经济发展中存在的各种问题。穗光公司的老板张汉池原本老实、正派,但为了发展,他从老朋友廖祖泉那里买进了一批电脑,欠下了几百万的贷款。为了还贷款,他又违规搞到了一批汽车,最终遭到查处。廖祖泉要建一个大酒店,但银行拒绝贷款给他,他便从香港借钱开了一家酒店,但他的爱人却远走美国。信贷部主任罗泰康受命调查穗光公司和民办企业银河公司,银河总经理曾广莱问题暴露,受到处分。这部影片头绪繁杂、人物纷纭,各种矛盾汇聚,如同一张复杂诡谲的商界之网,展现出"商场如战场"的残酷,因此被誉为"南国都市电影的巅峰之作"。

《商界》是新时期第一部全景式地呈现全民下海经商、商界角逐的社会图景的电影。广阔的社会画面、多种经济形态、复杂的矛盾冲突和多姿的人物性格充分展现了导演胡炳榴的艺术功力。片中触及很多在那个时代尚处于萌芽的问题,如市场机制的建立、金融法规的健全、商业道德的坚守等,而人们的心灵和价值观也正受到巨大的冲击和考验。在今天看来,胡炳榴对商业大潮带来的人际关系和情感变化的批判可谓鞭辟入里。

《商界》之后,胡炳榴沉寂了八年之久。其间,他试图改编贾平凹的《白朗》、方方的《桃花灿烂》、汪曾祺的《受戒》、范小青的《还俗》等佳作,但最终因各种原因而放弃。应该说,胡炳榴是一个自我意识较强的导演,他心中有一条清晰而无形的艺术电影与商业电影的界限,在商业片浪潮来袭之际,他选择了逃避。

1997年,胡炳榴执导电影《安居》(图10-5)。该片的故事背景是20世纪90年代的广州,年迈的阿喜婆由于儿子和儿媳工作十分繁忙,于是请了钟点工姗妹来照顾她。阿喜婆独居多年,性格显得古怪、刻薄。姗妹善良单纯,虽然遭到了阿喜婆的刁难和苛责,但她并不怨恨阿喜婆,而是尽心尽力地满足老人的要求。渐渐的,阿喜婆与姗妹成了忘年之交。《安居》专注于描写人与人之间从误会、冲突走向相互体谅、关怀的情感历程,并通过精心设计的细节展示了阿喜婆与姗妹之

图10-5 《安居》海报

间的感情沟通。比如,姗妹为阿喜婆买来生日蛋糕,一向小气的阿喜婆为之感动,破例带姗妹去茶楼,她高兴地回忆起年轻时的情景,姗妹也说起了自己对未来的打算,此刻夕阳照射的昏黄色调渲染出人间真情的暖意。在影片最后,阿喜婆与儿子、儿媳和解,决定搬去老人院,姗妹

也要回乡下老家。该片镜头语言自然、朴实、细腻,有一种娓娓道来的从容与安静。

胡炳榴的影视作品并不算多,他还导演了两部电视剧《家住三峡》(7集)和《桐籽花开》(25集)。2012年2月14日晚,胡炳榴因病去世。

第二节 《乡音》:温情的眷恋与反思

《乡音》是胡炳榴"田园三部曲"中最重要的一部。该片的成功之处在于导演带着无尽的感慨和默默的温情,用日常生活细节表现出"近乎无事的悲剧"。他没有去刻意抨击、批判什么,也没有传达强烈的政治意味和沉重的道德判断,这正是第四代导演在面对乡土、面对传统时特有的文化姿态,与第三代、第五代导演都有所不同。

《乡音》以其精良的艺术表现和深刻的社会文化内涵获得了较多关注,也引起了一些争议,比如对陶春这一艺术形象的不同认识和评价。

陶春勤劳能干,温柔善良,她每天忙于家务,洗菜、烧火、做饭、喂猪,白天到渡口给丈夫送饭,晚上给丈夫端洗脚水。陶春的表妹杏枝想约她到镇上赶集并看火车,木生却说庄户人没必要去赶城里人的时髦,陶春笑笑便作罢。卖猪后,木生把整钱存到银行,准备还盖房时借下的钱款;陶春拿着零头给儿女买了木枪和钢笔,给木生买了两包好烟,她刚相中一件春秋衫,木生却说:"种田人可穿得出?不如买头改良种小猪崽罢。"陶春又笑笑把剩下的钱递给了丈夫。陶春想看一次火车、照一次相的心愿一直被忽略,她生病后木生也只是给她买两包人丹。对此,陶春却毫无怨言,只是默默承受,直到自己积劳成疾。

陶春堪称是标准的贤妻良母,叔公因此多次夸赞她,教育杏枝遵守传统习俗。但不难发现,她的顺从、默默忍受和自我牺牲的背后是传统文化对女性自我的压抑,这种压抑经过历史文化的积淀转化为女性内心深层

的人格依附,使她们意识不到独立自我的价值。因此,有学者尖锐地指出,"陶春是迄今出现的反映封建文化原型的最深刻的电影形象之一,是反映我们生活中留存的小农意识形态的一面镜子"①。相比之下,表妹杏枝上过初中、受过教育,她活泼开朗,有主见,热爱新事物,对陶春抱着"哀其不幸,怒其不争"的复杂情感,一直试图把陶春拉出来,但她的力量与叔公和木生所代表的传统力量相比是极其微弱的。

片中多次出现"在家时青枝绿叶,出嫁后泪水涟涟"这个谜语,隐喻了传统女性在结婚后逐渐失去青春和自我的命运,而这一悲剧正发生在陶春的身上。鲁迅说过,悲剧就是将有价值的东西毁灭给人看。由于传统伦理道德的同化,陶春逐渐忘记了自己的理想,丧失了辨别能力。丈夫不让她端洗脚水,叫她在孩子的成绩单上签字时,她会露出受宠若惊的表情。从陶春身上,我们可以看到传统文化的强大力量对女性精神的禁锢,乡村宁静的生活和司空见惯的习俗、庸碌的生活和繁忙的劳动使人们陷入一种因循守旧的惰性,逐渐丧失思考的力量。

在第四代电影中,《乡音》《姐姐》和《野山》等影片对电影声音的艺术探索和画外空间的开拓是第四代导演探索现代电影语言的一大亮点。而在这些影片中,《乡音》是走在最前面的。

自从有声片出现以来,探索如何让声音进入电影结构、实现视听一体化,是现代电影自觉的艺术追求。与同时代的影片刻意滥用音乐、插曲进行煽情的做法相比,胡炳榴已开始重视电影音乐和音响的美学价值,他认为"把声音作为一种间接形象,运用于空间结构中,成为作品必不可少的组成部分。利用音响触发观众想象、联想,突破镜头实在的有限空间,形成某种虚幻空灵的延伸空间形式……其内涵就显得更丰富更充实,使观众引起的思考,也会是复杂的、多含义的"②。

① 郝大铮:《胡炳榴、滕文骥创作心理分析》,《当代电影》1985 年第 4 期。在知网收录的文章中,有些作者将"胡炳榴"写作"胡柄榴",为便于检索,本书在引用时保留原来的书写。
② 赵卫防:《胡柄榴艺术理念探寻及当下意义》,《当代电影》2012 年第 4 期。

《乡情》将《摇篮曲》贯穿全片,让观众感到乡村质朴的田园气息和深沉的母爱。当田桂、秋月和翠翠彼此思念时,《摇篮曲》再现,到秋月不辞而别时,《摇篮曲》又第三次出现,将升华的母爱与乡情融为一体。片中的《牧牛歌》是胡炳榴在拍摄外景地现场录制的,当时骑在牛背上的牧童披着夕阳余晖、纵情高唱着缓步回村,这一情景深深触动了胡炳榴,他让录音师当场录下,在片中取得了很好的艺术效果。

在《乡音》(图10-6)中,声音的艺术意义更为突显。胡炳榴遵循了虚实结合、以实代虚的美学理念,将修路和火车虚写成背景,将木生和陶春一家人的日常生活作为前景,营造出一种延伸的多层空间结构。河流中摆渡放排的号子声、老式油坊木撞榨油的击打声,代表着原始的传统生活,而从山那边传来的火车鸣笛声则代表着新时代和新文明的召唤。

图10-6 《乡音》剧照

《乡音》中最值得称道的是榨油坊木撞声的三次重复:第一次出现的木撞声是一种自然音响,是古老的生产手段和生活方式的延续,也象征着传统观念的笼罩;第二次木撞声引出了不同年龄段的人物表达自己不同看法的多个场景,成为人物内心活动的外化;第三次则出现在陶春手术之后,这时的木撞声成为击中陶春内心世界的悲剧音响。每一次木撞声都"唤起观众的想象和联觉,超越它直接出现的场面,把其他生活细节都统一在音响的笼罩中"[1],使它成为一种带有思想意蕴的间接现实。有学者指出,《乡音》的木撞声"融环境声响、情绪声响和哲理声响于一炉,解决着

[1] 黄健中:《日常生活元素的聚合体——〈乡音〉导演艺术初析》,载于王人殷主编:《豪华落尽见真淳·胡炳榴研究文集》,中国电影出版社2003年版,第171页。

环境(典型性)、历史感、反思性等一系列影片创作的重要课题"①,堪称新时期电影声音观念的一次飞跃。影片结尾,木生用独轮车推着陶春往龙泉寨看火车,独轮车吱吱的声音与山那边传来的火车轰鸣声给观众留下了更广阔的想象空间。

对声音空间的开拓使胡炳榴的电影创作更具特色。有学者认为:"在第四代群体中,胡炳榴更擅长于以画面和声音造型等视听语言来表现中国传统艺术中最重要的写意精神,尤其注重对电影声音的探索。"②随着商业类型片的增多,电影声音丧失了它应有的艺术表现力,胡炳榴对电影声音艺术表现力的重视与探索值得认真思考。

电影作为一种舶来的西方现代艺术,电影创作者既需要认真借鉴、学习西方电影的语言技巧,同时也要尊重本民族的美学风格,在影片中探索和丰富民族电影的艺术风格。在拍摄实践中,胡炳榴尝试寻求东西方美学意识的融合,他继承了中国的传统美学,不追求强烈的戏剧效果,而是注重运用舒缓写意的现代电影语言,以造型手段和象征手法营造意象系统,力图突破电影具象的物质时空,其电影风格以朴实、细腻和含蓄见长。

在拍摄《乡情》时,胡炳榴有意将自然景物和风土人情作为抒发人物心情、构成田园风貌的重要元素,他踏遍九江地区,终于找到了充满自然和乡土气息的原野、湖滩、牛群、牧童。胡炳榴尝试吸取中国传统绘画的优点,讲究用静态的视觉画面呈现乡土风景,勾勒出一幅幅宁静恬淡的田园风景画:蓝天白云,田野青翠,阳光灿烂,溪水潺潺,白鹭飞翔,水牛嬉戏,正是这些景象强化了片中"象有尽而意无穷"的意境。

在《乡音》中,胡炳榴对民族传统美学的追求更为自觉,这种美学自觉意识在影片的叙事结构、镜头风格和节奏处理等方面都有所体现。《乡

① 赵卫防:《胡炳榴艺术理念探寻及当下意义》,《当代电影》2012年第4期。
② 同上。

音》并未在夫妻间制造尖锐的矛盾冲突,而是用安静、缓慢甚至静止的镜头还原他们的日常生活细节:洗菜、烧火、做饭、喂猪、送饭、摆渡、卖猪、赶集等。这种淡化冲突、重在抒情的非情节化叙事策略是第四代导演为消解戏剧性所采用的艺术手法。

第四代导演还经常通过对景物、场景、对话、音乐的重复使用,给影片带来整体的抒情格调和丰富意蕴。《乡情》中《慈母曲》的多次出现成为贯穿全片的情感线索,也可将其视为对片中养母无私情感的反复咏叹。在《乡音》中,端洗脚盆的镜头以同样的场景、机位重复出现了五次:前两次是木生收工回来,陶春马上为他端来洗脚水,丈夫心安理得地接受;第三次是陶春回家稍晚,没有立即端来洗脚水,这让丈夫感到不适;第四次是陶春住院后,女儿龙妹给木生端来洗脚水,让木生心中五味杂陈;第五次是木生反过来要给陶春端洗脚水。这样的艺术处理"是经过严格考虑的,我们就想造成舒缓的节奏——这就是中国国民的节奏,自然也是陶春的节奏……重复的形式已具有的一种含义"①。胡炳榴对片中人物日常生活的展现隐藏着对历史文化的深刻思考,他回忆说:"一位美国教授在北京讲学,看了《乡音》,最感兴趣的就是节奏。"②

总体来看,胡炳榴善于运用现代电影语言,构建多层空间结构,通过调动观众的联想和思考,从而突破镜头画面的有形空间,他的这种电影空间意识与中国国画中"空谷纳万境"的旨趣达到了美学境界上的一致。胡炳榴清新、细腻、淡雅的电影风格总是让人不禁联想到日本电影大师小津安二郎,在胡炳榴的影片中,南方乡村山清水秀的自然环境、淳朴美好的人性、人情,都展现出意象合一、唯美诗意的美学意味,为新时期乡土电影开辟出了另一条美学道路。

① 胡炳榴:《要相信生活自身的表现力——导演〈乡音〉的体会》,载于王人殷主编:《豪华落尽见真淳·胡炳榴研究文集》,中国电影出版社2003年版,第74页。
② 同上。

第三节　新时期乡土电影的美学走向

"乡土"是一个界限模糊的定义,可以指地方、地域,也有故乡、故土之意。"乡土文学"的概念最早来自鲁迅,他所指的"乡土文学"大体指对地域性乡土的人文风景的文字表达。1936 年,茅盾对这个概念加以延伸,乡土文学不再仅仅停留在对风土人情的展示,完整的乡土文学是地域乡土文化的表述与创作者人生观、价值观的阐释的结合。

新时期的"乡土电影"最早出现于 1981 年,由作家刘绍棠第一次提出。"十七年"时期所提出的农村题材电影的概念则指以农业生产、农民生活、农村革命与建设等为选题而创作的电影故事片。尽管乡土电影和农村题材影片都以农村和农民生活为主要表现对象,但两者在题材选择、主题思想、视听语言、美学风格等方面都有清晰的界限。乡土电影更侧重于文化学上的意义,往往通过展现地域特征和民俗风情来塑造人物的精神风貌,同时蕴含着对乡土和传统文化的深刻反思;农村题材电影则更侧重于社会学意义,关注当下农村的人物和事件,具有较强的政治色彩。

"文革"后,以描写农村风土人情、农民的现实生活和时代变迁为内容的乡土电影相继出现,凌子风的《边城》展现了湘西美丽、神秘的风景和民族风情,吴天明则将西北地区的民族风情纳入镜头,而胡炳榴的"田园三部曲"更是集中体现了 20 世纪 80 年代乡土电影的美学特征。

鲜明的时代特征和浓郁的地域特色都是乡土电影特有的美学气质,但没有乡土情结的电影无疑是缺少灵魂的,"乡土情结"正是胡炳榴电影中最为核心的一个元素。胡炳榴在接受记者采访时多次提及:"我的儿童时代是在农村度过的,在那里生活了十多年,我很怀念农村"[①];"乡村主

① 苏生:《三"乡"对话录——采访胡炳榴》,《电影新作》1987 年第 5 期。

题是我个人的情结"①。乡村生活填满了他的童年记忆,民间文化和质朴的乡民是他创作的素材和源泉,这种乡土情怀始终伴随着他的创作。因此,他总是以唯美、写意的镜头语言勾勒出山水田园生活的美好图景,在他看来,乡村不单单是一种可感知的生活环境,更体现为一种生活方式和人文情怀,一种淡泊、低调的作风和淳朴自然的坚韧。

在拍摄《乡情》时,胡炳榴选取了 20 世纪 50 年代和平时期为背景,把农村的自然风光、湖滩风貌抒写得纯净、宁静、质朴、恬美。故事中的男主人公田桂告别农村,来到城里的父母家,他在城乡之间进退维谷,归属于哪一个母亲、与哪一个姑娘成婚,这些问题激起了人物的情感冲突。胡炳榴在片中采用了将诗意的乡土影像与道德化的人物及叙事相结合的策略。田秋月的爱是深沉的、自我牺牲、不计回报的,廖一萍的母爱则狭窄、势利而专制,带有一种庸俗的占有欲。而廖一萍正是田秋月当年舍身救出的患难姐妹,这也给廖一萍贴上了忘恩负义的道德标签。

城乡二元对立是近代中国社会形态最显著的一个特征,也是 20 世纪 80 年代导演争相讨论的核心议题。胡炳榴以诗化的、情感化的乡村来否定城市,这无疑影响了他对乡土、对传统的反思深度和批判力度。《乡情》呈现的城乡在生活方式、价值导向等方面的二元对立及亲情化、道德化策略,在《人生》《黑骏马》等其他第四代影片中也有不同程度的体现,这成为第四代导演共有的一种情感倾向和价值取向。

胡炳榴经过反思,认为《乡情》过多地表现了田园意境,在追求艺术美的同时削弱了真实的力量,因此在《乡音》中,他更注重从历史文化的层面对乡村进行思考。《乡音》的整体基调静谧而安宁,实则蕴含了更多暗涌的深意,主人公陶春生活在习惯和传统中,她对丈夫永远是"我随你"。影片试图表明,司空见惯的习俗和习惯麻木了人们的神经,庸庸碌碌的生活压力使人们意识不到自我的独立。

① 殷鲁茜、胡炳榴:《〈安居〉:精神漫游与诗意栖居》,《电影艺术》1997 年第 6 期。

20世纪80年代中后期,中国社会经历了由计划经济向市场经济过渡的重要变革,人们的思想和道德观、价值观也发生了前所未有的变革,胡炳榴对乡土的认识与反思深度又有了很大提升,他拍摄《乡民》的初衷就是为了揭示中国传统文化的超稳定性和"对国民心理素质的渗透力和潜在能量"①。"该片的表层是展示一幅当代乡镇的民俗风情画,深层是探索乡民的文化心理结构。"②影片开头展现了群山环绕的村寨、破落的祠堂、屋顶残缺的龙影等一系列画面,韩玄子带着老花镜在斑驳脱落的照壁前喝茶看报,美丽的田园已不复存在。小说原作中出售公屋被导演改编成待售的四皓祠,显然,祠堂作为一种传统文化符号更能折射人们的文化心理和价值观念变化。导演用静止的全景镜头呈现了四皓祠被拆的一幕:破窗烂木,残梁断椽,烟尘四起。影片最后,舞龙队在狭窄的村巷里艰难地舞动着,别有一番深意。正如戴锦华所说,第四代导演"在揭示愚昧的丑陋、荒诞的同时,迷失在古老生活悠长的意趣之中"③。影片《乡民》就处于一种矛盾的情感状态之中:批判传统却又陷入对旧时光的留恋与缅怀,新与旧、美与罪、批判与赞美暧昧难明,导演欲言又止,只留下一声悠长的叹息。

胡炳榴的乡土电影完整反映了改革开放对社会思想观念、文化价值取向产生的剧烈冲击,伴随着社会转型、经济日趋发展而来的是道德滑坡、价值混乱和人文精神的失落。他怀着一种复杂的心态,真诚地呈现出现代化进程与传统文化冲突的实景,流露出矛盾、困惑以及怀旧的情绪。饶曙光认为:"胡炳榴电影中的'乡村世界',表达了知识分子眼中积淀在个人心中的历史文化随着政治经济变动所产生的细微波动,具体人的生命感受升华为对文化积淀的考察,这无疑是在视角上对乡村的一次远离。"④

① 罗雪莹:《回望纯真年代:中国著名电影导演访谈录(1981—1993)》,学苑出版社2008年版,第216页。
② 黎甾:《采菊东篱下——胡炳榴的银幕意象思维浅析》,《电影艺术》1987年第9期。
③ 戴锦华:《斜塔:重读第四代》,《电影艺术》1989年第4期。
④ 饶曙光:《改革开放三十年农村题材电影流变及其发展策略》,《当代电影》2008年第8期。

在胡炳榴的影片中,乡土是人与自然、人与人和谐共存的诗意家园,它蕴含着导演对真善美的追求和对传统人文精神的坚守。他竭力反对对乡土自然、乡土社会和乡土文明的破坏。在影片《商界》中,胡炳榴导演用凝重、缓慢的镜头语言把商海尔虞我诈、唯利是图的冷酷与商界之外的安宁、平和形成鲜明对照,形象地展示了市场经济的发展对传统道德和家庭关系的冲击、毁坏,一切温情脉脉的情感面纱都被撕去,剩下的只有赤裸裸的金钱和利益。片中的主人公都处在痛苦挣扎的尴尬境地,他们失去了传统文化的依靠,彷徨、失落,直至最终异化。

《安居》讲述了一个要强而孤独的老人的故事,但胡炳榴想通过这个题材来表达人类共同的困境——寻找精神家园的困境。此时的乡土中国正在急剧消失,人们在物质不断发展丰富的同时,精神上却越来越孤寂无助,越来越没有归属感。影片中时时流露出胡炳榴心中挥之不去的矛盾、困扰和焦虑,他"在传统意识与现代文明冲突中,寻求道德回归、感情抚慰和精神家园"[1]。《安居》中有一场戏,阿喜婆回到乡下,因为大榕树被砍而找不到老家。导演将年久失修的旧宅祖屋拍得温馨、宁静,呼应着阿喜婆的心境,交织着绵绵不尽的岁月悲欢,"体现了景语与情语相通相生的构想"[2]。

当美好的田园风光、纯朴善良的乡亲渐成美好记忆,乡土电影逐渐成为人们怀旧情感的载体,也成为人们心灵和精神的家园。近年来,随着国家乡村振兴计划的提出和建设社会主义新农村的政策主导,一批以新农村建设为背景和主要内容的乡土电影陆续登上银幕,如《老驴头》《告诉他们,我乘白鹤去了》《家在水草丰茂的地方》《路过未来》《光棍儿》《美姐》《我的青春期》等,这些影片不仅不同程度上延续了"乡土电影"的精神内核,继续以城乡二元的视角呈现乡土沦陷、人心挣扎的现实景观。

[1] 倪震、王人殷、尹鸿:《〈安居〉笔谈》,《当代电影》1997年第6期。
[2] 同上。

第十一章
吴天明：中国"西部电影"的开创者

在新时期电影中，有不少影片描写中国农民的悲苦历史和现实生活，歌颂他们的勤劳奋进和顽强毅力，《老井》就是其中的一部杰作。该片以其洪钟大吕般的深沉、奔放和热烈，与《城南旧事》的清新、委婉、沉静，构成了第四代导演美学追求的两个方向。该片的导演吴天明与吴贻弓并称"二吴"。吴天明是一位拥有强烈个人风格的导演，他的成名之作《人生》、巅峰之作《老井》和遗作《百鸟朝凤》都产生了轰动一时的巨大影响。吴天明的影片受到民族精神、时代环境和地域特征的显著影响，悲天悯人的人文情怀、善良淳朴的传统道德、西部高原的农耕生活和风土人情，形成了他电影中独特的美学标识，而他本人性格中的豪爽和善良也深深体现于其中。

吴天明原名吴耕，1939年10月生于陕西三原县。他的父亲早年领导游击队活跃在陕西省耀县（今铜川市耀州区）、淳化一带，他和母亲在陕北、关中交界地带度过了六年的流浪生活。新中国成立后，他的父亲担任三原县的第一任县长。1950年，他改名吴天明，并进入陕西省保育学校读书。吴天明语言天赋极高，他10岁参加农村业余剧团。高二时，他看了苏联著名导演杜甫仁科的影片《海之歌》，从此迷上了电影。1960年，吴天明报考西安电影制片厂演员训练班并如愿被录取，两年后训练班结

业后,他就留在西影演员剧团成了一名演员。1974年,进入中央五七艺术大学电影导演专业班(后为北京电影学院导演进修班),同时参加电影《红雨》的拍摄工作,在崔嵬指导下学习导演艺术。1976年,他进入该校导演进修班学习,结业后回到西影厂,先后担任助理导演和副导演。

1983年10月,吴天明被任命为西影厂厂长。他凭借顽强拼搏的精神和满腔热血,在短时间内使西影的面貌大为改观,先后推出了《野山》《黑炮事件》等优秀影片。在任期间,他鼎力提携了张艺谋、陈凯歌、田壮壮、黄建新、何平、周晓文、顾长卫等影坛新秀。

第一节　追梦的脚步永不停息

1981年,吴天明与滕文骥合拍了影片《亲缘》(图11-1),这是一部反映两岸关系的授命之作,表现了海外同胞的思乡情感。影片讲述一位台湾学者漂流到荒岛,与大陆青年相依为命,产生情感,并在大陆找到了失散多年的亲人,最后又不得不回到台湾。吴天明对影

图11-1　《亲缘》海报

片"所描写的那种现代台湾的'人情物理',不仅陌生,而且感到格格不入"①,《亲缘》为政治主题而胡乱编造故事情节,表达生硬,受到诸多批评。

在经历迷惘之后,吴天明努力寻找新的创作起点。1982年,他根据

① 吴天明:《探寻真实之路的起步——〈没有航标的河流〉导演体会》,《电影艺术》1983年第11期。

叶蔚林同名小说改编拍摄了《没有航标的河流》(图 11-2)。

图 11-2 《没有航标的河流》海报

《没有航标的河流》是一部反映"文革"的"伤痕电影"。影片打破传统戏剧结构,将镜头对准一条河、一条木排和随波逐流的三个放排人,将放排生活的艰苦险恶与潇水两岸发生的社会斗争交织起来,真实地反映了十年动乱期间偏僻乡村的社会面貌,具有第四代导演创作初期共同追求的散文化美学特征。吴天明导演以放排工人盘老五等群众对受迫害的老区长的关心和爱戴,歌颂了人间真情,初步呈现出自然淳朴、含蓄凝重的导演风格。

在《没有航标的河流》中,吴天明融入了自己真切的生活体验,倾注了他对人物的真挚情感。主人公盘老五是一个具有浓郁悲剧色彩的人物,为了排解愁苦,他和石牯、赵良无休止地吵嘴、斗气,还酗酒成性。在他的身上既有充满风险的放排生活留下的粗犷豪放性格,也有苦难生活和荒唐世道留下的苦闷暴躁印记。他打架时的酸涩长叹和醉酒后凄惨的长啸,都是他内心世界淋漓尽致的宣泄,也反映了"文革"中人们苦闷和愤怒的集体情绪。最后盘老五救了老区长,成全了石牯和改秀,投入滚滚河流之中。《没有航标的河流》突破了公式化、概念化的限制,在揭示人物美好心灵的同时,不回避人物的缺点,片中老五愤懑地脱光衣服下河游泳的镜头也成为新时期电影中的第一个男性"裸体"镜头。

有了《亲缘》失败的切肤之痛,吴天明提出坚决"向电影的癌症——虚假开刀"[①],在影片的真实下功夫。该片在场面调度、画面造型、光色处理

① 吴天明:《探寻真实之路的起步——〈没有航标的河流〉导演体会》,《电影艺术》1983 年第 11 期。

和声音构成等方面都特别注意真实,有意识地摒弃了古怪刁钻的镜头角度,谨慎使用变焦镜头,在力求自然光的同时注意制造渲染人物情绪的人工光。20 世纪 80 年代初期,巴赞纪实美学电影理论的引入促使长镜头流行一时。本片中也出现了很多长镜头,用朴素、平实的镜头语言表现放排工人的真实生活。为了克服电影表演的虚假做作,吴天明更是要求演员的表演做到真切、准确而含蓄。

1984 年,吴天明根据路遥同名小说拍摄了《人生》(图 11-3),引发广泛争议。片中主人公农村青年高加林自尊敏感,回村劳动后与同村姑娘巧珍相恋,不久他被借调到县城工作,决定与城市姑娘黄亚萍相恋。然而,当他再次失意地回村时,发现巧珍已嫁给他人。影片通过高加林的人生轨迹,展现了一代农村青年对城市生活的向往和人生迷惘,表现出"城乡之间日渐广泛的相互渗透、相互影响,新与旧,文明与愚昧,现代思想意识与传统道德观念,现代生活方式与古老生活方式,发生了激烈的矛盾冲突"[①]的时代氛围。

图 11-3 《人生》海报

图 11-4 《人生》中的巧珍

影片《人生》(图 11-4)的女主人公巧珍善良温柔、勤劳开朗,没有文化,却有着金子般的心,她全心全意地爱着高家林,即使遭到抛弃也不忍他人指责他的落魄,她默默接受命运安排,没有半点怨言,

[①] 吴天明:《故事片〈人生〉导演阐述》,《电影通讯》1984 年第 9 期。

是典型的传统女性形象。然而,导演在深情赞美以巧珍为代表的淳朴乡村时,忽视了农村和农民落后、保守的一面,在对高加林进行道德谴责时也否定了新时代中青年的个人奋斗精神和对自我个人理想价值的积极追求。因此,《人生》主题思想上明显存在历史观和道德观的错位,很大程度上削弱了影片的思想深度和社会意义。面对公映后的众多议论,吴天明诚恳地剖析了自己情感与理性的矛盾,他说:"我太爱影片中的那些人物了,因此,对他们身上落后、愚昧的东西缺乏理智的分析,尤其是对巧珍过于偏爱……《人生》在人物把握上的失误,恰好暴露了作为导演的我对生活认识能力和理解能力的浅薄。"①

1984 年春,著名电影理论家钟惦棐在西影厂创作研讨会上首次提出"中国西部电影"这一概念,受到理论界和电影界的广泛关注。而引发这一思考的正是吴天明刚刚完成的电影《人生》。在看完《人生》的样片后,钟惦棐不胜感慨地说:"美国有所谓的'西部片',我们是否也可以有自己特色的'西部片'","我希望西影鼓鼓劲,先从银幕上开发大西北人的精神世界……拍出具有中国西部特色的影片"②。由此,《人生》也被称为中国第一部"西部电影",其中呈现的人物和故事都带有鲜明而浓郁的西北风土人情,在很长一段时间内深刻影响了中国西部电影的艺术表现方式。

第二节 《老井》:西部悲歌与民族颂歌

1987 年,吴天明根据郑义的同名小说拍摄了影片《老井》(图 11 - 5)。该片的故事发生在西北一个偏远的村子——老井村,这里贫瘠缺水,祖祖辈辈自发打井 150 多次,却都是枯井,人们的生活十分困苦。旺泉和巧英

① 罗雪莹:《热血汉子——我认识的吴天明》,《电影艺术》1986 年第 3 期。
② 钟惦棐:《面向大西北　开拓新型的"西部片"》,《电影电视研究》(人大复印资料)1984 年第 9 期。

高考落榜回村劳动,二人陷入热恋,但万水爷硬要旺泉做年轻寡妇喜凤的倒插门女婿,于是旺泉和巧英决定私奔。正在这时,旺泉爹被炸死在井下,旺泉被迫同意了婚事,并继承父亲的遗志,带领村民们历尽千辛万苦,终于打出了乡亲们盼望已久的深水井。该片中贫穷落后、生存条件恶劣的老井村正是处于漫长的农业社会的中华民族的缩影,它在物质和精神上的贫困代表着民族的深重苦难。而影片通过老井村人打井的艰辛以及与恶劣的自然环境的顽强抗争,讴歌了中华民族生生不息的顽强毅

图11-5 《老井》海报

力,从而表现出"中国人是怎样活过来的,还将怎样活下去"①。

从叙事上看,《老井》以老井村村民打井为情节主线,旺泉为本村找水、打井(从远处挑水—为争井而跳入井中—离家学习打井技术—带人打井遇到困难—打井成功)是影片的明线,旺泉、巧英和喜凤三人的情感纠葛则构成了另一条情节暗线。由此,打井和主人公的情感生活紧密交织,向前发展,伴随着打井进程,三位主人公的情感也在发生了变化,巧英理解并默默支持旺泉打井,她捐献嫁妆后含泪离开,而旺泉和喜凤也在打井的共同奋斗和家庭生活中萌生感情。可以说,《老井》同时表达了对水和爱的渴求,主人公旺泉在集体主义和个人价值、生存和自由之间的艰难选择,具有令人震撼的悲剧力量。

《老井》的故事大起大落、大喜大悲,人物命运一波三折,"填井械斗""看戏""筹款"等叙事段落带有明显的戏剧化痕迹,但吴天明却没有着力进行渲染和煽情,而是有意采用"冷处理"冲淡这种戏剧性。影片注重捕

① 吴天明:《源于生活的创作冲动——〈老井〉导演创作谈》,《电影艺术》1987年第12期。

捉生活化的细节以推进情节、表现人物,如老井村民为打井求助各地专家和风水先生,当"井博士"来到村子时,旺泉爹小心翼翼地开了两个罐头递给专家和村支书,自己舔了舔手指,这一细节很好地诠释了老井村人的贫穷和对打井的热切期望。片中旺泉三次倒尿盆的重复镜头从侧面表现出旺泉逐渐接受了做上门女婿的无奈现实:第一次,旺泉显得很不情愿,东张西望生怕被人看见;第二次他表情自然、动作熟练;第三次,他几乎没有任何表情。这些来自生活的细节都成就了本片朴实无华又深沉有力的叙事风格。

《老井》是一部严肃深沉、大气磅礴的现实主义力作。与《人生》相比,《老井》在思想主题上有所超越,在该片中,吴天明试图"从文化历史的高度,来把握中华民族文化心理结构的演进、变化及发展趋势",并"希望《老井》带给观众的,是多重意识的复合"①。影片的暗线表现了旺泉和巧英对爱情、理想的追求及受到的挫折、痛苦,然而打井的成功最终模糊了导演的理性判断,片末竖起的石碑使个人价值变得轻飘,忍辱负重、为民造福的价值观念再次成为影片歌颂的精神。因此,郝大铮在肯定《老井》总体艺术的完整性时,也指出导演社会意识的局限,认为"孙旺泉这个形象,是一个充满着矛盾的人物,社会的、家庭的、历史的、现实的、性格的、心理的,各种矛盾集于一身"②。

与第四代导演一样,吴天明深受现实主义和纪实美学的影响,注重利用景深镜头和长镜头保持电影时空的连续性,尽量采用实景拍摄和自然光效,追求影片的整体真实性。导演以绵延的山脉、裸露的岩石、贫瘠的土地、破败的房屋等纪实性影像再现了老井村的恶劣生存环境。同时,导演自如地运用推、拉、摇镜头和娴熟的蒙太奇手法,使影片画面细腻、连贯,很好地完成了讲述故事、塑造人物的艺术任务。影片开头男主人公旺

① 吴天明:《源于生活的创作冲动——〈老井〉导演创作谈》,《电影艺术》1987年第12期。
② 《〈老井〉八人谈》,载于王人殷主编:《梦的脚印·吴天明研究文集》,中国电影出版社2005年版,第195页。

泉在井下凿井的一段镜头,除对钉子的特写外,背景都是模糊的,当画面转到人体部分时,额头的汗珠清晰可见。随后是一个从井底的仰拍镜头,银幕上只有井口上方的一小块天是亮的,四周都是黑色的,然后镜头慢慢从井底上升,好像一个渺茫的希望渐渐浮上来。影片一边讲述打井的艰辛过程,一边表现巧英、旺泉与喜凤的感情纠葛,片中有几处表现巧英与旺泉对望的镜头,从最初两人的面部特写到近景,隐含了两人的感情从密切到疏远。从镜头语言看,《老井》综合纪实、叙事、抒情、哲理等多种艺术观念,把写实、纪实和表现完美地融为一体,标志着第四代电影摆脱了对纪实美学的单一追求,走向多元化、个性化的广阔空间。

该片有不少镜头具有强烈的隐喻和象征色彩。比如,旺泉从山里背石板出来的镜头中,他背后层层叠叠的太行山被处理在一个平面上,看上去旺泉背的不是一块石板而是整座太行山,是整个民族世代相传的悲剧性使命。而除了要解决严重缺水的现实问题,"打井"似乎成了老井村人唯一的信仰和梦想,他们为打井付出的种种艰辛乃至沉重的生命代价,生动地诠释了自强不息、隐忍执着的民族性格和坚忍不拔、锲而不舍的民族精神,这种象征给影片注入了深沉的哲理意蕴。影片结尾出现的那块巨大的黑色石碑——"老井村打井史碑记",成为一个永远立于观众心中的寓意深远的象征,展示了民族的苦难和人民的奋斗精神,激起了观众丰富的联想。

在影像色调上,《老井》一反以往反映贫瘠、落后农村风貌的冷灰调,把影片的色彩定为"大红大绿,五彩缤纷,强对比,高反差。追求一种农民画的朴素风格,大俗大雅,既古朴又现代"[①]。影片对红色、黑色的强调给观众以强烈的视觉冲击力,如旺泉爹被炸死后横放在家中的那副占了画面大半的漆得血红的棺材,使人联想到老井村世世代代为打井付出的血汗代价。巧英出院后看望旺泉的一场戏是这样的:茫茫的雪野上,巧英

① 吴天明:《源于生活的创作冲动——〈老井〉导演创作谈》,《电影艺术》1987年第12期。

穿着一件鲜红的羽绒服分外引人注目,旺泉则是一身黑衣,像一块沉重的石头般蹲在白雪覆盖的井场。其中,色彩的反差形象地反映了两个人的不同性格和他们不同的人生选择。

影片《老井》被视为中国西部电影的扛鼎之作。邵牧君在多次观看此片后盛赞道:"《老井》把对中国农民的历史重负和未来使命的深切关注和透彻考察,贯穿在整部影片之中,渗透在每一个镜头里……达到了意在象中的真正变化的艺术境地。""像那样落落大度、不事雕琢而风采自见的大手笔似乎还不多见。"①该片宛如一曲悲壮的民族赞歌,饱含导演吴天明对农民、土地和民族的挚爱及休戚与共的深沉感情,这种情感形成了影片的磅礴气势与质朴风格,给观众带来巨大的情感冲击和深刻思考。

吴天明说:"从《没有航标的河流》到《人生》再到《老井》,我的电影历程中一直贯穿着一条主线,那就是展现中国人生,歌颂人民美好心灵。"②这三部影片的题材选择彰显出他对乡土题材的偏爱和对民族传统的执着,体现出他对中国农民的热爱、尊敬和歌颂,也传递出导演对社会、历史、人生的深沉思考,被称为吴天明的"农村三部曲"。

与其他第四代导演相比,吴天明的成长经历是特殊的,他的童年与西部土地浇筑在一起,荒凉的山脊、纵横的沟壑、湛蓝的天空深深留在他的记忆中,这里不仅仅是他的生长之地,也是他艺术创作的精神之源。他关心并热爱这块土地上的每一个人,对农民有一种特殊感情,对农村和农民的深沉爱恋是吴天明电影的精神基础。他感恩乡土,始终保持着对人民、土地和国家的浓烈情感,在他的影片中,现代文明与古老传统、恋土和离乡,成为两种矛盾碰撞的思想,这也是他美学风格深沉凝重、厚实大气的根源。

① 邵牧君:《〈老井〉品析》,《电影艺术》1987 年第 12 期。
② 吴天明、方舟:《吴天明口述——努力展现中国人生》,《大众电影》2007 年第 14 期。

第三节　重拾精神价值与叙事传统

1989年4月,吴天明应美国亚洲文化协会邀请赴美考察,先后在加利福尼亚大学戴维斯分校和南加州大学电影学院担任客座教授,访问学者期满后,他滞留美国达五年之久。1994年春,吴天明回国,随后相继拍出了《变脸》(1996)、《非常爱情》(1997)、《首席执行官》(2002)三部影片和电视连续剧《黑脸》,获奖无数,再次展现了自己的导演实力。2013年,吴天明拍摄了人生的最后一部影片《百鸟朝凤》,堪称理想之音的悲壮落幕,但该片一直未能上映。2014年3月4日,吴天明因病离世。直到2016年,影片《百鸟朝凤》终于上映,再次引发了人们的广泛关注。

《变脸》(图11-6)是吴天明回国后的第一部受命之作,此时距离他拍摄《老井》已有7年之久。本片改编自小说《格老子的孙子》,后请戏剧家魏明伦对剧本进行了改造。江湖老艺人"变脸王"身怀绝技却晚景凄凉,为

图11-6　《变脸》海报

使绝活得以延续，他买回一个名叫狗娃的八岁男孩为孙，随后却发现狗娃是女孩所扮。当"变脸王"遭杀身之祸时，狗娃舍身相救，用一腔真情化解了老人的偏见，他终于把变脸的绝活传给了这个女孩。全片故事曲折，人物命运跌宕起伏，具有强烈的戏剧性。

吴天明接拍该片的初衷是"呼唤人间真情"，呼唤理解信任道德等社会良知。片中的"变脸王"是一个身怀绝技的江湖艺人，他有民间艺术家的坚持与操守，在梁素兰的恳求和重金相许下依然坚守原则，但他也是传统封建思想的固守者，秉承"传男不传女"的封建意识。影片细腻地展示了老人与女孩在浪迹江湖的卖艺生涯中感情的逐步交融。在这位江湖艺人的身上，吴天明找到了一种坚守传统的精神和一份生死相依的真挚情感。

《非常爱情》是吴天明唯一一部都市爱情片，影片根据真实事件改编：舒心在面临爱人命运突变而坚贞不渝地陪伴左右，经过种种努力终于盼得爱人苏醒，迎来爱情的美满结局。吴天明企图用一个浪漫、崇高的古典爱情故事来表达自我对传统价值观念中真情和善良的颂扬，重建现代人的精神准则，在结尾处，导演再一次通过主人公的独白表明了影片主题。

就艺术形式而言，《非常爱情》沿用了传统电影的线性叙事，以男女主人公的相识、相恋、相守为线索，用浓墨重彩的方式展示主人公的古典式爱情。为了表明影片主题，导演在很多地方添加了主人公舒心的独白，充满了自我倾诉的味道。片中不少场景的光效设计都充满假定性，尤其是每当男女主人公情意深长的时刻就会有一束黄金光效；导演还反复运用主题曲《爱的呼唤》搭配表现主人公记忆的闪回镜头。这些处理影像的艺术方式都让观众仿佛回到了20世纪80年代。可以说《非常爱情》在价值观念的传递和镜头语言的使用上都明确地表现出导演吴天明复归传统的艺术意图。"就形式而言，它追求一种返璞归真的传统电影神韵，就内容而言，它企图借用传统价值观念中善与美的部分来重建现代人的某种精神

准则"①。

2000 年,吴天明受邀参观海尔集团,他被海尔企业的历史和精神震撼,用两年多时间进行实地考察并阅读大量资料,并以海尔董事长张瑞敏及他带领的海尔企业为原型,拍摄了一部真实的电影《首席执行官》。影片遵循时间线索,以中国民族企业海尔进军国际领域作为叙事主线,描述了海尔的崛起及它走向世界的过程中遭遇的挫折、艰辛和风雨历程,弘扬了海尔集团的企业精神和民族精神,表达了导演对国家富强、走向世界的渴望,是一部充满时代特色和正能量的主旋律电影。吴天明用大量镜头真实地展现了海尔工业园区里明朗、宽敞,充满现代科技感的景象,但表达的内容过于庞杂,忽略了对人的描写,在人物塑造上存在刻意化、扁平化的艺术缺陷,削弱了影片的思想意义。这也暴露了吴天明在表现现代都市生活方面始终无法做到得心应手。

吴天明的电影风格扎根于他成长时期受到的教育和思想,他的影片都有一个恒定的主题,那就是对现实人生的关注,对美好心灵的热爱和对人间真情的歌颂。他在接受访谈时说:"'文以载道'的思想已经深入我的血脉,在我的作品中,题材内容和风格样式可以经常变化,但是有一条永远不变,那就是对诚信善良、正义勇敢的人类高尚情操的呼唤。"②

有一段时间,吴天明与黄蜀芹、丁荫楠等第四代导演一样,选择转入电视剧领域,执导了电视连续剧《黑脸》。直到 2012 年,吴天明拍摄了他的第八部影片《百鸟朝凤》。影片完成后却一直没有机会上映,直到吴天明去世后,因为出品人方励的"下跪"才得以上映,成为一个热点事件,但人们对该片的评价出现了两极分化:一部分人认为这部作品继承了吴天明现实主义的手法,真实地反映了当今传统文化艺术被挤压到时代边缘的可悲现状;另一部分观众则认为该片在主题、叙事、人物塑造等方面存

① 弘石:《"古典"的复兴——我观〈非常爱情〉》,载于王人殷主编:《梦的脚印·吴天明研究文集》,中国电影出版社 2005 年版,第 260 页。
② 吴天明、方舟:《吴天明口述——努力展现中国人生》,《大众电影》2007 年第 14 期。

在严重的缺陷。

图 11-7 《百鸟朝凤》海报

《百鸟朝凤》（图 11-7）通过焦三爷和游天鸣师徒两代唢呐艺人，不顾时代变迁，坚守唢呐技艺传承的故事，导演对在商业文化冲击下传统文化和民间艺术的失落进行了深刻的反思。影片的前半部分讲述了唢呐王焦三爷试图寻找一个合适的继承者，他不动声色地在两个徒弟游天明与蓝玉之间进行比较和选择，最后他放弃了天性聪颖但性子浮躁的蓝玉，选择了勤勉踏实、沉稳的游天鸣。导演有意在两个徒弟之间设置了性格、行动的鲜明对比，突出了焦三爷的考验标准就是做人。游天鸣接班后，因社会和习俗的变迁，乐队受尽冷落，成员流失，游家班重整旗鼓迫在眉睫，此时的焦三爷已是肺癌晚期，他用卖牛的钱重新置办了一套新的唢呐，鼓励游天鸣支撑下去。最后，焦三爷病逝。

影片前半部分详细描写了游天鸣学习与演奏唢呐的过程，同时展现了吴双镇一派优美、恬静的自然风光：这里土地丰饶，芦苇摇曳，宛如雪海，充满了宁静致远的传统美学韵味。而焦三爷、游天鸣背负的传承唢呐技艺的使命感，以及两人之间真挚的师徒情、父子情，体现出一种完美的理想人格和传统的人伦关系。在影片的下半部分，吴天明设置了乡村与城市、传统文明与现代商业社会的冲突与无奈，在他看来，乡村和传统文化依然是人们精神最好的生存空间，而以都市和西洋乐队为代表的城市文明只会给人带来浮躁、混乱、迷失和伤害。《百鸟朝凤》代表了唢呐艺术的最高水平，也承载着人们对逝者一生德行与名望的道德评判。在该片中，我们再次看到吴天明对中国电影的现实主义传统及其伦理教化的继承。

在时代的风云变幻中,吴天明时刻不忘自己的文化使命与道德使命,始终坚持"守艺"与"守心"的统一,传递出"以德配艺、德艺双馨"的理念。在片中,唢呐被赋予传统文化的象征意义。电影中所有的人物都在随着时代而发生转变:村民们不再对唢呐抱有喜爱和敬仰之情,游家班的师兄弟纷纷进城打工,蓝玉四处闯荡,唯有焦三爷对唢呐的热爱从未改变。《百鸟朝凤》中的焦三爷与《变脸》中的变脸王有几分相似,这两位身怀绝技的民间艺人身上不仅有对民间艺术的执着追求和坚守,也体现出一种对生活和生命的诚恳态度。在小说《百鸟朝凤》中,焦三爷悲伤、失望地折断唢呐,去蓝玉工厂看大门,但吴天明对这一结局进行了改编:焦三爷病逝后,游天鸣在三爷墓前为他吹奏了一曲《百鸟朝凤》,焦三爷微笑着深情回望而后渐行渐远。这个充满象征意味的结尾正是导演吴天明对传统文化的深刻眷恋和深情告别。可以说,该片是一部对传统民间技艺消失的哀婉之歌,更是寄托了吴天明艺术理想和文化情怀的一曲绝唱。

《百鸟朝凤》拍摄于2012年,却散发出浓郁的20世纪80年代的气息,传递出极强的道德观念和浓郁的教化色彩。在片中,唢呐是焦三爷实现自我人生价值的一种方式,他用唢呐的记忆寄托了自己的人生悲欢,承载着民间艺人的理想和尊严。焦三爷曾这样描述自己人生的辉煌场面——唢呐匠坐在太师椅上,孝子贤孙跪倒一大片,千恩万谢,这一场景是对乡村传统价值体系的生动写照。

毫不讳言,《百鸟朝凤》并不是吴天明最优秀的作品,但在这个纷乱复杂的商业时代里,他严肃的艺术态度和端正的价值观显得尤为可贵。他试图引领观众穿越高速发展的时代洪流,回到激情昂扬的20世纪80年代,但在消费主义和"娱乐至死"的当下,《百鸟朝凤》如同一个"西西弗神话",带有某种理想主义的慷慨与悲壮。

总体看来,吴天明后期的影片在艺术上没有更大突破,叙事手法颇为陈旧,表现出对外部戏剧性的回归和依赖,甚至存在刻意化和模式化的缺憾。同时,也缺少对人性的深入挖掘和文化层面上的深层思考。但这几

部作品无不凝结着吴天明的文化道德与价值取向，延续了吴天明对传统戏曲、坚贞爱情、奋斗精神、民间艺术传承等方面的关注。

《百鸟朝凤》的备受关注也意味着吴天明乃至整个第四代导演的悲壮落幕。第四代导演自登上影坛起就表现出"双重身份"，他们既是现代电影艺术的探索者，又是主流价值与传统伦理的教化者。在艺术上，他们热切呼唤现代电影艺术，执着追求、探索现代电影艺术；在思想上，他们从未远离传统文化道德和真善美的主流价值观。随着时代的发展，第四代导演的这种"人格分裂"越发彰显出来，而他们学习现代电影语言的强烈热望和打破"影戏观"的艺术革新被渐渐遗忘，他们真诚的理想主义和"文以载道"的艺术使命感则凸显为理想化、道德化的说教。从这个意义上说，第四代导演对中国电影的继承更多，他们的反思和"反叛"都是温情脉脉的，也是留有遗憾的。这一点在吴天明的作品中也有所暴露。

在吴天明的影视作品中，无论时代怎样起伏变化，他总是满怀赤诚之心和艺术激情，关注民族的荣辱兴衰，他自觉的文化使命和艺术担当精神，对艺术理想和人文价值的坚守，都内化为一种最珍贵、最值得尊敬的精神气质。从美学风格上看，苏联诗电影《海之歌》和崔嵬导演的艺术影响都唤起了吴天明骨子里的浪漫主义，他影片中的赤诚和迷惘、苦难和奋争、激情与浪漫相互交织，融汇成一种独特又刚劲浓烈、沉郁顿挫的美学风格。

第四节　吴天明与中国"西部电影"源流

从《人生》开始，吴天明打开了西部电影的大门，为中国电影的地域性、民族性与世界性找到了美学沟通的桥梁。在他的影片中，题材、主题、人物形象、视听语言、美学风格等方面，无不浸染着鲜明的时代特色和地域风情。而这种带有审美意义的西部影像不仅是地理意义上的，更具有

深沉的象征与隐喻色彩,成为整个中华民族精神家园的象征。

具体来说,吴天明为中国西部电影找到的美学路径主要表现在三个方面。

第一,展现西部独特的地域特征和民俗风情。

在影片《人生》中,吴天明用大量的空镜头和大远景,在银幕上浓墨重彩地展现了西北黄土高原沟壑纵横、苍凉沧桑的地理风貌和自然景观,以及劳作、赶集等农耕生活与婚丧嫁娶的民俗景观。绵延的群山、奔腾的河流、茂盛的庄稼、淳朴的乡民、动听的山歌、浓艳的色彩,以及劳动者挥汗如雨、自给自足的田园生活,构建起一个新鲜而有质感的影像世界,成为影片的重要审美元素,这在中国电影史上是空前的。

与胡炳榴导演一样,吴天明在情感上对陕北黄土高原的地理环境表现出欣赏、赞美和眷恋,他在自然淳朴的民风、趣味盎然的文化中找到了童年的美好回忆和艺术心灵的归属。同时,他也会从理性角度正视农村落后和愚昧的一面,反思传统文化和生活方式对人们的压抑。在影片《老井》中,吴天明用裸露的岩石、贫瘠的土地、破败的村庄等具有视觉冲击力的真实影像,再现了老井村恶劣的生存环境,而层层叠叠的太行山连同传统的生活方式和道德伦理,最终禁锢了旺泉对爱情和个人自由的向往。

西部的婚丧嫁娶也是吴天明电影中经常出现的画面。在影片《没有航标的河流》中曾出现这样一幕:吴爱花在等待盘老五时,身边刚好有迎亲的队伍经过,喜气洋洋的迎亲队伍与男女主人公的被迫分离形成了鲜明的情感对比。在《人生》中,吴天明用长达8分钟的热闹场面来营造巧珍出嫁的喜庆,铺天盖地的红色、响彻云霄的唢呐,展示了陕北农村的婚嫁习俗,也反衬出巧珍此时的绝望和伤心。《老井》中出现了两次葬礼:一次是旺泉爹因打井而死,他的大红色棺木闪出耀眼的光,也预示着旺泉的人生选择有所改变;另一次是亮公子的死,更具民间特色和浓郁的悲剧气氛。在这两次葬礼上,吴天明通过盲人唱戏和殡葬文化来展现古老的西北风俗。这些民俗文化通过视听语言充分表现了出来,原生态地显示

出中国西部农村的独特自然景观与人文风情,成为新时期中国乡土电影的最好表达。

需要特别指出的是,出现在吴天明影片中的民俗风情与第五代导演的"伪民俗"截然不同,它不是华丽空洞的装饰性元素,更不是博人眼球的风格标签,而是真实的、原汁原味的,是与影片的叙事、人物塑造和情感体验乃至影片的精神主题密切结合的,因而成为影片不可分割的艺术元素,共同融合成吴天明电影中鲜明而浓郁的民族风格。

第二,带有鲜明地域色彩的人物及其性格。

与民俗风情和西部民间文艺的自如运用相比,吴天明影片中人物的情感、性格、行动和命运都与西部土地紧密交融,他们是这片土地的子女,也是这片土地最好的精神代言人。西部艰苦的生存环境和生活的苦难也衬托和凸显出他们强大的生存意志和顽强不屈的拼搏精神,展现出一种带有悲壮色彩的浪漫主义。

纵观吴天明的电影世界,他塑造的人物都具有勤劳能干、纯朴善良、通情达理的传统美德和自强不息、内向隐忍的传统文化品格,尤其是女性形象,更是散发出真善美的理想光芒。《人生》中的巧珍虽然没有文化,却有着一颗金子般的心,她默默忍受现实生活,包容一切,是西部传统女性中的经典形象。《老井》中的喜凤为了支持旺泉打井,毫不犹豫地捐出了自己的财物。她们是守望者和支持者,她们的坚贞不渝几乎到了忘我的地步,并且不奢望与爱人产生精神交流。朱光潜认为,"没有冲突没有对灾难的反抗,就不会有悲剧,悲剧人物在那冲突之中总是失败,但精神上却总是获胜,始终顽强不屈"[①]。豪爽果敢的盘老五,意气风发、追求改变自我命运的高家林,放弃真爱、投身打井的旺泉等男性人物的悲剧命运则展示了西部人民在严峻的生存困境中,在与自然、传统、集体的矛盾和抗衡中,积极向上、不屈不挠的生存意志及无奈的牺牲。

① 朱光潜:《朱光潜全集》(第二卷),安徽教育出版社1987年版,第466页。

吴天明电影中多次出现了德高望重的长者形象,他们作为传统文化和伦理道德的化身,对主角的成长和命运具有重要影响。比如,《人生》中的德顺爷终生未娶,他以旁观者的身份见证了高家林和巧珍恋情的萌发和破灭,德顺爷赞美巧珍有着"金子般的心",责备高家林是"丢了良心才回来",从而使影片主题带有了强烈的道德审判意味。《老井》中的万水爷把自己的一生奉献给了打井事业,失去了儿子和孙子,最终仍旧一无所获,他动员大家集思广益,并带头为打井捐出自己的棺材,堪称一位充满自我牺牲精神的悲剧英雄。也正是这位老人用绝对的权威阻止了旺泉与巧英私奔,迫使旺泉担负起沉重的责任,放弃了对爱情和自由的大胆追求。这些长者角色的个人生活都带有极强的悲剧色彩,他们古朴温和、坚韧执拗,代表着民族世代相传的使命意识和顽强的奋斗精神。

吴天明影片中那些具有鲜明民族性格和传统美德的人物,如大义凛然的盘老五、勤劳善良的刘巧珍、舍己为公的孙旺泉、对恋人不离不弃的舒心、为国争光的张瑞敏、坚守唢呐艺术的游天鸣,都是导演吴天明理想中完美人格的载体,传递着他对传统文化的挚爱与对理想、价值的坚守。这些人物形象真实而丰满,具有自己独特的命运、鲜明的性格和纠结挣扎的内心矛盾。可以说,吴天明西部电影的一大成功之处,就在于塑造了这些具有个体性,也具有鲜明时代性和浓郁民族性的人物形象。

第三,民歌、戏曲等民间文艺形式的加入。

吴天明热爱民间文艺,他从小就喜欢相声、秦腔等民间艺术,而且一学就会,在学校念书时就加入了农村业余剧团,并经常参与演出,这些经历都使他具备了丰厚的艺术功底。吴天明电影中的人物装扮造型和方言俚语、音乐的配器和旋律、影像画面的色调等,都具有浓郁的西部乡土气息。以陕北民歌为代表的西北民歌、以秦腔为代表的传统戏曲和以唢呐为主的民族乐器等民间文艺元素更是大量出现,成为中国西部电影视听造型的基本元素,为第四代电影的民族化探索作出了独特贡献。

吴天明非常熟悉西北民歌、戏曲等民间艺术形式,他在影片中总是能

自然地应用,有利于真实地再现陕北高原的民俗风情。《人生》中就多次出现西北民歌,如巧珍唱着民歌行走在田埂路上:"上河里的鸭子下河里的鹅,一对对毛眼眼照哥哥……"借助这含情脉脉的民歌含蓄而热烈地表达了她对高加林的爱。在德顺老人月夜赶着马车回村的那一场戏中,他伤感地回忆起年轻时放弃的爱人,用苍老的声音唱起了《走西口》:"哥哥你走西口,小妹妹我有句话留,手拉着哥哥的手,送哥送到大门口……"他的歌声悲凉,催人泪下,让观众深受感动。

《老井》一片有两个占主导地位的音乐主体:一个是用管乐奏出的苍凉的主旋律;另一个是抒情的、稍带幽怨的琵琶曲,素材取自山西左权开花调《有了心思慢慢来》。"前者主要表现在老井人为打井付出的艰辛,后者则出现在细腻的感情戏上。"①在片中,悲壮苍凉的主旋律在片头和片尾完整出现,在情节发展中又或长或短地出现过两次,表现了老井村人们的困苦生活和艰辛的打井过程。而委婉、苦涩的琵琶旋律在片中出现了四次:路遇巧英、山上找水、塌方后在医院里、雪地告别,委婉细腻地表现了旺泉和巧英的伤感与无奈。

吴天明还善于在电影中加入民间戏曲的成分。影片《没有航标的河流》中两次插入戏曲:第一次是盘老五的恋人吴爱花与老区长一起演出,众人笑逐颜开;第二次是气势汹汹的造反派催着人们去看《龙江颂》,惹得群众苦不堪言,两者形成鲜明对比。在拍摄《变脸》一片时,吴天明更是直接将川剧艺术融入其中,以变脸艺术的传承呼应剧中人物跌宕起伏的人生,他邀请著名川剧作家魏明伦担任编剧,为电影量身打造了川剧《观音得道》,形成了"戏中戏"的套层结构。《观音得道》中观音跳崖救父,感动了上天;在故事中,狗娃为救师傅而甘愿从戏楼上跳下来,感动了当权者,两者之间形成了对比和呼应。

吴天明大量使用了他喜欢的西部民歌、戏曲和婚丧民俗等,营造出鲜

① 吴天明:《源于生活的创作冲动——〈老井〉导演创作谈》,《电影艺术》1987年第12期。

明、浓郁的西部风情。更为重要的是,他在浓郁的乡土风情里融合了自己对这片土地及对生活在这片土地上的人们真挚的热爱和赞颂,彰显出强烈的情绪感染力。

在第四代导演中,胡炳榴的"三乡"系列展现了南方秀丽甜美的田园风光,成为新时期"乡土电影"的代表作,以吴天明为首的西部电影创作者则用影像语言表达了西北地区的山川地貌、风土人情以及发生在这片土地上的人物、故事。吴天明回忆说,他每年组织创作人员不定期地去西部农村体验生活,搜集和积累素材,西影厂的年轻导演们陆续拍摄出不少具有西部风格的优秀作品,如颜学恕的《野山》、滕文骥的《黄河谣》、冯小宁的《黄河绝恋》等,这些影片持续挖掘具有西部独特风情的人物故事和民间传奇,打造了属于中国的西部电影。

第十二章
丁荫楠：为伟人塑像的"电影诗人"

在第四代导演中，丁荫楠无疑艺术生涯最为长久的一位。从1979开始，他以旺盛的精力和不断探索的热情活跃在影坛长达36年，共执导13部电影和7部电视剧，尤其以人物传记片独树一帜，曾拍摄了《孙中山》《周恩来》《邓小平》《相伴永远》《鲁迅》《启功》等多部传记片，取得了令人瞩目的艺术成就，被誉为"为伟人塑像的电影诗人"。

丁荫楠1938年10月16日出生于天津。1954年，他读完初中到天津钢铁厂白云石车间做了一名装车工，而后经人介绍在北京医学院当了一名实验员。丁荫楠自幼热爱文艺，工作后刻苦自学，积极参与业余话剧团的演出。1961年，他考入北京电影学院导演系，1966年毕业分配到广东省话剧团，1974年调到珠江电影制片厂，拍摄了《云南野生动物考察散记》等科教纪录片。曲折坎坷的生活经历锻炼了丁荫楠，铸就了他坚韧、顽强的艺术个性。

第一节 都市电影里的艺术思索

1979年，丁荫楠与胡炳榴联合执导了故事片《春雨潇潇》，在影坛上

崭露头角。影片以"潇潇春雨"的造型贯穿全片，并加入带血的白花、室内的墨兰等抒情性和象征性细节，引起了观众强烈的情感共鸣。此后，两位导演因生活阅历和个性气质不同走向了不同的艺术方向：胡炳榴拍摄了《乡音》《乡情》等一系列乡土电影，艺术风格含蓄细腻、淡雅精巧，丁荫楠则追求更为宏大厚重、热烈深沉的艺术风格。

1982年，丁荫楠独立执导了反映当代都市青年生活的影片《逆光》。他利用移动摄影拍摄了上海的棚户区、南京路、造船厂、公共汽车等一系列生活画面，平实地展现了以廖新明为代表的一批都市青年的工作、爱情和生活，刻画了都市青年的精神面貌以及他们面对人生选择时的心理矛盾。影片正如丁荫楠自己期待的那样："让生活本身的光彩占领荧幕，摆脱戏剧情节的编造，按着生活本身的流程在镜头前流动。"①此外，他通过蒙蒙细雨中的梧桐树等空镜头，传递出充满诗意的抒情味道。

《逆光》还充分发挥电影时空交错的艺术特性，创造性地运用了板块式叙事结构。全片以剧作家苏平的回忆展开叙事，共分三个时空：第一时空是现在时，被命名为"生活的远征"，以南京路上的公交车和转乘站为背景，穿插苏平的画外音，主要表现上海的清晨。第二时空是过去时，以三对青年的爱情为线索，串联起他们的工作、生活和理想，被命名为"生活的闪光"，这是影片最为主要的段落。第三时空是穿插在第二时空中的三段回忆，被命名为"生活的思索"。这三个时空相互交织，使每对青年的人生故事和他们的思想、性格得以清晰展现，同时摒弃平铺直叙的叙事方式，拓展了影片的表现内容。

1984年，丁荫楠拍摄了新时期第一部描写特区生活的影片《他在特区》(图12-1)。该片讲述了湖口经济特区指挥部总指挥郑杰带领一批有理想、有抱负的知识分子，开拓进取，冲破陈规，最终建立起一个现代港口城市的故事，赞美了改革先行者们打破传统束缚，积极寻求民族复兴之路

① 丁荫楠：《电影不断被我认识》，《当代电影》1985年第2期。

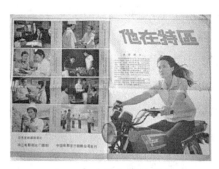

图 12-1 《他在特区》海报

的创业精神。在拍摄中,丁荫楠充分实现了对巴赞纪实美学和长镜头的尝试与探索,由此造成这部只有 182 个镜头并以"长镜头为主体"①的影片在整体风格上有种纪录片的感觉。值得注意的是,"滩头·号炮""方兰打字"这两组长时间叠化的镜头虽然也是导演长镜头意识的产物,但它们的艺术功能并非再现真实的生活时空,而是表现人物情绪的延伸,营造诗般的意境。

《春雨潇潇》《逆光》《他的特区》三部影片构成了丁荫楠电影创作的第一个阶段,在这一时期,他大胆追求现代电影观念,着力探索电影的时空特性,建立了明确的造型意识,探索长镜头的运用,逐步显露出自己的艺术个性。

第二节 《孙中山》:史诗气质的中国巨片

1986 年,丁荫楠拍摄了代表作《孙中山》。在 20 世纪 80 年代中后期,国家对历史人物题材电影的拍摄管制是非常严格的,尤其是关于近代革命事业领导者的题材管制更是严格。丁荫楠接到拍摄《孙中山》的任务后,经过两年的史料搜集和整理,终于完成了这一气势恢宏的史诗巨片。电影问世后引起了极大的社会反响。

影片《孙中山》高度概括了孙中山先生一生的奋斗。从叙事上看,该

① 丁荫楠:《一百八十二个镜头的由来》,载于王人殷主编:《电影不断被我发现·丁荫楠研究文集》,中国电影出版社 2002 年版,第 65 页。

片摒弃了传记片常用的编年体式叙事,上集选取孙中山革命生涯中最具历史意义的四次起义:广州起义、惠州起义、镇南关起义和武昌起义;下集则以孙中山的四个亲密战友黄兴、宋教仁、陈其美、朱执信的离去为结构框架,由此形成板块式叙事结构,连缀这些板块的是孙中山不屈不挠的奋斗及其心路历程。这种叙事方式将重要的历史事件与撞击人物心灵的生活片段融合起来,兼顾了史诗般的恢宏与对人物内心和情感世界的细腻刻画,既不违背历史真实,又充满导演的艺术个性,在处理历史事件和塑造历史人物上具有较强的灵活性和概括力,堪称传记片拍摄的一大艺术创新。

丁荫楠试图拍摄"以心理情绪为主体内容,以艺术的造型和声音为表现形式的一部哲理性的心理情绪影片"①。他从表现孙中山一生中的几次心理转折出发,寻找表现心理的造型因素,将表现战争大场面的景深镜头与细腻抒情的人物描写相结合,有很多镜头画面都带有强烈的抒情和思辨色彩。此外,该片还多处加入沉郁顿挫的画外音,以充满哲理的议论表达导演对历史的独特理解和情感,具有强烈的艺术感染力。

虚实结合是该片镜头语言的一大特点。例如开场的第一组镜头:在熊熊大火映衬下,老年孙中山慢慢转过头,一群群农民在风沙里走过;清王朝的龙旗在风中抖动;裹在草席中的华工尸体;紫禁城中的隆裕太后及其随从走过;茫茫大海的货船上,一群华工在阴暗潮湿的货舱里呼号,外国水手用水龙头向他们喷射消毒液。这一组画面的时空跳动很大,导演简练地概括了特定的时代氛围,同时这些悲惨的图景又似乎是通过孙中山忧郁的眼睛看到的,时代苦难正在他内心激起波澜。又如,欢庆共和典礼之后孙中山满眼炮仗余烬,隐喻了革命的失败和他的无奈;他孑然一身地离开总统府时,画面上雾气弥漫、阴郁迷离;导演在朱执信之死、

① 丁荫楠:《〈孙中山〉影片创作构思的美学原则》,载于王人殷主编:《电影不断被我发现·丁荫楠研究文集》,中国电影出版社 2002 年版,第 70 页。

与黄兴诀别等镜头段落,都在叙事中体现出充满孤独悲怆的氛围。这些镜头画面将历史叙事与人物心理相互渗透,实现了"虚与实集于一个镜头之中,一组镜头之中……虚中有实,实中有虚,情节与情绪结合成一个整体"①,同时也实现了丁荫楠对"再现与表现的完美统一"②的艺术追求。

《孙中山》一片还成功地实现了以空间造型进入创作的艺术创新。在拍摄前,丁荫楠就提出"利用一环境空间与另一环境空间的造型力量,组成连续不断、起伏变化的造型音阶"③。影片中的四次起义在空间造型上各具特色:广州起义以江雾弥漫为空间造型主调;惠州起义以半圆形的摄影机横扫尸横遍野的悲怆场面为主;镇南关起义突出烟的造型元素;黄花岗起义以熊熊烈焰和回荡的悲壮音乐为主。这四次起义构成孙中山奋斗人生中的一个华彩篇章。

更进一步而言,丁荫楠要求影片的空间造型除了实现介绍生活环境、刻画人物心理的作用,还要能传达更为丰富的哲学意念。比如,在影片结尾处,孙中山应邀北上,在前门火车站广场受到十多万民众的欢迎,他坐在藤椅上被民众拥托着向前,他的衣服、车子、民众手中挥动的小旗、举起的超大条幅都是白色的,汇成一片白色的海洋。这一空间造型所表现的不是一种史实,而是对孙中山奋斗一生的诗意升华,使观众感受到孙中山作为一个革命先行者置身于万千民众时内心的孤独悲凉。

孙中山的扮演者刘文治的表演也可圈可点。为了拍好《孙中山》一片,刘文治大量收集了孙中山的遗照、手迹,并认真研究孙中山的言谈举止、兴趣爱好,在把握人物内心和神态、气质上下足功夫,尤其是演绎出孙

① 丁荫楠:《〈孙中山〉影片创作构思的美学原则》,载于王人殷主编:《电影不断被我发现·丁荫楠研究文集》,中国电影出版社2002年版,第73页。
② 《无愧于民族,无愧于时代——丁荫楠谈〈孙中山〉创作体会》,《电影艺术参考资料》1987年第2期。
③ 丁荫楠:《〈孙中山〉影片创作构思的美学原则》,载于王人殷主编:《电影不断被我发现·丁荫楠研究文集》,中国电影出版社2002年版,第72页。

中山深邃的眼神，在智慧中又透露出深切的忧虑和孤独。刘文治从大夫叩诊的动作得到启发，为片中的孙中山设计了喜叩食指、中指的动作，还专门练就了潇洒自如的持棍姿态。

丁荫楠从现代视角出发，采用历史人格化、叙事诗情化的美学策略，在宏大的历史背景中展现了伟人孙中山可歌可泣的奋斗历程，展现了他的人格魅力，充满了崇高、深沉的悲剧之美。他充分发挥了声音、色彩的功效和影像造型的作用，以热烈深沉的情感、富有诗意的镜头画面、恢宏壮观的群众场面，打造出一部波澜壮阔的、具有史诗风格的"中国巨片"①。

1988 年，丁荫楠遭遇了一次创作受阻，他将个人的心理投射和短暂的情绪宣泄灌注在影片《电影人》中②。该片讲述了一个摄制组拍摄一部反映中国经济改革影片的全过程，如实地描绘出电影人的生活状态，表达了电影工作者的辛劳与苦恼、辉煌与孤独，充满了"一种悲怆的气质"③。《电影人》是我国第一部描写电影工作者生活状态的影片，片中人物与他们正在创作的影片形成了"戏中戏"的心理对应，因此被誉为中国的《八部半》。片中大量出现抽象晦涩的画面，如暧昧夸张的裸体镜头、荒诞的梦境、符号式的骷髅舞、朦胧的性意识等。《电影人》是第四代电影中为数不多的几部带有强烈表现主义和后现代色彩的影片，也是对第四代导演群体精神状态的隐喻性描述，如同片中的人物盖寓一样，他们在不断追求艺术突破的过程中遇到来自社会、文化、政治及自我心理等因素的阻碍，并因此感到困惑不安。

① 周湘玫：《系统工程思维和巨片的诞生》，载于王人殷主编：《电影不断被我发现·丁荫楠研究文集》，中国电影出版社 2002 年版，第 197 页。
② 在完成《春雨潇潇》后，丁荫楠和长影厂编剧李威伦合作拍摄爱情片《流星》，在影片完成大半后突然停拍，拷贝也被烧毁，原因是片中出现了一尊南丁格尔的雕像被认为是"自由化"倾向的表现。这一事件让他感到受挫。参见慎海雄主编：《当代岭南文化名家·丁荫楠》，广东人民出版社 2018 年版，第 310 页。
③ 丁荫楠：《思索与实施——我一九八七年的电影观兼为〈电影人〉作导演阐述》，载于王人殷主编：《电影不断被我发现·丁荫楠研究文集》，中国电影出版社 2002 年版，第 114 页。

第三节　从伟人传记片到人文传记片

20世纪80年代后期,面对娱乐片大潮的汹涌来袭,大多第四代导演都感到极大的不适,在艺术上陷入困顿。《电影人》发行失败后,丁荫楠尝试着"寻求与主流文化话语、大众文化话语的沟通和契合点,从而为自己拓展更大的生存空间"①,接连拍摄了《周恩来》《黄连·厚朴》《相伴永远》《邓小平》等人物传记片,成功地将人物传记片的艺术探索推向更高的美学境界。

图12-2　《周恩来》海报

《周恩来》(图12-2)是丁荫楠传记片的又一代表作,是我国第一部以周恩来为主要人物的影片。影片以周恩来一生的最后十年为主线,"前景为'文革'十年周恩来的业绩,而后景是周恩来四十年的历史时刻;前景为顺时针进行时,而后景各段为了与前景相呼应可以打破时间顺序,招之即来,挥之即去……"②展现了"人民心中的好总理"周恩来的音容笑貌和人格魅力,歌颂了他为国、为民鞠躬尽瘁的崇高精神。影片涉及总理一生的若干生活片段和重要政治事件,如"文革"、"九一三"事件、中美建交、南昌起义、长征、邢台地震、鞍钢纠纷等。丁荫楠力求

① 饶朔光:《社会/文化转型与电影的分化及其整合——90年代中国电影研究论纲》,《当代电影》2001年第1期。
② 丁荫楠:《〈周恩来〉创作中的几点想法》,载于王人殷主编:《电影不断被我发现·丁荫楠研究文集》,中国电影出版社2002年版,第129页。

还原历史细节的真实,片中运用的道具大概有百分之八十都是周总理生前使用过的,包括他穿过的衣服、用过的手帕等。这些严谨执着、精益求精的努力使该片彰显出强烈的文献气质。

《周恩来》一片采用的是"情感、情绪的相垒法","每一块戏之间没有情节与因果关系,戏与戏之间的联系,只有情感、情绪的联系"①。影片将复杂的历史事件作为展示和开掘周恩来总理内心情感世界的大背景,细腻地表现了周恩来总理与邓颖超的夫妻之情,与孙维世的父女之情,与贺龙、陈毅、邓小平的战友情,还有与老工人孟泰、邢台山区以及延安老区人民的群众情。这些感人肺腑的情感层层铺陈、叠加,集中表现了周恩来为国家殚精竭虑、为人民鞠躬尽瘁的高尚情操。

在经历了丰厚的艺术积累后,丁荫楠在传记片的创作上更加游刃有余。2002 年,丁荫楠经过近十年的积累准备,拍摄完成了第四部历史人物传记片——《邓小平》。影片延续采用在真实宏阔的历史背景下凸显人物心理和情感的艺术策略,把邓小平的一系列伟大革命创举,变成巨大的情感冲击波,把一切理性的事件,化为感性的情绪。全片以拨乱反正、四个现代化、改革开放、收回香港、南方谈话等作为重要事件,描绘了邓小平作为改革开放总设计师的历史足迹和伟大贡献,给人以"邓小平越来越老、共和国越来越年轻"②的感受。为聚焦于表现主人公邓小平的思想、行为、情感和心理,丁荫楠还设计了一套由上而下、由基层实践到邓小平决策表态的片段组合。《邓小平》的叙事节奏更加明快,像一首充满活力的电影诗,它与《孙中山》《周恩来》一起被称为丁荫楠的"伟人三部曲"。

与其他革命伟人传记片相比而言,拍摄于 2000 年的《相伴永远》有一种与众不同的清新灵动。该片以李富春和蔡畅的爱情为主线,再现了他

① 丁荫楠:《〈周恩来〉创作中的几点想法》,载于王人殷主编:《电影不断被我发现·丁荫楠研究文集》,中国电影出版社 2002 年版,第 131—132 页。
② 丁荫楠:《摸着石头过河——关于电影〈邓小平〉的几点想法及导演阐述》,载于王人殷主编:《电影不断被我发现·丁荫楠研究文集》,中国电影出版社 2002 年版,第 172 页。

们相濡以沫、相伴53年的人生故事,这在国内的人物传记电影,尤其是以革命领袖为题材的人物传记电影中尚属首次。从叙事结构上看,《相伴永远》以巴黎之恋、香港遇难、新中国的曙光和最后的抗争为四大情节段落,将李富春和蔡畅的政治生活、革命经历和真挚爱情自然融合在一起。

丁荫楠注重用点点滴滴的细节展现人物之间从恋人到家人、从战友到灵魂伴侣的深厚感情,《相伴永远》的镜头语言更为细腻温情,彰显出他们超凡风采背后与常人一样的情感和生活状态。例如,有一场戏是李富春主持会议,蔡畅回国,两人重逢并探讨国家大事,李富春出其不意地把蔡畅搂在怀里;还有一场戏是蔡畅陪李富春打牌,设法输给他。在影片结尾,导演更是别出心裁地设计了医院探视的场景,他们隔着玻璃缓缓靠近,用纸交谈,随后拉手、贴脸,阳光照在二人身上。这些都充分表现了两人相知、相爱的真情,充满了浪漫色彩,而这种儿女情长的伦理化策略也逐渐成为主旋律影片的重要手法。

正如倪震所说,丁荫楠的历史伟人传记片是"作者个人和环境间既冲突又妥协的奇特产物"[①]。随着电影体制的改革,中国电影逐渐形成了娱乐片、主旋律影片和艺术片三分天下的格局,其中娱乐片成为市场的主要类型,主旋律电影持续得到政府的重视和资金支持,艺术片则越发边缘化。丁荫楠继续坚持传记片的创作,《相伴永远》和《邓小平》都是在政府资金的扶持下拍摄的。丁荫楠认为,越是政治性强的作品,越需要艺术的表达,他以严谨的唯物史观成功地塑造出一个个独特的、具有巨大精神感召力的历史人物,并通过人物在时代政治中的命运沉浮,折射中国百年来复杂多变的历史,传递出中华民族坚忍不屈的奋斗精神,谱写了一曲曲跌宕起伏、庄严凝重、气势磅礴的电影史诗。正因如此,他的人物传记片常常被冠以"主旋律"电影的标签。从题材上看,描写革命历史人物的传记

[①] 倪震:《历史和诗情——论丁荫楠电影的风格》,载于王人殷主编:《电影不断被我发现·丁荫楠研究文集》,中国电影出版社2002年版,第3页。

片是主旋律电影的重要组成部分,但丁荫楠采用历史人格化与叙事诗情化相结合的艺术策略,使这些传记片带有浓郁的现实主义精神和鲜明的自我风格,由此明显区别于那些用于歌功颂德、政治宣传并带有强烈美化色彩的人物传记片。

2000年后,商业电影的浪潮更加高涨,很多第四代导演渐失导筒,退出历史舞台,而丁荫楠老当益壮,他响应国家文化产业的号召,于2004年创立了自己的影视公司,继续专注人物传记电影的拍摄。此时的他将艺术目光由时代伟人转向文化名人,先后策划了《徐悲鸿》《梅兰芳》《鲁迅》等剧本,并陆续拍摄了《鲁迅》《和平将军陶峙岳》《启功》。这也是丁荫楠自觉面对市场和大众的又一次艺术尝试。

新中国成立后,很多导演都非常期望能够拍摄鲁迅的传记电影,但是终因没有好的角度或其他原因而搁置。丁荫楠不畏困难,影片《鲁迅》(图12-3)聚焦于鲁迅生命的最后三年,用三个人的死亡(杨杏佛之死、瞿秋白之死、鲁迅之死)构成全片主要叙事脉络,真实再现鲁迅在上海的家庭生活、与友人的交往和在斗争活动中的经历,表现鲁迅与黑暗现实的斗争和他对民族的深刻忧虑,以及他对亲人、挚友的真诚关爱。

图12-3 《鲁迅》海报

《鲁迅》是"一部充满深刻时代苦难与心理伤痛的人物传记影片"[①],它不仅展现了鲁迅作为"民族魂"的政治性一面,更浸透了导演对鲁迅精神的深刻认识和哲学思考。鲁迅在其文学

① 丁亚平:《一部充满深刻时代苦难与心理伤痛的人物传记影片——〈鲁迅〉观后》,载于丁荫楠主编:《一笔豆腐账——丁荫楠导演艺术档案》,中国电影出版社2010年版,第379页。

作品中常常借助梦境表达对历史与现实的深刻思考,丁荫楠同样创造性地用梦境还原了鲁迅的深刻思想,细腻地展现出其精神世界的困惑与矛盾。在生命的最后三年,鲁迅病情不断加重,敌方监视、瞿秋白的被害、来自同一阵营的误解,这一切都让鲁迅感到彻底的孤寂、痛苦。片中的七个梦境都带有阴暗、荒诞的色彩,巧妙地把鲁迅压抑、复杂的内心世界外化成可见的影像,让观众跟随梦境走进他的内心,感受到他的愤怒和忧思、孤独和悲哀,继而从内心升华出对鲁迅的敬意。在影片开头,鲁迅一袭长袍,眉头紧锁,手夹香烟,从晃荡的船再到冷清的长街,他笔下的孔乙己、阿Q、狂人、女吊、祥林嫂等人物形象纷纷出现。瞿秋白就义后也在梦里与鲁迅展开了一场关于野草的灵魂对话。在拍摄中,丁荫楠提出要"虚实并重",用大量带有超现实主义色彩的影像造型使片中的现实时空与梦境时空都达到极致。他还利用黑、白、红的色彩表现鲁迅的"爱"与"憎"和"冷"与"热"等情感表达。

图12-4 《和平将军陶峙岳》海报

2009年,丁荫楠为中央电视台的电影频道拍摄了一部电视电影《和平将军陶峙岳》(图12-4)。对他而言,这是一次从形式到题材上的全新尝试。

随着中央电视台电影频道的播出和技术发展,电视电影这一新生事物因投资低、风险小、制作周期短、受众广泛等优点,吸引了很多导演。丁荫楠是一位对新事物高度敏感的艺术家,他大胆利用电视电影的新鲜形式,拍摄了第六部人物传记片《和平将军陶峙岳》。该片的主人公是一位国民党高级将领——时任国民党新疆警备总司令陶峙岳。为了十万官兵的性命,为了新疆百姓的安宁,陶峙岳顶住压力,与马呈祥、叶成等主战派周旋,坚守着保国戍边的职责,直到和平起义。影片还生动塑造了陶

峙岳身边的几位国民党军官的形象,包括刘猛纯、屈武、包尔汗等,整体上更加饱满。

2015年,丁荫楠将中国当代著名教育家、书法家启功的人生故事搬上了银幕。影片《启功》(图12-5)继续采用了时空交错的叙事结构,前半部分以"文革"十年作为切口,用几次回忆串联起表现启功幼年、少年和青年的人生轨迹:初学绘画的情景,与师友坐而论道,与老伴相濡以沫;后半部分描写"文革"结束后他教书育人、著书立作的突出贡献。贯穿全片的是两条重要的情感线索:一个是家庭线,另一个是师生线。其中尤以启功与恩师陈垣的感情为主,细腻而真实地反映了启功身上具有的"五四"一代学人的文化品格和精神气质。这种叙事结构与丁荫楠以往的伟人传记片中的时空交错、人物心理刻画与历史真实再现、虚实交融等是一脉相承的。

图12-5 《启功》海报

《启功》也是一次将中国传统文化搬上大银幕的有益尝试,体现了丁荫楠的"艺术坚守和文化梦想"①。导演的运镜、构图、色彩和声画造型等都体现出他善于营造诗词情境和重视再现民族美学神韵的特征,显示出他对"意在言外"的悠远意境的追求。

第四节 丁荫楠与新时期传记片的突破

传记片指以真实人物的生平事迹为依据,以塑造人物性格为中心的

① 饶曙光、鲜佳:《永不逝去的宗师之气——评丁荫楠导演新作〈启功〉》,《当代电影》2015年第10期。

故事片。这一类型片的特殊性就在于紧紧围绕主人公的活动来选择事件,结构全片,并以此来展示传记主人公的个性特征及精神面貌。我国历史悠久,英雄辈出,人物传记电影的题材选择范围非常广泛。丁荫楠的传记片侧重于以中国现当代的历史伟人和文化名人为主人公,在真实再现历史的同时,辅以诗化的镜头语言,着力开拓人物的情感世界和心路历程,为主旋律电影增添浓郁的人文色彩和艺术气息。因此,他的传记片和谢晋电影一起被视为"新中国成立以来成就最高的主流影片"[1]。

丁荫楠传记片的美学观念和艺术成就,对中国传记片乃至"主旋律"影片的创作都有极大启示。具体而言,丁荫楠在新时期传记片的探索与突破表现为以下四个方面。

第一,渗透出创作者"诗情"的历史真实。

对于传记片来说,最重要的就是保证历史人物的真实性。丁荫楠几乎参与了每部传记片的剧本创作,拍摄之前他都不辞辛劳地进行素材收集,阅读大量文献资料并请教相关的专家学者,力求做到影片中出现的历史事件、人物性格乃至人物对话都有史实依据。为拍摄《孙中山》,丁荫楠用两年的时间查阅资料,还带着主创人员重走了孙中山的海外革命之路。拍摄《周恩来》时,他不仅研读大量史料,还通过各种渠道采访与周总理密切接触过的老干部们,收集了很多周总理生前使用过的东西作为道具。《鲁迅》一片中出现的每个事件几乎都可以在鲁迅的文章或当事人的回忆录中找到,"其中对鲁迅与左联关系的展示,更是弥补了我国有关鲁迅的影视作品内容上的一个空白"[2]。这些严谨、执着、精益求精的努力,保证了丁荫楠执导的人物传记片的历史价值。

仅用一部影片全面细致地表现任何一个伟人的一生,几乎都是不可能完成的,这需要创作者用自己的智慧、思想、艺术能力来加以艺术提炼、

[1] 胡建新:《丁荫楠:中国式大片的始创者》,载于丁荫楠主编:《一笔豆腐账——丁荫楠导演艺术档案》,中国电影出版社 2010 年版,第 281 页。
[2] 杨琪:《丁荫楠导演电影研究》,河北师范大学 2016 年硕士学位论文,第 44 页。

加工，把美学真实与历史真实相结合。在丁荫楠之前，成荫、汤晓丹、谢晋等老导演和陈家林、王冀邢等中年导演创作出了《吉鸿昌》《廖仲恺》《谭嗣同》《末代皇后》《魔窟中的幻想》等传记片，取得了一定的成就，这些影片基本延续着遵循历史真实、塑造"典型环境中的典型人物"的艺术原则。丁荫楠却认为，传记片首先要"从历史出发，以细节的真实达到真正的历史感。……也就是所谓的小真实。而在整个历史故事的编辑与表现中一定要极大的虚构，也就是历史感中的想象与幻想，形成大不真实——艺术真实"①。他说："我拍《孙中山》……并不力求再现当时景象，而只是表达我，一个现代中国人对历史的看法和感受，许多细节被滤去了，人物的性格、气质和一次次悲剧性的失败突出了。"②他认为"艺术家所表现的历史是艺术家个人的感受与见解，完全是凭着心中对历史的认识而抒发出来的一种激情，一种个人的怀古之幽情，是一种情思，一种感受，一种思索，一种升华后的哲学精神"③。

事实上，我国在历史题材书写上一直存在两种不同的创作观，一种是浪漫主义的，一种是现实主义的。郭沫若在其历史剧创作中曾提出"失事求似"，并说"蔡文姬就是我"，《关汉卿》《胆剑篇》《武则天》等历史剧都体现了这一浪漫主义的创作观，即通过对历史局部事件或细节加以想象和重构，传达创作者的历史观念和精神。丁荫楠年轻时非常喜欢看话剧，并在潜移默化中接受了这种历史题材创作观的启发。

丁荫楠喜欢拍传记片还源于他骨子里的英雄崇拜和"伟人情结"。他说自己从小就是个英雄迷，崇敬各行各业的英雄人物，喜欢研读他们的相关著作，感受他们不怕牺牲、勇敢奋斗，以及面对困难毫不畏惧的精神魅

① 丁荫楠：《塑造一个我心中的隋炀帝——历史影片〈隋炀帝〉的导演阐述》，载于丁荫楠主编：《一笔豆腐账——丁荫楠导演艺术档案》，中国电影出版社2010年版，第200页。
② 陆正明：《为了中国电影的腾飞——访影片〈孙中山〉导演丁荫楠》，《中国电影时报》1986年11月8日，第1版。
③ 丁荫楠：《塑造一个我心中的隋炀帝——历史影片〈隋炀帝〉的导演阐述》，载于丁荫楠主编：《一笔豆腐账——丁荫楠导演艺术档案》，中国电影出版社2010年版，第197页。

力。出于对历史人物的崇敬,丁荫楠总是不自觉地选择那些与自己性格相近、能够引起自己心灵共鸣的人物,在人物身上渗透自己对人物和历史的思考与认识,渗透自己的情感体验和深刻理解。他说:"越研究孙中山这个人,就越热爱他。我发现他能代表我的思想,甚至觉得我就是孙中山……这绝不是我狂妄地把自己与伟人相提并论,而是觉得我理解他,和他的心是相通的。"①1992年,他带着创作小组观看邓小平视察南方的影像,被邓小平反复说的"快一点,再快一点"这句话深深打动,随后,他把影像资料中的原音移用到了电影中。这种寻求与历史人物达到情感共通、产生共鸣的艺术自觉,使他的传记片创作达到了主体对象化和对象主体化的自然融合。可以说,丁荫楠像一位穿越历史的行吟诗人,他把个人独特的人生智慧和对中国历史的沧桑感喟,全部融入对政治伟人的人生表述,无论是孙中山的悲剧命运、周恩来的忍辱负重,还是邓小平的大起大落,都蕴藏着导演饱经风霜的人生况味。

与第四代导演群体一样,丁荫楠的成长伴随着新中国从战争到和平、从艰难起步到曲折发展乃至经济腾飞的时代巨变,他对历史、社会和人性都有自己深刻的体会和感悟。作为历史的见证者,丁荫楠利用光影讲述伟人精彩的人生故事,展现自己对历史、政治与人性、情感的独特思考,以及他内心深处始终坚守的人本意识和诗意情怀。他的真实目的是"认真考察电影这种形式作为一种社会表意方式,是否真正有利于个体认识社会",并鲜明地表现出一个导演的个性和"自我"②。

第二,个体心理情绪式的历史叙事。

第四代导演以表达真实的人情、人性为艺术起点,始终将人作为电影表现的中心,他们擅长将人物命运、情感放置在广阔的历史与文化背景中,体现人在社会、历史和现实中的价值。丁荫楠也是如此,他说:"我总

① 丁荫楠:《无愧于民族,无愧于时代——丁荫楠谈〈孙中山〉创作体会》,载于王人殷主编:《电影不断被我发现·丁荫楠研究文集》,中国电影出版社2002年版,第86页。
② 胡克:《第四代电影导演与视觉启蒙》,《电影艺术》1990年第3期。

是试图去探索这个作为领袖和政治家的主人公的内心情感和精神活动，他的人生历程和爱与恨的深度……因为只有真正把这个历史中的人凸显出来，重大历史才能获得艺术上的再现。"①他在传记片中善于把历史人物的言行、功绩与他们对理想、尊严、人格、信念、道德、情感等的坚守相结合，关注作为个体的人在历史洪流中的命运与价值。他影片中的历史人物不再是历史的代码或历史精神的传声筒，而是真实可感、有着自身复杂性格和人格魅力的个体的人。例如，孙中山在影片中就被塑造成一个战士和一个伟大的失败者的形象，他最初踌躇满志、雄心勃勃、坚定热忱，甚至有些急公好义、专断独行，但革命失败后，他黯然神伤，陷入了孤独、彷徨和愤怒。又如影片中的鲁迅散发着普通人的温情和人性的光辉，他不仅仅是"横眉冷对千夫指"的战士，还是"怜子如何不丈夫"的父亲、温情体贴的丈夫，是朋友眼中幽默、深刻的人生知己。这些充满人情、人性的描写，正是丁荫楠的人物传记片中最具光彩之处。

总体而言，"由造神到写人的演进，则构成新中国传记片嬗变的内在线索"②。半个世纪以来，我国人物传记电影出于政治宣教的需要，往往采用一种仰视、崇敬的眼光表现人物，甚至有重造"神话"的趋势。丁荫楠突破了这种陈旧僵化的模式，采用平视的角度深入人物的精神世纪与内心世界，把历史上的伟人变成有血有肉的普通人。他从表现人的角度切入对人物传记片的拍摄，在历史背景中注入自己对"人"的关注，可谓切中这一类型片的艺术"要害"，极大地提升了人物传记片的美学层次。

由此，丁荫楠不是把艺术重心放在对人物生平事件的罗列上，而是着重展现人物在特定历史中的生命体验和心灵世界，把历史转化为人物的"心灵史"。他的传记片常常用人物心理、情绪线索串联对历史的叙述，表现为一种"虚实结合"的心理情绪式结构。第四代导演的早期作品《小花》

① 丁荫楠、倪震：《影片〈相伴永远〉及传记片创作》，《电影艺术》2001 年第 1 期。
② 程敏：《诗、史、情、镜——丁荫楠与中国人物传记影片》，中国艺术研究院 2003 年硕士学位论文，第 26 页。

等影片都曾大量使用时空交错手法,其中包含他们对电影时空自由的理解,也是表现人物内心世界的需求。丁荫楠将这一现代电影语言完美地运用在人物传记片中,在有限的电影时间内表现主人公复杂的人生经历和复杂的情感。

影片《孙中山》以孙中山一生的心理转变为主线,展示了他三十年间曲折又催人奋进的革命历程。《周恩来》一片中用8次闪回镜头表现周恩来一生中的重要历史事件,这种诗意化的叙事构建不拘泥于历史事件的过程堆砌,而是紧扣历史脉搏,"浓墨重彩渲染情感情绪"[①],在民族存亡、国家安危的历史性冲突中描写周恩来鲜为人知的情感世界。影片《邓小平》同样利用主人公的心理情绪,把恢复高考、平反冤假错案、与撒切尔夫人会谈等历史事件加以连接,展示出这位改革开放总设计师的伟大形象。《鲁迅》一片以杨杏佛之死、瞿秋白之死等几个重点段落结构影片,贯穿始终的是鲁迅的孤独、压抑和愤懑。

更进一步而言,丁荫楠把人物复杂深邃的内心世界提到前景,将具体的历史事件作为后景,实现了历史真实与人物情感的"逆向结合"。他从不拘泥于历史情节的完整,在历史事件的叙述上做到"惜墨如金",把一个个惊心动魄的历史场面加以"虚化"和写意。《孙中山》一片表现黄兴的病时只有马场吐血和葬礼两个段落,表现陈炯明叛变时,紧随他在司令部讲话的是炮击总统府的系列空镜头;在《周恩来》一片中,怀念老舍的一场戏是用周恩来在北海散步引出话剧演出的场面;《邓小平》中重新恢复工作仪式的段落也以邓小平与叶剑英见面拥抱和出席足球比赛这两组镜头一带而过。

这种心理情绪式的叙事方式有助于在纪实与写意、再现与表现、虚与实之间自由变换,在历史的客观冷峻与人物的丰富情感之间形成耐人寻

① 丁荫楠:《〈周恩来〉创作中的几点想法》,载于王人殷主编:《电影不断被我发现·丁荫楠研究文集》,中国电影出版社 2002 年版,第 131 页。

味的艺术对照。相比而言,《孙中山》和《周恩来》是写意与纪实的两极;《相伴永远》的前半部分偏于写意,而后半部分偏于写实;《邓小平》在基本事件叙述中掺入虚构和想象的成分,而镜头落在邓小平身上便带有了纪实风格。

第三,以影像造型书写银幕史诗。

从拍摄《春雨潇潇》开始,丁荫楠就认识到"必须挣脱戏剧电影化的枷锁","树立起独立的电影思维"[①]。这种独特的电影思维就是注重电影的时空自由,及造型和声音的艺术表现力。丁荫楠也曾满怀激情地在《电影人》一片中探索性地使用了长镜头的表现手法,但是,他很快发现"纯粹纪实性的表现手法,难以实现对人物和历史的哲理思考和艺术概括"[②]。因此,在拍摄传记片的时候,他特别注重发挥选景、美术、化妆、服装、道具、演员等各种创作元素的功用,在影像造型下足功夫,使声画造型成为"有意味的形式"和"传达创作者意念的手段"[③]。

影片《孙中山》开拍之初,丁荫楠就提出"以空间造型进入创作的艺术构想"[④]。全片开头以熊熊燃烧的大火、留着长辫子的劳工、皇宫里叶赫那拉氏及随从出逃等一系列没有因果关系的镜头展现了鲜明的画面和声音造型,迅速把观众带入清末颓废的历史氛围中。此外,丁荫楠在全片的外景设计中多运用远景镜头,突出描绘全片愁云惨淡、悲凉无奈的历史氛围。又如,朱执信遇难的镜头上半部分留白,下半部分是在青绿色的坡地,这一空间造型营造出了"青山处处埋忠骨"的悲壮意境。

《孙中山》的主色调由红、黑、黄、白、蓝五色构成,其中红色贯穿全片,无论是广州起义中清军的红绶帽,还是惠州起义中郑士良的红色大布花,

[①] 丁荫楠:《电影不断被我发现》,载于王人殷主编:《电影不断被我发现·丁荫楠研究文集》,中国电影出版社2002年版,第37页。
[②] 丁荫楠:《〈孙中山〉影片创作构想的美学原则》,载于王人殷主编:《电影不断被我发现·丁荫楠研究文集》,中国电影出版社2002年版,第77—78页。
[③] 同上。
[④] 同上。

图 12-6 《相伴永远》海报

起义军的红头巾、红旗帜,祭拜仪式中的红烛、红灯笼,弥漫的红色烟雾,镇南关起义和"三二九"广州起义漫天的火光,都寓意着革命的激情和残酷悲壮的牺牲。片中占主导地位白色和黑色与西装、夜晚、丧服、条幅、字幕等形象对应,传达出一种庄严、肃穆之感,这种对色彩的风格化运用体现出丁荫楠鲜明的造型意识。同样,在《相伴永远》(图 12-6)一片中,丁荫楠将"巴黎之恋""遇难香港""新中国的曙光"和"最后的抗争"四个情节段落分别设定为"灿烂""灰冷""金黄""黑红"四种色调,其象征意义不言自明。

丁荫楠还非常重视影片的声音造型,一贯追求"音乐音响化"和"音响音乐化"①这两大原则。他认为,音响音乐化意味着音响造型要在再现的基础上尽力追求表现的功能,力求做到与整部影片在情绪、意蕴、格调等方面的和谐统一,起到比音乐更为生动丰富、更富于感情色彩的作用。丁荫楠充分发挥音乐和音响在抒情与写意方面的艺术功能,让它们与人物的内心情感起伏互为映衬,将其作为阐释和演绎人物内心世界,渲染环境氛围、连接影片结构的有效手段。《邓小平》一片的音乐创作就是从人物内心出发,在邓小平国庆阅兵、主持平反追悼会、与万里笑谈"黑猫白猫"、访问日本、冷静面对东欧风波等重要场景中,不断加入音乐,强化人物的内心情绪,表现人物内心波澜壮阔的境界。在影片的最后,邓小平驻足于上海杨浦大桥,深沉真挚的音乐与人物的深情独白彼此交融,为这位政治

① 丁荫楠:《无愧于民族,无愧于时代——丁荫楠谈〈孙中山〉创作体会》,载于王人殷主编:《电影不断被我发现·丁荫楠研究文集》,中国电影出版社 2002 年版,第 105 页。

老人的心灵世界添上了最具光彩的一笔。

第四,诗意激情、深沉激越的悲剧风格。

丁荫楠回忆自己在北影学习时印象最深的是杜甫仁科的作品,在他看来,杜甫仁科的片子"社会容量很大,视野很广阔,影片中的思想内涵十分丰富,主题意念多角度……有诗的意境,诗的激情,更能感染观众……也不仅停留在冲突的表面,而往往进入人物的内心——用诗的造型手段去表现内心的描写"①。不难看出这段话也是对自己传记影片艺术风格的最好总结。从《孙中山》的凝重深邃到《周恩来》的雄浑苍凉,从《相伴永远》的清新浪漫到《邓小平》的波澜壮阔,丁荫楠的传记片以宏阔的历史视野、细腻的心理书写及充满诗意的镜头语言,凝聚成一种激情洋溢、博大深厚的艺术风格。

新中国成立后,我国的人物传记片一般以革命抒情正剧的面貌出现,而丁荫楠的传记片突出了历史人物在特定背景中的抗争、牺牲和奉献精神,谱写出了一曲曲震撼人心的慷慨悲歌。丁荫楠坦诚自己"对富于牺牲精神的人(包括小人物),怀有一种特别崇敬的心理","从审美意识上讲,我觉得牺牲是美的,奉献是美的,悲怆也是美的。我喜欢歌颂悲怆的奉献与牺牲"②。这种情怀使他关注苦难,歌颂牺牲,拍摄出一部部充满悲剧色彩的传记片。丁荫楠从未把他的传记片主人公塑造成指点江山、挥斥方遒的英雄形象,而是用一种宏大的历史观和深切的人文精神去表现主人公在不同时段以不同方式经历的人生苦难与现实打击,歌颂他们靠顽强的意志进行不屈抗争的高尚精神。最典型的就是影片《孙中山》,用四次起义、四次失败、四位挚友的牺牲及其得意门生的背叛,集中展现了民主革命先行者孙中山屡遭挫折的一生,但他从不退缩,依然顽强向前。在

① 丁荫楠:《电影观念的更新与观众的要求——〈逆光〉导演创作有感》,载于王人殷主编《电影不断被我发现·丁荫楠研究文集》,中国电影出版社2002年版,第54页。
② 丁荫楠:《无愧于民族,无愧于时代——丁荫楠谈〈孙中山〉创作体会》,载于王人殷主编:《电影不断被我发现·丁荫楠研究文集》,中国电影出版社2002年版,第87页。

影片《周恩来》中,总理以病弱之躯操劳奔波,支撑着时局混乱的国家,他为国为民作出巨大的牺牲,却最终没能看到中国的安定,让人感到无尽的苍凉。

与第四代导演群体一样,丁荫楠是一个具有强烈忧国忧民的使命感和社会责任感的电影艺术家。他曾说:"我从没有把电影当作是一种大众娱乐的工具,在我几十年的电影生涯中,我始终把这个职业看作是我对社会对国家的一种责任的体现,我拍摄的每一部片子,都希望能够为这个国家的建设和发展添砖加瓦,唯有如此,才能对得起这个职业,也唯有如此,电影才真正称得上艺术。"①

经过不懈的艺术探索,丁荫楠彻底扭转了中国历史题材影片中"历史大于人、政治大于人性、文献大于审美"的僵化思维,促使我国人物传记片走向成熟。在他的引领下,很多优秀的人物传记电影陆续推出,如《梅兰芳》《钱学森》《袁隆平》《焦裕禄》等,形成了一种特殊类型的主旋律影片。

从大量的导演阐述、自我创作反思分析和保存资料中可以看出,丁荫楠从未停止过对电影艺术的探索。因为种种原因,丁荫楠执导的部分作品未能和观众见面,除了《流星》《隋炀帝》《梅兰芳》等几部关注度较高的作品,还有《东京·北京》《难忘的1976》《玄奘》《徐悲鸿与蒋碧薇》《八千女鬼乱世情》《1860圆明园大劫案》等影片。

① 方舟:《丁荫楠口述:用电影书写人生》,《大众电影》2007年第18期。

第十三章
黄蜀芹：女性导演的"女性意识"

在第四代导演群体中，女性导演占据半壁江山。在这个艺术群体中，黄蜀芹被认为是较早具有自觉女性意识的导演，她执导的《青春万岁》《人·鬼·情》《画魂》《嗨，弗兰克》和电视电影《村妓》都以女性为主要表现对象。其中，《人·鬼·情》被誉为当代中国女性电影的唯一作品。

黄蜀芹祖籍广东番禺，1939年9月9日出生于上海。她的父亲是著名话剧、电影导演黄佐临，母亲是著名演员丹尼。1957年的秋天，黄蜀芹以优异的成绩从上海市第三女子中学毕业，老师和父母都希望她报考理工科大学，她却在志愿表上填写了北影导演系，遭到父亲的反对。当时正赶上北京电影学院导演系连续两届不招生，黄蜀芹在嘉定县当了两年农民，直到1959年才如愿考入北京电影学院导演系。1964年，她被分配到上海电影制片厂工作。"文革"期间，她被迫放下了自己的电影创作。1978年，她从"五七干校"中被召唤回来，在谢晋的《啊！摇篮》《天云山传奇》剧组做执行副导演，因此她常常笑谈，自己的电影创作是从"管驴"等剧务工作开始的[①]。

[①] 周夏、吴皓、陈尚佳、乔自强、李芬芬：《黄蜀芹访谈录》，《当代电影》2015年第3期。

1981年，黄蜀芹拍摄了处女作《当代人》，该片是潇湘电影制片厂成立后摄制的第一部故事影片。她能获得这次独立执导的机会实属意外，当时国营电影厂是计划体制，上影厂是一个大厂，有老中青三代导演五十余位，大量中青年导演处于无片可拍的境地。适逢湖南潇湘厂刚刚成立，创作人员不足，便来向上影厂借人，厂长徐桑楚便把拍摄任务交给了黄蜀芹。此后，黄蜀芹共执导了《青春万岁》《童年的朋友》《超国界行动》《人·鬼·情》《画魂》《我也有爸爸》《嗨、弗兰克》等8部电影，以及《围城》《孽债》《承诺》《上海沧桑》等电视剧，还执导了电视电影《丈夫》等。1999年，她退休后还担任过舞台戏昆曲《琵琶行》的导演。

第一节　难忘的"青春三部曲"

图 13-1　《当代人》海报

《当代人》(图 13-1)是一部政治性很强的工业改革题材影片，描写了一个工厂里新老干部交替过程中的矛盾。这种人物多、头绪多、对话多的题材显然不符合黄蜀芹的艺术气质和审美期待，但初执导筒的黄蜀芹对这部影片倾注了全部心血。剧作原名是《三代人》，黄蜀芹将它改为《当代人》，意在强调剧情的当代特征，"表现具有时代特征的人物性格"，"展现具有时代特征的生活断面"，从而"使这部影片从始至终都跳动着时代的脉搏"[①]。剧本对新任厂长蔡明的描写存在"高大全"的痕迹，但在黄蜀芹看来，这个角色应该同

[①] 黄蜀芹：《努力捕捉时代的脉搏——〈当代人〉拍摄体会》，《电影艺术》1982年第4期。

自己一样,在经历"文革"苦难之后获得清醒的独立人格,于是她抛弃了剧作中大团圆的结局设定。在影片最后,蔡明接任厂长,但面临着新的阻力和挑战。

黄蜀芹还努力为影片赋予某种显著的现代特征,以拉开与传统电影叙事模式的距离。她在片中没有采用封闭式的结构,不求单一事件的完整性,而是在多线平行发展中追求强烈的运动感。她还大胆采用了声画分离的手法,把宾馆楼道、候机厅、停机坪、机舱的一组镜头进行跳接,用画外蔡明的通话声加以串联,"显现了一种现代社会所独具的特质和节奏感"①。

1983 年,黄蜀芹终于拍摄了一部她理想中的电影——《青春万岁》(图 13-2)。影片根据王蒙的同名小说改编,生动展现了 20 世纪 50 年代北京市某女中一群经历不同、性格各异的高三女生的群体形象,以女主人公杨蔷云的情绪起落和她与身边几位同学的人物关系变化为中心延展开来,对那种"健康的、亲密的、洋溢着青春活力的女中校园生活做一个朴素的历史回顾"②。剧中没有一条贯穿始终的情节线,除了先进同学与骄傲典型间的矛盾,热情的杨蔷云帮助有不幸遭遇的苏宁和共产党员帮助教徒呼玛

图 13-2 《青春万岁》海报

丽等事件,就是她们一起上课、考试、吃饭、睡觉、逛街、看电影、争吵和好等日常生活细节,以此展现她们的矛盾、友谊和理想,形成了较为随意的情绪化叙事。整部影片就像一部青春生活组诗,蕴含着导演真挚的感情和朴实真诚的表达。

《青春万岁》被黄蜀芹定为一部怀旧片,为了准确还原 20 世纪 50 年

① 黄蜀芹:《努力捕捉时代的脉搏——〈当代人〉拍摄体会》,《电影艺术》1982 年第 4 期。
② 黄蜀芹:《真挚的生活　真诚地反映——我拍影片〈青春万岁〉》,《电影新作》1983 年第 6 期。

代的校园生活图景,黄蜀芹在细节上下足了功夫。如片中反复出现的"一五计划"宣传画,卓娅、舒拉、刘胡兰等中外英雄人物的肖像,夏令营的篝火晚会和激情昂扬的诗朗诵等镜头画面,都带有鲜明的时代印迹。这些影像把观众拉回到了那个清纯的年代。有评论认为:"影片中透露出来的浓烈的时代感,不只表现在个别场景的描写上,而是贯穿于整组人物形象的艺术创造中。"[1]影片通过再现20世纪50年代青春少女的精神面貌和时代氛围,歌颂青春的纯真、美好、真诚、欢乐、激昂,勾起了人们对往日的美好回忆。

《青春万岁》准确地传递了20世纪50年代初的时代气息和人们的生活状况:明净的天空、艳丽的太阳、五彩的烟火、美好的理想、纯洁的心灵、诚挚的友谊、艰苦奋斗的精神。上映后立即在那些有着相同成长和生活经历的观众中引起了共鸣,以至于许多人在观看影片的过程中无法抑制激动[2]。但当时也有人认为,《青春万岁》将50年代表现得过于美好,而缺少对它的一种批判和反省,还有人认为影片中充满了"歌功颂德"的调子,是一种"幼稚的共产主义思想"的体现[3]。

1984年,黄蜀芹拍摄了第三部影片《童年的朋友》(图13-3),该片荣获优秀儿童影片奖和第一届童牛奖的优秀影片奖。

"如果把《青春万岁》比喻成一张记录50年代生活的旧照片,那么《童年的朋友》则更像是一幅关于遥远年代的水粉画。前者倾向于'再现',而后者侧重于'描绘'。"[4]《童年的朋友》情节因素很淡,导演采用了着力突出人物情感和情绪的艺

图13-3 《童年的朋友》海报

[1] 边善基:《社会主义的青春之歌——影片〈青春万岁〉漫评》,《电影艺术》1983年第12期。
[2] 《〈文艺报〉编辑部和本刊编辑室联合召开电影〈青春万岁〉座谈会》,《电影通讯》1983年第9期。
[3] 张仲年、顾春芳:《黄蜀芹和她的电影》,上海人民出版社2009年版,第40页。
[4] 石川:《重读黄蜀芹:并非作者电影的电影作者》,《当代电影》2013年第5期。

术策略。黄蜀芹说:"当情节不足以取胜时,不如不花力气去表现情节,而花大力气去描绘这些事情前前后后所引起的一连串心灵的反应,用电影语言描绘大量的心灵反应。"[1]她力争用镜头语言发挥电影的"描绘"功能,展现那个战争时代中儿童独特的生活状态和他们的内心世界。例如,男孩侯志从班长那里听到父亲牺牲的消息,发疯似的在河中跑着,侯志在狂奔后产生眩晕的幻觉,整个人呆滞麻木,这一连串的镜头段落都呈现出男孩内心巨大的痛苦和情绪起伏,传递出强烈的情绪感染力。

《童年的朋友》"没有战争场面,却真实地表现了战争,突破了我国战争题材影片的传统手法,为这类影片开辟了一条新的途径"[2]。导演并不着眼于表现战争本身的残酷和炮火硝烟,而是注重营造意境,传递出战争时代纯净的人情、人性。在"黄河告别"一场戏中,黄蜀芹充分发挥表演、摄影、音响等多种电影造型元素,调集千军万马,只是为了陪衬班长和田秀娟的离别,那雄伟的渡河场面、战争将临的气势与人物细腻的感情描绘互为交织,浑然一体。黄蜀芹还努力寻求镜头语言的含蓄与写意性,片中"罗姐之死"的画面极为唯美、感人:她静悄悄地倚在烛边,晶莹纯洁的大雪纷纷扬扬覆盖了纯净善良的她。

《青春万岁》和《童年的朋友》在题材上都不算新颖别致,但黄蜀芹却能调用各不相同的手法,为作品打上鲜明的个人印记。而惊险片《超国界行动》(图 13-4)则完全是一部带有明显商业属性的"命题作文"。

图 13-4 《超国界行动》海报

[1] 黄蜀芹:《真挚的生活　真诚地反映——我拍影片〈青春万岁〉》,载于王人殷主编:《东边光影独好·黄蜀芹研究文集》,中国电影出版社 2002 年版,第 175 页。
[2] 刘绪恒:《淡淡的,但却是真实的——〈童年的朋友〉欣赏四题》,《电影艺术》1985 年第 9 期。

第二节 《人·鬼·情》：女性导演的自我表达

图 13-5 《人·鬼·情》剧照

在拍摄了几部传统电影后，黄蜀芹开始追问自我，她希望"拍一部好电影。好就是要非常突出，能代表我自己，代表我的人格，能表达我"①。这一思考的结果就是《人·鬼·情》（图 13-5）。

《人·鬼·情》改编自蒋子龙的报告文学《长发男儿》，拿到这部作品的时候，黄蜀芹正处于一个不算短暂的创作休整与调适期。她苦苦思索，如何能在作品中更加完整、透彻地强化表达个性和实现自我。

《人·鬼·情》描述了河北梆子女武生演员秋芸的生活经历。秋芸7岁时她的母亲跟人私奔，数年后，秋芸表现出戏曲天赋，父亲怕她走母亲的老路，带她离开了戏班。后来，父亲被秋芸好学的精神感动，便亲自教她练功。一次，省剧团的张老师看中秋芸，要带她学戏，秋芸的父亲便回乡耕田。长大后的秋芸与张老师产生感情，招致流言，张老师选择调职。秋芸决心不再唱戏，跑回了老家，但父亲又把她赶回剧团。历经种种磨难后，秋芸终于成为名角，也组建了家庭，但这一切都无法解脱她内心的孤独无助。

影片以全知视角描述了秋芸的成长和命运，母亲的偷情私奔、小伙伴的嘲弄抛弃、从艺的波折、爱情的受挫、成功后被排挤以及婚姻的不幸等情节构成影片的叙事主线。同时，黄蜀芹明确提出"要写心灵，沿着心理

① 《追问自我》，《电影艺术》1994 年第 5 期。

轨迹直接去表达人生"[①]，片中注重表现秋芸无处倾诉的悲苦一步步将她带到了钟馗的世界——她在此找到了精神归宿和情感寄托。

更具创造性的是，影片借助人物戏曲演员的身份，在情节发展中巧妙地加入《钟馗嫁妹》的舞台表演片段，这种"戏中戏"的叙述结构赋予了影片独特的艺术风格。片中插入的每一次舞台片段不仅再现了女主人公艺术事业的进步和发展，更主要的是表达出她的情感和心灵世界，使秋芸在舞台上和现实中的不同境遇形成鲜明对照。在片中，表现秋芸人生际遇的叙事段落与凸显人物心灵世界的情感段落、现实世界与虚拟舞台，两者水乳交融地交叉在一起，这种具有现代电影意味的套层结构堪称完美。

全片以严谨洗练的镜头语言，紧紧扣住秋芸从少女时代起对人生、艺术和女性自我的认识和情感变化，对母亲的私奔、自己与张老师的感情及与丈夫的婚姻都只是稍有提及。此外，影片跳过秋芸在"文革"中的遭遇，留出大量镜头展示人物的内心世界，镜头语言多继承传统电影的现实主义表现手法，通过环境和一些细微动作来揭示人物心理。片中有这样一个细节：秋芸跟张老师到了省剧团，秋父回乡耕田务农，分别时，秋芸没有找到父亲，只好自己坐着吉普车走了。镜头一转，秋父孤独地蹲在墙角的树下，一只被遗弃的小狗来到他身边。影片就是这样侧面烘托出秋父离开女儿的痛苦和孤独，不着一语却淋漓尽致。

与现实对照的是，钟馗的世界是虚幻的。片中钟馗形象总共出现10次（片头字幕除外），除两次舞台演出，其余均带有梦的性质，象征着温暖与安全，表达了秋芸内心渴望寻找男性保护的情感诉求。导演在片中还把钟馗脸谱上的红、白、黑三种色彩扩大为整部影片的色彩造型和贯穿影片的主要色调，钟馗的红袍、秋芸的白衣、黑茫茫的夜形成鲜明对比，营造出一种浓烈和苍凉的氛围。

《人·鬼·情》中存在两个不同的世界：秋芸成长的现实世界和舞台

[①] 黄蜀芹：《〈人·鬼·情〉的思考与探索》，《电影通讯》1988年第5期。

世界。影片对这两个世界的影像造型进行了风格迥异的处理:现实世界是无法超越的,影片采用了叙述性的写实方式,却又高度简约、浓缩;舞台世界则是浪漫而虚幻的,影片就采用了描绘性的写意方式,挥洒自如。两个世界构成内在与外在的强烈对比和尖锐矛盾——真与幻、美与丑、人与鬼、此岸与彼岸,相互交错,从而大大拓展了人物的精神空间,也给影片增添了丰厚的文化底蕴。

为了在虚与实、阴与阳这两个世界间架起沟通的桥梁,导演采用富于独创性的影像造型,影片开头就用一组短镜头组接的化妆镜头,通过化妆间的多面镜子展现钟馗和秋芸的多次对视,为后面两个世界的交流进行了铺垫。在演出《三岔口》后,秋芸遭到暗算,手掌被扎进一颗钉子,她悲痛欲绝,孤身一人坐在化妆间里,此时再次出现一个钟馗的主观镜头,仿佛是他在化妆间外偷偷注视着秋芸。在影片结尾处,秋芸趁着酒兴走上村口破旧的舞台,黑黝黝的大地,只有天边一角透露的一点光亮,钟馗走来,与秋芸展开了一次"人鬼"对话。这次"人鬼"对话也是秋芸与自己灵魂的对话,是她生命境界的升华。

《人·鬼·情》是黄蜀芹电影艺术创作的一个高峰,影片上映后得到专家一致好评。有人认为《人·鬼·情》的问世"弥补了以《黄土地》和《黑炮事件》为代表的一批探索片在电影语言和观念更新上的一些薄弱环节"[①],也有评论认为,该片借助戏曲的假定性发展了现代电影的写意性造型风格,是"中国电影写实和写意相结合的一次较成功的探索,是对电影假定性的新开拓"。黄蜀芹营造的钟馗世界让中国电影第一次出现了"内在空间"[②],所谓内在空间,指将主人公秋芸的内心挣扎加以视觉化、空间化呈现的手法。从这一意义上说,《人·鬼·情》与《青春祭》一样,构成了第四代导演对纪实美学的又一次超越,显示了电影艺术的个性化与

① 《执着的艺术追求——上影新片〈人·鬼·情〉座谈》,《电影新作》1988 年第 2 期。
② 黄蜀芹、徐峰:《流逝与沉积——黄蜀芹访谈录》,《北京电影学院学报》1997 年第 2 期。

多元化,正如当时评论所言,"尽管电影的'照相本性'天然派生出的电影的写实本能,但银幕上的写意天地,要比我们原先所想象、所容许的宽阔得多"。①

此时,评论家的共识在于《人·鬼·情》的艺术价值以及它在电影美学方面的突破和创新。不久,有学者开始从性别身份的角度解读《人·鬼·情》所显露的女性意识,盛赞它是"迄今为止中国第一部,也是唯一一部女性电影"②,是中国女性电影的里程碑。这种艺术阐释和定位从此被固定下来,而女性电影导演也成为人们认识黄蜀芹的一个重要"身份"。

第三节 市场化困境与艰难转型

20世纪90年代,中国电影逐渐走上市场化的发展轨道,在艺术与商业、政治的多重博弈中,黄蜀芹陷入了力有不逮的创作困境。

1994年,黄蜀芹拍摄了影片《画魂》(图13-6),这是她从艺术电影导演走向商业电影导演的一个转折点。影片展现了一个杰出女艺术家潘玉良的传奇人生和心路历程,以及她对艺术、对自我价值的不懈追求。其中,导演特别关注的是潘玉良作为觉醒的新女性在蜕变过程中遭

图13-6 《画魂》海报

① 童道明:《再论电影与戏剧——〈人·鬼·情〉的"黑丝绒效果"》,载于王人殷主编:《东边光影独好·黄蜀芹研究文集》,中国电影出版社2002年版,第132页。
② 戴锦华:《〈人·鬼·情〉:一个女人的困境》,载于王人殷主编:《东边光影独好·黄蜀芹研究文集》,中国电影出版社2002年版,第117页。

遇的心灵裂变与道德悖论,以美术学校模特风波、浴室写生风波、大学同事议论和使坏、展览风波等"群众"场景,集中揭露了中国传统礼教的虚伪、愚顽和残酷。《画魂》因为首次出现了女性身体全裸镜头被长时间的审查,一度成为人们议论的热点话题,这让黄蜀芹陷入了很长时间的不安和困顿。

图 13-7 《我也有爸爸》海报

1996年,黄蜀芹拍摄了一部儿童影片《我也有爸爸》(图 13-7)。该片讲述了男孩大志患有白血病,自尊倔强的他不愿依赖他人,甚至不愿意用别人的钱治病,他只想有个爸爸,渴望得到他的拥抱,最终他找到了一个足球明星"爸爸"。这是一个不是父子却胜似父子的充满戏剧性的故事,一个温馨、明朗的现代都市童话。影片用儿童的纯洁天真和感人的爱与温情,把两个完全无关的人物及他们的心灵联系在一起,充满温馨欢快的基调。导演有意避免直叙悲恸,而是力争创造一种温馨的幽默感,如"父子"一起玩足球游戏、驾车在高架路上疯玩,小护士与孩子们一起看球赛转播,病房里的孩子们与林天海玩游戏等。影片结尾,巨大的足球带动巨幅红十字旗冉冉上升,形成一个情感高潮,强化了影片浓郁的理想色彩和抒情风格。

2001年,黄蜀芹参与编剧并拍摄了影片《嗨,弗兰克》(图 13-8),片中陆婶从山东渔村只身飞往美国看望女儿,她听不懂英语,但由于女儿被堵在去往机场的路上,赶到机场的弗兰克接到了陆婶。弗兰克是第二次世界大战的幸存老兵,妻子遗留给他的海滨咖啡馆即将被拆除,居民发起联合签名加以反对,陆婶也签名表示支持,但她不知道新的开发商就是自己的女婿周大维,从而给女儿的婚姻带来了危机。弗兰克因中风去世,并

将咖啡馆赠送给了陆婶。不久,周大维放弃开发,将海滨咖啡馆改建成弗兰克公园。

本片的故事灵感来自黄蜀芹在生活中遇到的真实事件,充分展现出导演黄蜀芹生活化、细腻化的艺术风格。影片中的女主人公陆婶和面临婚姻危机的女儿都是中国传统女性形象。尤其是陆婶,她集中国传统美德于一身,虽然她只会说一句英语——"Hi,弗兰克",但她用中国饺子、沂蒙手工艺品和自己的真诚善良温暖了弗兰克和他的老兵朋友,也为自己赢得

图13-8 《嗨,弗兰克》海报

了信任,并最终调和了女婿周大维与弗兰克的对峙关系。导演以幽默温情的故事和鲜明的人物性格表现了中西方巨大的文化差异,同时也告诉人们,语言不是沟通的障碍,善良是没有国界的。

在上述三部商业片的创作中,黄蜀芹继续坚持彰显较强的社会意义和较高的艺术品位,这种电影观念与市场化大潮格格不入,再加上她缺乏对电影市场和商业叙事的熟练把握,票房表现并不成功。她感叹说:"我从来不拒绝商业性。我希望我的影片观众越多越好。问题是我不拒绝商业性,可我不具备商业性。"①黄蜀芹遭遇的矛盾和创作危机也是很多第四代导演无法妥善解决的共同问题,虽然他们努力调整并改变自我,渴望在现实、艺术、商业之间进行平衡,但终究未能成功突围,他们的个人叙事、抒情话语和散文化叙事很快便被第五代电影中宏大的叙事视角、张扬的影像风格和决绝的文化批判遮蔽了。因此,黄蜀芹将艺术追求转向电视剧领域,先后拍摄了《围城》《孽债》《上海沧桑》等多部佳作,在中国电视

① 《追问自我》,《电影艺术》1994年第5期。

剧发展史上留下了重要一笔。

2009年9月9日,黄蜀芹电影导演生涯50周年研讨系列活动在上海文史馆揭幕,举行了黄蜀芹艺术人生图片展览、黄蜀芹电影作品展映、纪录片《大道似水——黄蜀芹自述》,召开了《黄蜀芹和她的电影》新书发布会。尽管黄蜀芹的8部电影和3部电视剧风格各异,但也具有某种美学的"历史延续性",整体看来,黄蜀芹的作品都有较强的社会意义和较高的艺术品位,她提倡以"小题材抒发大感情",充满激情地表现普通人的生存状态和人生历程,从起伏跌宕的人生故事中挖掘人性,突出其更深层的美学内涵。

第四节　中国女性电影的萌发

在第四代女导演群体中,黄蜀芹被认为是较早具有自觉女性意识的导演,在她执导的以女性为题材的影视作品中,《人·鬼·情》被誉为当代中国"女性电影的唯一作品"。

事实上,从对她艺术探索的高度肯定到《人·鬼·情》被确认为女性电影经典,《人·鬼·情》经历了一个被女性主义过度阐释以至于脱离导演自身也脱离时代的过程。在20世纪80年代的语境中,相较于对女性意识的开掘,《人·鬼·情》体现的风格创新和形式探索才是真正被评论界看重的美学成就。黄蜀芹回忆说:"当时国人对《人·鬼·情》的评论非常多,但没有一个人提到其中的女性意识。……我理解,因为那个时代还不可能会有这种思想。"[①]

1989年,《人·鬼·情》在法国克雷黛尔女性导演电影节上受到热烈欢迎,捧得公众大奖,被一致认为是一部很彻底、很完整的女性电影,大家

① 黄蜀芹:《女性,在电影业的男人世界里》,《当代电影》1995年第5期。

赞誉并惊讶中国大陆怎么会有这么一部自觉的女性电影。此后,一股女性电影批评热潮在国内也日渐高涨,杨远婴的《女权主义与中国女性电影》、戴锦华的《不可见的女性:当代中国电影中的女性与女性的电影》等论述引发了学界对女性电影的关注。随后,有学者从女性电影的角度对《人·鬼·情》进行了细致入微的阐释,认为它借助一个特殊的女艺术家——扮演男性的京剧女演员的生活,象喻式地揭示并呈现了一个现代女性的生存与自我拯救,这个"拒绝并试图逃脱女性命运的女人"关乎"女性话语与表达"的困境①。可见,学者对《人·鬼·情》的阐释和定位是随着西方女权主义理论的引介,融合了时代特征的女性意识而得以彰显的。此后,在2008年鹿特丹国际电影节上有关第四代作品回顾展的影片介绍中,谢枫谈及《人·鬼·情》仍然沿用这一结论:"该片从女性的视角,对传统的传记片叙事结构进行了大胆地肢解。为此,著名学者戴锦华称其为'中国唯一真正的女性主义影片'。"②

那么,黄蜀芹拍摄《人·鬼·情》时是否具有自觉的女性意识和对女性电影的艺术追求呢?随着时间的推进,人们对此产生了质疑,有学者通过回顾对黄蜀芹拍摄此片前后的采访实录,指出她在拍摄时并不了解女性电影,也有学者认为这种阐释存在误读,更恰当的阐释角度可能是身份认同③。

《人·鬼·情》的确是一部真正的女性电影,但也是一部被过度阐释的女性电影。它的出现超越了时代,但这并不意味着导演黄蜀芹的内心或中国电影中女性意识的真正觉醒。

由于相同的自然生理、社会角色和文化心理,女性导演对女性题材有

① 戴锦华:《〈人·鬼·情〉:一个女人的困境》,载于王人殷主编:《东边光影独好·黄蜀芹研究文集》,中国电影出版社2002年版,第116页。
② 谢枫:《再发现第四代》,谢飞、张庆艳、滕继萌、徐莹译,《电影艺术》2008年第5期。
③ 刘海波:《〈人·鬼·情〉:从"人性标本"到"女性经典"的阐释之路》,《当代电影》2011年第6期。

着天然的亲近性,这使女性导演选择女性题材时具有一定的先在性,并在问题的关注角度上容易产生不同于男性的特别关注。正如黄蜀芹指出的:"女导演在这里恰恰具有了一种优势……你有可能用你独特视角向观众展示这一面。"① 在她执导的 8 部电影中就有《青春万岁》《人·鬼·情》《画魂》《嗨,弗兰克》以女性为题材,此外还有《村妓》等电视电影,这些作品对战争中主人公童年的挖掘,对纯洁青春的热情赞颂,以及对女性困境的同情等,都浸染着女性视角特有的细腻、真诚和纯情。

与同时代的女性导演一样,黄蜀芹的女性意识来自她对自我个性的寻找和确立以及对"作家电影"这一现代电影观念的追求,来自女性的独特视角也成为黄蜀芹创作个性的组成部分。她认为,"电影要拍出个性来,就要融入导演的自我。这首先有性别,性别中再有个人。如果'性别'都迷失了,怎么可能有真正的个性呢?"② 黄蜀芹性格内向,自小生长在戏剧之家,长期受到文化熏陶,她善于用女性的目光细心体察生活,女性视角成为她寻找艺术自我、确立创作灵魂的重要部分。由此,她的影片被贴上了鲜明的"女性色彩"标签。

在黄蜀芹的电影作品中,有一部带有鲜明的自传色彩,那就是《青春万岁》。黄蜀芹曾是 20 世纪 50 年代的女子中学学生,当她重读《青春万岁》的小说和剧本时产生了一种难以抑制的激动,王蒙小说中描写的 50 年代女中生活与黄蜀芹的个人成长经历高度契合,当年的她就像杨蔷云那样纯真、热情、喜欢幻想。因此,她把自己早年的女子中学生活经验移植到对郑波、杨蔷云、苏宁、呼玛丽等同时代一群女中学生青春情绪、女性情谊及性别经验的指认中,用一种琐碎、情绪化、片段化的叙事方式,诠释了她对青春年代的追忆。

《人·鬼·情》完整地呈现了女性的自我觉醒和自我价值的确立过

① 黄蜀芹:《女性,在电影业的男人世界里》,《当代电影》1995 年第 5 期。
② 同上。

程,全面展现了一个中国女性的心灵成长史。秋芸在从学艺、献艺到朦胧初恋、步入婚姻家庭的人生历程中,倍感命运无情和世态炎凉,但她不再哀怨地等待男人的安慰和保护,也不再在乎来自社会和他人的评判,而是把自己交付给舞台,创造出独树一帜的钟馗形象,登上了艺术高峰,实现了自我价值。影片呈现出一种直面困境又绝不沉沦的女性立场,但并非要表现一个"磨难—奋斗—成功"的命运模式,导演也不仅仅满足于让秋芸在事业成功中确立自我价值,而是更注重展现了女性在实现自我价值过程中的感伤、叹息、无奈和痛苦。

黄蜀芹以细腻深刻的艺术手法深入人物的内心世界,大胆触碰女性艰难的生存现状,并探讨了女性的人生价值。但是,与同时代的女性导演一样,黄蜀芹的女性意识主要体现为对女性题材的天然亲近,以及对自我个性的艺术追求。学者石川从"电影作者"角度观察到,"黄蜀芹的女性意识,并非源自一种女性主义的理论自觉,而是更依托于感性的性别经验"[1]。

黄蜀芹说:"如果把南窗比作千年社会价值取向的男性视角的话,女性视角就是东窗。阳光首先从那里射入,从东窗看出去的园子与道路是侧面的,是另一角度,有它特定的敏感、妩媚、阴柔及力度、韧性。"[2]"东窗视野"这个形象的比喻隐含着黄蜀芹对女性视角的独特认知和情感体验,其中融入了身为女性导演所体味到的被压抑、遮蔽的女性经验。这无疑是对传统文化观念的反拨和颠覆,是个性化的艺术探索和创新,也是她女性意识自然萌发的显现。

遗憾的是,随着时代发展和黄蜀芹导演观念的进一步解放,我们在她的影片中并未再听到更多清晰、有力的女性声音。《画魂》(图 13-9)是一部迎合大众的商业尝试,黄蜀芹放弃了对女性意识的深入开掘和自我

[1] 石川:《重读黄蜀芹:并非作者电影的电影作者》,《当代电影》2013 年第 5 期。
[2] 黄蜀芹:《女性,在电影业的男人世界里》,《当代电影》1995 年第 5 期。

图 13-9 《画魂》剧照

追问,调用了不少"好卖"的商业电影元素,这主要体现为以下三点。其一是传奇化叙事策略,《画魂》将叙事重心放在对女主人公传奇一生的渲染和铺排上,用尽了几乎所有笔墨来描述画家潘玉良是如何从一名青楼女子一步步赎身、学画、留学的个人奋斗历程。其二是采用了"英雄救美"的情节剧叙事模式,通俗易懂。其三是片中首次出现了女性身体全裸镜头,以致成为人们议论的热点话题。这些商业性的操作让《画魂》成为 1994 年国产影片的票房冠军,但也使黄蜀芹的女性意识发生了偏移。尽管有人辩解说"潘玉良不懈的自我救赎及争取解放的痛苦历程,仍然视为现代中国女性历史际遇的叙事隐喻"[1],但我们必须正视影片《画魂》呈现出来的女性意识的倒退:导演在展示潘玉良获国际大奖的人体绘画时,把原作中苦闷、压抑、燃烧的人体变成了性感、丰满、极具诱惑力的形象,将女性再次置于"男性的凝视"下,沦为被大众窥视的"客体"和"男性视点下的他者",这无疑是对传统女性书写模式的回归。

黄蜀芹的女性题材电影与它们产生的时代氛围存在某种微妙的对应,《青春万岁》《人·鬼·情》和《画魂》分别拍摄于 20 世纪 80 年代初期、中后期和 90 年代初期,而"激荡于这三个历史时段的中国社会政治文化思潮分别是政治话语、文化批判话语和大众文化话语"[2]。可见,她发出的"女性的声音"是与特定时代的文化命题密切关联的。电影是一种大众文化和工业文化,与时代思潮和观众需求有着不可分割的密切联系,但作

[1] 潘若简:《中国女导演与女性电影》,《电影艺术》1992 年第 3 期。
[2] 李兴阳:《时代的声音与女性的声音——论黄蜀芹导演的"女性题材"电影》,《当代电影》2010 年第 1 期。

为一部电影的创作者,导演想要表达和表达出的思想也是暴露无遗的。1996年,黄蜀芹拍摄了电视电影《村妓》,她的这次艺术"再创造"又一次引起较大的争议。

《村妓》改编自沈从文的《丈夫》,小说主要描写了一种特殊的湘西民间风俗,讲述了年轻的丈夫从乡间来到妻子"做生意"的"花船",在一天一夜间耳闻目睹了妻子遭受践踏与蹂躏的情形,最终从麻木中觉醒,最后带着妻子返回家乡的故事。小说用大量的文字描写了丈夫微妙的心理变化,突出了女性作为被侮辱与被损害者的悲剧命运和反抗传统礼教的主题。而在电影《村妓》中,作为女性导演的黄蜀芹的叙事视角有所偏移,更多地将镜头投向了"阿七"这一角色,但影片对阿七这一人物的欲望化描写使她再次沦为男性视点中的"他者",这种叙事手法,加上暧昧的动作和语言,偏离了对"度"的把握。夏衍说:"改编不单是技巧问题,而最根本的还是一个改编者的世界观问题。每一个改编者必然有他自己的世界观,这种世界观不管是有意还是无意,它总是要反映到改编的作品中去的。"[1]"人性"是沈从文全部美学理想的基石,是统摄他作品的灵魂,黄蜀芹的改编放弃了这一艺术基础,并将女性作为男性欲望的对象,表现出一种思想的倒退。从艺术上说,与其他两部改编自沈从文小说的电影《边城》《湘女萧萧》相比,电影《村妓》明显逊色了很多。沈从文的小说一贯淡化情节、低沉含蓄,而黄蜀芹对小说的情节进行了增补,强化了矛盾冲突,与原著的审美风格有很大差异。

长期以来,女性意识在中国电影中一直处于沉默与失语的状态。就第四代女导演集体而言,在主流意识形态的影响和商业利益的束缚下,她们并没有太多彰显自我个性的艺术空间,更没有确立和张扬女性意识的机会。黄蜀芹、张暖忻、陆小雅、史蜀君、王君正因较多关注女性题材,她们的性别意识得以朦胧体现,但在石晓华、广春兰等女导演的作品中,人

[1] 夏衍:《电影论文集》,中国电影出版社1963年版,第251页。

们难以辨别女性气质的存在,她们甚至对"女权主义者"的论调包含着某种机警。只有在进入20世纪90年代这个喧嚣、多元的文化氛围后,女性导演才开始出现真正自觉的女性意识,她们对女性的生存状态、文化处境、心理情感有着最为深刻的体验和表达。在女性主体意识的观照下,越来越多的女性导演发出了属于自己的声音,彭小莲的《假装没感觉》《美丽上海》、马晓颖的《世界上最疼我的那个人去了》、麦丽丝的《跆拳道》、李少红的《恋爱中的宝贝》、徐静蕾的《我和爸爸》《一个陌生女人的来信》、宁瀛的《无穷动》等一批女性电影也相继出现。

第十四章
谢飞：影坛"儒将"及其艺术坚守

谢飞是第四代导演中颇具国际影响力和知名度的一位，但在第四代导演崭露头角时，谢飞并不活跃、出众。1987年后，中国电影进入"后新时期"，面对新的社会文化语境和商业电影规则，第四代导演普遍选择了守望的艺术姿态。在这一时期，谢飞执着探索，陆续拍摄了《本命年》《香魂女》《黑骏马》《益西卓玛》等影片，渐渐展现出其不凡的魅力，他对人性的深切关注、沉静从容的叙事、温和诗意的风格，为20世纪90年代的中国电影增添了一道风景。可以说，谢飞的特殊价值就在于，他是第四代中"把主体性立场和个人化的诗情咏叹坚持得最长久、最彻底的一位代表……在后期岁月里，他几乎是第四代导演中唯一的一位作者立场的延续者和实践者"[①]。

谢飞原籍湖南宁乡，1942年8月14日生于陕西延安，他的母亲是一名红军，父亲谢觉哉后来成为建国后首任内务部长和最高法院院长。少年时期的谢飞逐渐展露出自己的文艺天赋，就读北京四中时，他和同学一起写剧本、演话剧。他有一个爱好收集电影说明书的姐姐，在她的影响下，谢飞迷上了电影。1957—1962年，谢飞平均每月要看十五六部电影，

① 倪震：《谢飞：一个儒者的电影人生》，《当代电影》2006年第2期。

并写下三本厚厚的观影笔记。

谢飞原计划去苏联学习俄罗斯的文学和历史,但因中苏关系恶化而不得不放弃。1961 年,谢飞考上了北京电影学院,1965 年毕业后留校。"文革"开始后,他去了保定白洋淀附近的干校。1974 年回校任教,同时在北影厂跟随谢铁骊、陈怀皑、钱江等第三代导演开展拍摄实践,担任过影片《杜鹃山》的场记和《海霞》的副导演,第三代导演的认真细致以及道德品格给了他极大影响,他至今仍保留着拍《杜鹃山》时记录的分镜头剧本原始稿①。

第一节　从青春田野到人性反思

1978 年,随着中国电影界的复苏,谢飞与郑洞天联合执导电影《火娃》(图 14-1)和《向导》(图 14-2)。《火娃》围绕着少年火娃的家仇国恨,讲述了 20 世纪 50 年代西南苗族地区的剿匪故事;《向导》则围绕新疆

图 14-1　《火娃》海报

图 14-2　《向导》海报

① 谢飞:《我的自述》,《当代电影》2006 年第 2 期。

儿童巴吾东的命运展开,巴吾东忍受了失去亲人和文化压迫的痛苦,解放军到来后他报仇成功。这两部影片都是以少数民族为背景的政治宣教,在创作上仍未挣脱"十七年"和"文革"电影的叙事模式。不过,这两次拍摄给谢飞提供了宝贵的实践机会,尤其是《火娃》在停机粗剪后,他才发现情节不够,需要大幅补拍,这让他深受教育。

1983年,谢飞独立执导影片《我们的田野》(图14-3),影片以主人公陈希南对"文革"经历的回忆串联起现在与过去两个时空。在过去的时空中,希南、五月、曲林等知青怀着对理想的憧憬和为祖国献身的信念来到北大荒,但面对残酷的现实,他们之间产生了扎根

图14-3 《我们的田野》剧照

与离开的冲突。在现实的时空中,"文革"结束,陈希南大学毕业,他陷入了选择留京还是重返北大荒的挣扎。

《我们的田野》"是一部散文诗式的影片,没有戏剧式作品的那种明显的、贯串始终的矛盾冲突及对立人物"[①],影片着重表现希南、曲林等五位知青的友情、爱情以及他们对北大荒的深厚情感。影片中充满了金黄色的荒草滩、洁白的白桦林、绚烂的红叶、清脆的铃声、手风琴演奏、诗朗诵等一系列浪漫、抒情的镜头画面;同时,20世纪50年代广为流传的儿童歌曲《我们的田野》以虚实结合的方式共出现三次。这些视听语言成为刻画人物感情与心灵的重要笔触,也让整部影片呈现出舒缓、流畅的节奏。

在谢飞的电影中,《我们的田野》是唯一一部没有得到任何奖项的作品。与《天云山传奇》《苦恼人的笑》《春雨潇潇》等"伤痕电影"相比,该片

① 谢飞:《谢飞集》,中国电影出版社1998年版,第192页。

的确存在着人物性格单薄、"把生活简单化和美化"以及"流露出相当重的温情"①等艺术缺憾。但《我们的田野》也是谢飞为数不多的担任编剧并包含其个人生活体验的作品,他在影片中真诚地表达出自己对青春的留恋和对美好理想信念的歌颂,他说:"《我们的田野》表现的是我们对自己的青春在'文革'中被欺骗和蒙受屈辱的悔悟。悔悟以后又应该怎样呢?我还是比较明确地提出:虽然我们的青春是失落了,但青年以至儿童时代的美好愿望、理想,终究是珍贵的,不该全部扔掉。"②

谢飞在自述中说:"按照自己的生活阅历、思想感情去表达,追求自己的风格与个性,是从《我们的田野》开始的。"③可以说,该片对谢飞的艺术生涯具有重要的"原点"意义④,片中传递出的温情和理想主义、诗化风格和"悲剧意识"都成为谢飞电影中的美学基调。

图 14-4 《湘女萧萧》海报

20 世纪 80 年代中期,文学界、理论界出现了一种文化反思的热潮,继续把思想解放继续推向深处。谢飞根据沈从文的小说《萧萧》拍摄了影片《湘女萧萧》(图 14-4),表达了自己对传统文化的理性反思。

故事发生在民国初年的湘西,12 岁的萧萧成了童养媳,她哄小丈夫玩,帮婆婆洗衣、喂猪。6 年后,萧萧与长工花狗大胆相爱。不久,萧萧怀孕,胆怯的花狗却不辞而别,走投无路的萧萧连夜逃跑又被抓了回来。12 年后,她按照乡俗,为儿子娶了个

① 谢飞:《"第四代"的证明》,载于王人殷主编:《沉静之河·谢飞研究文集》,中国电影出版社 2002 年版,第 88 页。
② 同上。
③ 谢飞:《我的自述》,《当代电影》2006 年第 2 期。
④ 李镇:《沉重的翅膀——〈我们的田野〉影片读解》,《当代电影》2006 年第 2 期。

大媳妇。萧萧抱着乳儿看着过门的花轿,表情冷漠而麻木。导演用这一意味深长的首尾对照启迪人们进行寻根式的文化思考:萧萧的悲剧不仅在于人性的压抑,更在于她最终对传统伦理规范的自觉认同,传统文化和伦理道德以看似温情脉脉、平和温馨的一面消解了她的反抗,"以平和的方式消解了异己的对抗力量,为自己造就了一个新的'婆婆'以传递中国妇女周而复始的悲剧命运"①。

谢飞在片头引用了原著中的话:"我只造希腊小庙……这种庙供奉的是人性。"影片很好地传达了这一主题,通过童养媳萧萧的悲剧命运,批判了封建畸形婚姻对自然人性的压抑和扭曲。在"磨坊相遇"一场戏中,导演用沉闷的雷雨、轰响的石磨、汹涌的流水渲染出一种焦灼烦闷、令人躁动不安的气氛,表现了两个年轻人内心微妙的躁动。"芦苇野合"则集中展现了萧萧人性的觉醒与爆发,一望无边的植物和蓬勃的人性相互映衬。这一具有原始生命气息的场景与裸体游街的镜头都突破了新中国成立以来的银幕"禁区",彰显出导演的艺术勇气。全片四次出现的大水车的镜头,将萧萧的人生划分为四个阶段——幼、青、孕、长,含蓄地表现出落后的时代与封闭的地域对萧萧自然人性的压抑与扼杀。

有人评价说:"如果说沈从文对萧萧命运的描述是一抹山水画,他想要的是空灵和混沌的原始;那么在谢飞的电影视界中,萧萧的命运就如一幅油画,是中国社会特定时代思潮对于旧世界的解剖和理性。"②在拍摄中,谢飞将现代美学追求与传统叙事方法融合在一起,"努力使内容与表现溶为一体,不让形式、手法'抢戏''冒尖'"③,他运用分割宽银幕画面的方法,有效地借助湘西农舍的屋、瓦、梁、柱及小街、小巷,使剧情空间呈现

① 于晓言:《沉静之河》,载于王人殷主编:《沉静之河·谢飞研究文集》,中国电影出版社2002年版,第226页。
② 李天福、孔优优:《人生或如一盏沙漏——电影〈湘女萧萧〉的深度解读》,《电影文学》2007年第13期。
③ 谢飞、乌兰:《〈湘女萧萧〉创作随想》,载于王人殷主编:《沉静之河·谢飞研究文集》,中国电影出版社2002年版,第80页。

纵横有致的调度变化。《湘女萧萧》全片都是在湘西山区实景拍摄的,片中用了大量空镜头来表现湘西的淳朴和美丽,如郁葱的青山绿水、层叠的青瓦屋脊、漆黑的木板村舍和湿润的水车等,在色调和构图上形成了对比,增强了影像的写意功能,具有一种平远恬淡、简约沉缓的风格。

第二节　从《本命年》到《香魂女》

图 14-5　《本命年》海报

1986—1987 年,谢飞在美国南加州大学电影学院做了一年的访问学者。回国之后,谢飞碰上了市场经济、文化转型的社会变革,在自我反思的基础上,他开始深入挖掘更为丰富真实的人性。1988 年,谢飞将刘恒的小说《黑的雪》搬上银幕,拍摄了影片《本命年》(图 14-5)。

《本命年》的主人公李慧泉劳改后被释放回家,他无亲无友,空虚寂寞,以个体经营为生,把对新生活的憧憬寄托在酒吧歌女赵雅秋身上,却遭到无情拒绝,他越来越倦怠、消沉,常常枯坐在冰冷的小屋看着母亲的遗像。在影片的结尾,讲义气的李慧泉放走了越狱的哥们儿方叉子,他选择去自首,却被几个流氓刺死在街头。

该片塑造了一个新型的"边缘城市青年"的银幕形象——李慧泉,他体魄强壮,但文化水平低下,一直游荡在善恶之间,对方叉子的义气、对崔永利的羡慕和厌恶、对小芬和赵雅秋的爱慕与害羞、对生理需求的渴望和无知,都反映了他内心的空虚和迷惘,找不到情感归宿和人生意义。《本命年》通过描绘青年李慧泉丧失理想和信仰后逐步走向自我毁灭的人生

悲剧,反映出社会边缘人苦闷而无意义的生存状态,敏感地触及了整个国民"灵魂没地方放"的问题。20世纪80年代末、90年代初,中国经济和思想文化处于发展极不平衡的时期,在这种社会背景下,人们普遍处于精神迷茫状态,社会边缘青年更找寻不到自我的生存价值。《本命年》表达了导演谢飞对民族精神创伤、信仰危机的深沉思考,他说:"任何一个民族和国家在经历了一场巨大的灾难和浩劫之后,物质和经济上的破坏还不是最可怕的,精神的创伤才是最可忧虑。而精神的重建,则是他们重新崛起的关键。"①因此,他借助李慧泉的悲剧,发出了"对重建理想、重建全新的富有凝聚力的民族精神的呼唤"②。

《本命年》是谢飞导演乃至整个第四代电影中最为"另类"的一部。片中的人物都是劳改犯、酒吧女、倒爷、越狱逃犯、街头抢劫的少年等远离正常生活的社会边缘人。与《我们的田野》相比,《本命年》同样表现了大时代里年轻人的生活,但主人公泉子在黑夜街头冰冷死去的灰暗结尾与《我们的田野》中的理想主义截然不同。这种客观冷峻的呈现表明了谢飞对生活、社会和人性的更为深刻的认识,"他把'文革'历史、社会现状、个人思考、青年彷徨、思想迷途、动乱因素、人性弱点、个人压力等众多的元素结合在一个人物和若干的事件上,这样来看待社会悲剧和个人悲剧的关系,体会人物与命运悲剧性的更加普遍和深刻"③。

《本命年》全片色调阴冷,画面凝固,李慧泉低矮阴暗的家、灯红酒绿的酒吧、冰冷的夜和黑红色的血,似乎都隐喻着人性中阴暗、冷酷和罪恶的一面。值得一提的是,泉子送歌厅小姐赵雅秋回家的几个段落,导演安排了相似的色调,形成重复和对照。每一组戏基本都由两人的脚步特写、中远景背影和中近镜正侧面镜头构成,胡同、路灯的光、主人公男女二人,

① 罗雪莹:《重建理想和民族精神的呼唤——访〈本命年〉导演谢飞》,《当代电影》1990年第1期。
② 同上。
③ 罗艺军等:《众说谢飞》,《当代电影》2006年第2期。

沉默或者几句简单的对话,在这一蓝色调的空间中,形成温柔而略带忧伤的氛围。在平实的镜头语言中,谢飞精准地传达了这几场戏中的"空气"(费穆语,指电影创造出的现实空间及其人物感觉)。

《本命年》一直被视为谢飞的一次思想反叛和"极端风格冲击",这部"另类"之作在1988年柏林电影节上为谢飞赢得了银熊奖,也是从《本命年》开始,谢飞深刻感悟到电影不是简单地为时代做真实的记录,而是通过对人物的塑造、主题的开掘以及对人类生存状态的思索,特别是要有人性的穿透力。《本命年》也展示了第四代导演群体的思想深化和艺术变迁,他们从简单地控诉社会政治的错误,到对中国封建传统文化的反思,再到对人性的剖析,逐步走向更深层次的思考,在谢飞看来,"这是三个台阶,我们走了十年"①。

图14-6 《香魂女》海报

1991年,谢飞担任总导演,拍摄了反映西藏地矿工作者生活的《世界屋脊的太阳》。1992年,他完成了又一部代表作《香魂女》(图14-6),这部带有浓郁乡土气息的家庭剧在1993年柏林电影节上又赢得了金熊奖,这也是继《红高粱》之后中国大陆电影第二次获此殊荣。

《香魂女》根据周大新的同名小说改编,全片的叙事线索是女主人公香二嫂想方设法地给患有严重癫痫病的傻儿子娶亲,最终酿成了一桩买卖婚姻的悲剧。影片由"来了一个日本女人""迎娶环环""扩建油坊、扩大再生产""家庭变故"等几个大的情节段落组成。影片还有两条暗线:香油坊的扩建和香二嫂个人的感情生活。

① 谢飞、尹鸿:《电影需要进入人性层面:对话谢飞》,《当代电影》2019年第1期。

谢飞在谈到该片的创作动机时说:"本片所关注的是在物质文明建设的同时,对人的精神中的'痼疾'、劣根的剖析与变革。"①在片中,香二嫂的形象丰满立体、内涵深刻,是一个让人既同情又憎恶的人物:她身世可怜,7岁被卖为童养媳,13岁嫁给瘸腿的酒鬼丈夫,是丈夫的泄欲工具,只有在与情人幽会时才能感受到些许快乐。她精明能干,把一个位置偏僻的小香油坊经营得红红火火。然而,传宗接代、钱能通神的思想使香二嫂决定为傻儿子买个媳妇。她诡计多端、自私凶悍,先是利诱环环的恋人金海远走他乡,继而鼓动乡长去收环环家的房子和地,迫使善良文静的环环成为买卖婚姻的牺牲品。香二嫂从买卖婚姻的受害者到制造者的角色转换,传达出导演对社会现实的反思和对人性的深刻思考,也使影片的主题更加深刻而多义。

《香魂女》的故事贴近当时的现实社会,充满尖锐的矛盾冲突,但在谢飞的艺术处理中,《香魂女》"是一个写人的戏,写人的心理、情感的冲突与起伏,写人的性格的发展、变化的戏"②。影片围绕香二嫂这一人物,沿着三条线索交织并行,使香二嫂的五种角色身份(母亲、妻子、老板、婆婆、情人)均得到不同角度的展现,她性格的复杂多面、心理情感的起伏变化成为影片的中心。谢飞特别注意将影片叙事与人物性格的变化有机融合,通过展现大量含有矛盾冲突的日常生活细节凸显人物形象,并借此传达主题。比如在香二嫂找伙计金海谈话的这一场戏中,通过插入金海的近景或特写镜头,以及香二嫂与金海在柜台内外的人物场面调度、画外金海随意拨弄算盘珠子的响声等细节,揭示了这场戏的内在冲突与人物复杂微妙的内心活动。

《香魂女》的影像风格自然而质朴,导演运用镜头语言和影像造型的核心依据是塑造人物性格,每个镜头都聚焦于表现人物,并随人物的喜怒

① 谢飞:《影片〈香魂女〉导演的话》,《文艺研究》1993年第3期。
② 同上。

哀乐而延展。谢飞充分调动了光线、影调、构图等多种电影手段,着力渲染特定的环境气氛,有力地传达出每一场戏中人物的内在情绪和心理氛围,烘托人物性格。香二嫂被情人抛弃后,她哀怨交集,独自在芦苇荡悲号,这个镜头段落把充满冲突的叙事、人物的情感表达自然结合,形成了一个情感高潮。同时,"女人和芦苇"这种充满柔性的影像造型和意象,它们的表意功能也得到了理想展现。影片对自然音响和无声源音乐的有机运用颇具匠心,比如几次出现的香油坊的机器榨油声,以及片头、片尾两次出现的民歌式插曲,都能很好地烘托人物心境,恰到好处地揭示了处于冲突漩涡的人物的心境。这种平淡自然的手法堪称"看不见的技巧",显示了导演谢飞的深厚功力。

《香魂女》的摄影风格含蓄内敛、细腻优美,如一曲清新淡雅又带有淡淡伤感的乡音。全片的故事背景设置在白洋淀水乡,香二嫂小油坊的后门就是湖畔河滩,影片夜景中有很多对湖水等环境的描写,呈现出幽蓝的调子。片中的内景——香二嫂家的小院、正屋、厢房、过道、油坊内外均是在棚内搭建的,日景多用暖光,内外景和谐统一,营造出优美诗意的视觉效果。

有人曾质疑《香魂女》比较传统而少有"创新",谢飞回应说:"我认为,创新毫无疑问也包含着对历史进步的理解。在这个意义上,真正的改变是人自身的觉悟和改变。"①谢飞从来都不是一个刻意追求形式、迷恋新奇电影语言的导演,他更注重社会历史内容和人物命运。从整体上看,《香魂女》不追求炫目张扬的镜头语言和激越、动感的影像造型,而是在平实、舒缓的叙事进程中塑造鲜明的人物形象,并传达出作品的主题内涵。《香魂女》的影像语言朴素真实,是一部充满人物性格魅力和内在戏剧张力、散发着迷人乡土气息的现实主义作品,更是一部既继承中国民族电影风格,又极见作者创作功力和个性的经典影片。我们也可以从片中看到

① 谢飞:《影片〈香魂女〉导演的话》,《文艺研究》1993 年第 3 期。

谢飞深受传统叙事电影的熏陶,感受到那种"看不见导演的导演"的纯熟艺术风格。

第三节 民族风情中的理想主义

20 世纪 90 年代,急速发展的中国社会被卷入风起云涌的商业化大潮。谢飞的电影拍摄速度减缓,他在越发艰难的艺术创作环境中继续探索,另辟蹊径。他选择了少数民族题材为切入点,试图通过别样的自然风景和风俗民情继续探讨人性,呼唤理想主义。

1995 年,谢飞把张承志 1982 年创作的小说《黑骏马》(图 14-7)改编成电影。全片以歌手白音宝力格的独白追述了自己在草原上的成长和生活经历:他本来和索米娅青梅竹马,但他无法接受她怀了别人的孩子而离开草原。十二年

图 14-7 《黑骏马》剧照

后,为了寻找古老的蒙古长调《钢嘎·哈拉》(又名《黑骏马》),白音宝力格从城市回到故乡,寻找失散多年的奶奶和恋人索米娅。最后,在《黑骏马》的歌声中,他带着对过去、对人生的新认识与情感再次离去。在片中,以索米娅和奶奶为代表的"草原游牧文化"和以白音宝力格为代表的"现代城市文化"形成了二元对立,白音宝力格从现代城市回到草原,无疑完成了一次心灵的返乡之旅,体现了导演谢飞对人们重返精神家园的美学关注。

影片采用第一人称的回忆展开叙事,让人物可以直接倾诉内心的困惑、失落、感悟、内疚与震动,让观众体会到他对童年生活的赞美、对真挚爱情的怀念和对故乡的思念,带有强烈的自我抒情色彩。电影上映后,谢

飞认为片中的故事成分仍然太多,但必要的故事讲述并不妨碍诗意的表达,而恰恰是人物情感抒发和咏叹的基础,"对《黑骏马》来说,或许一部分知青观众、游子观众、有过恋爱悲欢的观众很容易被影片唤醒自身经验,与影片表达的情感达成视野融合"①,而对更多的电影观众来说,本片因为故事性较弱而没有太多的吸引力。

《黑骏马》不同于《本命年》和《香魂女》,不是以复杂深刻的人物性格或精致巧妙的情节结构取胜,而是呈现出浓郁的抒情气息,在叙事上借助主人公对往昔生活的回忆反思,用一首充满民族风情和深沉内蕴的歌曲贯穿全片,这些艺术手法都似乎重返《我们的田野》中的那种诗意抒情。不过,该片克服了人物单薄、主题意念化的艺术弱点,体现出谢飞导演艺术的巨大进步。在谢飞看来,小说的主题有两个层次:从浅层次讲是写两代游牧民族的妇女,歌颂母爱;从深层次讲就是两代妇女对生命的热爱,这种热爱比较原始,却非常深刻,"扩展开来就是歌颂养育生命的大自然、养育生命的故乡"②。因此,他把这种文化和精神层面上的"永恒"意义注入影片,将优美的草原风光、蒙古包的生活场景、蒙古长调的吟唱穿插在故事的流动中,以抒情化的叙事和诗意的影像语言,表达了对草原的赞美、对母爱的讴歌、对生命的尊重以及对梦想的留恋。影片画面优美、清新流畅,像一首深沉、隽永的散文诗。

2000年,谢飞又执导了一部表现藏族生活的影片《益西卓玛》(图14-8)。故事的讲述者达娃陷入了人生困顿,她来到拉萨看望

图14-8 《益西卓玛》海报

① 刘海波:《自古诗人多乡愁——感悟〈黑骏马〉》,《当代电影》2006年第2期。
② 姜伟、谢飞:《关于〈黑骏马〉的谈话——谢飞访谈录》,载于谢飞:《谢飞集》,中国电影出版社1998年版,第297页。

外婆,听外婆益西卓玛讲述自己的三段爱情。年轻美丽的益西卓玛歌声动听,她对少爷贡萨有朦胧的爱意,此时马帮商人加措也爱上了她。因为加措经常外出,益西与贡萨再续前缘并生下一个儿子,加措怒而离家。与益西青梅竹马的桑狄立志献身佛学,他劝说益西回到丈夫身边,益西找到加措,两人相依到老。

影片《益西卓玛》采用了以个人命运来表现时代变迁的常用叙事模式,遗憾的是,全片对故事交代不够充分,人物关系也没能充分展开。但从艺术上看,全片将写实与写意有机结合,用自由的时空表现、流畅的镜头语言、色彩饱满的画面、如诗如画的自然风光和优美的音乐旋律等艺术手段,延续了谢飞温情、含蓄的美学风格和对理想主义的精神追求。

从《火娃》到《益西卓玛》,谢飞共创作了五部少数民族题材电影。在早期作品《火娃》《向导》中,谢飞的创作思维与"十七年"少数民族影片中的"革命叙事"基本类似,目的是体现和宣扬党的民族政策,因此也不存在"作为主体的少数民族自我表达,而是主流(汉族)对边缘(少数民族)的再构造"[①]。在拍摄《世界屋脊的太阳》(图 14-9)时,谢飞的创作心态相对轻松自由,为了讲好来自北京的父子二人献身西藏地热工程的故事,他在叙事中添加了爱情、宗教等元素,镜头语言更为丰富,但整体仍是主流的政治话语。

图 14-9 《世界屋脊的太阳》剧照

① 李二仕:《十七年少数民族题材电影中的女性形象》,《北京电影学院学报》2004 年第 1 期。

在《黑骏马》和《益西卓玛》中,谢飞对少数民族的题材借用转向了对民族"文化的表达"[①],而这种文化表达又都通过女性角色曲折的爱恋与情感故事表现出来。《黑骏马》一片中广袤无边的草原、带有神奇色彩的黑骏马、悠长婉转的蒙古长调,都是蒙古文化的表征;奶奶和索米娅对生命的珍爱与敬畏更是体现了草原的博大、包容,展现了游牧文化中强烈的生命意识和信仰。《益西卓玛》通过益西卓玛与三个男人半个世纪的爱恨恩怨,表现出人生的丰富和复杂,爱情与欲望、感性与理性、世俗与宗教、历史与现实并重出现,天葬的庄严与互联网的时尚并置,如同一部多声部的交响乐。

在少数民族电影中,对地理风貌、民俗风情的展现常常具有推动叙事、视觉审美、文化隐喻等多重功能,谢飞的电影也不例外。《火娃》展现了西南苗岭的山区风貌,《向导》展现了新疆的景象,《湘女萧萧》中出现了苗笙、苗族歌舞等,《黑骏马》展现了原生态的内蒙风光,《世界屋脊的太阳》和《益西卓玛》展现了西藏高原的雪山、圣湖、草原、寺庙等自然风景,使影片充满了异族情调和赏心悦目的影像之美。

第四节 "深水静流"的艺术坚守

谢飞素有影坛"儒将"的雅称,这既是对他个性气质、也是对他影片内涵与风格恰如其分的概括。谢飞为人低调沉稳,温文尔雅,性格柔中有刚,稳重而不失魄力,随和而不乏主见,艺术气质上倾向于浪漫主义,在艺术实践中他又是一个坚定的写实派。从影三十多年来,他很少受商业因素的左右和影响,而是执着追求电影的艺术性,以诗意浪漫的影像风格传

① 马明凯、朱旭辉:《诗意风格、文化转场与潜藏的女性表达——谢飞少数民族题材电影的创作逻辑透视》,《电影评介》2019年第2期。

递出严肃的哲理思考和深厚的人文精神,尤其是他对理想主义的坚守和诠释、对女性命运的深切关注,形成了独特的艺术特色和美学风格,体现出一种"作者电影"的成熟和沉稳。

早在1986年的"电影导演艺术学术讨论会"上,谢飞就提出电影观念包括艺术思想、艺术内容和艺术技巧三方面,并进一步说明了三者的关系:"现代电影很重要的一个特点是:电影终于成为艺术家表达自己独特思想、感情与风格的有利手段……艺术思想是电影艺术观念中最本质、最重要的层次,艺术内容和艺术技巧都应该受它制约,并以它为基础。"[①]可以看出,谢飞把电影当作一种表达思想理念的艺术,他以电影的方式来表达自己对历史、传统、文化和社会、人生的冷静思考,不断开掘对人性表现的深度,传递出一种知识分子的社会责任感和独立思考的精神。这是谢飞"作者电影"意识的重要体现,也透露出第四代导演关注现实生活和社会变迁、关注人情人性与人的命运的共同追求。

艺术审美离不开其包蕴的人文精神价值。谢飞认定,一部电影的"魂"最为重要。这个魂"说实在点,是影片所包含的深刻而又独特的思想、立意与完整而又新颖的艺术构思;说虚幻点,是艺术家自身最迷恋、最痴心追求的艺术情景"[②]。访学归来后,谢飞对电影的理解更为深刻,他指出:"即使在西方,真正艺术电影的主流,也不是去搞太过分的色彩、构图、叙述结构的试验,或进行朦胧哲理的探索,而是以老老实实的手法,表现有个性色彩的人物和民族生活。"[③]因此,在《本命年》中他开始抛弃以闪回、幻觉等手法和外在的浮华与洋化倾向,自然朴实的故事讲述,用沉静舒缓的影像语言表现人物的生活境遇及其情感世界,呈现出含蓄内敛、沉稳大气的艺术格调。

① 谢飞:《谢飞集》,中国电影出版社1998年版,第224页。
② 谢飞:《〈我们的田野〉导演总结》,《电影通讯》1983年第10期。
③ 罗雪莹:《重建理想和民族精神的呼唤——访〈本命年〉导演谢飞》,《当代电影》1990年第1期。

谢飞自述道:"新时期以来,我的创作一直是随着整个社会的文化思潮起伏。从'反思'(《我们的田野》)到'寻根'(《湘女萧萧》);从'新写实'(《本命年》)到'多样化'(《世界屋脊的太阳》《香魂女》)。"①这些电影通过真实质朴的影像语言反映出真正的中国人的精神图景,灌注了导演深沉的人文关怀和人性意识,传递出丰富而深刻的思想内涵。尤其是《本命年》和《香魂女》,前者通过个体户青年李慧泉没有理想信仰的人生悲剧,提出了对整个民族精神与理想重建的思考;后者以冷静的语调描述现代中国的社会面貌和人伦关系,折射出传统与现代、物质富足与精神贫瘠的矛盾,这些都体现出一种深刻的现实主义精神。

在中国漫长的发展进程中,女性这一群体始终处于社会底层,经受着肉体与精神的双重压迫。因此,谢飞的主要影片都表现出对不同时代、环境下女性命运的持续关注,为"女性代言"②。比如,《湘女萧萧》以萧萧人性的压抑、觉醒和最后的麻木,反思和批判了传统文化对女性的压抑和戕害。《黑骏马》中的索米娅被强暴并怀孕生下女儿,她无助地忍受着生活的残酷,在冰天雪地中背着襁褓中的孩子安葬奶奶。《香魂女》通过香二嫂和环环两代女性的婚姻悲剧,表现出对当代女性命运的深切同情和担忧。无论是从年幼无知到人性觉醒的萧萧、精明能干却仍遭抛弃的香二嫂,还是草原上苦苦等待、失去生育能力的索米娅,这些善良而坚强的女性形象在谢飞的影片中占有不可取代的重要地位。她们以受难者、牺牲者和孕育者的形象出现,承担着抚慰与救赎的人生使命,但她们自己背负着沉重的文化、道德和生活压力,无力蔑视传统、反抗秩序,只能默默地忍受与奉献。

对女性命运的深切关注,对女性苦难遭遇的同情和对女性坚韧与奉献精神的赞美,使谢飞的电影闪耀出人道主义和人性的光芒。同时,这种

① 谢飞:《我愿永远年轻——电影创作回叙》,《当代电影》1995年第6期。
② 王希娟:《论中国影视中男性导演的"女性代言"——谢飞部分电影管窥》,《文学界》(理论版)2013年第1期。

来自女性角色的隐忍、温婉和阴柔也给谢飞的影片增添了一份柔中带刚、内敛含蓄的意味。谢飞还常常以女性命运来展现对民族、历史、文化的思考以及对生活、生命的理解,尽管他不断讲述着爱情的失落和女性的悲剧,但他从未表现人生的毁灭和绝望,他的电影中总是蕴含着温情和宽容,带有第四代导演特有的"一种纤弱而优雅的清纯"[①]。

谢飞曾说:"对一切美好的、感人的东西进行赞美,是我,也可能是我们这一代人由衷的意愿。"[②]他和第四代导演群体都是与新中国一起成长的一代人,在20世纪五六十年代接受传统教育,感受到新中国最美好的时代氛围,浓郁的"共和国情结"萦绕在他们的心头。他们总是自觉地把自己和国家民族的命运紧紧联系在一起,总是习惯于从社会、国家、民族的角度来思考问题,因而具有强烈的社会责任感和民族忧患意识。同时,那个阳光灿烂的年代还赋予了他们积极向上的进取精神、坚定执着的人生信念、温厚纯良的为人品性和浓郁浪漫的理想主义情怀。因此,第四代导演大都具有浓郁的理想主义和人道主义精神,而这些特征也在谢飞身上有着鲜明且持久的彰显。

谢飞在青少年时代受到的思想教育和政治启蒙,加上他良好的家庭背景和一帆风顺的人生经历,让他一直抱有对理想信仰和真善美的不懈追求。这种理想主义作为一种独特的精神气质,深嵌在谢飞的性格中,他的电影创作也更凸显、强化了理想主义的主题及其价值意义。有学者认为谢飞的电影是"半部悲剧",缺乏深刻的批判精神,事实上,谢飞总是在人物的个人命运与民族文化的历史交织中展现其理想主义,他总是试图通过反思以建立一种对信仰和信心的坚持。《我们的田野》是唯一一部直接渗透谢飞自身情感和经历的影片,该片的编剧潘渊亮在北大荒劳动、生活过七年,而谢飞在白洋淀农村种了四年水稻,相同的经历让他们在创作

① 戴锦华:《斜塔:重读第四代》,《电影艺术》1989年第4期。
② 谢飞:《"第四代"的证明》,载于谢飞:《谢飞集》,中国电影出版社1998年版,第235页。

中选择通过知识青年陈希南这一人物对"文革"中人们的友情和爱情进行自我反思,进而吐露心声:"没有任何一代青年的青春和信仰遭受过我们这样的巨大摧残,但是我们的理想和青春不会毁灭,不会消亡,正像一场大火之后不论留下多么厚的灰烬,从黑色焦土中滋生出来的新芽只会更新、更美、更茁壮。"随着商品经济的快速发展,谢飞对金钱至上、道德错位的社会现象深感痛心,他尖锐地指出:"'文革'摧毁了我们过去的信仰与价值标准,一种对理想主义的直目反叛,一种精神信仰上的迷茫与空虚,对民族国家的强烈自卑感的现状弥漫社会各处。"①因此,他在《本命年》中通过对李慧泉这一人物形象的塑造提出精神信仰层面的问题以引起人们的思考,表达出他对重建理想、重建一种全新的富有凝聚力的民族精神的呼唤。

与大多数第四代导演一样,谢飞在创作方法上不自觉地受到传统现实主义的深刻影响,而且"愈到后来,他对艺术的理解愈为接近宽容生活苦难和表达拯救人生情感生命的理想程序"②。无论是《湘女萧萧》中质朴的乡情,还是《黑骏马》中温馨的童年生活、《益西卓玛》中最终得以化解的爱恨情仇,都与谢飞的理想主义深深关联,这种价值取向与他柔美诗意的影像语言相得益彰。有研究者发现,在谢飞的电影作品中存在一种独特、封闭的环形叙事链条,比如《我们的田野》中的青春追问与反思经历了"无意义—正面意义—负面意义—无意义"的过程,《黑骏马》的男主人公经历了"离开草原—回到草原—再次离去"的过程,《益西卓玛》中女主人公与爱人之间也经历了"聚—散—聚"③等。导演有意通过这种叙事链条,将主人公现实中理想、命运的破灭和轮回展现给观众,让观众在感动的同时陷入对秩序、理想的思考。从这个角度来看,谢飞还缺乏批判和冲破传统文化桎梏的彻底与决绝,这既是导演自我历史态度和审美主张的自

① 谢飞:《〈本命年〉导演阐释》,载于王人殷主编:《沉静之河·谢飞研究文集》,中国电影出版社2002年版,第82—83页。
② 周星:《论谢飞电影的理想追求与诗意艺术》,《南京师范大学文学院学报》2003年第4期。
③ 沈磊:《试论谢飞电影的叙事策略》,《传播与版权》2016年第9期。

然流露和坚持,也打上了第四代导演作为"历史的人质"的独特精神烙印。

总体来说,谢飞的电影影像语言平实内敛、温柔敦厚,他常常采用弱化情节、强化影像造型的修辞策略,注重将造型与叙事密切结合,将影像表意与情节表意并列,传递出深邃动人的情感和内涵丰富的主题,堪称第四代电影散文化风格的典型样本。从中我们既可以隐约看到苏联"诗电影"的影响,更能体会到浓郁的民族气息和鲜明的时代印记。

谢飞特别注重影像造型的视觉美感,他偏爱使用表现大空间的全景镜头和空镜头,拍摄出大量广阔而完整的风景画面,极力挖掘自然景物蕴含的视觉魅力,使其成为影片造型的构成元素。比如《我们的田野》中白桦林和篝火夜歌的场面,《香魂女》中的芦苇、荷花等景物的叠化镜头,《湘女萧萧》《黑骏马》《益西卓玛》中以大量独立的风景画面段落尽显湘西梯田的苍翠明丽、内蒙古草原的广袤多姿、西藏高原的肃穆庄严,让观众强烈地感受视觉造型的美感。有学者认为这些风景画面孤立游离,脱离剧情,而事实上这些镜头段落具有表意和抒情的双重作用,不仅有助于构建充满韵味和意境的影像世界,而且以舒缓宁静、柔美含蓄的意象形成了谢飞沉静温厚、深情婉约、诗意抒情的个人艺术风格。

"诗意电影在场景的选择和使用上,都注重空间选择的构成美感和人物情感的呼应。"[①]在谢飞的电影中,这些生生不息的自然意象空间又总与人物的理想主义和道德归宿紧密相联。在《我们的田野》中,林立着白桦的冰封雪国如同一个美好的童话城堡,呼唤着知青们的回归;《湘女萧萧》中的青山翠谷、美丽梯田,抚慰着萧萧的创伤和苦难;《香魂女》的雾中湖泊和轻摆的芦苇仿佛在倾听两位女性的辛酸;《黑骏马》中的茫茫草原是召唤主人公心灵回归的精神家园;《益西卓玛》的高原雪山见证着女主人公一生的爱恨情仇。通过精心的拍摄,谢飞用这些充满意象的镜头画面构建了电影的叙事空间和承载视觉审美的造型空间,而由

① 陈志生:《电影诗意语言类型研究》,中国电影出版社2005年版,第14页。

此"产生了蕴含于此又超然于此的文化主题和思想审视"[1],使之又成为一个充满人文精神的历史空间。这些都让谢飞的电影彰显出一种浓郁的民族韵味和东方美学气质。

在中国现代电影史上,费穆、水华、桑弧等导演的影片呈现出含蓄诗意的民族美学风格,在"影戏"之外自成一脉。新时期以来,《巴山夜雨》《城南旧事》也因诗化的镜头、饱满的情感、含蓄蕴藉的意境成为民族诗意电影的延续。谢飞的电影以诗化的影像颂扬理想主义,彰显人文情怀,具有浓郁的抒情色彩和深刻的哲理内涵,实现了民族性、诗意性、哲思性的融合,从而为中国电影中的人文电影一脉的发展作出了独特贡献。

谢飞的艺术人生与北京电影学院和电影教育紧密相连。他是一位"教授导演",具有宽阔的艺术视野和深厚的理论修养,早在"理论滋养灵感"的20世纪80年代,他就曾写下《电影的镜头与镜头组接》《真实、现实主义及其他》《现代电影新观念我见》《现代电影观念浅探》等理论文章,以深刻的理论思考为他的电影创作打下深厚的美学基础。任教四十年间,谢飞在探索中形成了自己的教学理念和主张,即以学生的拍摄练习、创作实践锻炼为主,通过小规模、授业式的教学培养电影精英人才。为取得电视剧导演教学的第一手经验,谢飞还拍过两部电视连续剧《日出》和《豪门惊梦》。谢飞更倾心于培养电影人才,推动国际电影的交流,他创办了"北京电影学院国际学生影视作品展",以客观、开放的态度鼓励学生各展其长。2010年后,谢飞先后担任《万箭穿心》《向阳坡传说》《蓝色骨头》等艺术电影的艺术顾问,为学生的探索提供切实有力的支持。

谢飞在教授和导演的双重身份之间转换自如,他从容地应对时代的变化,始终坚持对电影艺术的追求和坚实的人文精神,他的影片中始终贯穿着一种学者化的诗人情怀。他以深水静流般的艺术坚守,启示我们在市场化和全球化的当下如何坚守和张扬电影的审美价值和人文精神。

[1] 倪震:《谢飞:一个儒者的电影人生》,《当代电影》2006年第2期。

参考文献

一、美学论著

① [法]热拉尔·热奈特.叙事话语 新叙事话语[M].王文融,译.北京:中国社会科学出版社,1990.
② [美]浦安迪.中国叙事学[M].陈珏,整理.北京:北京大学出版社,1996.
③ [美]杰姆逊.后现代主义与文化理论[M].唐小兵,译.北京:北京大学出版社,1997.
④ [美]马泰·卡林内斯库.现代性的五副面孔[M].顾爱彬,李瑞华,译.北京:商务印书馆,2002.
⑤ [法]伊夫·瓦岱.文学与现代性[M].田庆生,译.北京:北京大学出版社,2001.
⑥ [美]戴维·赫尔曼.新叙事学[M].马海良,译.北京:北京大学出版社,2002.
⑦ [俄]戈尔巴乔夫.对过去和未来的思考[M].徐葵,等译.北京:新华出版社,2002.
⑧ [英]爱·摩·佛斯特.小说面面观.[M].冯涛,译.北京:人民文学出版社,2009.
⑨ [英]齐格蒙特·鲍曼.流动的现代性[M].欧阳景根,译.北京:中国人民大学出版社,2018.
⑩ [美]吉尔伯特·罗兹曼.中国的现代化[M].国家社会科学基金"比较现代化"课题组,译.南京:江苏人民出版社,1989.
⑪ 上海师范学院中文系文艺理论教研室.文艺理论争鸣辑要(上)[M].上海:上海文艺出版社,1983.
⑫ 刘小枫.诗化哲学[M].济南:山东文艺出版社,1986.
⑬ 刘再复.性格组合论[M].上海:上海文艺出版社,1986.
⑭ 余英时.士与中国文化[M].上海:上海人民出版社,2003.
⑮ 柳鸣九.二十世纪现实主义[M].北京:中国社会科学出版社,1992.
⑯ 林毓生.中国传统的创造性转化[M].北京:生活·读书·新知三联书店,1988.

⑰ [美]周策纵.五四运动：现代中国的思想革命[M].周子平,等译.南京：江苏人民出版社,1996.
⑱ 陈万雄.五四新文化的源流[M].北京：生活·读书·新知三联书店,1997.
⑲ 包忠文.当代中国文艺理论史[M].南京：江苏教育出版社,1998.
⑳ 汪晖.死火重温[M].北京：人民文学出版社,2000.
㉑ 李欧梵.现代性的追求[M].北京：生活·读书·新知三联书店,2000.
㉒ 罗岗,倪文尖.90年代思想文选(1—3卷)[M].南宁：广西人民出版社,2000.
㉓ 李泽厚.中国现代思想史论[M].天津：天津社会科学院出版社,2003.
㉔ 陶东风.知识分子与社会转型[M].郑州：河南大学出版社,2004.
㉕ 申丹.叙述学与小说文体学研究[M].北京：北京大学出版社,2004.
㉖ 李欧梵.未完成的现代性[M].北京：北京大学出版社,2005.
㉗ 刘小枫.沉重的肉身[M].6版.北京：华夏出版社,2007.
㉘ 洪子诚.问题与方法：中国当代文学史研究讲稿[M].北京：北京大学出版社,2010.
㉙ 陈平原.中国小说叙事模式的转变[M].北京：北京大学出版社,2003.
㉚ 余英时.文史传统与文化创建[M].北京：生活·读书·新知三联书店,2012.
㉛ Lewis A. Coser, *Men of Ideas*, New York, Free Press, 1997.
㉜ E. M. Forster, *Aspects of the Novel*, Harmondsworth, Penguin Classics, 2005.

二、外国电影理论与电影历史论著
① [法]马赛尔·马尔丹.电影语言[M].何振淦,译.北京：中国电影出版社,1980.
② [德]爱因汉姆.电影作为艺术[M].杨跃,译.北京：中国电影出版社,1981.
③ [德]齐格弗里德·克拉考尔.电影的本性——物质现实的复原[M].邵牧君,译.北京：中国电影出版社,1981.
④ [法]乔治·萨杜尔.世界电影史[M].徐昭,胡承伟,译.北京：中国电影出版社,1982.
⑤ [美]斯坦利·梭罗门.电影的观念[M].齐宇,齐宙,译.北京：中国电影出版社,1983.
⑥ [日]岩崎昶.电影的理论[M].陈笃忱,译.北京：中国电影出版社,1984.
⑦ [苏]普多夫金.普多夫金论文选集[M].罗慧生,何力,黄定语,译.北京：中国电影出版社,1985.
⑧ [苏]多宾.电影艺术诗学[M].罗慧生,伍刚,译.北京：中国电影出版社,1986.
⑨ [法]安德烈·巴赞.电影是什么？[M].崔君衍,译.北京：中国电影出版社,1987.
⑩ [美]诺埃尔·伯奇.电影实践理论[M].周传基,译.北京：中国电影出版社,1992.
⑪ [意]基多·阿里斯泰戈.电影理论史[M].李正伦,译.北京：中国电影出版社,1992.
⑫ [苏]叶·魏茨曼.电影哲学概说[M].崔君衍,译.北京：中国电影出版社,1992.

⑬ [德]本雅明. 机械复制时代的艺术作品[M]. 王才勇,译. 杭州：浙江摄影出版社,1993.
⑭ [法]亨·阿杰尔. 电影美学概述[M]. 徐崇业,译. 北京：中国电影出版社,1994.
⑮ [美]尼克·布朗. 电影理论史评[M]. 徐建生,译. 北京：中国电影出版社,1994.
⑯ [美]李·R. 波布克. 电影的元素[M]. 伍菡卿,译. 北京：中国电影出版社,1994.
⑰ [美]路易斯·贾内梯. 认识电影[M]. 胡尧之,译. 北京：中国电影出版社,1997.
⑱ [苏]A. 瓦尔坦诺夫. 摄影的特性与美学[M]. 罗晓风,译. 北京：中国摄影出版社,1999.
⑲ [美]大卫·鲍德韦尔,诺埃尔·卡罗尔. 后理论：重建电影研究[M]. 麦永雄,柏敬泽等,译. 北京：中国社会科学出版社,2000.
⑳ [法]克里斯丁·麦茨,等. 电影与方法：符号学文选[M]. 李幼蒸,译. 北京：生活·读书·新知三联书店,2002.
㉑ [匈]巴拉兹·贝拉. 可见的人：电影文化、电影精神[M]. 安利,译. 北京：中国电影出版社,2003.
㉒ [匈]巴拉兹·贝拉. 电影美学[M]. 何力,译. 北京：中国电影出版社,2003.
㉓ [美]达纽西亚·斯多克. 基耶斯洛夫斯基谈基耶斯洛夫斯基[M]. 施丽华,王立非,译. 上海：文汇出版社,2003.
㉔ [苏]安德烈·塔尔科夫斯基. 雕刻时光[M]. 陈丽贵,李泳泉,译. 北京：人民文学出版社,2003.
㉕ [美]大卫·鲍德维尔,克里斯丁·汤普森. 电影艺术——形式与风格[M]. 5版. 彭吉象,译. 北京：北京大学出版社,2003.
㉖ [美]罗伯特·考克尔. 电影的形式与文化[M]. 郭青春,译. 北京：北京大学出版社,2004.

三、中国电影理论与电影历史论著

① 张骏祥. 关于电影的特殊表现手段[M]. 北京：中国电影出版社,1981.
② 瞿白音,等. 《创新独白》与瞿白音[M]. 北京：中国电影出版社,1982.
③ 韩尚义. 电影美术散论[M]. 北京：中国电影出版社,1983.
④ 钟惦棐. 电影美学：1982[M]. 北京：中国文艺联合出版公司,1983.
⑤ 钟惦棐. 电影美学：1984[M]. 北京：中国电影出版社,1985.
⑥ 徐昌霖. 电影民族形式探胜[M]. 南昌：江西人民出版社,1984.
⑦ 张骏祥. 影事琐议[M]. 北京：中国电影出版社,1985.
⑧ 罗慧生. 世界电影美学思潮史纲[M]. 太原：山西人民出版社,1985.
⑨ 荒煤. 攀登集[M]. 北京：中国电影出版社,1986.
⑩ 吴永刚. 我的探索与追求[M]. 北京：中国电影出版社,1986.
⑪ 郑雪来. 电影学论稿[M]. 北京：中国电影出版社,1986.
⑫ 于敏. 电影艺术讲座[M]. 北京：中国电影出版社,1986.
⑬ 荒煤. 中国电影文学论文选（上）[M]. 太原：北岳文艺出版社,1986.

⑭ 李幼蒸. 当代西方电影美学思想[M]. 北京：中国社会科学出版社,1986.
⑮ 中国电影家协会,等. 电影艺术讲座[M]. 北京：中国电影出版社,1986.
⑯ 钟惦棐. 电影策[M]. 上海：上海文艺出版社,1987.
⑰ 电影观念讨论文集[M]. 北京：中国电影出版社,1987.
⑱ 电影艺术研究部. 电影研究[M]. 北京：中国电影出版社,1987.
⑲ 中国电影评论学会. 电影学：首届电影学年会论文选[M]. 北京：中国电影出版社,1987.
⑳ 蔡楚生. 蔡楚生选集[M]. 北京：中国电影出版社,1988.
㉑ 孙志强,吴恭俭. 电影论文选[M]. 北京：文化艺术出版社,1989.
㉒ 李少白. 影心探颐：电影历史与理论[M]. 北京：文化艺术出版社,1991.
㉓ 张红军. 电影与新方法[M]. 北京：中国电影出版社,1992.
㉔ 郑国恩. 电影摄影造型基础[M]. 北京：中国电影出版社,1992.
㉕ 罗艺军. 中国电影理论文选(上、下)[M]. 北京：文化艺术出版社,1992.
㉖ 戴锦华. 电影理论与批评手册[M]. 北京：科学技术文献出版社,1993.
㉗ 夏衍. 夏衍谈电影[M]. 北京：中国电影出版社,1993.
㉘ 钟惦棐. 钟惦棐文集[M]. 北京：华夏出版社,1994.
㉙ 罗艺军. 中国电影与中国文化[M]. 北京：北京广播学院出版社,1995.
㉚ 焦雄屏. 风云际会——与当代中国电影对话[M]. 台北：远流出版事业股份有限公司,1998.
㉛ 丁亚平. 百年中国电影理论文选(上、下册)[M]. 北京：文化艺术出版社,2002.
㉜ 钟大丰,潘若简,庄新宇. 电影理论：新的诠释与话语[M]. 北京：中国电影出版社,2002.
㉝ 中华人民共和国电影事业 35 年(1949—1984)[M]. 郑州：中原出版社,1985.
㉞ 上海文艺出版社. 探索电影集[M]. 上海：上海文艺出版社,1987.
㉟ 中国电影艺术研究中心编写组. 新时期电影十年[M]. 重庆：重庆出版社,1988.
㊱ 李兴叶. 复兴之路：1977 年至 1986 年电影创作与理论批评[M]. 北京：中国电影出版社,1989.
㊲ 《当代中国》丛书编辑部. 当代中国电影(上、下)[M]. 北京：中国社会科学出版社,1989.
㊳ 程季华. 中国电影史(上、下)[M]. 北京：中国电影出版社,1992.
㊴ 任仲伦. 新时期电影论[M]. 上海：上海文艺出版社,1992.
㊵ 倪震. 改革与中国电影[M]. 北京：中国电影出版社,1994.
㊶ 倪震. 探索的银幕[M]. 北京：中国电影出版社,1994.
㊷ 戴锦华. 镜与世俗神话：影片精读 18 例[M]. 北京：中国广播电视出版社,1995.
㊸ 胡星亮,张瑞麟. 中国电影史[M]. 北京：中央广播电视大学出版社,1995.
㊹ 胡菊彬. 新中国电影意识形态史(1949—1976)[M]. 北京：中国广播电视出版社,1995.
㊺ 舒晓鸣. 中国电影艺术史教程[M]. 北京：中国电影出版社,1996.

㊻ 饶朔光,裴亚莉. 新时期电影文化思潮[M]. 北京：中国广播电视出版社,1997.
㊼ 尹鸿. 转折时期的中国影视文化[M]. 北京：中国电影出版社,1998.
㊽ 黄式宪. "镜"文化思辨[M]. 北京：中国电影出版社,1998.
㊾ 陆弘石,舒晓鸣. 中国电影史[M]. 北京：文化艺术出版社,1998.
㊿ 乌兰. 世界著名电影导演研究[M]. 北京：中国电影出版社,1998.
㉛ 郦苏元,等. 新中国电影50年[M]. 北京：北京广播学院出版社,2000.
㉜ 陈墨. 百年电影闪回[M]. 北京：中国经济出版社,2000.
㉝ 李道新. 中国电影批评史(1897—2000)[M]. 北京：中国电影出版社,2000.
㉞ 戴锦华. 雾中风景：中国电影文化(1978—1998)[M]. 北京：北京大学出版社,2000.
㉟ 杨远婴. 华语电影十导演[M]. 杭州：浙江摄影出版社,2000.
㊱ 董新学. 知易行难[M]. 北京：北京师范大学出版社,2000.
㊲ 陆弘石. 中国电影：描述与阐释[M]. 北京：中国电影出版社,2002.
㊳ 郑洞天,谢小晶. 构筑现代影像世界[M]. 北京：中国电影出版社,2002.
㊴ 孟犁野. 新中国电影艺术史稿(1949—1959)[M]. 北京：中国电影出版社,2002.
㊵ 张会军,穆得远. 银幕追求——与当代电影导演对话[M]. 北京：中国电影出版社,2002.
㊶ 石川. 电影史学新视野[M]. 上海：学林出版社,2003.
㊷ 李少白. 影史榷略：电影历史与理论续集[M]. 北京：文化艺术出版社,2003.
㊸ 陆绍阳. 中国当代电影史(1977年以来)[M]. 北京：北京大学出版社,2004.
㊹ 陈旭光. 当代中国影视文化研究[M]. 北京：北京大学出版社,2004.
㊺ 戴锦华. 电影批评[M]. 北京：北京大学出版社,2004.
㊻ 李道新. 中国电影史学建构[M]. 北京：中国电影出版社,2004.
㊼ 中国电影金鸡奖文集(1—7)[M]. 北京：中国电影出版社,1983—1990.
㊽ 中国电影出版社. 电影导演的探索(1—6)[M]. 北京：中国电影出版社,1982—1987.
㊾ 影视文化(1—5)[M]. 北京：文化艺术出版社,1988—1992.

四、关于第四代导演的研究著作

① 巴山夜雨——从剧本到影片[M]. 北京：中国电影出版社,1982.
② 生活的颤音——从剧本到影片[M]. 北京：中国电影出版社,1983.
③ 乡情——从剧本到影片[M]. 北京：中国电影出版社,1983.
④ 沙鸥——从剧本到影片[M]. 北京：中国电影出版社,1983.
⑤ 邻居——从剧本到影片[M]. 北京：中国电影出版社,1984.
⑥ 城南旧事——从剧本到影片[M]. 北京：中国电影出版社,1985.
⑦ 乡音——从剧本到影片[M]北京：中国电影出版社,1986.
⑧ 红衣少女——从剧本到影片[M]. 北京：中国电影出版社,1987.
⑨ 孙中山——从小说到影片[M]. 北京：中国电影出版社,1991.

⑩ 周恩来——从剧本到影片[M].北京:中国电影出版社,1992.
⑪ 我的 1919——从剧本到影片[M].北京:中国电影出版社,2000.
⑫ 谢飞.谢飞集[M].郑州:中原出版社,1998.
⑬ 黄健中.风急天高——我的 20 年电影导演生涯[M].北京:作家出版社,2001.
⑭ 张荔.云深不知处:黄健中的艺术与人生[M].郑州:河南人民出版社,2003.
⑮ 黄候兴.思无邪:黄健中的影视世界[M].北京:中国社会科学出版社,2012.
⑯ 王人殷.东边光影独好·黄蜀芹研究文集[M].北京:中国电影出版社,2002.
⑰ 王人殷.电影不断被我发现·丁荫楠研究文集[M].北京:中国电影出版社,2002.
⑱ 王人殷.灯火阑珊·吴贻弓研究文集[M].北京:中国电影出版社,2002.
⑲ 王人殷.沉静之河·谢飞研究文集[M].北京:中国电影出版社,2002.
⑳ 王人殷.不思量自难忘·王好为研究文集[M].北京:中国电影出版社,2003.
㉑ 王人殷.豪华落尽见真淳·胡炳榴研究文集[M].北京:中国电影出版社,2003.
㉒ 王人殷.心与草·郑洞天研究文集[M].北京:中国电影出版社,2003.
㉓ 王人殷.梦的脚印·吴天明研究文集[M].北京:中国电影出版社,2003.

后 记

无论是对于曾为中国影坛绵延数年奉献艺术才华的第四代导演,还是对我个人来说,本书的出版都是一次姗姗来迟的交付。

追究出版此书的动念,是在我来到南京晓庄学院工作之后。当我在课上不假思索地说出那些曾经谙熟的片名、人名、镜头画面时,我知道对电影的热爱、对一段电影史的倾心梳理,都已在生命深处,悄然化成某种潜在的记忆,即使在十年暂停之后,依然沙沙地在心头流转。

然而,随着时间的推移,本书的主角——第四代导演逐渐停止了影视拍摄,有些导演的艺术人生也陆续落幕。我痛心地看到,2014年吴天明导演西归,留下一曲绝唱《百鸟朝凤》;2019年9月,吴贻弓导演离世,《城南旧事》永远诗意地流传。回望历史,我认为应该对第四代导演群体进行全面的回顾、盘点和梳理,以彰显这一代导演的艺术追求及他们在中国现代电影发展进程中的特殊贡献,这既是对一代导演艺术家的有力确认,也是从一个角度考察和书写中国新时期电影的发展历程。

博士论文答辩无疑是我人生的高光时刻,被永远定格。从南京大学毕业后,我进入出版行业,以编书谋生。导师胡星亮先生的谆谆教导依稀还在耳边,但是整理并出版博士论文的宏愿却因大大小小的俗务琐事纠缠而被无限期搁置,以至于连想一想都是奢侈。如今,这本书的结构呈现

依然是按照胡星亮先生的预想设置的,全书的前半部分是我在博士毕业论文的基础上进行修订和补充的,后半部分是我在最近选修课上回忆每一位第四代导演艺术之路时生发的思考和感悟。想来,似乎我已出走半生,还没有走出师长的目送。

我本愚钝,近年来,在看到诸多师友为学术研究而孜孜不倦地投入并做出杰出成绩后,我恍然有悟。所谓著书立说,不外乎另外一种"我手写我心",是在"如是我闻"中感受生命的欣喜、感动、慨叹、悲伤、牵绊、焦虑……当所有执念堆积到千言难续之时,只有落笔才能释怀。他们将学术研究与日常生活丝丝缕缕地交融、渗透,真实而真诚地记录下自己在人世间的所见所闻、所思所感,展示出人生、性情与学术的本真模样。感恩他们,让我看到了人生的大欢喜。

在修改和完善书稿时,我的眼前时常看到当初那个奔走在南大校园里的自己,满眼好奇,神色慌张,走路匆忙,想看的风景太多,于是急于奔向一个个陌生所在,但并未看清最终的方向。其实,所有的奔忙都需驻足停息,万千热闹也会褪尽铅华。我本并无大作为和高期望,向来以朴素善良要求自己,于是人到中年之际,掸掸灰尘,转场高校,收拾心情,栖息一寓,任性地看那些人间值得的东西。

作为一个从事出版十五年之久的编辑,我深知,并不是每一本书都值得砍伐那些绿意葱茏的大树。我审慎地权衡着,犹豫着本书的出版。但我发现,至今依然无法在市面上找到一本以"第四代导演"为书名和主体观照对象的图书时,窃以为有必要拿出一些时间和心力弥补自己的学术缺憾。

因为担心曾经的博士论文有过时之嫌,我又重读了很多关于第四代导演及他们作品的研究资料,又像读博期间那样对他们的电影进行了拉片式的细读。庆幸的是,仅从图书和音像资料查询上来说,网络技术的发展的确为今天的科研提供了极大便利,很多我在博士阶段跑了很多图书馆借阅和复印的资料,如今已不必大费周章就能读到。但是,由于本人的

专业水平和文字功底所限,也因为篇幅所限,未能对第四代导演群体丰富、多元的艺术人生和影像世界给予更全面的呈现和更充分的研究,书中的疏漏和瑕疵在所难免,肤浅之处恳请学界、业界的专家、老师和读者批评指正。

感谢复旦大学出版社的刘畅编辑对这本书稿的接受,她给了我热情的帮助和耐心的建议。感谢南京晓庄学院各位领导的支持。感谢师友、家人对我的包容和支持。

又是一年春将尽,忽而之间,这已是我回到高校工作的第五个年头。生有涯而知无涯,今,更信然。愿以本书作为我学术生涯的重新起步,是为记。

图书在版编目(CIP)数据

被遗忘的一代:第四代导演影像录/李燕著. —上海:复旦大学出版社,2021.6(2022.7 重印)
ISBN 978-7-309-15725-3

Ⅰ.①被… Ⅱ.①李… Ⅲ.①电影导演-导演艺术-研究-中国 Ⅳ.①J911

中国版本图书馆 CIP 数据核字(2021)第 103825 号

被遗忘的一代:第四代导演影像录
BEI YIWANG DE YIDAI: DI-SI DAI DAOYAN YINGXIANG LU
李　燕　著
责任编辑/刘　畅

复旦大学出版社有限公司出版发行
上海市国权路 579 号　邮编:200433
网址:fupnet@fudanpress.com　http://www.fudanpress.com
门市零售:86-21-65102580　　团体订购:86-21-65104505
出版部电话:86-21-65642845
江苏凤凰数码印务有限公司

开本 787×960　1/16　印张 22.25　字数 298 千
2022 年 7 月第 1 版第 2 次印刷

ISBN 978-7-309-15725-3/J·455
定价:58.00 元

如有印装质量问题,请向复旦大学出版社有限公司出版部调换。
版权所有　侵权必究